U0109992

戲劇叢談

復刻本說明

＊ 本書依《戲劇叢談》第一期到第五期全套復刻。

＊ 本期刊因尺寸放大，但每期封面無法符合放大尺寸，故每期封面皆對齊開口，使裝訂邊的留白較多。

＊ 本期刊為復刻本，內文頁面或有少數污損、模糊、畫線，為原書原始狀況，不另註。

＊ 本期刊為復刻本，目錄與內文有部份不符或目錄未依內文順序排列，為原書原始狀況。

【導讀】熱愛京劇的劉豁公及其著作

蔡登山

說到劉豁公的名字在臺灣研究京劇的或許聽過，但沒人看過他的著作，因為他晚年在臺灣寫過不少京劇的文章散見各雜誌中，但從未集結出版過。我是無意間在圖書館翻閱老雜誌，而發現他寫了如此多的精彩文章，然後才開始追蹤其人，問了許多研究京劇者，大多數僅聽過其名，而沒見過其人，更不知其生平大事，直到去年（2021）底和包珈女士打聽，她因他父親包緝庭是京劇資深名宿，她不僅見過劉豁公，而且劉豁公和包緝老、陳定山等人是熟稔的，這點我也知道，因為我在編《陳定山文存》時，定公有提到劉豁公的，可惜定公也去世四十餘年了，根本無從打聽起。據包女士和我說她見到劉豁公晚年是有些窮困，似乎沒有親人在身邊，她推測當年很可能是隻身渡海來臺的，也因此我遍查新聞媒體竟然找不到他去世的真正日期，這讓我感慨萬千，這樣一位傑出的京劇理論家、編劇家竟然就默默地離去了！而他早年在中國是何等的精彩，

在兩年前山西大學竟然有兩本研究劉豁公的碩士論文出現，當然他們都是研究他早年在中國京劇界的成就，對於一九四九年他們都同時寫「他去了臺灣」，再沒有任何隻字片語，因此更讓我決心要蒐集此書並出版它，歷經半年以上的時光終底於成。而他晚年主編的《戲劇叢談》五冊也同時復刻出版，當然這要感謝好友百成堂主人也是藏書家林漢章兄的大力協助，在我從圖書館找到《戲劇叢談》第一集後，他提供了我後面的四集，我相信這是臺灣任何圖書館，甚至是全世界的圖書館都沒有收藏的，因為它後面的四期是不定期的而且每期只有薄薄地二十頁，保存甚為困難，可能有人看完就把它扔了，但在史料上的意義它卻是十分重大。

劉豁公（1889～1971？），原名達，字豁公，別署夢梨、哀梨室主，以字行。安徽桐城人。清光緒三十二年（1906）由安徽陸軍小學升送保定陸軍速成學堂。清光緒

三十四年（1908）畢業後，任安徽將校講習所區隊隊長、教官等職。後參加辛亥革命，任南京鐵血軍馬隊營連長，福建警備隊連長和都統副官等職。一九一二年後脫離軍界，任安慶《民喦報》主筆，一九一四年，擔任《江南報》主筆。據雜誌編輯家王鈍根說一九一六年劉豁公為陳某誘騙至上海為其編《滑稽報》，陳則向軍政兩界招股斂財，席捲而遁，劉豁公連薪水都無所得，王鈍根延之為新《申報》寫長篇小說，並受聘於上海公論社，從此寓居上海，並在《禮拜六》發表哀情小說《吳順喜》。

劉豁公自幼喜愛戲曲，在上海期間曾替「天蟾舞臺」的主人許少卿寫了不少劇本，如《大觀園》（賈元春歸省慶元宵）、《陳圓圓》、《呂布與貂蟬》、《文姬歸漢》等。一九一七年七月三十一日劉豁公編的《復辟夢》（取材張勳復辟，諷刺保皇黨。）時事新劇開演轟動上海，但旋遭工部局干涉叫停，據說：「奉總統諭！該舞臺新排之《復辟夢》劇名刺目，恐有礙於中英兩國之邦交，非經本捕房核准不得開演……」後經疏通改名為《恢復共和》於八月十七日恢復上演，劉豁公回憶說：「開演之日，太陽還未下山，樓上下均以人滿為患！除了原有的二千七百餘坐位完全售出以外，還增加二三百臨時坐位！同時關上鐵門（其實是鐵柵欄），掛出『客滿』的牌來，藉免後來觀眾之爭競！那種盛況，可說是空前的。（當時海上的風

氣，每一新劇開演，必能轟動一時！賣座之盛，由三數日以至十數日不足為奇；可是持續到百日以上，始終賣座不衰，則當以此劇為創例。）」一九一八年十月二日創作《交換條件》劇本在天蟾舞臺上演，十月十九日又推出《香妃恨》在天蟾舞臺連賣兩個多月的「滿座」。

一九一八年以前，劉豁公與京劇理論家馮小隱、姚哀民、楊塵因等編輯《鞠部叢刊》，發表了大量關於京劇名伶的評價文章。出版《京劇考證二百齣》。一九二〇年先後出版《戲學大全》、《梅郎集暨新曲本》二書。一九二一年，為綜合性文藝刊物《新聲月刊》主要撰稿人。一九二二年十一月，主編綜合性文藝刊物《心聲》半月刊，開始發表關於戲劇方面的小說。他還親自創作戲劇、編輯、撰寫通俗小說，僅一九二四年到一九二六年，就有《說部精英：甲子花》、《說部精英：乙丑花》、《說部精英：丙寅花》、《夏之花：小說季刊》、《春之花：小說季刊》推出，多部自著小說也於此時接連問世。一九二五年二月出版《雅歌集十五週年特刊》，劉豁公發表〈雅歌集特刊緣起〉、〈哀梨室戲談〉。雅歌集成立於清宣統元年，為上海早期票房中規模最大、歷史最長的一家。創辦人管西園、鄒稚林、夏禹。成員最初十餘人，後漸增至一百餘人，主要成員有羅亮生、陳景塘、朱聯馥、戎伯銘、孟鴻琴師陳俊峰、鼓師張潤泉等。聘京劇藝人李鑫甫、孟鴻

芳、孟春帆、應寶蓮等為顧問，王煥章、邵寄舟、蔣硯香等為教師。一九二六年劉豁公寫的〈歌場識小錄〉收錄在凌善清、許志豪合編的《戲學匯考》一書。

一九二八年六月起上海大東書局聘請劉豁公主編《戲劇月刊》，奠定了他在戲劇評論界的重要地位。該月刊至一九三二年九月終刊，前後出三卷，共三十六期。內容包羅萬象，有梨園掌故、名伶小傳、演員介紹、秘聞軼事、稀見腳本、胡琴譜等，並約請戲曲界名流海上漱石生（孫玉聲）、紅豆館主（溥侗）、梅花館主（鄭子褒）、陳彥衡、鄭過宜、吳我尊、姚哀民、周劍雲、周瘦鵑等為主要撰稿人。《戲劇月刊》是當時發行量最大、最受讀者歡迎的戲劇專刊之一，在《戲劇月刊》的定位、編輯手段上，劉豁公並沒有特別強調辦成富有文藝價值的期刊，而是循序漸進，先贏得讀者和口碑，然後再實現辦刊理想。從《戲劇月刊》來看，這份刊物特別注重編讀互動，在內容上和編排上比較注重讀者的口味。在期刊內容上，每期增加大量的圖片，如戲裝照、便裝照和時裝照等。內容上將知名演員與普通的坤伶相結合，並未如《春柳》、《劇學月刊》等排斥坤伶，而是為其撰寫坤伶史，刊載大量的伶人小紀、伶人軼事等。在注重戲曲文化傳統的同時，《戲劇月刊》的編輯採用多種方式提升期刊的文化傳播意識，獲得市場使其在激烈競爭的市場氛圍中能逐漸站住腳跟，獲得市場

的認可，同時也贏得了讀者，使其成為民國時期最具影響的戲曲期刊之一。他參與運作了「四大名旦」的徵文活動，策劃和運作了「四大名旦」的選舉，徵文揭曉，集中於梅、程、荀、尚四人。稱梅蘭芳如春蘭，有王者之香；程硯秋如菊花，霜天挺秀；荀慧生如牡丹，占盡春光；尚小雲如芙蓉，映日鮮紅，此論甚得公認。自此，「四大名旦」形成。所出《梅蘭芳》、《尚小雲》、《程硯秋》、《荀慧生、言菊朋》、《譚鑫培》、《楊小樓》六個專號，為後來研究中國近代戲曲史，提供了珍貴的史料。

三〇年代，劉豁公加入中華海員特別黨部，供職於上海市保安處處長兼海員黨部常務委員楊嘯天（虎）處，抗戰期間隨國府西遷重慶，直至四〇年代一直擔任楊嘯天的主辦文牘。這期間公務之餘，他仍在報刊上發表不少的文章，諸如〈梅蘭芳與言慧珠〉、〈我所知道的筱翠花〉、〈從戲德說起〉等等。

一九四九年以後劉豁公來臺灣，除在雜誌報刊發表文章外，其他活動一無所悉，筆者試圖查閱所有報紙的新聞網，竟一無所獲，請教京劇界的研究者也是全無消息，於是只有翻遍當時的老雜誌《暢流》、《藝文誌》、《春秋》、《報學》等，找出這數十篇文章。另外一九五七年九月中山出版社曾出版《戲劇叢談》第一集也被我在圖書館找到了，該書薄薄一百餘頁，署名劉豁公、陳璵璠同

編，但其實陳璵璠是該出版社的老闆，他在序言說「今之
愛好平劇藝術者，多以不能一睹前輩獻身此道之真容劇照
為悵憾，爰將歷代所留寶貴難得名票名伶真蹟肖影，以及
秘藏劇本、琴聖曲譜、梨園掌故、名家臉譜等，編印貢之
於世。」而劉豁公在〈寫在戲劇叢談的前面〉一文說：
「陳璵璠先生有鑑於此，蓄意刊行大量的《戲劇叢書》，
而以《戲劇叢談》發其端，要我來共任編纂，這無疑是我
所樂於從命的！」而這集的文章可說是劉豁公獨挑大樑，
除了用豁公寫了〈楊小樓成功史〉、〈從譚鑫培說起〉、
〈歌場怪物誤楊郎〉外，還用了許多筆名，如用「或功」
寫了〈大老闆的戲德〉，用「大公」寫了〈閒話連環
套〉，用「魚飯」寫了〈談連環套一劇之點子〉，用「一
士」寫了〈梨園傳奇人物張黑與開口跳〉，用「河葦」寫
了〈叱吒歌臺金少山〉，用「老劉」寫了〈伶界畸人言菊
朋〉，用「夢梨」寫了〈雨打梨花劇可憐〉等。但這有些
文章和之前或之後發表的文章是同一內容，只是題目改
了，因此我收錄在本書的題目有些是不同於《戲劇叢談》
的題目，但內容是相同的。

　　劉豁公最後出現在人們眼前的身影是在一九六九年
十一月二十六、二十七日雅歌集六十周年慶，假臺北市國
軍文藝活動中心，舉辦國劇彩排兩天。兩天戲碼是：二十
六日由諸老合作的《鼎盛春秋》共六折，分別是溫祖培的

〈戰樊城〉，鍾啟英和李閣東的〈長亭會〉，王英奇、權
瑛、田錫珍的〈文昭關〉，沈亞尼的〈魚腸劍〉，朱聯
馥、孫若蘭的〈專諸別母〉，李閣東、朱聯馥的〈刺王
僚〉，以諸老國劇藝術造詣之深與夫對國劇愛好之熱忱，
排演此劇，允推一時之彥。就中〈刺王僚〉一折，由朱聯
馥先生反串飾演專諸，李閣東先生飾演王僚，難得一見之
佳構。二十七日戲碼有五齣計有：趙福東的〈萬花亭〉，
溫祖培的〈沙橋餞別〉，趙之杰、金胡喬、李閣東的〈趕
三關〉，權瑛、羅倫、唐麗卿的〈大登殿〉，祝嘯舟、詹
慧剛、曹曾禧、董雲衣、溫祖培的〈慶頂珠〉。演出過後
由朱聯馥自掏腰包編印《雅歌集六十周年紀念特刊》於次
年初出版，掛名劉豁公、孫克雲編。劉豁公在〈寫在雅歌
集六十周年特刊前面〉文中說當時他牙痛、神經痛舊疾復
發，編輯之事全賴楊峰、孫克雲兩位老弟之力！篇中收錄
有當年《雅歌集十五周年特刊》的文章，其中也有劉豁公
的〈哀梨室談戲〉一文。孫克雲在〈編後散記〉說：「豁
老為當年雅歌集老會員，十五周年時該集也是豁老所編，
經四十五年之後仍由他所編。」而由於該特刊屬於非賣
品，印量也不多（沒有出版社），我跑了幾家圖書館才找
到，是會員捐贈給圖書館的，算是蠻稀見了。

　　劉豁公的卒年學界大多稱其「不詳」，但從一九七○
年出版的《特刊》見到劉豁公的身影，已是相當老邁了，

彼時他已八十一歲矣！我也不敢斷定他的卒年，但從他發表在雜誌的文章日期看來，應該在一九七一年前後，因為在此之後並不再發現他的文章了！

《劉豁公文存》是他晚年在臺灣所發表的文章的結集，也是在臺灣唯一的一本著作，是他幾十年來熱愛於京劇的心血結晶。而由於他和這些伶人名票的實際交往，他寫出許多不為人知的真實故事，也看出這些演員在唱、念、做、打的獨門功夫。他說：「筆者是個標準的『戲迷』，遠在六十年前，即已開始與伶票界相往還，作劇藝上之探索，儘管迄今尚停滯在一知半解的階段，可是接交的伶票，的確是數量驚人，所有馳逐於舞臺上的藝人，只要夠得上稱個角兒，我幾乎沒有不認識的。」這是一點都不誇張的，因為他除了是為編劇家，還要寫劇評，幫忙戲園的負責人做宣傳等工作。

我們看他寫劉喜奎，他說他曾看過劉喜奎的《耕雲簃吟草》的詩詞稿，但起初他總認為「這也許是好事者為之捉刀，未必是她底手筆，雖然她那幽嫻端莊的態度，已經說明她是腹有詩書者，但我總不能無疑。」直到某天下午，他和陳彥衡去訪問她，看到她在書房裡握管吟哦，寫的是四首〈偶感〉的七絕。

愁愁喜喜幾經春，笑屬登場苦莫倫，

半幅鮫綃數行淚，誰知儂是可憐人。

兒家身世已堪悲，況復春蠶自縛絲，無那春風怕回首，眉峯不似去年時。

人言儂有傾城貌，自愧家無負郭田。棠棣不花椿早萎，拼將色相奉靈護。

由來一樣琵琶淚，彈出真心恨轉深，紅粉青衫共惆悵，怕君聽久亦傷神。

劉豁公說他很興奮的讀了兩遍，竟與江州司馬夜聽商婦琵琶時，有著同樣的感慨！而對喜奎文學的懷疑，同時也消失了。而據陳彥衡說：她的詞比詩更好，都是老名士易哭盦（順鼎）教導她的，有兩闋〈醉花陰〉的重陽詞說：

不敢題糕韋永畫，破費鑪薰歊，佳節客他鄉，歌舞歸遲，冷浸秋衫透，安能獻賦群公後，換得詩盈袖，命薄似黃花，相對無言，花也如儂瘦。

桓景登高曾此畫，厄難消諸歊，疇是費長房，黃菊光

陰，為我先滲透，誰張高宴彭城後，膌酒痕沾袖，說甚世之雄，戲馬臺空，人倚西風瘦。

劉豁公說：「我認為這樣纏綿悱惻音韻鏗鏘的詞句，較之李易安腸斷秋風的作品，也並不差什麼。」

另外在談到譚鑫培時，劉豁公說：「一個角兒的成功，除了唱、念、做、打、要夠標準外，還要具備若干的特技，為他人所沒有的；身為伶王的老譚，當然具備得更多更好更有價值，例如唱《瓊林宴》，用腳踢鞋上頭，不用手扶，自然安定，這手絕活，一般的角兒，根本就夢想不到，余叔岩很艱苦的學習了半年，形式上倒也不差什麼，可是踢鞋上頭時，依然要在張手向頭部翻『水袖』時，趁勢把鞋一扶，這個，一般人也許瞧不出，戲迷們是知道的。」可見余叔岩還差譚鑫培一截的。劉豁公又說譚鑫培唱《李陵碑》：「搲碑時，他一貫的把甲半披半掩地加在『箭衣』上面，把勒『帥盔』的帶子預先放鬆，念到『廟是蘇武廟，碑是李陵碑，令公來到此，卸甲又丟盔』自然飛去，落在『檢場』手中，乾淨俐落，確是神奇。但一般的角兒，總是預先就把甲披在頭一低一仰，『帥盔』自然飛去，落在『檢場』的手裏，很快地右手把甲抓起來一捲，扔到『檢場』時，接著把頭一低一仰，『帥盔』自然飛去，落在『檢場』的手裏，很快地右手把甲抓起來一捲，扔到『檢場』的甲披在身上，鬧出四隻手來，對卸甲時，則由『檢場』的站在後面，先將甲領握定，隨即取去，搭在左臂上，然後

解鬆『帥盔』的帶子等他一仰頭，即為摘去，這樣卸甲丟盔，都變了『檢場』的事，要角兒幹什麼呢？」劉豁公又說譚鑫培在《珠簾寨》裏的射雁，也是絕活之一，一般的角兒，都是假作放箭的姿勢，由『檢場』的把『雁形』拋在空中，他是把弓箭端正在手，等『檢場』來完事，老譚可不肯這樣，他是把弓箭端正在手，很快的一箭射去，箭頭兒不偏不倚剛剛中在『形』上，箭與『形』同時落地，誰看了都要拍案叫絕。

再者劉豁公談及荀慧生《貴妃醉酒》已到爐火純青的地步了，是其他演員所望塵莫及的。他說荀慧生飾演的楊貴妃，在聽說『聖駕到』時，故作醉眼矇矓，半開半閉的姿態，表示楊妃恃寵而驕的心境；因為她的醉乃是假醉，所以下面才有「妾妃接駕來遲，望聖上恕罪」的「話白」；及至聽說是「誆駕」（即是謊稱駕到的意思），即更怒形於色道：「呀呀呸！」（唱）「這才是酒不醉人人自醉，色不迷人人自迷！」她若是真醉，就不會說這樣的話了。至其下腰啣杯所作的「臥魚」，以及將身倚靠在高、裴二力士肩上左右搖曳，全是假醉裝瘋，聊以自遣，實際上並沒有醉；因為她雖知明皇不來，卻也還怕他或者要來，決不敢姿情縱飲，不作接駕侍宴的準備，所以荀慧生在這些地方，身上儘管做著酒醉的模樣，眼光卻明顯的注視明皇的來路，這種內心表演，

是最值得效法的。然而一班婢學夫人者，都忽略了這一點，意如火場裏逃出的人，盡量地在臺上亂撲亂跌，那便不像是「貴妃醉酒」，而是「玉環發瘋」了！因此同樣是一齣戲，演來卻高下立判的。

五〇年代臺灣名伶顧正秋亦曾在偶然的機會下，獲致了以訛傳訛的《香妃恨》劇本，她閱讀後，感到特殊的興奮，本擬趕日「排演」，但因本子上錯字太多，有些「詞兒」，竟錯到無從索解，只得暫時擱起。後來她專人送到基隆請我代為修正。劉豁公說：「正秋一向是以長輩待我的，這事既出於她的請求，我就義不容辭了，於是破費一週的工夫，把它充分的修正補齊恢復原狀，這與上海『天蟾舞臺』趙君玉等所演的大體上是一樣的。正秋在這戲裡去（飾演）香妃，她那雍容華貴兒女英雄的『扮相』，不蔓不支恰到好處的『做工』，高平低三音俱備清脆甜潤的『嗓音』，足可與趙四比美，而她的老搭檔張正芬，劉正忠，胡少安，李金堂等，亦各有其專長，與之合作，正如紅花綠葉，相得益彰。」在臺北的「永樂戲院」演出，也連賣一個月的滿座。

《劉豁公文存》談及的梨園人物就有：梅蘭芳、劉喜奎、譚鑫培、金少山、荀慧生、汪桂芬、言菊朋、言少朋、言慧珠、言慧蘭、楊月樓、李春來、楊小樓、小楊月樓、章遏雲、徐露、金友琴、筱喜祿、田桂鳳、余叔岩、

劉鴻聲、徐蓮芝等等，都有專文來談他（她）們精彩的演出，合起來可看成是一部京劇的演出史。另外還談到許多名劇的典故由來。而劉豁公亦熟悉文史掌故，因此有數篇不屬於京劇的文章則附在書後，可供參考。最後殿之以劉豁公改編的歷史名劇《完璧歸趙——澠池會》的劇本，劉豁公說當年這齣戲：「劉鴻聲憑著他那天賦的優越歌喉，愈唱愈高，精彩百出！令人想見當年藺相如理直氣壯，面折秦王的聲勢；有如食哀家梨，愈吃愈覺爽快！因之每一『貼演』，無不萬人空巷！跛劉而外，竟無敢演之人，迨以珠玉當前，瓦釜自慚形穢耳。惟跛劉所演劇本，詞多粗鄙不通！劇情亦有謬誤。」於是劉豁公花了三星期重新寫過，「場子穿插，一仍其舊，詞則全屬新編！」劉豁公文筆粲然，不管劇本，或是他這些談京劇、文史的文章，寫來真是食哀家梨，爽然有味！若非他浸淫京劇數十年不為功！

《戲劇叢談》全套五期總目錄

大鵬劇團十週年紀念專號（一九六〇年六月五日出版）

戲劇叢談

第一集

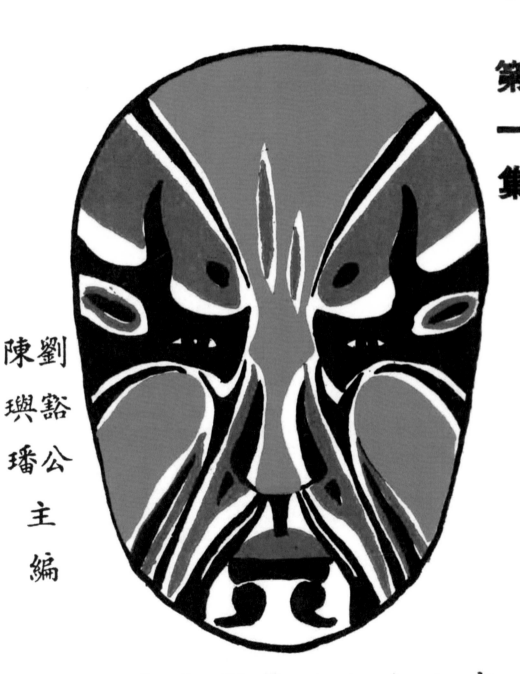

劉豁公主編

陳璵璠

中山出版社版 戲劇叢書之一

序 言

吾國戲劇藝術價值崇高，論劇情則揚善黜邪，褒忠貶奸，論藝術則融合歌舞音樂於一堂，表達真善美於

化境，觀劇者不惟緬懷於戲劇當時之意境，而千百年間之忠孝奸劣，雖百代後猶足以發人感讚痛恨之真情，

鄉村婦男，目不識丁，其能別忠順，識仇逆者，當得力於觀劇之功不少！

共匪侵踞大陸，八載以還，妄造歷史，偽書時紀，對於戲劇之傷害獨深，蓋欲泯絕文化，塗毒當世也！

自由中國之愛好戲劇者，亟起而思有以糾正之，以打擊其陰謀，則有藝術學校，復興劇校等之設立，而各地

維護戲劇人士組織之票社，尤如雨後春筍，生機蓬勃，劇運于是乎賴。

夫戲劇歷史悠久，演者代有高才、往者不論，即以晚清一代，以及民初年間，當時戲劇人材輩出，其精

湛之技藝，至今垂爲遺範，今之愛好平劇藝術者，多以不能一睹前輩獻身此道之真容劇照爲悵憾，爰將歷代

所留寶貴難得名票名伶真蹟背影，以及秘藏劇本，琴聖曲譜，梨園掌故，名家臉譜等，編印貢之於世，陸續

印行，隨時校正，並將目前藝劇發揚動態，隨時報導，以慰同好，並揚劇功，惟編寫怱促，掛漏必多，尚祈

海內同道，社會賢明，予以指正俯教，不勝翹企！謹序

陳璵璠

戲劇叢談

第一集 目次

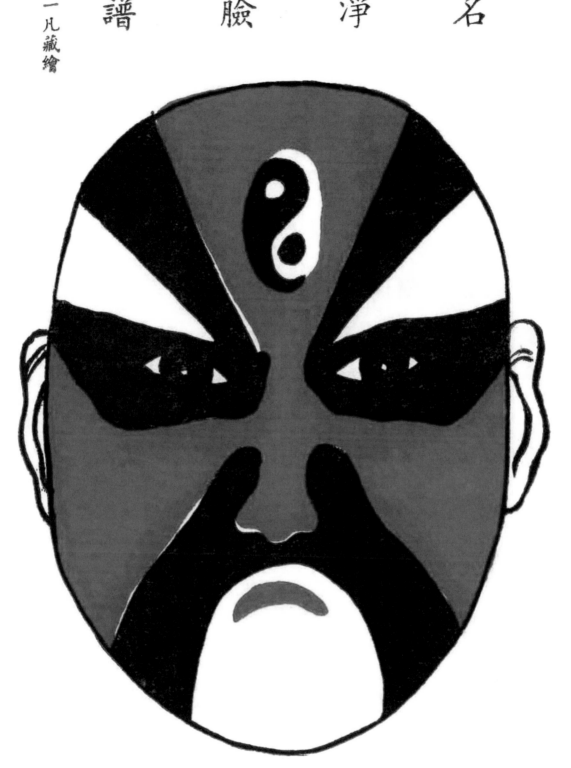

姜 維 臉 譜

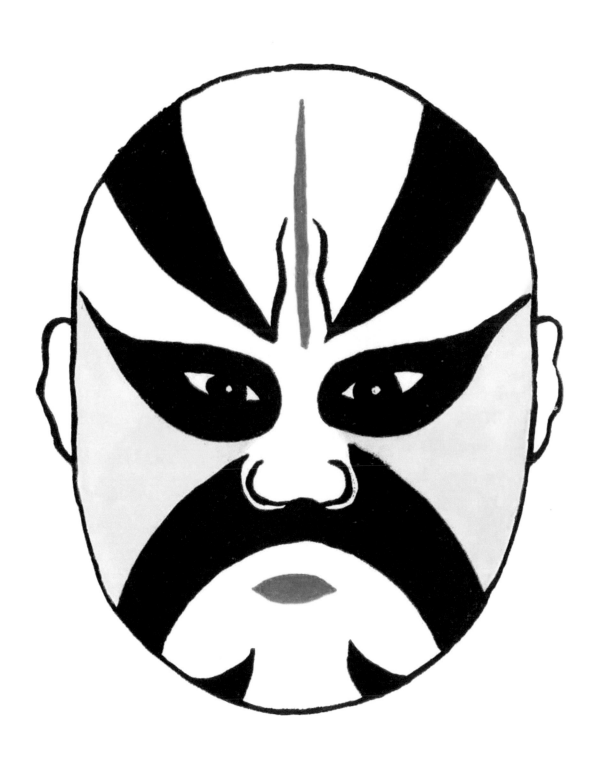

高登臉譜

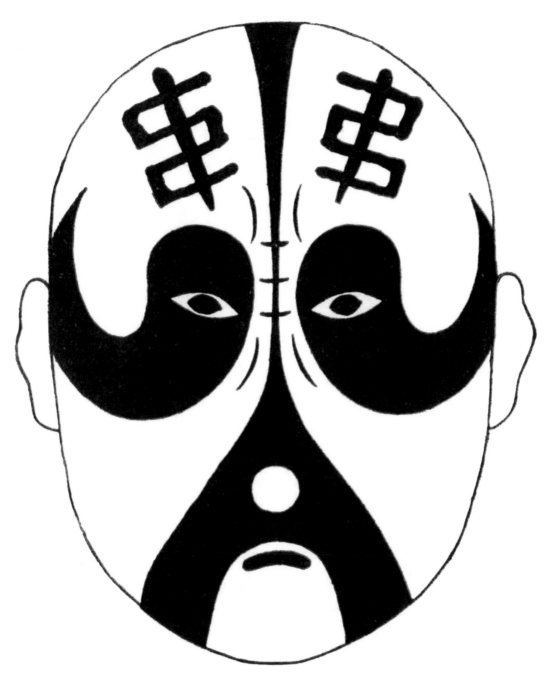

此霸王臉譜
較為潔淨，
且鼻旁無雙
紋，蓋考諸
楊小樓周瑞
安等之勾勒
法也。

譜臉幹蔣

伶界畸人言菊朋

武生宗匠楊小樓

寫在戲劇叢談的前面

劉菊公

我必須承認，我是一個標準的「戲迷」！足迹所至之處，舞臺上但有二三像樣的「角兒」，我決不肯放棄，一過戲癮的機會！

過了戲癮之後，尤必以最客觀之姿態，發為文章刻登報刊，以公同好，這是很多年如一日的。

不過我自己知道，我對戲裡的一切，懂得的實在不多，截至現在為止，還是一個地道的「羊毛」！在裡我那一知半解隔靴搔癢的劇談，應為多數讀者所摒遺，但很意外，竟承他們不棄，同樣的表示歡迎。

民國卅八年，我為「大東青局」主編「戲劇月刊」，實開談戲文字定期刊行之先例，銷行數字，經常超出二萬冊大關，為其他的雜誌所不及！這更是意外的！

誰都知道，劇是一種綜合性文藝產物，也是闡揚正義擊破邪說的尖兵，在這反攻大陸之前夕，更是揭發共匪奸謀之利器，發揚而光大之，實為當務之急！

「中山出版社」的創造者陳璵璠先生有鑒於此，畜意刊行大量的「戲劇叢書」，而以「戲劇叢談」發其端，要我來共任編纂，這無就是我所藥於從命的！

不過是戲的藝術，包羅萬象，博大精湛，在在需要有人來掘發，淺薄低能的我，實在不勝重負。

好在與璠是個熱心劇運的中堅份子，有他來共理輯務，大可匡我之不逮！

至於搜集資料，編輯排版暨印校讎等工作，我們當然要悉刀以赴，究竟能否到達理想的地步，尚有待於同好諸公之指導協助，這是我謹為預先聲明的。

誰都知道余叔岩是個全才老生，不論是「安工」「靠派」或「蠹把」的戲他都能唱，而且都唱得好，祇有「天雷報」例外，因爲他根本沒有學過。

及至列入譚老闆門下，卽以此劇爲請，也不知爲了什麼？譚老闆始終沒給他說，叔岩也不敢固請，未幾老譚謝世，叔岩引爲生平莫大的遺憾！

某天偶然與小培（卽譚老闆第五子）談及，並問他有這齣戲沒有？

「有啊」——小培半開頑笑的吹了一次牛皮。

「那就請五哥給我說吧，反正我總有一份人心！」

「咱們哥兒倆還說這個？你祇請我吃幾回舘子好啦」。

「你要吃舘子我就請你八十回也行，你說那兒去吃吧？」

「咱到便宜坊吃塡鴨去！」說罷拱手而行，到了便宜坊吃了一隻挺大的塡鴨。

明天是到致美樓吃涮羊肉。後天是醉瓊林吃烤方，再後天是……這樣連吃了牛個多月，天雷還在天上，始終沒有報過！叔岩心裡有些乾着急，但又不便催問，祇好照舊做東道請他！

又過了幾天，纏在A酒樓裡，敬了他一杯酒說。

「我想請你把「提綱」和「單片子」寫給我，讓我先看熟了，學起來要便利些！」

「對的對的，我回去就給你寫，明天給你帶來！」小培回答的倒是爽快！

但明天並未交卷，祇說「昨天多喝了兩盅，回去迷迷糊糊的就睡着了，所以沒有寫成，明天一定給你帶來。」

又明天，小培一到就說：

「單片子」「提綱」都寫得了，可就是忘了帶來，明天非把牠帶來不可……」叔岩口裡是這樣說，心裡已目懷疑譚五爺畜意宪八！至明日不等

「這也不急在一時，明天就明天吧！」

他來，先行到譚家去！

「他學什麼戲呀？」

「天雷報！」

「那就讓他學吧！我不想躭誤他的工夫，你也不用說我來過，免得他為我分心！」邊說邊退出來，小培

根本就不知道。

「五爺在家嗎？」余叔岩問：

「在書房裡跟錢大爺（錢金福）學戲呢！」一個跟包的回答。

「他這分明是準備現販現賣，成心朦我的吃喝！我非想法報復他不可！」余叔岩在回家的路上這樣想，

回到家裡，即刻備了四百元贄敬，趕到錢家，求金福給他說「天雷報」，當即獲致金福的允許，叔岩感到無

上的興奮，原來錢是當時極有名的「架子花」象「武二花」，祇可惜嗓子瘖啞，不能爭取大量的「包銀」，

加以食指浩繁，不得不藉致戲，以資挹注，過去他是譚老闆的老搭檔，譚氏演劇的一切技巧，他都耳濡目染

牢記心頭，由他口裡說出來，直與老譚耳提面命的一般，這從小培都要跟他學戲上，也可以看得出來！因之

叔岩深以得他的指導為榮，從那天起，竟無一日不登門求教，很快的就把那齣「天雷報」學成功了！

這時小培還沒有學到一半，却要拿到叔岩那裡去騙取吃喝，你想這是多們滑稽可笑吧？！

但叔岩並不說穿，仍和過去一樣的與他鬼混，某一天，他們同應某家的堂會，戲單上居然標着**余叔岩**的「天雷報」，小培看了，大吃一驚，心想他這齣戲還沒有學全，怎麼敢在堂會裡露臉？正待找他一詢究竟，但叔岩還沒有來，自己「戲碼」已到，祇好先行登場，隨又聽了旁的角兒一齣什麼戲？方纔曉得余叔岩上場，唱白做表一樣樣出神入化，迥不猶人，自始至終，彩聲與堂聲，像機關槍一樣的嶧聯不斷，這確不是譚五爺意料所及！自從受了這一次教訓，再也不敢尋叔岩騙吃喝了！

觀於上述的一切，可知這齣「天雷報」，與其說是叔岩的眞本，毋寧說是老譚的眞本，因爲金福給他說這齣戲時，一切的一切，是完全以老譚爲準繩的！

但也有一點必須認淸，即是劇中錯誤不通的詞句，完全是叔岩給改通了的，例如把「陽臺」改作「泉臺」，（指活逼我喪陽臺句）雖止一字之差，却有天壤之別，這些都是人們，不可不知道的！

（老旦上引）姣兒一去無音信，到叫老身挂在心。（白）老身賀氏，嫁與張元秀爲妻，我二人在這永壽街，開了一座豆腐房，無非糊口而已，只因那一年在周梁橋下，撿回一子，取名叫作張繼寶，扶養一十三載，才得長大成人。可恨這老天殺的，今日也打，明日也罵，將他趕奔在外。是我朝思暮想，想出一場病來，咳，今日略覺好了一些，不免將這老天殺的叫出來，說他幾句，也好出我心頭之氣。老老，老老，這個老天殺的還不與我走了出來！（生白）來了，年紀邁，血氣衰，老來無子絹後代，（老旦白）還不走了出來。（生白）媽）咳，聽媽媽哭聲悲悲哀哀。（此句進門）莫不是爲姣兒失却恩愛？（老旦）哎哎哎哎，（坐下）（生白）媽媽，今日爲何起來甚早？（老旦白）我是有病之人，你怎不叫我起來甚早咔？（生白）不是哦，你是有病之人哪。（老旦白）我這病略覺好些，你知道我這病從何而起？（生白）不過是打那不孝的奴才身上所起。（老旦）一來是打嬌兒身上所起，二來是你這老天殺的氣的我呀！（生）哪，我怎麼會氣得你？（老旦）我好

好一個兒子，被你終日打罵，怎麼不是你氣的我？（生）養兒女有不教訓的嗎？（老旦）教訓有像你那樣教訓的麼？今日也打，明日也罵，將他趕奔在外，是我朝思暮想，才想出這一場病來嘍。（唱）未開言，不由人惱心懷，出言埋怨老無才，好好一子你無福戴，一心將他趕奔在外。（生白）咳，那年趕到清風亭，偏偏遇着他的親娘，說得字字相投，而況又有血書為證，如若不然，謾說是個人，難道說我白白的就讓他認了去了麼？（唱）清風亭遇着他的親娘到來，叫我無計可奈，雖然被他認了去，並非是媽媽明日懷胎。（老旦）雖不是我十月懷胎，我扶養他一十三載，慢說是個人，就是一塊石頭，被我今日也磨明日也摩，也將他摩光了哦。（唱）雖然不是我十月懷胎，扶養他一十三載，眼前若有嬌兒在，萬事全休，無有話來。（生白）哪，我不埋怨你，（唱）你倒埋怨起我來了。（老旦）你埋怨我什麼？（生白）旁人婆娶原為生兒養女，接代香煙；我自從（站起來）婆了你這老乞婆，不生不養，你絕了張門的宗嗣。（打元再坐下）咳呀，你說我不生不養，也是你張門祖上陰功德行嘔。（唱）我不生不養是前世債，無有兒子多拐棍，你也該死，倒不如一死兩撒開。（生白）哦兩撒開。（老旦）老無才，大不該，說你幾句反撒賴，你也該埋，倒不如一死兩撒開。（唱）老無才，大不該，說你幾句反撒賴，苦苦與我來撒賴，活活逼我喪泉臺。（生白）喪泉臺，難道我還死不過你麼？要死咱們大家來死哦。（唱）難道說我這條老命還拼不過你麼？（生白）哪，我多拐棍）喪泉臺，難道我還死不過你麼？要死咱們大家來死哦。（唱）難道說我這條老命還拼不過你麼？（生白）哪，我生白）好哇，難道說我這條老命還拼不過你麼？（老旦）你不要生氣，我不想他就是了。（生）（站起來）不想他了（老旦）你把你個老乞婆。（老旦）我把你個老天殺的。（生）你氣我。（老旦）你這是嘔我。（生）我要打你。（老旦）老旦）要打來打呀。（碰根過合）躺下碰屁股起來打三下。（生）你氣我。（老旦）你這是嘔我。（生）我要打你。（老旦）哦哦哦。（老旦）我說了你幾句就生這樣濁氣麼？（生白）不要你思念這個奴才，你偏偏要思念這個奴才，這奴才天良喪盡，終須是養不家的。（老旦）你不要生氣，我不想他就是了。（生）咳你是有病之人，外面的風大。（老旦）你才，這奴才天良喪盡，終須是養不家的。（老旦）老老你將門開開，我出去望望我那兒子可好？（生）咳你是有病之人，外面的風大。（老旦）你

又來氣我。(生)哦我與你開門。(老旦)望望就進來呀。(生)好，開左邊門一張。(老旦)望望就進來，如何、我這話是不錯的囉。(老旦)你的話，本來是不錯的，望望就進來。(生)還要望望。(老旦)還要望望。(出門元場下場前臺上場前臺)老老這一條道路往那是去的？(生)這是往東京去的。(老旦)這一條道路呢？(生)這定往京中去的。(老旦)中間這條道路呢？(生)這就是往清風亭去的大路。(老旦)哦這就是往清風亭去的大路？哎呀，老老，當初你我的兒子，可是打此道而去？(生)正是打此道跑的。(老旦)閃開了。(生)張繼寶。(老旦)小嬌兒。(生)兒打此道而去。(老旦)怎麼不打此道而歸。(老旦)為娘的在此盼你。(生)為娘的在此想兒。(老旦)狠心嬌兒不回來。(生)再不能替為父賣草鞋。(老旦)再不能替為娘把醫來挨。(生)哭一聲。(老旦)嬌兒。(一人元場午個)(生)今何吓。(生)可憐他氣絕咽喉倒在懷。(白)媽媽，媽媽。(老旦)嗳吓。(生)不要你想念這個奴才，你偏偏要想念這個奴才。(老旦)不想他了。(生)(二人大元場)咱們回去吧。(老旦)回去。(生)正是：周梁橋下一嬰孩。(老旦)虧我扶養十三載。(生)早知奴才良心壞。(老旦)不該將他撿回來。(生)我的錯了。(老旦)本來是你的錯。(生)回去吧。(老旦)回去，老老你回來。(生)那是放牛的牧童。(老旦)他來了。(生)哦、在那裡？(老旦)你看在那大樹底下乘涼。(生)咳、那不是你我的兒子是甚麼？(生)那是放牛的牧童。(老旦)哦，那是放牛的牧童。你我的兒子呢？(生)在這裡呀，張繼寶，(老旦)小嬌兒。(生)哎呀兒，(雙白)兒呀。(生)回去吧。(老旦)回去吧。(生)回去，老老(唱)老來無嗣絕後傳。(老旦)飢也難來餓也難。(白)哎呀哎呀。(生)媽媽怎麼樣了？(老旦)兩腿疼痛。腹中飢餓，頭也昏了，走不得了。(生)倒也可憐。媽媽看前面有一大戶人家，待我前去討些湯水來吃。(老旦)你我一同前去。(生)你走不動吓，(老旦)你來摻我。(生)哦，是是是，我來摻你。（

唱）屋漏偏遭連夜雨。

（生）咳，我富是一人戶人家，偏偏又來到這討厭的亭子上了。（老旦）到了沒有？（生）還未曾到呢！（老旦）歇息歇息再去。（生）着哇，歇息歇息再走。（老旦）老老，這是什麼亭子？（生）這就是清風亭！（老旦）哦，這就是清風亭！哎呀老老，這不叫清風亭，（老旦）叫什麼？（生）這叫望兒亭！（老旦）斷腸亭！張繼寶，（生）哭一聲，（老旦）嬌兒。（生自）哎呀兒兒呀。（生唱）到如今亭在人不在，（老旦）水流長江不回來，（生）哦外面有人喚我，待我看來。（老旦）小嬌兒！（同自）哎呀兒兒呀。（老旦）我二老下世無人葬埋。（自）原來是周小哥，那裡來得這身榮耀？得了此處可喜可賀，再休題起，只因你繼寶兄弟，逃在門外，生意難做，我二老双双染病在床！故而落在乞討之中！（老旦）怎麼還不進來？（生）他說新科狀元，像你我的兒子！（老旦）那奴才忘恩負義，未必有此僥倖。（生）着哇，他們的人多，我二老挨擠不上）他小不是你我的兒子—（老旦）他是那個？（生）他是周小哥。（老旦）他說甚麼繼寶？（生）他說新科狀元，好好好，少時狀元老爺打坐，你要叫我一聲，叫我一聲就得了，好好好，哈哈哈，（老旦）老老為何發笑，（生）你不曾聽見，（老旦）聽見什麼？（生）你我的兒子，得中頭名狀元，少不得我就是一位太老爺了！（老旦）哦太老爺，我呢？（老旦）太夫人哪！（老旦）哎呀，哈哈哈哈，太夫人，如此說來，太老爺請（生）不敢，還是太夫人請，（生）太夫人哪！（老旦）你我是恩愛夫妻，挽手而行。（生）哈哈哈哈（老旦）挽手而行，阿哈哈哈哈。（老旦）不敢，還是太老爺請。（生）你的病怎麼樣了？（老旦）我的病除了根了。

（上生）快些走。（老旦）慢些走。（生）來了，狀元老爺，可曾打座？好好好，媽媽在此等候，待我看來！（老旦）要看明白了！（生）曉得，是的，是的，慢來，慢來，兩乘小轎龍，兩乘小

同下）

轎罷，（老旦）看見了沒有？（生）是的。（老旦）哦，昂的。（生）媽媽你在此等候，待我進去，他敢認下了。（老旦）老老，你回來。（生）作什麼？（老旦）兒子老爺將你認下，你可不要忘了我。（生）哎，常言道得好，少是夫妻老是伴；我豈肯丟下你這老伴哪。（同）哈哈哈，兒吓，為父的來了。哎呀，恩父義子。原是不同姓的。血書為證。這個哎呀，兒呀，前些年亦是在這亭上，被我兒搶了去了。難道說你忘懷了嗎？我兒暫息雷霆之怒，兩旁暫去虎狼之威，容我老乞丐一言訴稟！（唱）不由人一陣淚汪汪，兒子老爺聽端詳，兒怎不學丁郎刻木把双親奉養，兒怎不學臥冰的小王祥？哭一聲，嬌兒將父認，我的兒吓，這奴才一旦喪天良。（老旦）兒子可會將你認下？（生）他不認了。（老旦）也難怪他不認，你終日打罵，將他打怕了，待我進去，他必定要認下了！（生）着哇，你疼的是他，你進夫他必定就認下了！（老旦）着哇，我進夫他必定就認下。（生）媽媽轉來。（老旦）作什麼？（生）兒子要是將你認下，你可不要忘記了我。（老旦）兒若是將我認下。我豈肯捨得你這個老東西，兒吓，為娘的來了。哎呀兒吓，自從那年我兒去後，為娘朝想暮思，才想出這一場病來了。着哇，這便是。哎呀兒吓，自從那年我兒兒將娘認，我的兒吓，這奴才一旦忘欺了天。（唱）那一天不哭你三兩遍，那一夜不哭到五更天，哭一聲嬌兒娘認，我的兒吓，這奴才一旦忘欺了天。（白）不認，不認就罷。（生）走。（老旦）媽媽怎麼樣了？（老旦）他也是不認。（生）嗯，亦是不認就罷，咱們回去。（老旦）回去。（生）走。（老旦）老老你回來。（生）兒若不認呢？（老旦）若要好，還要大做小，你我二人進去，若苦哀求，倘若認下，也未可知。（生）再若不認麼？（老旦）再若不認？你我屈他一膝，又待何妨（生）怎麼講？還要屈他一爺？（老旦）屈他一爺。（生）作什麼？（老旦）若要好，還要大做小，你我二人進去，若苦哀求，倘若認下，也未可知。（生）再膝。（生）天那天！這是我二老無有兒子的下場頭。（老旦）你走哇。（生）兒子老爺。（老旦）兒子太爺若不認呢？（老旦）把我二老不要當作恩父義母。（老旦）當作一對使女丫嬛（生）兒有吃不了的殘羹剩飯。（生）把我二老一碗牛碗。（老旦）當作一對使女丫嬛（生）兒有吃不了的殘羹剩飯。（老旦）兒子太爺。（老旦）嘗與我二老一碗牛碗。（老旦）兒有穿不了的破衣襴衫。（生）兒子老爺，（老旦）嘗與我二老遮寒。（生）兒子老爺，（老旦）

（兒子太爺，（生）你可曾聽見啊？（老旦）你那裡可曾聽得？（生）媽媽你跪呀。（老旦）跪呀。（生）跪下吓（唱）淚汪汪，跪在亭子上，（老旦）兒子老爺聽端詳，（生）但顧你孩兒爲宰相，（老旦）但顧你輩輩入廟廊，（生）哭一聲。（老旦）嬌兒。（同）將父母認，我的兒吓！（老旦唱）把我一老當二對僕人收在身旁。（老旦白）他不認，不起來了！（生白）作什麼？哦，有了賞了，賞了甚麼？哦好好好，有勞了媽媽。（老旦）作什麼。（生）起來，兒子老爺有了賞了。（老旦）有了賞了，賞了甚麼？（生）賞了你我二百銅錢。（老旦）哦，賞了二百銅錢。哎呀，老老，那不是你我的兒子。（生）你我的兒子呢？（老旦）在亭子外頭。你自己去看。（老旦）任憑於你。（生下）（老旦）張繼寶、小奴才，想當年、你不滿三月，在那周良橋下啼哭，那時我二老將你檢回，扶養一十三載，才得成人長大，如今高官得做，你不認還則罷了，怎麼賞了我二百銅錢，這二百銅錢爲娘不要，賞與你賞紙燒。（老旦碰死）（生上白）媽媽不認就罷，逼咱們回去吧，世人不可手無錢，我因無子又無錢。恩養義子繼香煙，身榮不把義父認，將你抱回家來，死恩母在亭前，抱男抱女世間有，有錢無子亦枉然，牽勸世人休繼子，報恩只得這二百錢，張繼寶、小奴才，想當年兒不滿三月的血娃，在周良橋下啼哭，那時爲父的打那裡經過，你不認還則罷了，你不滿三月，在扶養兒長大成人，送在學中攻書，只望我二老後來到老有靠，誰知你這奴才，人大心大，不聽致訓，逃奔在外，如今做官回來，就該好好將我二老認下的纔是，常言道得好，生身父母大如天，你不相認還則罷了，怎麼反賞了爲父的二百銅錢，一十三載，是够兒吃，是够兒穿，是够兒在學中攻書紙筆墨硯之費？張繼寶，好奴才，二百銅錢，是賞與爲父的，爲父的不要，賞與你這奴才打棺材板。（碰死下）

名琴師
胡琴譜

老譚真本 羣英會

陳彥衡君秘藏

陳彥衡君小史

輯宇

陳彥衡四川人。工瞽善繪。風雅士也〇性嗜皮簧。時以顧曲爲樂。譚氏在日。時與交往。每登臺彥衡亦必往觀〇以故耳濡目染所得譚氏之神髓特多〇研究皮簧而外。復學琴於梅雨田氏〇亦能深得其三昧。迨譚梅相繼逝世〇顧曲者渴慕方殷之際。能得親炙譚梅之絕技如彥衡者，出其精華。著爲論說。其造功於一般戲迷豈淺鮮哉。以此叔岩菊朋等。均時往請益夏山樓主朱耐根等。亦莫不親承指授。陳松年周梓章輩。且以陳派琴師馳名南北〇足徵其魔力之大矣。

（詩）劉表無謀霸業空。引來曹操下江東。吳侯決策逞英武。拜將登壇立大功。姓周名瑜字公瑾

周瑜上（黜絳脣）手握兵符鷹揚虎步。仗英武。輔保東吳。兵出誰敢阻。

。吳侯駕前爲臣。官拜水軍都督。兵馬大元帥。可恨曹瞞。帶領傾國人馬。占據荊襄。意欲呑併江南。我也

會命魯大夫去請諸葛先生。共議破曹之計。來。請魯大夫進帳。（魯肅上白）江南英傑士。參贊在東吳。參見

都督。（瑜白）大夫少禮。那孔明可曾請到。（魯白）現在館驛。（瑜白）請他進帳。（魯白）是。有請諸

葛先生。（孔明上白）膽壯何妨探虎穴。智高那怕入龍潭。（瑜白）吓先生。（孔白）都督。（瑜白）請。（孔

督相召。有何見諭。（瑜白）請問先生。我已探知曹操。軍興之際。兵馬未動。何物先行。（孔白）自然是糧草先行。（瑜

白）是吓。糧草先行。吓先生。我已探知曹操。糧草屯於聚鐵山。先生久居漢上。熟知地理。敢煩先生帶領

關張子龍輩。星夜往聚鐵山。斷絕曹操糧道。此乃兩家之事。先生諒無推卻。（孔白）都督委用。敢不效勞

。就請都督傳令。（瑜白）如此先生聽令。（孔白）得令。（瑜白）成功之後。另有酬贈。（孔白）多謝都

督。正是分明周郎借刀計。佯狂假作不知情。（笑下魯白）都督命孔明。劫糧。卻是何意。（瑜白）大夫有所不

知。孔明幫助劉備。乃吾國大患。我欲除此人。恐人笑我不能容物。故借曹操之手殺之。大夫速到館驛。聽

他講些什麼。速報我知。（魯白）是是是。（下）（瑜白）孔明哪孔明。今番中我之計也。（唱流水板）

工、工尺、工、六、
曹孟德善用兵慣絕糧嘯道。聚鐵山豈無有將士英豪。我料他

工、工尺乙、五六工、六、
五六工六五六仩五六
仩五六仩六五

此一去性命難哪保。這是我暗殺他
五六乙…仩…工尺乙…仩…五六
工尺工六不用鐶刀。(魯上唱)諸葛
仩…五六工尺

亮出帳去哈哈大笑。他笑我周都督用嘯計不高。(白)參見都督。(
士回尺上尺工四尺上工尺上尺上四尺上尺工四尺上

瑜白)那孔明講些什麼。(魯白)那孔明出得帳去。哈哈大笑。說道他水戰陸戰步戰馬戰。樣樣精通。非比

都督只督水戰一能耳。(瑜白)唔。他欺我不督陣戰變。不用他去。原令追回。(魯白)是是。(下)

瑜白)孔明哪孔明。你真藐視人也。(唱流水板)

寶指望借刀計將他殺了。又誰知他笑我陸戰不高。將原令且
尺乙五五仩工工六尺上工工六尺上工工六尺乙工尺乙乙五仩工五五六工六五尺工六六

收回再作計較。（白）孔明郤夫哇哇。（唱）我　不　殺　諸　葛　亮　怎　把　氣　消。

成也。（唱流水板）

襄降將。蔡瑁張允。（瑜白）哦。就是那蔡瑁張允。（魯白）止是。（瑜白）此二人慣習水戰。本督大功難

（魯上白）原令追回。（瑜白）大夫可知曹操命何人爲水軍頭目。（魯白）聞得曹營水軍頭目。乃是荊

此二人習水戰秉有韜略。獻荊州降曹瞞助紂爲惡。看起來曹

營中水軍難哪破。除非是殺二賊好動干戈。（甘寧上白）啟稟都督。蔣幹此

過江來了。（瑜白）再探。（下）塌三笑介）（魯白）都督爲何發笑。（魯白）是是。（瑜作書白）那蔣幹此

番從江北而來。必與曹操作說客。待我略施小計。大功必成。大夫磨墨伺候。（魯白）遵命。（笑下瑜白）來。有請蔣先生。（蔣上白）賢弟。（

大夫將此信放在我的帳中。附耳上來。（魯白）遵命。

（瑜白）仁兄。（蔣白）公瑾。（瑜白）子翼。（同笑介入座瑜白）子翼良苦。遠涉江湖。莫非與曹氏作說客

瘞。（蔣白）這個。兄別足下。特來敘舊。何言說客二字。（瑜白）瑜雖不及師曠之聰。聞絃歌而知雅意。

（蔣白）足下故人如此。便請告退。（瑜白）子翼兄既無此意。為何去心太急。（蔣白）賢弟疑心特重了。（瑜白）弟乃是句戲言。（蔣白）雖屬戲言。愚兄卻惶恐得很哪。（瑜白）請。江上思良友。（蔣白）軍中訪故交。（瑜白）眾將進帳。（眾上白）參見都督。（瑜白）見過蔣先生。（眾白）蔣先生。嗯。你從江北而來。敢是與曹操作說客。（瑜）眾位將軍。子翼兄乃本督昔日同學好友。雖從江北而來。卻非與曹操作說客。公等勿疑。（眾白）既是都督好友。待我等把盞。（瑜白）還是本督把盞。來看酒。（蔣白）擺下就是。（擺酒入座瑜白）太史慈聽令。（太白）在。（瑜白）公可佩我劍。作監酒令官。今日筵前。只敘朋友之交。如有提起孫曹二字者。即便斬之。（太白）得令。（三笑瑜白）子翼。仁兄。喊。（蔣白）吓吓賢弟。（瑜白）請。（飲酒下位介）吓仁兄。你來看滿營將士。可雄壯否。（蔣白）一個個如狼似虎。（瑜白）後營糧草。可充足否。（蔣白）堆積如山。可算得兵精糧足。可算得兵精糧足。（瑜白）子翼兄。想弟與兄同窗學藝之時。不曾望有今日。（蔣白）賢弟大才。必有大用。（瑜）想大丈夫處世。遇知己之主。外託君臣之義。內結骨肉之親。言必聽。計必從。禍福共之。假使蘇秦張儀陸賈酈生輩。口似縣河。舌如利刃。焉能動我心哉吓。（笑介）子翼兄。今日此會。皆是江南英傑。可稱群英會。（蔣）群英會。妙得很。（同笑介瑜唱原板）

（五）
工×
六ˇ
六／
尺ˇ

人生聚散難逆料。幸喜今日遇

工、
六×
六ˇ
工、
六×
五ˇ
尺ˇ

故交。群英會上當醉飽。

上
六ˇ
六ˇ
五×
六×
尺ˇ
乙
五
六ˇ

暢

飲高歌在　　今宵。（白）子寰兄。弟自軍興以來。滴酒不飲。今日故人相會。必須盡醉方休

。你我各飲一百觥。（蔣白）慢來慢來。賢弟乃滄海之量愚兄乃溝渠之器。三觥也就够了。（瑜白）如此就

三觥。來。看爵觥伺候。（唱流水板）

富貴榮華前生造。（白）請。（飲酒介）乾。（唱）眼望中原酒自消。（蔣白）

賢弟。這白酒有些性暴哇。（瑜白）洒暴。呵……（唱）暴酒難逃三江口。（蔣白）賢弟。順

流而下。醉得快呀。（瑜白）順流而下。哼哼（唱）順流而下東海飄。（撫琴介琴歌）才夫

處世兮立功名。立功名兮慰平生。慰平生兮吾將醉。吾將醉兮

工尺
工尺上尺工…
工上
尺尺

發狂哈。（白）來看劍。（舞劍華作醉介蔣白）賢弟怎麼樣了。（瑜白）弟已醉了。（蔣白）愚兄亦醉了。（瑜白）久不與子翼同榻。今夜抵足而眠。來。攙扶蔣先生後營安歇。（太史慈白）交令。（瑜白）黃公復聽令。（黃白）在。（瑜白）今晚三更時候。進帳密報軍情。（黃白）報什麼。（瑜白）附耳上來。（黃白）吥吥吥。（下瑜白）甘與霸聽令。（甘白）在。（瑜白）今晚營門不許上鎖。蔣幹過江。休要攔阻。（下魯上藏書介蔣上瑜上一更瑜白）仁兄。子翼。睡着了。（唱原板）掩門。

適才間傳將令營門不鎖。背轉身見子翼早已睡假意兒閉雙睛和衣而臥。暗地裏且看他行事如何。（目）啊呀好困哪。（入帳二更蔣出帳白）賢弟。公瑾。他睡着了。咳。我此番過江好悔也。（唱流水板）這是我誇海口自招其禍又誰知在筵前不由分說到於今進

退難千差萬錯。坐不安臥不寧兩眼難合。（白）左也睡不着。右也睡不着。

這便怎麼處。有了。案上有書。待我看書解悶。原來是一本兵書。陸戰。水戰。馬戰。步戰。有小束一封。

蔡賢弟。公瑾。睡着了。待我掌燈外廂來。蔡瑁張允。拜上都督麾下。我等降曹。非為仕祿。迫於勢耳。

今將北軍困於水寨。但得其便。七日之內。定取曹操首級來獻。早晚報捷。幸勿見疑。哎丞。相啊。不是我

蔣幹過江。**你的性命休矣。**（唱流水板）

曹丞相洪福大安然穩坐。又誰知二賊子裏應外合。若不是我

蔣幹機關識破。七日內取首級性命難活。（白）我不免將書信帶回。獻與丞

相。豈不是大功一場。哼。就是這個主意。（入帳三更黃蓋上白）譙樓鼓打三更。夜宿貔貅百萬兵。都督

醒來。（瑜白）吓老將軍貪夜入帳何事。（黃白）今有蔡。（瑜白）禁聲。（吹燈介）子翼。仁兄。睡着

了。（蔡什麼。（黃白）蔡瑁張允。又有書信到來。說不用七日。只用三日。定取曹操首級來見。（瑜白）嗯

。今有江北外客在此。倘被聞見。豈不洩漏軍情。還不出帳。（黃白）扎扎扎。（下瑜白）真乃老邁昏庸。

子翼。仁兄。幸喜他不曾聽見。（入帳四更蔣白）仁兄。你看三日內。定取曹操首級（蔣白）只怕未必。（

瑜白）有准。到頭你看。（丑̄頭蔣出帳白）哎呀且住。聽譙樓已交五鼓。少時天明。不大稳便。不若趁此機會。逃過江去便了。（唱流水板）

工四／工四　工尺　工四／工四　工尺
倘苦是天明亮豈肯放。我恨不得插雙翅飛過江河。（下魯上白）蔣先生請了。（蔣）請了。（下魯蕭費介白）都督醒來（大笑介瑜白）大夫爲何發笑。（魚白）那蔣幹盗書逃

走了。（瑜白）未必。（魚白）都督請看。（同蕭費笑介瑜唱流水板）

五六　億　五六　億五六　億　五六
蔣子翼盗書信忙中有錯。（魚唱）周都督運機謀神鬼不覺。（瑜唱）

（白）哼。不錯。瞞不了他。（下曹操上唱流水板）此一計天下人被我瞞過。（下魯唱）怕的是瞞不了南陽諸葛。

凡工　工工工工　工尺工凡　工工　尺工凡　尺工
此一番下江南交鋒對壘。晝夜裏操兵將大展軍威。造下了銅

雀臺却少二美。減東吳擒劉備孤意方遂。（蔣上唱流水板）在東吳得

書信喜之不寐。此一番見丞相獨占高魁。（白）參見丞相（曹曰）子翼回來

了。那周郎降意如何（蔣白）那周郎義重如山。非口舌之所能動。（曹曰）子翼走一遭。豈不被人恥笑。（

蔣白）那周郎雖未歸降。却與丞相打聽一件機密大事。（曹曰）什麼機密大事。（蔣白）耳目甚重。（

）兩廂退下。（蔣曰）這有書信一封。丞相請看。（曹看介曰）啊有這等事。吩咐擊鼓升帳。（蔣白）擊鼓

升帳。（曹曰）傳水軍頭目蔡瑁張允進帳。（蔣張上白）參見丞相。（曹曰）我要你二人進兵。（蔡張白）

水軍未曾練熟。丞相不可進兵。（曹）唗。等你們水軍練熟。老夫性命。斷送你二人之手。來斬了。（二人

下曹白）哼。有詐。不錯。是計。招回來。（衆上斬訖曹曰）哦哈。（唱流水板）

一時間中周郎借刀之計。殺蔡瑁合張允悔之不及。（白）水軍頭目

換毛玠于禁掌管。傳蔡和進帳。（二蔡上白）兩膀千鈞刀。能開寶雕弓。參見丞相。（曹曰）老夫殺你二

兄長。可有怨恨（二蔡同白）遺誤軍機。罪有應得。末將焉敢。（曹曰）命你二人詐降東吳。你可願往。（

二蔡全曰）情願前去。（二蔡全曰）我二人家眷俱在荊州。焉敢有二意。（曹曰）

好。成功之後。另加升賞。（二蔡同白）遵命。（蔡中白）辭別曹丞相。（蔡和白）詐降小周郎。（下蔣白）吓丞相這場功勞是我蔣幹的罷。（曹白）湛癒。（蔣白）這場功勞是我蔣幹的。（曹白）吾。（唱流水板）

這是我一時間未曾思想。去掉我左右膀反助周郎。誰叫你盜書信全不酌量。你就是他二人送命無常。（白）壞在你手吓。（下蔣白）噯。（唱流水板）

這一場大功勞他不加升賞。當衆將反把我羞辱一場。我這裏低下頭暗自思想嚦。（白）哦……（唱）莫不是為周郎。他不肯歸降。（白）不錯。是的。咦。他執意不降。與我什麼相干。看起來這曹營的事實在難辦哪。（下）

閒話連環套

愛好平劇的人，大都知道「連環套」是個很精彩的大武戲，劇中人以黃天霸（即施公案說部，所謂「四霸天」之一，四霸天者，黃天霸、賀天保、濮天雕、武天虬也。）竇爾墩為首腦，其他都是配角！

但黃天霸之有無實在很成問題（因為他姓名不見於經傳）若竇爾墩，則為滿清初業一個才兼文武，義薄雲天，有志氣，有思想，有膽量，身冒百險，力抗滿人的民族英雄！他的畢生史實，是值得大書而特書的。

但他是幫會中人，在未說他以前，須把幫會的歷史，先作一個簡單的說明，否則突如其來，大家看了，也許莫名其妙。

中國之有幫會，據說開始於明末清初，李自成攻陷北平，明思宗（崇禎）煤山殉國，清攝政王多爾袞受了「衝冠一怒為紅顏」的吳三桂之請，統率大軍入關，趕走了李闖，就此佔據北平，派兵南下，（由多鐸等率領）名為追剿流寇，實是攻取城池，很快的據有黃河流域的地面，公然喧賓奪主，取朱明的地位而代之！

這時身在江湖，心懷魏闕的明室遺老顧亭林（炎武），黃梨洲（宗羲），劉念臺（宗周），王船山（夫之），傅青主（山）諸先哲，即洪門之始祖）目覩國破家亡之慘狀，對滿清恨入骨髓，於是秘密集議，要藉民眾的力量，把滿人趕出關（山海關）去！

可是民眾散漫如沙，一定要想個法子，把它團結起來纔能發生作用！

這法子是把春秋時候的「墨子學說」（兼愛為懷，大公無我，任俠仗義，濟困扶危，摩頂放踵，以利天

下！）加以整理和擴充！組織幾種重實質不重形式的幫會，來分任直接間接反清復明的任務！

一種名叫「漢留」，表示宅定保留漢族光榮的傳統，不是無意義的！又因後來桃園結義的劉備（字玄德

）關羽（字雲長）張飛（字翼德）乃是延長漢祚的偉大人物，爲了紀念他們，所以又稱「洪門」！洪者大

也，爲了表明大家志在「反清復明」，而明祖的年號止叫做「洪武」！又因明朝延至朱，朱紅色也，所以又稱

爲「紅門」，亦曰「紅幫」，他們的口號就是：「排滿興漢，反清復明，抑強扶弱，損富濟貧！」他們爲到清

子，定要改做「汎」字，暗示他們要把清朝的主子丟掉！

他們的宗旨是革命的，精神定平等的，組織定軍事化的，每個地方開一個「山頭」，（等於地方政府

上且「龍頭」下至「么滿」，均以兄弟相稱，開山的大哥叫做「山主」，又叫「龍頭大爺」，亦稱「舵把子

」，所有弟兄都要奉他的命令，聽他的指揮，除了兩個基本「山頭」（即文宗史可法的崑崙山，武宗鄭成功

的金臺山）的「山主」，係由公推者外，其餘「山頭」，概由史鄭兩「山頭」，隨時選派忠實幹練的弟兄出

去開闢。

被派開闢山頭，叫做「領字號」，又叫「背膀下山」，這定最光榮的！大概由「公滿」（末排弟兄）熬

到「心腹大爺」，（頭排弟兄）再熬到「領字號」做「山主」，至少也要十年八年的資歷，或是特殊的功勞

，不是人人想得到的！

但這話得說回來，做了多年的「洪門弟兄」，領不到字號的所在多有，那也不足爲辱，因爲圈子裡人講

的是：「桃園義氣，梁山根本，瓦崗颭風」！祇要你有志氣，有肝膽，任俠仗義，濟困扶危，你就是個「老

公」，他曾到處受人的尊敬，反之，你就是「大爺」，誰也不拿你當一回事！這叫「光棍不在大小，祇要要

的好！」

爲什麼進了「洪門」，就叫「要光棍」呢？這也有個「條子」，（即是圈中人對某件事應用的幾句，韻

語或詩句，也有小是韻語詩句的。）

若問「要光棍」有阿意義了那木主要的勤機，無疑是集合大量的異姓兄弟，群策群力來排滿興漢，反清復明」！同時還有很多的便利，即是一，它定嬰鳴求友的捷徑，儘管你在那地方素之知交，一旦加入「洪門」即可得到很多朋友，而且非常關切，絕對不同於泛泛之交！二，行踪所至，到處有人關照，決不叫你吃虧！三，出門不帶一文錢，走遍天下有飯吃！這名叫「千里不帶柴和米，萬里不帶點燈油」！

按說他們身上並泛有有標識符號，那未相互間若非素識，怎麼知道是「自己人」呢？那也谷易得很，你怩走到茶樓、酒店、旅舍、浴室、戲院那些地方去。隨便一「拉拐子」一「抱拳」，（這定「洪門」的一種體節，與普通人抱拳的形勢不同。）或是用手做出「三把牛香」形式來，（即是把右手的中指無名指小指拼攏了向前平伸，大指食指，微屈作牛圓形，這有兩種含義，一是表示不忘三月十九日明思宗煤山殉難。一是表示「洪門」應有的「三把牛香」！頭把香紀念捨命全交的羊角哀左伯桃。二把香紀念桃園兄弟劉關張，三把香紀念梁山好漢，牛把香紀念瓦崗英雄，爲什爲要用牛把香呢？因爲隋朝末葉狼當道，民不聊生，振奇之士，多有寄身盜窟，以待時清的，而瓦崗寨的徐勣，（字懋功後賜姓李）秦瓊，（字叔寶）程知節，（字咬金）與單信雄兄弟三十六人，也不例外，後來他們集體的助唐太宗定天下，成了開國元勳，獨單信雄因與太宗有殺兄之仇，（其兄爲太宗射死）誓不降唐太宗，徐命程往招之，略謂：「降則不失侯封，否則一身不保，若降而彼殺，則誓與同死！」雄信勉强從之而終於被殺！

在受刑時，徐秦崖同往生祭，雄信深責其背醫，秦瓊洒淚說道：「你我兄弟，本是誓同生死的，但現在天下初定，伏莽止多，全穎弟等擁重兵以鎮嬙之，若一旦俱死，天下必然復亂，以此不能同死，我現在顧割股肉以代死！」遂技佩劍，割股上肉一大片，災之以招唉雄信。（平劇裡的「鎮烏龍」即演此事，正史雖無是說，「說唐」上確是這樣講的。）

秦瓊所說的理由雖很充足，究竟盡了結義的誓言，所以紀念他們祗用半把香！）自然有人來請敎，因爲

這些地方，是不斷的有「自己人」來往的！

那人來了，多半先問你有佔無佔？自然你是有的，假如你是「山主」那末你就說：兄弟謬佔「蜀主」，

或謙稱「兄弟謬佔「一排」。你是二爺就說謬佔「聖賢」或「二排」。三爺就說謬佔「桓侯」或「三排」。

由此遞降到「公滿」，都是一樣。

其次是問你「山堂香水」，（每一山頭，各有其山堂香水，山名條子，各個不同，例如崑崙山是：「天

降崑崙山，宏開松柏堂•淼淼長江水，光明日月香」！金臺山是：「拔地金臺山，擎天明遠堂，南海楊枝水

，蟠宮桂子香」！但你可不能說這，一定要說你那山頭的山堂香水纔行。）恩，承，保，荐，「四大明兄」

，（就是恩兄某某，承兄某某，保兄某某，荐兄某某）。你把這些問題答罷後，不妨就把來意用「條子」，

說出「兄弟初登貴寶地，借樹遮陰，借廟躲雨，借碼頭由船，請各位龍兄虎弟，多多指敎，多多幫忙，金字

旗，銀字旗，先替兄弟掛個好字旗。」

那人旣如來意，自會把你領到「龍頭」家裏去，大夥兒竭賊招待，吃，住，旅費，根本不成問題！自然

你在家時，遇有外來弟兄，你和本地的「洪門」弟兄，也有共同招待之義務。

但也有一點麻煩，就是每次初次見面時，都要考考你的「金不換」！（即是洪門秘笈後來改名「海

底」的。）這個至少要答出一部分來，以見你不是冒充，否則他們一翻臉，擺出「華容道」來，（就是黥罰

你冒充光棍）你可也吃不消！

還有「金不換」裏的「十大戒條」（一戒：私涌胡虜，二戒：反背桃園，三戒：見死不救，四戒：殷謗

聖賢，五戒：貪財負義，六戒：怨命恨天，七：戒欺善怕惡，八：戒臨陣廻旋，九戒：弟兄私鬪，十戒：見

色垂涎。）必須切實記牢，並且切實的遵守！這叫做「不來不怪，來了受戒！」如或觸犯，那末「龍頭大哥

」，必要給你相當的懲爵，並且要你自己去執行！這叫做「光棍犯朝，目綁自殺，一身罪過一身抗，三刀六眼自家票！」

他們的主要目標，當然是「排滿興漢」，但對次要的目標「抑強扶弱」，也並不容忽視，看見社會上有不公平的事，一定要不計利害，不畏煩難，毅然決然的起而干預，事完即刻走開，絕對不受任何物質的報酬！這個名字就叫做路見不平，拔刀相助？」

凡對此類共同的目標，能夠身體力行的，為「山主」者，必須予以「提升」！「提升」之權雖操在「山主」，但須出於多數弟兄之請求，請求之方式，照例是推一位資深的弟兄在「香堂」裡提出！提出的「條子」是：「上稟大哥，今有本堂兄弟某某，跟隨大哥前馬後，立有功勞，敬請大哥提拔，給他連升三級，請大哥裁培！」（說時要「拉拐子」，所有在場的弟兄都要「掛牌」！）究竟提升一級或數級，這就由大哥的裁酌，（照例公滿升「鎮山六爺」，六爺升「管事五爺」，五爺升「當家三爺」，「三爺再升，就是「心腹大爺」(關于六爺尚有「花官」副六五爺尚有「紅旗」…等容再詳談)為什麼不提二四七八呢？因為二八兩排是僧道做的，四七兩排是女性做的，他她們若辦「提升」，祇有八排升二排，七排升四排，這是要與其他的弟兄分別辦理的！又四七兩排稱為四姐七妹，四姐並被稱為四大爺，（圈子裡對於她們，是要另眼看待的）

假使被請「提升」者是個大爺，他已升無可升了，（因為一般的大爺，例如坐堂大爺，陪堂大爺，照證大爺，心腹大爺等，他們雖非「山主」，地位是與「山主」平行的？）那就祇有放他的「字號」(即山名)，讓他帶一班人，到指定的某一地方去「開闢山頭」。

為什麼要帶一班人呢？因為「山頭」是由若干弟兄組合而成的，故在到達該處時，首先就張羅着「開香堂」，而「收弟兄」時。照例要有「恩，承，保，荐，四大明兄」，及「盟證大爺」，「司儀」「斬香」「打水」「巡山」等職事，山主祇是四大明兄之一的「恩兄」，（亦稱羔兄）其餘都要弟兄們擔任

，這還指「清堂子」（儀式簡單的香堂）那末内八堂「外八堂」的職事，一個也不能少，要的人就更多了！他們對于滿清的統制中國，是直接加以反抗的。

一種叫「安清道友」，所謂「安清道友」，即是歸依佛法，安定清朝的同道朋友」，按說該與「居士林」（就是信奉佛法而不出家的社團）同一性質，然而不然，因為他們的奉佛是偽裝的！他們所奉的信條，也與「洪門」一樣是「排滿與漢，反清復明！他們珠的是迂廻戰術，（反面工作）為了清亂外界的視聽，單份也照佛教的方式，採用六祖真傳，佛法玄妙，普門開放，萬象皈依，固明心性，大通悟覺。二十四個字，分為二十四輩！原來佛教禪宗，衣鉢相傳凡六世，即是始祖達摩。（天竺人，為南北朝之高僧，由梁武帝邀請至金陵，與談佛理，信仰至深，後又渡江至魏，止於嵩山少林寺，面壁九年而坐化。）二祖慧可，三祖僧燦，四祖道信，五祖弘忍，六祖慧能，世稱為「震旦六祖」！

查第六祖俗姓盧，新與人，目幼出家，雲遊四海，於黃梅果山得法，始往南海法性寺，開闢「東山法門」！後歸寶林寺，向徒衆說：「吾於忍大師處受法要並衣鉢（衣謂裟裟，鉢即鉢盂，為佛教徒相傳之具），六祖衣鉢，傳自達摩，藏頤東傳法寺，嘉靖中，督學使者某公焚碎之，事載「蒿庵閒話」。）今汝等信根純潔，但說法要，衣鉢不須傳也」！未幾坐化，塔於曹溪即今之南華寺也，（見維摩經）觀此可知由始祖起到六祖，都是法要衣鉢並傳的，從六祖起，才不傳衣鉢，祇傳法要，後來的禪門概宗六祖，所以排行六字從起，一代傳一代，一直傳留下去！

「清幫」慨以奉佛教為護掩色，故稱開始收徒為「開法投衆」，亦名為「開山門」收徒的儀式，也與「洪門」一樣叫做「擺省堂」，拜師的體節也是叩頭，形式依仿佛教，將足及膝蓋並開，同時跪下，兩手向前方，右手加在左手上擱在地下，頭要以到手背這名叫「天蓋地」！先拜「祖師」，次拜（「師父」，即「本命師」，又叫「老頭子」）。再次拜「引見師」，「傳道師」，然後拜先進門的「師兄」，（亦稱老大）每

一師父，爲初所收的門徒，稱爲「開山門學生」，爲後所收者，則稱爲「關山門學生」，這兩個學生，與一般的學生略有不同，因爲他倆要繼師父爲老頭子的，一般之學生，則須俟有相當聲譽後，始能向「老頭子」（一

討慈悲」請准其「開山門！」

山門既開，即可源源不斷繼續收徒，但在你的徒弟，既已「開山門」後你就要「關山門」了！如果「再開香堂」，那末你的徒孫，（即徒之徒是會頂個大香爐跑的！（這是擺亂香堂的方式），也是做師父的，最

不名譽的遭遇。）

同是「清門」的人，叫做「自家人」，又叫做「家門裡人」。同出一師門下，叫做「同門弟兄」。同時

拜師的，叫做「同參弟兄」，又叫「一爐香弟兄」相互間自然顯得格外的親密。

他們的組織規程叫「淸漕」內有「十大對規」！即是：「一不許欺師滅祖，二不許藐視前人，（前人亦

叫師傅）三不許爬灰倒籠，（就是淫謅生事誹謗他人）四不許姦盜邪淫，五不許以大壓小，六不許扒香息燈，

（因爲二十四字的班輩，是照先後次序排定的例如你拜通字輩爲師，你無疑的就是悟字輩，見了通字輩就得

叫師叔，（亦曰爺叔）見了大字輩的就叫老太爺，假使你慢與香頭太低（香頭愈低班輩愈小）另拜一位性字

輩或大字輩的爲師這就叫「扒香頭」，這樣越級扒高，自然要瞞着別人，等於吹減燈火做不好的事，所以說

扒香息燈。）七不許過橋拆路，八不許倚勢橫行，九不許隔街看火，十不許出賣家門。」這是絕對不許違犯

的！

他們講的是「家門義氣」，對長輩要尊敬，對平輩要親愛，對晚輩要慈悲，而先要的是毋忘「排滿興漢

」，「反淸復明」的初衷，以及本身，所站的「香頭」，「三幫九代」的略歷，這是家門中人，初次見面時

，要盤問的。

一種是「在理教」，一名「不吃煙酒會」，他們對外的口號是：「矢志除煙酒，同尊觀世音，救苦救難

救眾生。」對內的口號是：「矢志除煙酒，同心滅大淸！」

因為滿淸人入關時，曾將關東的菸酒帶來麻醉吾人，特揭不吃煙酒的旗幟，暗示其對于滿淸的不滿！敬

觀音乃是僞裝，這是無疑義的一

（永遠敬奉觀世音菩薩，不吃煙酒，不設偶像，不燒香，不「反理」，同時向「當家的」（即會中之主持人

）三頓首以表敬意！這樣就算完了「點理」手續！

歸納起來說「紅」「靑」「理」名稱雖異，主旨惟同！」因之而有一個共同的口號「紅花白藕，靑荷葉

，「三敎原來是一家」。

這「三敎」都是「有敎無類」的，故對「九流」（一流處士二流醫，三流卜卦四流地理，五流琴棋六書

畫，七僧八道九麻衣。）裡面的任何一流，都在歡迎之列！

為了愼重起見，顧，（亭林）黃，（梨洲）劉，（念臺）王，（船山）傅（靑主）諸老，曾經明白規定

，「洪門」對滿淸直接反抗！「靑幫」擔任反間的工作，假意附和滿人，以便利刺探消息，相機行事！「理

敎」居於外圍做宣傳工作，平時各司其事，到了某一時期，是要採取一致行動的！

他們諸公的計劃，確是週密，但可惜年力就衰，沒法兒親目推動，於是請出史（可法）鄭（成功）二公

來組織「洪門！（史公時以閣部督師於揚州，黃得功與劉良佐，劉澤淸，高潔四健將，是統歸他節制的，但

黃與二劉均為馬阮二奸之死黨，對史公陽奉陰違，同床異夢，祗有高潔對史公誠心服從，因之史公組「崑崙

山」時，受洗禮者，祗有他直屬部隊萬人，和高潔的部隊二萬人，雖總數不過三萬，但已練成顚撲不破之勁

旅！阻止多鐸所領多逾數倍之淸兵不得越雷池一步！但不幸多鐸援師又來，以絕對優勢之

兵力，將它完全打垮，幸而獲免的，不過百數十八，以此崑崙一支遺留下來的人，幾如鳳毛麟角，不可多得

！鄭公名森字大木，成功定隆武所賜之名，他從十九歲上踏進了軍事行列，便立下一個志願，要建一支龐大

的水師以固海防！故對海疆的島嶼，如舟山、南澳、廈門、金門、大陳、南麂、臺灣、澎湖等向極注意及至

他的頑父鄭芝龍叛明降清，他便毫不猶豫的率部襲取南澳而據之，大量的訓練水師，次弟襲取上述諸島，作

為對清長期作戰之基地！

在被頌黃諸老推訪「金壘山」時，他此駐節於金門，因之所有閩南的軍士，無不踴躍參加！那時閩省將

領，多是他們鄭家的宗戚，所以進行得非常順利，很快的就由軍隊傳入民間，由閩省傳至各省，遠至國外的

南洋群島，無處不有「洪門」的組織，後此各地建立的「山頭」，差不多有百分之九九，都是鄭延平派出去

的！同時他又把原有的「金不換」，加上「金臺山」的組織過程與規律改名「金壘山實錄」，這本「洪門

」寶典，在他姪子鄭經繼統臺灣時，因爲叛將施琅率清兵攻臺甚急，鄭經恐怕寶錄被他搶去，特用鐵箱封固了

丟在海中，隔了廿餘年，纔被一個漁翁無意中撈了起來，這漁翁也是「洪門」中人，特地秘密的抄了幾份，

分送給其他弟兄，於是大家就，改梅它爲「海底」，因爲它是從海裡撈起來的！（至於史鄭二公爲國族艱苦

奮鬥的詳細情形，已綜在史冊上爲下光榮的一頁，現姑從略。）請出楊公萊如，來組織「理教」，（萊如先

生郎墨八，係明萬曆中進士，曾從勞山道士程揚旺學道，急公好義正直不阿，素爲社會所信仰，以此「理教

」在他領導下，很快的已綜遍及北方諸省後來南方各省亦復如是。）

但有一個難題，那就是組織「青帮」之人選，因爲他定負責反間工作的，表面須與清廷取得聯係，實際

則與滿人不共戴天，這無疑需要聞一知十，能以目聽以眉語，八面玲瓏的聰明人，可是太聰明了，又往往見

利忘義，看風轉舵！以此除了具備慢越了智外，更須有不爲威脅，不爲利誘，忠於國族，之死靡他之寶實精

神，才能勝任愉快！

細想素識的人中，竟沒有適合這樣條件的，祇好暫時不談，但在通漕上規定「徒訪師需要三年，師訪徒

也要三年。」這自然是假定的時期，但也足見它的用意是：「寧缺毋濫，愼重其事。」故終諸老之世「洪門

」猶未組成！

滿淸康熙年間，有一天，「洪門」「理敎」的首腦，約在某處山洞裡開聯席會議，大家都感到過去各地

同人，不斷的冒險犯難堅苦奮鬥，雖使淸廷受到相當的打擊，可是距離推翻他們的專制政權還很遙遠，這裡

面當然有着若干因素，然而當初擬定擔任反面工作的「寄幫」，未能早日組成，相助爲理，實爲一大缺點，

於是公同推請翁，錢，潘三位，負責這一艱巨的工作，潘三爺（三人中潘年最少，結拜時排行第三，故稱三

爺。）更是其中重要的一環，因爲顧黃劉王傅諸公擬定割會計劃時，即已決定「洪門」由軍營入手，「理敎

」由北方入手，「淸幫」由漕運入手！而潘三的爺祖父李馴先生（字時良嘉靖進士，累官至工部尚書）恰是

明末久任「河道總督」的！他深知道河道之險易，設防建閘，在在滴宜，居民實利賴之，開韋以後，淸廷把

「河道總督」，改爲「漕運總督」！潘三爺的父親次高先生，又一直在「總督署充巡捕官，因之他——潘三

爺與河工漕運的執事人員都很熟習！

所謂漕運，卽是把淮河一帶的米糧，上運至北平，下運至江南以供民食，這是關係國計民生的要務！每

値運糧與修河工，例必僱用大量的民伕，「漕標」（卽景總督部下護河押運的軍隊）官兵，卽以此爲生財之

大道，盡量強拉民伕尅扣工食，因之時常有兵伏「械鬥」的事。

這種民伕，是漫無系統的，但因事關生活，相互間，自有一種天然的默契！每偵與「漕標」發生衝突，

他們一呼百應，頃刻便能聚集到數千百人，橫衝直撞，勇往無前，等到方派兵去查究，它又三三兩兩的散入

民間，叫曼你從査起！淸廷爲此傷透了腦筋，可也沒有什麼良好的解決方法！

潘三爺冷眼旁觀，認爲這正是把「淸幫」滲入漕河的一個機會！便託向在漕署任職的父執某君，代爲婉

陳漕督，說明他家與漕運代有關係，而他與翁錢，又是總角相交的異姓兄弟，與本地人相處得十分融洽現

擬通力合作，承辦運糧的差使，保險不會與「漕標」衝突，但有一個要求，就是要准許你們開門（開山門也

）收徒，組織一種信奉佛法，效忠皇朝，名叫「安清道友」的民眾團體，以便約束手下的民伕。

當時做「漕督」的，正爲「漕運」事，感到困擾，聽說有人承辦，當然是樂從的！但也還有點不能置信

，於是叫他們試辦一個時期！

後見他們辦理迅速穩妥，非但與「漕標」不生衝突，並且沒有走尖霉爛的流弊！便爲他專摺出奏，請准

他們組立「江淮泗糧幫」，而其實就是「青幫」！並保他們爲記名遊擊，留在「漕標」供職！

於是翁錢潘建立三堂，（即翁佑堂，錢保堂，潘安堂。）開門收徒，並照顧黃諸老原定的計劃，揭出一

皈依佛法晉渡衆生」旗幟來作掩護色！因爲慧能大師是佛教「震旦六祖」最後的一個，又是創開「東山法門

」的，便以他爲祖師！藉以堅定大衆的信仰！

後來不知是誰，把「六祖」誤作「羅祖」，一直以訛傳訛，訛了下去，截至現在爲止，還沒有改正過來

！

當時拜在翁大爺的門下的，叫做「大房子孫」，拜在錢二爺的門下的，叫做「二房子孫」，拜在潘三爺的

門下的，叫做「三房子孫」。他三位雖是同時開的山門，可是拜在三爺門下的人特多！人們亦以得爲三房的子

榮！這無疑是三爺平日的聲譽，及其組幫之努力所致。孫爲

他們所有的組織規章，概由口傳心得，沒有書面記載（後來雖有刻印的「通漕」，乃是老三房徒子法孫

，大家追記出來的，因之頗有以訛傳訛的地方！例如某一時期，在「漕河」的各幫糧船上，竟將翁錢潘三位

祖師所立的三個堂名，誤分爲三個敎！稱之爲「潘安敎」，「老安敎」，「新安敎」，他們雖同祀「羅祖

，（應該是六祖）同守「幫規」，可是各自爲政，而也不叫「清幫」。）

每一敎內有一個「老官」，主持敎務，並有一艘「老官船」，內供「羅祖神位」，船頭選用某一種顏色

旗掉，懸掛一種自創的旗幟，彼此各不相混，也不知道他是怎麼搞的，甚至把懿黃諸老，創設幫會的宗旨一並遺忘，自己也不知道是幹什麼的，故在淸末的某一時期，某處的「淸」「洪」兩幫，儼然形成敵對的團體大有劍拔弩張，一觸卽發的趨勢！辛得及方友好，竭力調解，使「淸門」的主角，加入「洪門」，「洪門」的，主角，加入「淸門」，因而恢復過去殊途同歸的狀況，觀此可以明瞭淸，洪，理三敎的組織過程及槪況。）

特別値得一提的是滿淸統制華夏二百幾十年，他們也與滿淸明爭暗鬥了二百幾十年，終于協助本黨推翻了滿淸政權，不負顧黃劉王傅諸賢，倡設幫會的苦心孤詣，自然少數幫會的敗類，降作淸廷鷹犬的不在此例！以上是在偶然機會下聽人談論，記下來的是否正確，尚有待於通人之考證。

現在我要說寶爾敦的事實了！

寶名爾敦，字東山，亞號至剛，北音二爾與敦東極爲近似，因之人又叫他寶二敦，或寶二東！他是直隷河間獻縣的世家子弟，師事富平李恕谷，爲明大儒顏習齋（名元，敎人以忍嗜慾，苦筋力，勤家而養親，以其餘習六藝，講世務以備國家之用！）再傳弟子。

按說他談是文弱書生，他却天生的孔武有力，幾百斤重的東西，可以隨便的抓來抛去，！鄕里的佻達靑年驚其勇，大家奉他爲領袖，情願聽他的指揮，他又有的是錢，經常供給多人的吃喝毫不吝惜，以此漸漸形成一種特殊的勢惡土豪！不過世俗所稱的勢惡土豪，多以霸佔他人的田地房產或婦女爲能，他可不幹這些，至多是與一點假面子，任何人見面，叫他一聲大爺，走江湖跑馬賣解，練把式賣膏藥，變戲法玩罈子，要狗熊，踩軟索，唱大鼓，小曲，蓮花落，（落讀如潦）及一切吃開口飯的，到了獻縣，先得到他府上去報名問安，如是而已。

某天縣前街上，來了一位童顏鶴髮精神嬰鑠的老翁，帶着兩個十三四歲的小姑娘，手裡握着十八般武器

，（刀、鎗、劍、戟、斧、鉞、鈎、叉、弓、弩、棍、棒、鞭、鐧、鎚、抓、鏢、矛。）揀一個空場子，鳴

鑼聚衆，裝演拳棒武工，寶爾敦剛走那裡經過，見他未報名就來賣藝，感到相當的不快。

「你是那兒來的糟老頭子？出外跑碼頭，也不打聽，知道獻縣寶大爺寶爾敦嗎？」爾敦氣鼓鼓的這樣問

？

「什麼豆二墩瓜三墩？給我走開，別躭誤我的場子！」

爾敦從來沒有吃過這樣悶氣，當時也不再說，對着老人就給他兜胸一拳！老人很隨便的一手把他的拳頭

封住。一手拿住他的小腿輕輕的向外一送，「去你的吧」，祗這一聲就把寶大爺扔出圈外！

這無疑的更出寶爾敦意料之外，當卽派人暗地下跟踪，知道他住在東嶽廟裡，隨卽邀集徒衆，飽餐一頓

，等到三更鼓後，前去把廟圍住，由他帶着限個得力的門徒，手執鋼刀，越牆而入，看那老頭子正在酣睡，

他便毫不猶豫，的向那老人頭頸上盡力砍去，祗聽到錚的一聲，刀口缺了，老人的脖子紅也不紅，卻把眼睛

睜開來說：見了老年人，也不打個招呼，就動刀動槍，這是怎麼回事呢？

爾敦這縵意識到老者是個奇人，急忙拜伏在地上！

「要我收你做學生倒也不難」，老者把他身上先看了一遍，然後緩緩的說：「祗怕你們少爺，吃不來這

樣苦！因爲我不能長住此地，你要隨着我東奔西走浪迹天涯！有時乘船，有時乘馬坐轎，亦必須步行！飲食

住處，並無一定，祗可隨緣度日，隨遇而安！更有一樣怕你不耐煩，就是學的時期不能預定，也許三年五載

，也許十年八年，而且，內練一口氣，外練筋骨皮！這些苦功，都是不好練的！

「這個你老放心，我是認定了吃苦來的！」

「好吧，我一定等你三天，三天不來，我可就要走了！」

敬求老爻，恕晚生誤犯虎威，並收晚生爲弟子，俾得早夕承教，此恩此德，沒齒不忘。

「我明天就來拜師，後天跟您啓程！」

由于這一特殊的結合，爾敦便成了這位老者追隨杖履蛙步不離的賢徒。

老者姓石名瑜字士奇，晚年自稱爲奇叟，他是史公可法開「崑崙山」時，最先參加的兄弟，也是史公部下抗清最力的一員，曾以二千兵力，擊敗多爾袞部將某提督一萬餘人，因之軍中稱他爲虎頭將軍！

當多鐸與多爾袞以卅萬之衆，併力圖攻史公時，他適於前數日，奉史公命赴淮安採辦糧秣，正在忙着收買，忽然聽到史公全軍覆沒的消息，他與帶去押運的五百士兵，不約而同的放聲大哭！於是一面爲史公帶孝，一面辦祭品望室洒奠，老百姓多有看着流淚的！

「弟兄們！請聽我說，奇叟在哭奠後，含着眼淚向衆士共說：「史公旣已歸天，大營也沒有了，」我們要想和從前一樣，成天聚在一起，喝燒酒，吃大肉麵，磨快刀，殺韃子！恐怕做不到了！目前祗好分開！各人自已找機會報國！好在江，浙，贛，兩湖，兩廣，和福建，到處都有反清復明的義軍，咱們隨便湊在一起，都有機會殺韃子，替崇禎爺跟史公報仇！

奇叟繼續說：如果一時找不到機會，那就暫時回家去休息幾天，可是一有機會，就得出來，千萬不要忘記，受過史公的栽培，咱是「洪門」弟兄，咱要排滿與漢，反清復明……咱們收買的那些糧米，現在用不着了，咱把牠退還原主，收回銀子來，論理是該送到南京去繳還國庫，無奈國庫現正被馬士英阮大鋮等把持着，咱爲什麽要把這銀子，送給奸臣去用呢？再說咱們一上路就要錢用，咱就把牠當餉銀分開來，各拿一份幇着做路費吧！」

事情就這樣的決定了，於五百人各奔前程，奇叟就挾着滿腔熱血，跑到浙東去，隨張蒼水，錢肅樂諸先烈率兵勤王！血戰於江浙各省十餘年，終爲絕對優勢的清兵澈底擊敗，永曆，隆武，先後霞昇，張錢諸公，次第殉國，他因獨木難支。祗好返故鄉，（山東濰縣）帶了兩個小女孩，作爲江湖賣藝的出外訪友，終于訪

到了爾敦，便把本身所擅的武術，完全傳授給他，又把他作「太保」，（洪門規定，對晚一輩的親友子姪，不能收為弟兄，故稱太保並把長孫女許配與他，建立親戚的關係可見奇叟的培植爾敦，確是盡了最大的努力！

後來奇叟病了，爾敦夫婦和他的小姨，不斷的侍奉左右，奇叟執着爾敦的手說：

「我有一個重大的志願，原要及身而試，但一向未得其便，於今老病侵尋，死亡無日，祇好付託在你的身上，說是我的志願，其實也是大家誰都應負的責任！那就是排滿興漢，反清復明」！以你的聰明才智和勇武，加上你在家鄉的聲望，大可號召群眾，揭竿起義，盡我們黃帝子孫的天職！你能答應我嗎？」

「這是我本分應做的事，加以你老人家的諄諄囑咐，那有不答應之理，我當初千里辭家，跟着你老人家在外面跋涉，磨練身體，學習武功，就是準備做這件事的！……」

奇叟不等他說完，便把枯瘦的手，在床沿上一拍道：

「好極啦好極啦，你這一答應，比送給我一服續命湯還要寶貴得多，我再沒有什麼不放心的事了！」

那未就請您安心調養，等您的身體好了，咱們兒倆就出去大幹一場！」

奇叟聽了，不住的含笑點頭，這雖未必有益於他的病體，至少在精神上，他已得到充分的安慰！

距此不久，奇叟挾着舒泰的心情，走進了另一世界，爾敦站在半子立場上，用極好的棺木，把老人家的身體殯殮安葬，一切如儀，同時商得夫人小姨的同意，把老人家留下的田地房屋，一半獻與宗祠，一半分給貧苦的宗族，然後帶着夫人和姨妹同歸獻縣，實踐其對乃岳諸之言！

他在獻縣，向來就有小孟嘗之稱，由他來「登高一呼，群山響應」，根本不成問題，因之不多幾天，便聚集了二三千熱血男兒，積極加以訓練，突於某日夜半，掩襲順天（府名）大城（縣名）而據之！

即日招兵買馬，積草屯糧，準備大大的幹他一下！可是人馬的數量有增無減，糧餉的數量，亦即隨之而

激，增靠他個人的，財產自不能支持很久，又不願取給於民，以此糧餉的來源，就成了問題！

當起義時，曾經傳檄於四方，希望有志之士，尅期響應共撲燕京，這無疑儘有慕義向仁者極表同情，但因種種條件的急難具備，要他們在短期間揭竿起事，當然是不可能！

因之他又想到，單是拿到一個縣城，根本沒有多大作用，必須籌得更多的糧餉，擴充兵力，直搗燕京，殺了那韃子皇帝才行，正在獨自計劃，清廷已採取閃電式戰術派遣十萬旗兵，像暴風雨一樣的襲來！

韃子兵來得這樣迅速，的確出於寶爾敦意料之外！可是他毫不驚慌，立刻帶了幾千人，大刀濶斧的迎了上去，祇可惜敵衆我寡任你如何英勇，終不及他潮水一般的湧來，大殺了一陣之後，數千八十喪八九，眼看大勢已去，祇好拚命的殺出重圍，展轉回到故鄉，仍舊做他抑強拯弱，濟困扶危的俠義勾當以待時機！

某一天爾敦在無意中聽人說「康熙南巡」！他便毫不猶豫追踪到濟南，夜入行宮，原意是要行刺，爭奈他禁禰森嚴，絕對的無法下手，於是變更計劃，盜其所愛的郎爾郎名馬赤騏（就是最好的棗騮）聊以雪憤！

氣得淸康熙兩脚亂跳，當將巡撫錢鈺叫到行宮去罵了一頓，並限他在十天內人贓並獲，以憑究治！

錢撫軍奉了這樣的嚴旨，當卽偵騎四出，按戶搜查，開得濟南地面，鷄犬不寧，結果連一根馬毛也沒查出，錢鈺遂因以去職！爾敦却把那匹有名的御馬做了坐騎，隨時騎到外面去遊玩，縣裡做公的他都知道，竟沒有敢于出首的！這也足見他在故鄉的聲勢。

從此他還到北平去過幾次，目的是刺殺康熙，但都未能如願，以此鬱鬱成疾。大呼負負而歿！

這樣一位毀家抒難，忠貞不二的愛國莫雄的史實，無疑是值得特爲表揚的！

但「連環套」的劇情，恰與宅南轅北轍，背道而馳！劇情是這樣的：

「寶爾敦原本是河間府一個好勇鬭狠，無惡不作的惡霸，曾與鏢客黃三泰，在李家店比武，被三泰打得重傷，半世英名，一朝喪盡，便一怒落草爲寇，覇佔「連環套」，做了河間一帶的響馬頭兒，一心要報三泰

說他在濟南做副將，負治安責任，特地秘密前去，預備做幾個無頭大案，等他緝捕不着，自有上官要他的性命！

後來聽說：皇上南巡到山東，携來追風千里駒，乃是他所心愛的坐騎，心想我若盜得這匹御馬，害三泰搜尋不到，豈不勝以做其他案件。及至御馬到手天霸拜山，繞知三泰已死，便將怨氣落在天霸身上，而天霸亦知其意，故下山後，即欲率兵圍剿「連環霸」，但朱光祖以天霸孤身拜山，未遭傷害，足見他是一個義氣深重的綠林英雄，勸天霸暫勿用兵，由他夜入連環套，盜取爾敦的虎頭双鈎，並插刀於床頭，以見不殺爾敦非不能是不為也。

爾敦以此為天霸所作，心感其義特地交還御馬，自願到案領罪，並向天霸說：「你父與我結寃仇，懷恨心頭數十秋，插刀換鈎恩情厚，兩下寃仇一筆勾。」

天霸也欽其豪邁，自願以身家性命保他到案無事，但他手下人不明真相，遂聚衆俟於途中，蓄意刼走寨主，並殺天霸等人！

「不要胡鬧」，爾敦說：「這是我自願投案，我有我的道理，誰要不聽，我和他勢不兩立！」

爾敦的話，他們都是絕對服從的，因之一個也不敢再動！

黃天霸於脫離「連環套」的人們包圍後，對于爾敦之義氣深重，感到極端的欽佩，於是送他到案，保他出來，用以酬報其寨中將護之恩，而爾敦也就改邪歸正出家修行去了。

這與前面所述之史實頗有出入，特別是把爾敦的佔領大城的壯舉，一筆抹煞，失却編劇的重要意義，但也有一點可以原諒，因為它是在滿清中葉編的，處在專制政府的高壓之下，如果不這樣歪曲事實，那些滿清奴才之奴才，是會說他大逆不道倡謀造反的！

就戲論戲，這戲的編排的不算壞，場子結構相當的緊湊，絕沒有「瘟場」「閑場」！一般的武戲大多重打不重唱念，它卻相反的重唱念不重做打，自然這是指大體而言，實際上對於做打他並沒有放鬆！這戲劇本有新舊兩種，劇情是一樣的，「詞」則老本瑣碎而粗俗，不如新本之簡潔大方！

這個後文自有交代，現在姑且不談。

例如「拜山」的頭場舊本是：

（淨扮爾敦上唱搖板）某盜御馬喜心中，（快板）大頭目上山來止不住的報軍情，我問他報消因何故？他言道山下來了一品當朝當朝一品叫做什麼梁九公，聖上恩賜一四馬走龍，有寶某聽此言喜從心中，帶領人馬下山峯，夜晚進了御營中，殺死了更夫人二名，盜了他金鞍玉轡黃絨絲韁一四馬走龍，將身兒來至在分贓聚義廳，大頭目到夾問分明。（衆白）適纔下山事，報與寨主知，（淨白）你們兄弟下山，去規鏢車，為何祇見你們回來，不見你們的大兄長？（衆白）奉了寨主之命，去到山下，規那鏢車，有一少年人實在厲害，將我家兄長捉去，故此上山報與寨主知道！（淨白）就有這等之事，看某的虎頭雙鈎，一齊下山。（大頭目上白）寨主在上，小弟有禮。（淨白）適纔衆家賢弟言道，你被那鏢客捉住，怎樣的逃出虎口？（大頭目白）自從寶某覇佔河間一帶，在某手下放走鏢客甚多，說出寨主名姓，他就把我放回，也不知是何緣故！（淨白）山下來了一八，拜望寨主，有柬帖在此。（淨白）呈上來！（看帖子介白）上寫浙江紹興府金華縣鏢客他捉住，說出寨主名姓，他就把我放回，也不知是何緣故！（淨白）適纔衆家賢弟言道，你被那鏢客捉住，怎樣的逃出虎口？（大頭目白）是我被黃！此人有多大年紀？（嘍囉白）三十上下。（淨白）晚生下輩，叫他進來！（大頭目自）我想人家上山拜望加一請字纔是。（寨白）大頭目言之有理，這嘍囉們，擺隊相迎！

新本是

（淨上唱搖板）憶昔年論剛強，（快板）比武的事兒掛心旁，御馬到手某的精神爽，要害三泰全家喪（衆

上曰）參見寨主，大頭目山下被擒！（寨主曰）有這等事，快快下山！（大頭目上曰）參見大哥。（寶曰）罷

了，適纔眾家兄弟言道，你在山下被擒，如何逃了出來？（大頭目曰）是俺提起寨主威名，他將俺放了，還

要來拜望寶主！（寶曰）嗯！想某家霸佔河間之時，那些鏢客，在某手中逃生的不少，此人聞名拜望，也是

他們保鏢的規矩。（小嘍囉上曰）鏢客拜山，束帖在此。（寶曰）晚生下輩，叫他進來！（大頭目曰）且慢，鏢客武藝出眾

，仁義過天，寨主何不賞他一個全禮？（寶曰）如此這嘍囉的擺的隊相迎。（同下）

此人有多大年紀！（嘍囉上曰）三十上下。（寶曰）呈上來！（看介曰）浙江紹興府鏢客黃——眾

第二場是「小過場」，可以不去說它，第三場是這本戲精彩的頂峯！可是舊本的

詞句仍嫌粗俗，為了節省篇幅祇得從略，茲將新詞寫在下面，以備閱者之參考！

（生上眾英雄同上寶白）不知鏢客駕到，未曾遠迎，當面恕罪。（生白）豈敢，愚下來得魯莽，寨主海涵

。寶白）適繞山下，多蒙不傷敝寨之人。俺當面謝過。（生白）適繞多蒙列位英雄，相讓小弟，某也當面謝

過。（寶白）慚愧。（眾白）嚇！（寶白）眾家兄弟言道，鏢客武藝高強，義氣深重，何不就此入夥，共謀

大事？（生白）某早有此意，待某將鏢車送至關口，交代客商回來，還求眾位英雄攜帶小弟。（寶白）四海

之內，皆是兄弟，何言攜帶二字！鏢客你也忒謙了哇，哈哈哈哈。

（生白）多謝寨主。（寶白）此番上山可是路過荒山，還是特來草寨？（生白）乃是特上寶寨。（寶白）

）到此必有所為！（生白）一來拜望，二來有樁好買賣獻與寨主！（寶白）但不知是什麼好買賣？（生白）

乃是一宗寶貝！（寶白）什麼寶貝？（生白）就是一騎好馬！（寶白）這好馬麼？連環奪內甚多，算不了什

麼稀罕之物。（生白）此馬與眾不同！（寶白）怎嚜與眾不同？何不說出，大家洗耳恭聽。（生白）寨主問

話請將座位升上一步，愚下也好講話。（寶白）如此，這嘍囉的打座，鏢客請講！（生白）寨主，列位英雄

聽者！愚下保鏢，路過馬蘭關口，觀見此馬，身高八尺，頭尾丈二有餘。頭上有角，肋下生鱗，兩傍有紅光

兩朵，名爲日月銀驄。此馬登山越嶺，如履平地，漫江過海，勝似雲飛。晝行千里見日，夜走八百不明，我

想綠林之中，若有藝高膽大之人，將此馬取到手中，眞所謂出乎其類，鰲裡奪尊，天下第一英雄好漢也！（

寶白）好馬呀好馬！（生唱搖板）保鏢路過馬蘭關，一見此馬好威嚴，無有膽大英雄漢，不能到手也枉然！

（寶接唱）忽聽寶客講一遍，此馬可算獸中元，若問膽大英雄漢，俺寶某可算膽包天！

（白）鏢客何言枉然二字？（生白）此馬生在大戶人家，日有三百家了，夜有五百打手，不分晝夜，輪

流字護，縱然有人前去，不能到手，豈不是枉然？（寶白）鏢客此番上山，是眞心與某結拜，還是假意相交

？（生白）自然是眞心，那有假意的道理？（寶白）既是眞心，某與你說了吧！（生白）寨主請講。（寶白）

祗因太尉梁千歲，奉旨山外行圍射獵，聖上恩賜御馬，名爲追風千里駒！（生白）哦，追風千里駒！（寶白

）是俺夌勃全身武藝，夜闖御營，殺死更夫，盜得御馬，說什麼大戶人家，有三百名家了，五百名打手，那

眞在俺寶某的心上！鏢客，寶某失言了哇，哈哈哈哈。（生白）寨主！我與你講的勾寶言，你爲何飛揚浮

燥啊？（寶白）怎見得某是飛揚浮燥（生白）既是太尉梁千歲，奉旨行圍射獵，必然是兵山，將是將海，寨

主前去，連馬盜來，說是你已盜來，豈不是飛揚浮燥？（寶白）諒你也不相信，大頭目過來，（大頭

目白）在。（寶白）去後山將御馬鞍轡備好，帶來見我！（大頭目白）遵命。（生白）但不知此馬有何爲證

？（寶白）比馬金鞍玉轡，黃絨絲韁，赤金鐙蹬，對對成雙。

（大頭目白）御馬到。（寶白）寶客請來看馬！（生白）果然是金鞍玉鐙，黃絨絲韁，赤金鐙蹬，對對

成雙，見馬猶如見主，須太尉千千歲。（寶白）鄉下人，。（生白）啊寨主，此馬享盡清福，足下未必

能行？（寶白）某家盜來之日，倒也乘了一程，眞有千里之能！（生白）如此地快得緊？（寶白）快得緊

，（生白）待某乘騎！（馬叫寶白）鏢客，鏢客請坐！（生白）啊寨主，（寶白）鏢客可曾看見此馬？（生

白）此馬雖好，依某看來，是大大的廢物了！（寶白）怎見得牠是廢物？（生白）想那梁千歲，海

失落御馬，必令各府州縣，畫影圖形，訪查御馬的下落，馬主不能出外乘騎，豈不是大大的廢物了（寨白）

某家盜此御馬，原也不爲乘騎！（生白）不爲乘騎，盜他何用？（淨白）祇因綠林之中，有一仇人，多年未

報，俺盜此御馬，是要害他一死！（生白）但不知仇人是那一個？（淨白）不是鏢客提起，某家倒忘懷了。

適纔鏢客柬帖寫道，浙江紹興府鏢客黃，我那仇人，他與你正是同鄉！（生白）哦，他與愚下同鄉？（淨白

）不但同鄉，而且同姓，倒是巧得很，但不知他叫什麼名字？（生白）鏢客若問，就是

那飛鏢黃三泰！（生白）就是那三太爺！（淨白）老四夫！（生白）寨主，此仇你報不成了？（淨白）怎見

得報不成呢？

（生白）那三老太爺，已經歸天去了！（淨白）那三泰老兄，他他他，他死了嗎？（生白）正是。（淨

白）嘿嘿，老兄已死，還有他的滿門大小！（生白）有道是人死不記仇寨主何不做個寬洪大量之人？救他一

家大小！就是三太爺身在九泉，也感你的大恩大德！（淨白）聽你之言，敢是同他同宗？（生白）非但同宗

，而且同桌吃飯，祇足而眠！（淨白）他是你什麼人？（生白）是俺家父！（淨白）你呢？（生白）他子天霸

了！（生白）寶寨主！你與我父～是怎樣結下冤仇？你若說得情通理順，還則罷了，你若說得情屈理虧，姓寶

，特來拜望寨主！（淨白）哎呀呀天霸呀，好奴才，某家心事，被你深明，這報仇之事嗎？就應在你的頭上

的呀，你就算不了什麼英雄好漢！（淨白）你且聽道，想當年你父發甩鏢指借銀，是某不允，那計全搬弄是

非，使我二人在李家店裡，個個言講，湓俺寶桌，正在青春年少，打不過五旬以外的老兒，某家一怒，走到河

他絆倒塵埃！來家英雄，搭個過某家虎頭雙鈎，他就暗發甩頭一子，某家一時粗心大意，被

間府，就在「連環套」裡存身，比武仇恨，記掛心中！話已說明，俺這報仇之事，諒你也難逃公道！（生白

）原來如此，請問當年我父指鏢借銀，所爲何事？（淨白）搭救三河知縣彭朋。（生白）那彭朋爲官如何？

（淨白）爲官清正。（生白）旣然爲官清正，爲何罷職丟官？（淨白）被武文華所害。（生白）我父借銀之

後。（淨白）彭朋官復原位。（生白）那武文華呢？（淨白）三河正法。（生白）彭朋得升何職？（淨白）河間知府。

（生白）於今何在？（淨白）他於今官居一品，位列三台。（生白）是忠是奸？（淨白）大大的忠臣。

（生白）忠臣？（淨白）忠臣（生白）卻又來，想你我爲綠林者，敬的是忠臣孝子，義夫節婦，恨的是貪官汚吏惡棍土豪，我父指鏢借銀，並非爲己，乃是搭救忠臣你就該竭力相助，卻爲何助爲虐姓寶的呀，你還算得了什麼英雄好漢？（淨白）住了這「連環套」中，豈容你絮絮叨叨？來呀將他拿下了。（生白）你且住了，俺天霸碎屍萬段，俺要皺一皺頭，也算不了黃門的後代（淨白）你們多人，要來拿我，你就將俺天霸一人上山，寸鐵未帶，以禮當先，你們倚仗「連環套」的人多，待俺單人拿你。（大頭目白）且慢，鏢客此來，山下必有餘黨，就約他明日山下比武，一對一個，方見得好漢！（淨白）俺就依你之言，明日山下比武，你若不勝某家的虎頭雙鈎？（生白）俺若不勝，情願替父認罪，萬死不辭，你呢？（淨白）俺若不勝，就將御馬獻出，隨你到官，死而無悔！（生白）丈夫一言！（淨白）重如九鼎！（生白）告辭了。（淨白）且慢！接你上山，送你出出寨這嘍囉的擺隊送天霸（同下再上生白）告辭了，（生唱搖板）多蒙寨主寬洪量，溪俺天霸下山崗，明日山前來較量，兩家比武論剛強。（淨白）好漢呀，（唱）嘍囉與爺把門俺，好漢英雄出少年。（同下）

這一再段唱念的詞兒，本想寫不出來的，但一想到坊間所印的本子旣多謬誤，往往錯到令人費解的地步！例如（生白）「寨主！我與你講的句句實言，你爲何飛揚浮躁呀？」（淨白）「怎見得飛揚浮躁？」卻把「飛揚的揚」字，都誤作「烟」字！恰與「天雷報」裡張元秀唱的「活活逼我上泉臺」的「泉」字誤作「陽」字，同樣的令人捧腹！這就是我寫出原詞的主因！

我始終認爲，這支戲編的不壞，而以第二本之「拜山」一場爲然！試看上面所述的一切，可知黃賽會見

時，外示友善，內挾深仇，彼此戴的都是假面具！因之一問一答，每個字都有斟酌，語氣逐漸加重，步驟依次緊張，終於決裂了，約定明日比武，可是黃說告辭，竇就擺隊相送，充分顯出他們氣量的快宏！祇要扮演的生淨，都够得上標準的程度，那末「對啃」起來，真令人百觀不厭！

全本的「連環套盜御馬」計有行圍射獵，坐寨，下山盜馬，公堂，尋馬，拜山，盜鈎，獻馬，起解，劫差，具保，開釋，悔悟，出家等場，如果一次演完，一般的角色，也許還可對付，而去黃天霸竇爾敦的，就非累死不可！因之角們貼這齣戲，總是揀他拿手的那幾場，唱即使要唱全本，也要分兩天唱完，沒有一次從頭唱到尾的。

演此劇的角兒，據故姻長孫幼山先生說：「在咸同間，人們對老毛包俞菊笙的黃天霸，黃潤甫的竇爾敦，龐德子的朱光祖稱為「三絕」！每逢貼這齣戲，不但園子裡人滿為患，便是園外，祇有一點空處也沒有閒下來的！他們在園子裏唱念的字句，外面聽得清清楚楚，叫好都來不及！相信這話是真實的，但可惜我沒趕上，祇好略而不談。

據我觀察所及，在這戲裡去黃寶朱的角兒，沒有好似楊小樓，郝壽臣，王長林的了，（這裡我要附帶的說明一點，過去陪楊唱這齣戲的，還有一個李連仲，也是很好的角兒，祇是嗓音不及壽臣的寬亮沉雄，所以我不想說他。）楊是一代武生的宗匠，他的特長是：唱做合一，妙造自然，身上有戲，臉上也有戲，眼神與動作互相呼應，使看的人，宛如身歷其境，不覺得他是演戲！

特別是在這戲裏，表演得如火如荼，恰到好處！例如捧讀聖旨，見附帶的紙條上有「若問盜馬人，飛鏢三泰定知情！」字樣，他祇念到「飛鏢……」那裏，立刻頓住，轉面向外，恨恨的讀念：「定知情」等字，手抖得像彈棉花，臉白得像一張紙，這裏面驚慌憤恨，兼而有之，他是怎樣的體會得來，我真猜想不出。

求見欽差時，另有一種神情，恰合劇中人的身份和環境，在欽差說：「我與你擔代二」時，趕着搶步

向前，連續請安，動作迅速而純熟，那身段太好看了。

按說小樓的嗓子是有點左的，但因鍛鍊工深，已經琢磨得不留痕蹟，這在拜山一場唱念裡尤為顯著，可

以說句句掛味，字字有力，加上入情入理的做工表情眞令人嘆為觀止！

至「開打」時之「刀花」，一場一換，解數特多，而且疾如風雨，穩若泰山，沒有充分的眞實武工，是

絕對辦不到的。

郝壽臣是學黃三（即潤甫）最好的一個，這是一般人所公認的，因之黃的寶爾敦，我雖沒有看到，看了

壽臣的，我也就心滿意足了，當他與楊「對喈」時，針鋒相對，情景逼眞，表情語氣與聲浪，有秩序有步驟

的，逐漸的加重加快，一點也不放鬆，尤妙在有狠勁又有炸音，確是一個綠林豪客的姿態，與小樓的黃天霸

，同樣的絕無懂有，迥不猶人。

長林是文武丑兼擅的老角，他在武戲裡面的一切，恰可代表「開口跳」那個名稱！「連環套」的朱光

祖，是最宜于用他扮演的！首先是那一只清脆流利的話白，聽了就令人精神一振！而且輕捷如猿的身段動作

更是出色驚人，如盜鈎時的「走邊」，那副快富勁兒，實在是够瞧的！說服寶爾敦時的神情語氣，尤其老

練周到，有些地方，可以說祇可意會，不能言傳！他的高足傳小山，學有個八成像，餘如茹富蕙，馬富祿等

，祇可勉強充數，好是談不上的。

抗戰之初期，高盛麟，袭盛戎等，在上海「黃金戲院」，曾經以演「連環套」稱雄一時，他們在舞臺上

的表現的，的確也有相當的精采，但如以看楊郝王的眼光來衡量他們，那就差得遠了。

略談「連環套」一劇之點子　　魚　飩

平劇的點子，是掌管鑼鼓的急徐快慢，而分有尺寸的，一齣戲的上場下場，所用的鑼鼓，都要遵照操點子的人命令而行事，不能有絲毫的忽忽和錯誤，至於場與場之間的銜接聯合是否緊湊美滿，這更要賴於操點子人技術如何了？

一般戲劇的鑼鼓，都是有一定規矩的，不過點子的工夫，最是講究細膩，這種細膩的工夫，不是在打文戲，或是打武戲上面來分別的，最難該是文戲武唱，抑是武戲文唱的，例如：烏籠院，武戲文唱的，例如：連環套，烏籠院之難，難在坐樓一場，連環套之難，則是難在拜山一場了，坐樓祇有兩人，拜山在黃天霸，竇爾墩之外，雖有四頭目及四籠套，但四頭目裡，除大頭目有一兩句「藍口」外，其餘都是虛設一席而已！按說一齣兩個人表演的戲劇，應該不會太已的濡手，實則極其不然，茲以昔年楊小樓所演連環套一劇之情形而言，在竇爾墩念「這好馬麼！連環套內甚多，算不了甚麼稀罕之物」後，小樓用目斜睨，操鼓者開小絲鞭點子，以後才念：「此馬與衆不同」，這裡的含意是：你寨中好馬雖多，究不能和御馬相比，而竇爾墩在前面的語句裡，業已隱有好馬繫在我處，憑你所說的馬如何，必不能比我的還好！

按連環套一劇，導線祇是一馬，拜山一場，為全劇之極紅，尤為烘托御馬最要關鍵之一幕，所以天霸上山，第一事就以獻馬為餌，以下詞鋒轉銳，時隱時顯，讎仇立現，到了此時，由馬而轉到人，再捨馬以論人，而提到當年之往事，於是層層無遺了！

所以拜山一幕，黃與竇的口白，既要緊湊銜接，貫聯密合，打鼓的人，則需要察情看勢，注意到二人之學動神態，用點子來助其精神，承其不足了，當年楊小樓與李連仲合演此劇，每次問答，均表現語氣，臉上，勞上，身上相合為一，這時場面上的點子，亦能助美點綴，煊染聲勢，如竇念：「……盜來御馬，要售他滿門一死」，黃未開口，先下小絲鞭。再黃念：「我二人同桌用飯，同榻安眠」……竇未發問前，亦先下小絲鞭，諸如此類，大部份演劇人都未注意，所指細膩者，是也！據此以觀「似無輕重而又極窈窕」的地方，就不是僅論文劇祇文，武劇徒武了。

劇藝報導

——復興戲劇學校近況——

璵璠

一 組織的情形

該校自民國四十四年十月開始籌備，起至四十六年三月一日止，其間工作依照計劃逐漸開展，而工作人員亦從原始三人而逐漸增至九人，分別擔任設計，撰擬，勸募，牧款，招生，以及監建校舍等事務本年三月一日，學校正式成立，內部組織，根據規定原計劃，並參照事實需要，先行設立教務、訓導、總務、實習四處，秘書室一，編導委員會一，延聘教職員開始辦公三月十日辦理新生入學、十五日辦理新生訓練、十八日正式授課計現有教職員五十一人（其中僅會計、文書、事務及訓導員九人為專任餘均（兼課）工友及伙夫九人共計六十八。

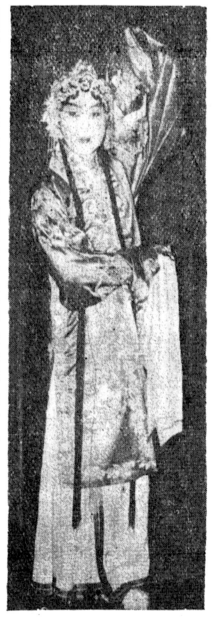

二、教學的情形

本校現有學生名額計一百二十八人，普通課程分甲乙丙三班、授課，甲班比照初中一授課、乙班授普通國校五年級課程，丙班從國校一年級課程補習，各班同時加授英語，至於劇藝專修教學方面，練功部份分為兩部四小組，說戲分為八小組，此外另設音樂組，文武場訓練組兩組，每日教學八小時自習兩小時，餘為遊息時間，週末並有晚會助興。

三、訓導的情形

由於學生之食、宿、衣著、醫藥、衞生以及一切書籍雜用等，統由校方供應，而學生年齡且比較幼小，每日廿四小時之生活照顧，處處需人，故訓導事務特別繁重，除訂有生活公約，及一般應有之訓導事項外，每晚通宵睡眠，起居，飲食分由訓導人員輪流護理，並規定學生每日必須沐浴一次，每月必須作體洗一次，以確保健康。

四、實習概況

該校預計於本年十月卅日為 總統七一華誕做獻壽演出為，爭取時間與效果計，於一般教學方面之外，着重於實習之訓練，關於此一部份，特別注重錄音教育與，聯合實驗教育，以求其熟練，並預為計劃籌設指導附屬劇團，作演出之一切準備。

五、名票嘯雲館主王振祖先生

我和王振祖先生的共事，是在民國二十二年，那時王是我的頂頭上司，民國二十二年時，他已是陸軍校，論作官，資格亦算不淺了！因為我們都喜歡唱兩口，所以除了公事場中，稱職道長之外，精神方面，則

復興戲劇學校學生生活簡影

升旗了！大家立正，凝視，國家高於一切！

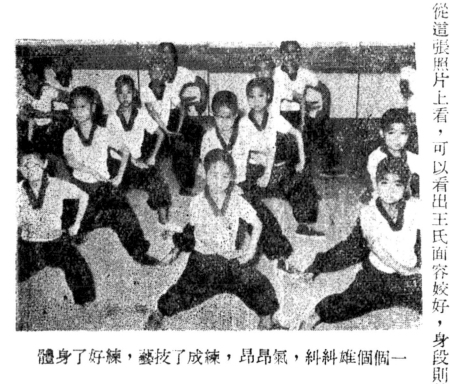

一個個雄糾糾，氣昂昂，練成了技藝，練好了身體

是極爲接近，那時候王的唱着玩，多牛是哼老生的，胡琴亦拉得好，那時在軍中稱爲第一把名琴票，今則八

但知王爲青衣正宗，而無人知其爲胡琴聖手了！上學青衣正式表演，我是於廿五年在山東濰縣看的，第一

齣戲就是這張圖片上的－御碑亭－轉眼不覺二十餘載，從這張照片上看，可以看出王氏面容姣好，身段則稍

有點「怯生生」的，但亦可說明王氏今日在票界的地位確係用了如何的苦心，才能有如此的成就，在王這「怯生生」的；，正是王氏足以為榮的「名票」標記啊！

以上的報導，謹是學校計劃施政的一星半點，但是該校辦理的認真，兒童課業的進步，則係有目共覩，不必為不必要之宣傳！該校係由社會熱心劇藝人士所創建，近來經費方面，聞極為拮据，古云：「十年樹木，百年樹人」，天下事斷無：「又要馬兒好，又要馬兒不吃草」之理，值此劇運低潮，如何以培養此一孤軍奮鬥藝苑奇葩，使其強大怒茁，著有成效，則極望海內外遠矚高瞻人士，予以有力的支持和協助了！

楊小樓成功史

窩 公

在平劇壇上，楊小樓之武生，恰與伶王譚鑫培之老生一樣，雖不絕後，亦可空前！他的大名，從淸末起到現在，一直爲人所稱道，正如英吉利的莎士比亞，法蘭西的莫利哀，宅會永遠活在人們心上的！

誰都知道戲劇是很玄妙的綜合藝術，從事劇藝者指不勝屈，然而能成大名者，至多不過百分之一二，而這百分之一二的名優中，求其藝術造詣，確已登峯造極者，更加鳳毛麟角，不可多得！

已故名伶熊文通曾經和我說過：「咱們梨園行，十年坐科，十年習藝，經過許多名師之指導，下過許多刻苦的工夫，纔敢上臺給人家充當配角！再經若干時期的觀摩煆煉，纔敢試着唱幾齣正戲！唱時若能得到觀衆的稱許，自己也認爲確有把握，這纔敢正式擔任正戲！要成功一個名角，眞不是簡單輕易的事！

如今晚兒，有些人，仗着有一條嗓子，隨便學幾齣戲，究竟學會了沒有，還是問題！他可眞有膽子，就敢出去挑大樑，掛頭牌，做臺柱兒，我眞不能不佩服他的勇氣！

拿我們老生行說，差不多百分之百，都要稱文武老生，他忘記了，文武老生，是要「安工」、「衰派」和「靠把」，一樣樣都拿得起，還要唱得相當的工穩，這是容易的事嗎？

看了熊老闆這番談話，可知唱戲眞不是容易的事！而小樓獨優爲之，這與他的家庭、環境、個性、師承，以及天賦的聰明，人爲的努力，均有密切的關係！並不是投機取巧，徼倖得來！

據我所知，楊小樓是安徽懷甯縣梨園世家，從他的祖父楊二喜起，卽以唱武戲名震九城！二喜唱的是武旦，但與一般的武旦逈不相同！原來過去的武旦，除了扮的是婦女外，一切做派，以及「交手」「對壘」的

打法，均與武生等不差什麼！二喜認為這樣做是不對的！他說：「女人到底是女人，無論如何英勇，至少要

有一點婀娜的姿態，絕對不能像男子那種獷悍粗豪」！

基于這一理由，他就創製種種武旦獨有的「身段」，「步伐」，及「打法」，特別是「打出手」神出鬼

沒，變化無窮，得到他的眞傳的，就是朱四十文英，而九陣風閻嵐秋，則是其再傳弟子，晚近一般的武旦，

多是效法閻嵐秋的！

他的父親楊月樓，是二喜的獨生子，也是老名伶張二奎氏得意的門人，他是華唱老生武生的，老生的資

格，僅略亞於當時的伶界三傑，（程長庚、張二奎、余三勝。）

唱武生，則與老俞毛包、黃月山、鼎足而三，尤其重要的就是他郝精湛的劇藝，不但獲致廣大群衆的愛

護，並且得到清廷慈安慈禧兩太后垂青！而慈禧更能賞識於牝牡驪黃之外，因為他所唱的猴子戲，如「蟠桃

會」，「芭蕉扇」，「水簾洞」等，「扮相」，「身段」，與每一動作，完全與眞猴無異，特地戲呼他為「

楊猴子」！不時召到宮裏去演戲？官賜的珍賞物品，多有為王公大臣得不到的！但是不幸，有一天，月樓又

被西太后（卽慈禧后，慈安為東太后）召進宮去，偶然疲倦，就在西后寵床上躺了一會，過為慈安所見，西

后感到相當的不安，隨賜月樓以食物，歸卽無疾而終！

小樓是他父親（月樓）唯一的嗣子，鍾愛是必然的，可是他鍾愛不忘教導！在小樓四、五歲時，偶與鄰

家的小兒打着頑耍，月樓就把他叫過來說：

「你們這樣頑兒，汶什麼意思，等我來教你「翻觔斗」，「拿大鼎」，「槓腰」，「凡腰」，「下腰」

，「打虎跳」頑兒」！一邊說一邊把長衣服脫去，做出一些樣子來給他看過，然後再教給他！

自然這一半是逗他頑，免得他和鄰家的小兒打鬧，也許鬧出是非來，一半是因利乘便，教他一點基本的

武工！

孩子們對于正當的學術，大多不感興趣，而於跡近游戲的武技，則特別表示歡迎，小小樓當然也不例外，

因之他雖是個很小的小孩，對他父親教導的一切，頗能心領神會，盡力而為，你別瞧他出發點在於游戲，後來他的武技，能夠軟硬兼長，無施不可，硬的好像鐵棒，軟的等於棉花，那怕隨便拉個架子或是亮一亮靴底，都能顯出優越工夫來，他之就是從孩提時紮下的！

他是一代的「武生宗匠」，他的劇藝，是形而上的！任何一個很平凡的小動作，由他的身上表現出來，自然的「樣式」每看，特別動人。不論唱念，都講究字字清析，能夠「響堂」，那股「口勁」，更是不可及的！

他是一貫主張「武戲文唱」的，扮大將要有大將的威嚴，扮俠客要有俠客的氣概！講求「手眼身伐步，尖團噓嗖音」．板眼腔調和韻味，也不例外；至於狂喊亂跳，他認為該是「淨打花臉」（即武二花）而不是武生！

因之，他在臺上表演的一切，照例以劇情為限，適可而止，決不畫蛇添足，貽笑大方，正如「天堂州」裏秦叔寶說的，「貨賣識家」！鄉巴佬們根本看不懂的。

但這是就成功以後之小樓而言，他所以到達這樣神化的境界，是由各種特殊的機會，加以不斷的努力給促成的！

他出身於楊隆壽所設的「小榮椿科班」，起初學的是「武旦」，中間改習「老生」，最後纔專攻「武生」，這是他的業師，（楊隆壽）就他的個性，體格，與氣概，代他來決定的！那時他所會的戲，數量已有可觀，但可惜「多而不精，雜而不純」，以此不為識家所重視！

庚子年後，他搭了「寶勝和班」，給馬德成當配角，經常扮演「獨木關」的周青，「蓮花湖」的韓秀什麼的，又過了兩年，纔敢去「講堂鬬智」的黃天霸，「大名府」的盧俊義，「泗州城」的美猴王什麼的！由

于他私底下不斷的用工，一切的一切，都已有了長足的進展，人們對他，亦多另眼相看，然而那時小樓之劇藝，也還未臻理想的程度！

有一天，在「中和園」，貼演，「鐵籠山」，「戲碼」排在譚鑫培，王楞仙的「鎮潭州」後面，小樓心裏感到相當的不安，因爲譚，王的老生小生都是首屈一指的人物！這戲又是他倆恰心賞的傑作，以此從「上場」起，唱一句有彩，念一句也有彩，甚至每一個動作，都能博得大量的彩聲！唱在後面的小樓，怎得不特別擔心，然而「戲碼」已到，不能不唱，祇好提心弔膽，使出全身解數來，對付這一支戲，好容易把牠唱完，身上汗水也不知出了多少？

這時譚王還在戲房裏閒談，小樓很恭敬的哈着腰說：

「兩位老爺子，我唱的對嗎？」

老譚和楞仙，同樣的發出笑來！

「你在做身段時，嘴裏說的是什麼？」老譚問：「這個牌子叫『八聲甘州』，你要能唱出這個詞來，你的一切動作繞有交代！如果有聲無字，那麼你的手腳，一定不是地方！」

小樓正在愕着，不知這如何回答！

「我想你大概不會」，王楞仙說：『等我來念給你聽！這個詞兒是：「楊威奮勇，看愁雲慘慘，殺氣濛濛，鞭梢指處鬼神驚，煞驚恐，三關怒蟲千里陣，八寨軍兵一掃空，旌旗展，劍戟勤，將軍八面逞威風，人如虎，馬猶龍，佇看一戰便成功」！記着嘉訓，（小樓本名）往後就這麼唱』，他一面說，一面就把該做的

「身段」，比畫出來！

「他怎麼記的往呢」？老譚說：「嘉訓，你聽我說，我跟你王大叔都沒空，還是請錢大爺（指錢金福）給你說說吧！」

小樓受了這一番教訓，繼感覺到自己知道的還是不夠！於是自動的「辭班」輟演，專向一班老前輩請益！除向錢老重學「鐵籠山」外，並請張琪林說「安天會」，請牛松山說「林冲夜奔」，小孟七說「冀州城」，同時逢人請敎，不恥下問，這樣苦幹了幾年，方纔再度的登臺獻技！

他的師伯兪菊笙，（即老毛包，他是兪派武生的鼻祖，也是小樓祖父的門人，後來小樓的劇藝，十有七八，都是效法他的！）某天在偶然的機會裡，看到他的「連環套」，認爲他是一個唱武生的好材料，並已有了相當的成就，特把本身演劇的技巧，連兒子都不敎的，一總傳授給他！而小樓之劇藝，遂於百尺竿頭，更進一步！

事實告訴我們，每一個比較像樣的角兒，（包括文武生旦淨丑）唱起戲來，必有若干的精彩，博得觀衆的歡迎，但這所謂精彩者，用在某一戲上，恰合劇情，固然是極好的，但用到另一戲上，也許與劇情背道而馳，則此精彩之價值，根本已不存在，涖至于形成贅疣。

小樓就沒有這些弱點每演一戲，必有一戲之精彩與其作風！彼此絕不相混，「長靠」與「短打」固自不同，即同一「長靠戲」，扮張三亦與李四不同，扮趙五又與王六不同。

不過小樓會的戲特多，在各劇中使用的技巧千變萬化，層出不窮，實在是書不勝書，例如：

「猴子戲」另有一工，牠與一般的武戲根本不同！換言之，即是要在「二十八般武藝」外，另備一些「交手」「對壘」的打法，配合特殊的「身段」「表情」，纔能夠勝任愉快，而小樓皆優爲之，故能於「長靠」「短打」的戲外，更以「猴子戲」稱雄一時！

他的成功，並不是偶然的，他曾以將近一年的工夫，拚命的學習「猴拳」，因而獲致許多猴兒動作的技巧，同時還養着一隻猢猻，做他無言的導師，因之他演「芭蕉扇」，「水簾洞」，「猴盜牌」等劇，一切的動作，捷如飛鳥，着地無聲，而在某些情況下，手搭涼棚，以蔽陽光的姿態，更與眞猴無異！

由于上述的一切，垂簾聽政的西太后，對小樓的「猴子戲」特感興趣，呼他為「小楊猴子！」每逢內廷「傳差」，必有小樓在內，恩賜之隆，殆非一般的王公大臣所能及，固然是非他不可，即使無戲，每隔一二日，也要把他召到宮裏去娓娓長談？其親密有如家人！賞賜之厚且多，亦為任何臣工所不逮！

人們多說小樓//克享盛名，係因得到西后的賞識，我以為這是不正確的，因為我們知道，清宮裏本有他們御用的「戲班」，那裏面儘有若干超過水準的好角，（如與郝壽臣，金少山等齊名的劉壽峯，就是御用班裏的角色。）但他們的劇藝，未能滿足帝后等人的願望，因此纔向外間「戲班」裏「傳差」，所傳之角，無疑都是成名的超等角色，稍次一點的，根本沒有被傳的資格！可知小樓之成名，實因劇藝精湛，得到大眾愛護，與西太后之賞識，並沒有多大關係，相反的正因西后和他的過於親近，招致了很多物議！這對小樓的盛名，實是有損害的！

某名士曾有四首竹枝詞說：

「瓴稜日落晚震烘，百扱魚龍遝中，身惹御爐香不斷，鳳池平步碧梧桐」。

「英姿山後比當年，天語欣聞咫尺傳，獵火狼山明滅裏，幾人圖畫到凌烟」。

「南薰殿上眾仙俱，絕代遭逢襃鄂鯱，浪說俳優天子蓄，陽春一奏百花蘇」。

「一曲纏頭殿陛陳，輕肥常伴五陵春，天家玉尺評量遍，付與何人收拾頻」。

小樓終生積資達百餘萬，但可惜百萬之資，本身並未享受，却被他那位東床快婿小梧桐劉硯芳給敗光了！原來小樓一生，祇有一個弔眼睛女兒！小樓極為疼愛，愛到幾乎比他自己的生命還要貴重，她旣與硯芳夫倡婦隨，小樓的家財，自然也就跟着他倆之倡隨而消失了！硯芳的兒子叫劉宗楊，也是習武生的，小樓對于這外孫期望甚殷，特把本身習劇的心得，盡量的傳授給他，他雖為天賦資質所限，未能充分的心領神會，大體上也有五六分像他外祖，講到實質，可就差得遠了！

從譚鑫培說起 （豁公）

在咱們中國，提起伶王譚鑫培來，大概沒有人不知道的，原因是他以天賦的優越智慧，加以人為的努力，從事於戲的藝術，不論唱，念，做，打或特技，同樣的登峯造極，超群絕倫，特別是把戲劇事實化，使觀衆如在某一地點，看到某一些的人與事，根本不覺得他是演戲，正如白杏山詩，雖老嫗亦能了解！

關于這一切，人們談的很多，而我也寫不少，現在不想再談，但將他的軼事，為一般人所未及知者，報導一二如左。

他本是唱武生的，對於武工，有着特殊的研究，不論「交手」（徒手相撲）「對壘」，（器械鬥爭）每一動作，都有有來歷，有步位，也有分兩！絕不同於常伶的「花拳綉棒」，中看而不中用！使單刀更有特長，他能一方掩護本身的肢體，使人無法近前，一方襲擊敵人的要害，使他防不勝防，在他使出解數時，人們祇聽到呼呼刀響，人影刀光，合而為一，形成一團白氣，連真正的技擊家，都要自愧弗如！這在他唱「獅子樓」和「翠屛山」等劇時，表現得尤為澈底，因之，人都叫他「單刀小叫天」！（按鑫培的父親譚志道字三元是個老旦，因為嗓音尖銳像叫天鳥，人都稱他譚叫天，鑫培襲用父名，所以稱小叫天，有人以譚叫天稱鑫培，那可是錯的。）

他把這用在戲上，固已博得無上的好評，但在戲劇以外，也還幫他獲致了一個心愛的夫人！

原來他的伴兒侯氏是天津人，他倆本是青梅竹馬的小友，感情極為融恰，同出梨園世家，結為秦晉，應該是雙方家庭所樂從的，可是侯察譚貧，無形中就給他們劃出一條很深的界限！

因之，譚家屢次託人去說合，侯家總是推諉諉的，最後為了顧全大家的情面，勉強答應下來，可是預先聲明，「聘禮要四金四銀，四季衣服，每季都是四套，外加若干的禮金」這是譚家當時的財力，萬萬做不

到的！

鑫培知道侯老存心不想把女兒嫁他，當卽下了最大的決心，買了一把純鋼的單刀，帶在身邊，走到酒館裏喝了兩壺白乾，然後醉熏熏的，跑跑侯家去說：「侯大爺，請恕小姪無禮，帶刀上門，您的小姐，到底兒給我不給？給就讓她跟着我回去，要不然我這把刀，今兒是白的進來，紅的出去，乾脆說，是給不給吧」？說着就把面前的凳子一脚踢開，翻着血紅的眼睛，刀在人面前直晃，那樣子簡直就要剝人！

侯老做夢也沒想到小叫天來這一手，祇嚇的面如紙灰，口裏不斷的說：「給，給，給，給你給，一定給你」。

「給就叫她出來，要不然我就動手，反正誰也別打算活着」！鑫培聲色俱厲，下了最緊急的「哀的美敦書」。

侯小姐實逼處此祇好走出來說：「**你可別胡來，我這就跟你走**，反正我是爸爸許給你的，人家也不能說我旁的。」

「**你走頭裏**」，鑫培說「誰要敢來阻擋，我就要他的腦袋」！

這就是譚老板當年結婚的過程，可是在這期間，他也受了相當的委屈！因為他父親嗓音「塌中」不能唱戲，他又沒有成名，一家的生活是够苦的，在這樣的情況下，他曾一度給人家當護院的鏢師，那種奴隸變相的淸客，他當然幹不長久，於是出外搭「粥班」（就是草臺班子，因為待遇過菲，連吃飯都不够，祇好喝粥，所以叫做粥班！唱戲！

這種班子的出演住宿，根本沒有固定的地點，今兒還在甲村，明天就許到了乙鎮，再明天又到丙莊不論路途遠近，反正總得連夜的趕去，要趕路又要唱戲，這還不够苦嗎？

這樣苦，熬了一個不算太短的時**期**，劇藝也熬好了，這纔由朋友介紹，搭了大老板程長庚的「三慶班」，

（是當時北平「四大徽班」之首。）程是被人奪爲伶聖的老生泰斗，鑫培能够搭在他的班裏，當然是榮幸的，他除了照例演他的武生戲外，更注意程老的老生戲，無論一字一音，一舉一動，他都牢牢的記在心頭，偷

偷的揣摩復習，一點也不放鬆！

他所以要這樣做，是因他有一副三音（高音平音低音）俱備的「雲遮月」嗓子，唱武戲不能盡量發揮，以此相畜意學老生戲

過了一個時期，自以爲學的差不離了，就託人向程老說：「金福（是譚過去的本名）從前也學過老生，

就不知道學好了沒有，打算試着唱兩天，希望您給他指教一下」！

程老認爲「這孩子很有志氣，武生有了這樣的成就，還要研究老生當天就派他在「中軸」前唱「天水關

」！

也許當時的譚老板，還有不到的地方，同時又未能把武生的粗豪氣派，洗刷清楚，人們就給他來了一個歌謠式的批評說：

「叫天本是黃天霸，他也配唱天水關」？就是說，小叫天祗能扮做「施公案」的黃天霸，做裏配做綸巾

羽扇你武鄉侯呢？

又因他的唱腔，比較的柔歡一點，人們便又給他，取了一個「母鬍子」徽號！因爲那時唱戲，都講求嗓音宏亮，所謂「黃鐘大呂之音，不似錚錚細響」！而我們的譚老板，却不是這麼樣的。

當時的程大老板，的確不愧爲伶聖，他不但對于劇藝，有着特殊的貢獻，卽其待人接物之誠懇，亦爲大多數人所不及。而其提携後進之熱忱，尤爲難能可貴！他認爲譚的嗓音，雖然不及他與張二奎王九齡等之渾

大沉雄，實除是够用的！

但因未得運用之技巧，以致飄浮無力，這是不難加以糾正的！於是把譚叫到家裏去，關于咬字，發音，

行腔，使板之訣竅，掏心窩傳授給他！氏譚後此之劇藝，所以能出神入化，超越群倫，其根基，就是在程老

那裏紮下來的！

也正因爲劇藝的造詣，到達了飽和點，遂使他目中無人，嘗說：「中國現在，祇有一個半唱戲的」意謂

一個是他自己，半個是楊小樓，此外連他的大師兄孫菊仙，都在被輕之列。

某一時期，他在上海新舞臺給他女婿夏月潤幫忙唱十天戲，唱完了，就想回北平去，但他的小姐，（就

是月潤的太太）一定要留他休息兩天，他也祇好留下，我的朋友闞炯之，特在杏花樓設宴爲他餞行，同席的

有我與馮小隱，汪子寶，聶管臣，惲鐵樵，諸君，餐後同往大舞臺，看老孫的「洪洋洞」這天孫菊翁特別「

卯上」，每一個字，都用十足氣力從丹田發出，眞是金聲玉振，響遏行雲，而「目那日朝罷歸身染重病……

」那段「快三眼」，更唱得調高響遏，痛快淋漓，任誰聽了，都要忍不住大聲喝彩！也許他是看到譚老板在

座，特地賣弄精神這樣做的！

「你看他唱的怎樣」？炯之先生似乎有意的問。

「太好啦」譚老板說：「滿宮滿調，字正腔圓，要用在旁的戲裏，可以說唱絕啦，但在這支戲裏，卻有

點不合戲情，因爲楊六郎就快死啦！他卸做得這樣的精神飽滿，待會兒怎麼死呢？」

他這段批評，的確說的不錯，菊翁直唱到「無常到萬事沐去見先人」的那句「搖板」依然是滿宮滿調，

實大聲宏，根本就不像垂死的人，他自己也沒別的辦法，祇好糊裏糊塗的把身子往後一倒，就算死啦！

按說他對人家的劇藝，批評得如此嚴格，他自己總該盡善盡美了，然而實際上也不靈然！他與王瑤卿的

—南天門，是被人們稱爲二絕的，但某天演這支戲，竟被一個不甚著名的老角詰問得面紅耳赤，啞口無言

！事實是這樣的。

有個山東籍的老角兒孫順，是個文武不擋的全材老生，唱念做打的技巧，都在水平線上，更有若干特技

為他人所沒有的！祇是長相特別，鼻尖兒偏向右方，臉是翁的，兩腮梆一高一低，扮相確是不佳，而他又有

些固執，專唱老腔老調，不尙新聲，以此不爲一般人所喜，祇有山東老鄉們捧他！

他也看淸了這點，索興回到濟南去，專爲老鄉們獻技，一待二十餘年，沒有離開過濟南一步，滿淸末葉

，偶然因事又到了北平，特往葉園「後臺」去訪友，恰値老譚在那裏唱「南天門」那一種龍鍾狀態，以及悲

愴的音聲，把一個忠義老僕，刻畫得惟妙惟肖，特別是滑跌拌仆，顫抖畏寒的身段表情，做得入情入理，唱

自之佳，還在其次，因之觀衆喝采的聲音，像燃鞭炮一樣的牽連不斷！

孫老板做了一個會心的微笑，一見老譚進來，就走過去給他「道辛苦」，同時隨便的說：

這時譚老譚滿身是汗，一面拿毛巾抹着頭頸上面的汗水，一面不介意的說：

「我請敎您一件事，曹福歸天的時候，是春天是夏天呀」？

「我想該是多天，要不然怎麼會下雪呢？」

「旣是多天，曹福身上就不該出汗，與曹福毫不相干」！老譚漫不經心加以解釋。

「這汗是我淨「搶背」淨出來的，既然出汗，又怎麼會凍死呢？」

「那麼您這一出汗，可就把「戲情」給弄擰了！像您這大的角兒，唱戲不講「戲情」，那可說不過去

！我想唱這齣戲，首先要把曹福的忠義，用神色表現出來，故在走雪山時，情願自己受凍，愣把本身的衣服

，分一件披在小姐身上，這個完全出自義僕的忠心，沒有勉強做作的成份，一個將要凍死的人，那兒來的汗

呢？希望您往後演戲，要注意這些地方…不是隨便唱幾句「搖板」「二六」，繞幾個「圓場」，走幾個「滑

步」，淨幾個「搶背」，抖幾個「鬚浪」就完事的」！

他這並非強辭奪理的故唱高調，而是就着本身的經驗說出來的！因之，老譚聽了，感到充分的慚悅，好

幾年不敢動這齣戲，直至孫老去世，而他本身的劇藝，亦已到達爐火純靑的地步，方繞再度的貼這齣戲，自

信一切的一切，並不比孫差點什麼，可是要他熱天唱這齣戲不出汗，依然是辦不到！足見前輩老伶，出神

入化的特技，是有些絕對無法效擬的

張黑與開口跳

一士

「開口跳」就是「武丑」，它是武功白口並重的！換句話說，他一開口就要跳，一跳就要開口，這兩樣是必備的技能，如果少了一樣，那就算不得「開口跳」了！

卅年前張黑劇照

我所見到的「開口跳」數以百計，可是合乎理想的祗有三個，那就是痲德子、王長林、張黑。

痲與王身手矯捷，武功純熟，嗓音清脆而流利，當然是「開口跳」標準的人選，但他們都是梨園世家的子弟從小習藝，唱得好是應該的！

張黑卻是個綠林豪客，半路出家為伶的，他是河北南皮縣牛璧店人，與清季歷膺疆寄，入葵青儀的張相

國之洞是堂兄弟，但是他們相互間很少接觸，原因是：「道不同，不相爲謀」。

他本是個小有資產的的耕讀人家的子弟可是他既不解耕，亦不顧讀，經常的游手好閒，不務正業，但在某一時期，他曾隨着某致師學過參棒，並學得很有成績，普通的磚墻，他能一掌就把牠打倒，翻高跳遠，更有特長，假使與人鬪毆，一二十個小夥子，也不是他的對手，偶然唱幾句西皮二簧，也還有板有眼，不像一羊毛」，原因是他們南皮人有不少是「做藝的」！這雖是他此後「下海」的起點，但他的游蕩滋事，致爲家庭所不容則是主因！

在他初離家庭時，並沒有就去唱戲，也不知以何因原，竟與某一山大王攪在一起，做起打家扨舍的事來，不過他盜亦有道，他所打扨的，全是貪官汚吏大腹賈的家財，普通的人家他可下去！而且在打扨時，一定要留個字條給失主說：

「我準知道你有若干的浮財，現在我衹取去有限的一點，一半是我自用，一半代你做好事救濟窮人，你可不要心疼，尤其不許報官，因爲我向來是取財不傷人的！假使你報了案，弄些狗爪子來找蔴煩，那我可就要開殺戒了！」

他遺人倒是言行一致的，據說在他做無本的生涯時，的確有些窮人得到他的救濟，而他也的確不會殺人，但有一次例外，所殺的不是旁人，乃是他們的頭兒！

那天他們同到一家去行刼，他是照例不殺人的，但他們的頭兒卻不能跟他一樣，首先是把一個喝問「什麼人」的小夥子，一刀劈死，接着一個花白頭髮的老人，出來張了一張，他又趕去一刀，劈下半個腦袋來，張黑要攔阻也來不及！

「你這就不對啦！」張黑說：「先頭那個年靑的你殺他還有理由，因爲他手上拿着棍子，這個老頭兒，頭髮都白了，你殺他幹什麼呢？⋯⋯」他的話還未說完，他們頭兒就「呸」的一聲，吐了他一臉唾沫，這一來

張黑眞火透了，他也不想唾還他唾沫，刷的一刀，就把頭兒的腦袋，劈下大半個來，撒開腿就走遠了，但走到那裏去？他自己也不知道，祇好信足亂奔，終于到達了滄州，找個小客棧住下，偶然上街去逛逛遇到一個唱戲的鄉親，他鄉遇故知，彼此都很興奮，立刻拉到他家夫喝酒，暢談之下，知道這位鄉親，現在戲班裡當「武行頭」，混的還算不錯！

張黑就說：自己在家鄉閒的無聊，特地出來，打算找個小事兒混混！

「找事兒得碰機會」，那鄉親說：「早遲沒有一定，住在客店裏不大合式，你就搬到我這兒來吧！」「那怎麼好意思呢？」「那有什麼，咱倆不是好朋友嗎？老實說你住在這兒，於你方便，對我也有好處，你練慣的單刀雙刀、齊眉棍，三接棍，九節鞭，武戲裡都用的着，你要有空敎給我一點，多麼好呢？」

張黑此來之目的，原爲避免盜黨的尋仇，有事無事，倒是無所謂的，難得有人這樣的竭誠招待，那有不願之理。因之他就住在那同鄉家裏。隨時敎導他一些拳棒，閒時撩撩笑笑。喝他幾盅，同鄉上戲館，他就跟到「後臺」去玩兒，日子一久，人頭也混熟了，他發現了這班裏的「開口跳」，武工相當的弱，比他要差得多，但在臺上，也還博得觀衆的彩聲，回去就問那鄉親，他想：「這倒不錯，我也可以幹的！」由此專門注意這個角兒的一切勁作和戲詞！有時記不清楚，好在他是「武行頭」，對于武行角兒的一切，沒有不知道的，尤妙在他有很好的武工底子，這一門可以不單單把話白學好了就成，以此事半功倍，很快的他就學會了十幾支戲！

居停主人又敎他試着客串數次，每次都受觀衆熱烈的歡迎，把原有的那位「開口跳」，居然比下去了！

「行了行了」居停說：「可是你得到北京去露一下，黃月山（即黃胖，亦即黃派武生之鼻祖，與兪菊笙，楊月樓齊名。）老闆是我最要好的明兄弟，我把你介紹給他配戲，保管你一唱就紅，您放心去吧！」

他這話說的眞準，張黑到了北平，經黃月山盡量的一捧，即刻紅了起來，而他也的確有些「絕活」，例如

在某些戲裡，能夠從簾內一個「箭步」直竄到臺口，一連倒翻十幾個觔斗，還是不許離窩，接着就做「走邊」的「身段」，輕如猿猴，疾如鷹隼，一點腳步聲音也沒有！「話白」也很流利，就是稍帶一點南皮的怪味，但「盜銀壺」一劇，竟似他的專利品，截至現在為止，還沒有任何「武丑」敢動他的！

他目到北平，因常與黃胖配戲，會的戲更加多了，特別拿手的，計有「大名府」的時遷，「銅網陣」的蔣平，「九龍盃」的楊香武，「連環套」的朱光祖，「九義十八俠」的活閻王等等，每齣戲裏都有一些獨具的特技，也別提多麼好啦！

不過他心靈上，經常的有點憂悶，就是擔心被他殺死的那個盜魁的死黨要來尋仇！某天他正與黃胖唱「劍峯山」，忽然有人在屋頂叫好，黃胖等都不介意，張黑心裡却感到不安，他想：「房頂上怎得有人叫好？這一定是那盜魁的黨羽來找他的！」正待尋找兵器，瞥見桌上擺着一對鐵彈子，（就是鴨蛋大小的鐵球，用手搏着練手勁的）也不知是誰留的。他就拿在手裡，飛一般躥上房去！

房上那人，見有人上屋，立刻起身飛逃，同時連發三槍，希望把他打退！張黑見他發槍，更認定了他是盜魁的餘黨，便一面閃避槍彈，一面毫不猶豫的用鐵彈子向他的頭部打去，叭一聲正打在後腦杓上，刷的一腳，就把他踢下房去！

街上的人聲，鬧成一片，「這個飛天強盜，今天可拿着了，」張黑被他們弄得莫名其妙，低頭一看，剛被踢下去的人，正被軍警使鐵鍊綁着，準備上囚車了，張黑更加惶惑，急忙跳到下面去查詢究竟！

「原來幫我們拿強盜的是張老闆，怪道有這樣的好武藝好手段呢！恭喜你，張老板，這有二千兩賞銀，跟我們上衙門去領吧！」一個穿醬色緞得勝褂的軍官這樣說。

「您這一說，更把我鬧糊塗了」張黑說：「倒底是怎麼回事呢？」

「原來張老板還不知道，等我告訴你吧、」軍官說「這小子不是旁人，就是本京最有名的大盜周本德！他可也真有能耐，您想，榮中堂（指榮祿係西太后之妹婿，時為東閣大學士，與慶親王奕劻，同為清末著名之權貴。）的相府裡，有衞兵、又有保鑣護院的教師，防護的多麼嚴密？前兒夜裡，他竟敢獨目一人，翻高到府裡去，把老佛爺（指西后）賜給中堂的一副珊瑚朝珠，和一對翡翠鐲子盜了出去，中堂特下手諭，給咱們軍民人等，有能拿獲該盜者，賞銀二千。（指九門提督是姜桂題或是馬玉崑我忘記了。）您想！一個沒名沒姓的強盜，一時半間上那兒拿去？可是咱們推想這小子得手之後，早晚總要拿出來換錢花的，因此派出人來，分別到各典當和古董店去坐探，這小子也真瞻大，前兒做的案子，今兒就敢把贓物，拿到「廊房頭條」（街名）「奇潤齋」（古玩店名）去託他們寄賣，並且先借五百元應用！「奇潤齋」的檔手，照例的收貨給錢，這小子得錢就走，咱們的坐探，也就跟在後邊，我正帶着一班弟兄，坐在附近一個朋友家等訊，得到這個消息，立刻包圍上去，不想這小子真有一手，一個「箭步」就上了房子，要不是你張老板幫忙，還說不定拿不到他呢？」

張黑聽了，心裡感到相當的懊喪，因為這個周本德是有名的劫富濟貧的俠盜，他是很欽佩的，不想由於一時的錯覺，無意中害了他的性命，但這話不能對官方說，祇好藏在心裡，隨同他們到提督衙門，說出對拿的經過，領了二千兩賞銀，拜謝而退！這擧被西太后知道了，就要看一看張黑是何等人？卽日傳他進宮去演戲，並對他的劇藝和此次幫拿強盜的功勞，大事嘉獎，從此他就作了內庭的供奉。

叱咤歌臺金少山

河罕

愛好平劇的人，沒有不知道金少山的，他是已故名淨金秀山之子，秀山是由「票友」「下海」的，他原在某王府爲廚司，因爲性耽戲曲，又有一副天賦的歌喉，有「炸音」又有「狼勁」，特地加入「翠鳳菴票房」，攻「銅鎚」及「架子花」，他的造詣，不但是「票友」無與比倫，便是「科班」出身的，也對他望而生畏！因之他得與黃三（潤甫），何九（桂山）三分鼎足，稱雄一時！祇是有一點恃才傲物，人緣並不太好，致有人造作謠言說：「金秀山唱雖够味，做工並不高明，有些身段，很像廚師拿鍋鏟炒菜！」又因他唱時好用鼻音，就給他取個「傷風花臉」的外號！

儘管這樣，也並無損於他的盛名，各大唱片公司所收的淨角唱片，以他的「刺王僚」居第一位！每年銷數，常在四萬以上，其實他灌這張唱片時，已經年逾耳順，牙不關風，致將「世界上殺人如宰鷄牛」的鷄字唱成吉字，「口吐寒光照人的雙眸」的眸字唱成流字，在他正引爲憾事，而慕倣他的人們，偏要照他的樣子，惟恐倣的不像，假如有人說他們唱錯，他們還要怪你不懂戲呢！

少山是他唯一的後嗣，個兒，長相，和嗓門，特別是大爺牌氣，都和他一般無二！劇藝不如乃父的精湛，嗓音之「冲」，却比他爸爸更勝一籌！當他初在上海獻技時，恰值李長勝盛極而衰，漸漸的踏上下坡的路，儘管人們都說：「秀山的兒子少山，唱得如何好法」，李在盛名之下，對這初露頭角的後輩，也並不放在心上，某天同應某家的堂會，少山的「戲碼」，無疑是在前的，（梨園向例，以「戲碼」在後爲榮，當時少山的聲價遠不如李，所以戲碼在前）。當他粉墨登場唱「鎖五龍」時，長滕剛到戲房，少山照例在帘內唱了一句「大砲一聲綁帳外」的「西皮倒板」，不想祗這一聲，就把李大爺給嚇傻了，接着唱「不由得豪傑笑開懷……」

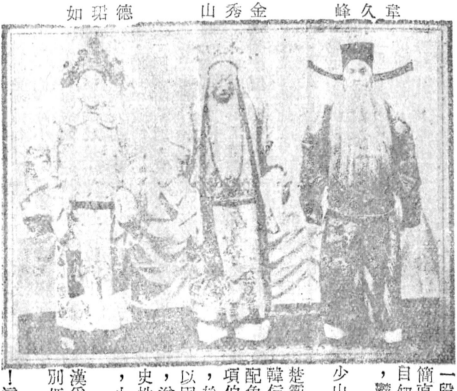

韋久峰　金秀山　德珺如

一段「原板」接「流水」，尺寸愈轉愈快，嗓音愈唱愈高，簡直像山谷春雷，聲震林木，長勝聽了，祇有嘆氣的份兒，自知嗓音中氣和精力都不如他，當即託病辭去不再現身舞臺，鬱鬱成疾而歿。

當時在滬唱淨的，雖尚有劉壽峯，增長勝等，但都不是少山的對手，所以少山的「跑紅」，是必然的。

原因是武生宗匠楊小樓，排演過一齣「楚漢爭」，「以楚霸王項羽爲唯一主角，范增，虞姬，項伯，劉邦，韓信，蕭何，周勃，樊噲，張耳，陳餘，陳平等悉爲配角，戲中情節爲「楚漢爭雄，項王設鴻門宴，項莊舞劍，項伯解圍，韓信棄楚歸漢，旋又亡去，蕭夜追之，結陣而歸，於是漢王築壇拜信爲大將，遂與虞姬決別，每次開演，勉出復戰，以困霸王，霸王與戰不利，夜聞四面楚歌聲，自知大勢已去，敗至烏江而自刎。」這一齣歷史性的大武戲，觀眾萬人空巷，盛況爲前所未有，小梅等當然是知道的！

碰巧他們同受上海大舞臺之聘，梅因要求小樓，把「楚漢爭」的情節略加修改，增加一些虞姬的唱做，易名「霸王別姬」俾虞與霸王同爲主角。

小樓本是喜歡提挈後進的，故對小梅的請求，一諾無辭！這戲經李釋戡修改後，結構稍形鬆懈，場子，唱詞却加多了，因之盛況反勝於前，到滬後即以此爲一演再演之叫座好戲！楊與梅並被人們戲稱爲「楊梅結毒」，其爲觀眾所迷之程度可想而知。

迨第二次大舞臺事人往聘，小樓適在病中，於是小梅單獨應聘，這齣「霸王別姬」當然是要演的，但要尋一個嗚叱咤辟易千八之霸王如小樓者，實在是洮不可得！

這時金少山忽得靈感，自動的要求試一試看！這一試的結果，竟使金少山聲價十倍，成了當時數一數二的名角，向之呼小樓「活霸王」者，現在都呼少山為「金霸王」了！

原來在楊老闆扮演該劇時，少山曾經秘密的觀摹仿效，煞費苦心，雖未能盡其祕奧，大譜上着實不差，其能得到這樣的成果，並不是倖致的！

少山之為人非常豪爽，交朋友最講信義，絕對沒有世故的成份，他既富於闊大爺排調，又有一點小孩子脾氣，錢到手隨便亂花，根本不加考慮，往往取到大量的「包銀」，走到外面，買上許多不必要的東西，「包銀」因之而消逝，家裏欠下幾個月房租，他也是不管的。

某天我因順路，走進該崑經理室，和黃全生君（係該崑經理）撩天，少山忽然走來，一面和我握手，一面向全生說：

「黃老闆：請借給我五百元，我要買個小老虎頑兒！（在那時候五百元，足供八口之家的一年生活，以這樣的代價，去買一隻小老虎，實在不能不認為浪費。）

全生是深知道少山脾胃的，當即照數付與，他接了錢，連興奮的向我說：

「您要有空請到我家來，看我喂小老虎。」說着轉身下樓，大概是買小老虎去了。

當我擔任開明唱片公司協理時，曾請他灌過兩張唱片，（一張是「鍘美案」，一張是「牧虎關」）他以全副精神，滿宮滿調的一氣呵成，也別提多麼帥了！臨走我們送他四千元酬勞，他很堅決的退還給我！

「憑咱們的交情，灌一兩張片子都要錢，我還成個人嗎？」說着跳上汽車，很快的就走開了。

抗戰期間，他情願在天津逛馬路，也不肯給日本人唱戲！

勝利以後，他剛在北平「新明」唱了幾天戲，就因腦充血病，走進了另一世界，一代藝人，深埋黃土，此後要尋這樣一個鐵嗓子花臉，恐怕不容易了。

伶界畸人言菊朋

老劉

菊朋名錫號仰山，他是蒙古旗人，生長於北平的，他畢業於教會學校，中英文都有相當的成就，滿清末葉，他在郵傳部裏，做着類於科長的官兒，人家都說他少年得志，前程不可限量！他却根本不拿宅當一回事。

他所好的是戲，而尤好老譚（鑫培）的戲，祇要聽說老譚在那裏演戲，他必毫不猶豫的儘速趕去，卽使因此招致重大的損失，亦非所惜！

對于譚在臺上的唱腔話自身段表情，無論是一字一音，乃至每一個小動作，都要儘可能的牢牢的記着！這時如有人和他說話，絕不會得到答覆，因為他根本就沒聽見！他的視聽器官，完全灌注在老譚身上，那裏還有工夫，聽旁人的話呢？

自然單靠這一點還是不夠！於是敦請陳彥衡先生給他說腔，（陳為當時唯一的琴票聖手，亦為研究譚劇最精之一人名伶如余叔岩，貫次元，名票如王頌臣韓慎先孫化成等，均曾向之請益！）請錢金福給他說身段（錢與譚配戲甚久，故對譚氏各劇之身段知之特詳。）加以本身不斷的揣摩復習，對于劇藝之進展，幾令人難於置信，和他同一票房的票友，大家都認為奇蹟！

但他並不以此為滿足，每日晨起，除了到部辦公外，其餘時間，不是琢磨腔調，便是研究做工，而對于音韻，更有特殊的心得，他這個迷勁，的確是够瞧的！

他的太太高逸安，則是一個標準的牌迷，祇要有牌可打，便是三天三夜不下桌也沒什麼，他們夫婦各迷其所迷，誰也不干涉誰的行動但也有兩次例外！

一次某家堂會，煩他唱「瓊林宴」，他想：「這支戲裏什麼都好辦，就是摔「弔毛」一個（是一個觔斗名稱

）沒有學成，必須好好的練習一下！

「勞您的駕」，菊朋微笑着向逸安說：「請把棉被拿出幾床來，叫他們把客廳裏桌椅挪在一邊，把棉被

在地上舖得平平的，越厚越好！」

「幹嘛？」言太太有些莫名其妙。

「我要練工」，言三爺一本正經的說。

言太太微微一笑，就照着他吩咐的，督率傭人做了！

言三爺一眼看到，立刻脫去長衣，辮子繞在頸頸上，像苦力們準備去扛抬一樣，很熟習的走過去，兩隻

手一拉架子，突的翻了一個「弔毛」！

「不行」！他目已說：「譚老闆不是這樣翻的！」說着又來一個，又來一個也不知是怎樣弄擰了，那樣

子不像「弔毛」，竟像是跟誰拚命，從很高的地方一頭撞下來，頸頸子短了一截，八也暈過去了！嚇得言太

太臉無人色·立刻派人請來一位專治跌打損傷的醫生，給他搔弄了一刻多鐘，方才回過氣來，又給他吃了幾

粒藥丸，然後幫同用人把他扛進去，讓他躺在炕上，隨即回去取藥來，叫用藥罐把宅煎透了，拿大毛巾疊起

來浸在裏面擰，乾了，包在三爺的頸上，涼了，再下藥罐去浸過擰乾，晝夜都是這樣，醫生每天

總要來一次，掉換吃用的藥，鬧了一個多月，三爺的頸子才得復原，但三奶奶的嬌軀，已經減輕了十磅！

「謝天謝地」，三奶奶高逸安說：「您這可痊癒了往後千萬可別鬧戲迷，要不然咱就離婚！」

「娘子那裏話來！」他很頑皮的用「韻白」的音調說：「想妳我恩愛夫妻，焉有離婚之理？」

三奶奶實逼處此，祇好付之一笑，按說應該沒問題了，然而不然。

距此不到半月，言三爺爲了要跟陳彥衡先生學習「罵曹」的鼓，什麼「漁陽三撾」裏「夜深沉」，「節

節高」的，特地不惜工本，買了一架很精美的「堂鼓」（就是下銳下豐的大鼓）來，擺在小書房裏，祇要時間許可，他就不捨晝夜的儘量打去，鄰居們大都感到相當的不安！三奶奶屢次良言規勸，他的答覆照例是：

「你那兄知道，這個打法，是天老闆桂長庚創出來的，長庚死後，祇有譚老闆跟汪大頭他們幾個人可以繼其，難得陳先生肯敎給我，我怎麼能不學呢？你要不樂意聽，不妨到姥姥家去，暫住一個時期，等我學得了再請回來！」

三太太更不多言，立刻出去找痲將搭子，給他來個無言的反抗，晝夜不息的一索二餅，白板頻敲！

言三爺胸有成竹，任憑她們去東南西北中風發財，他止不斷的默誦鼓經，把那鼓槌子橫敲側擊，直觸平拖。分出高下疾徐來，因之哆哆的鼓聲，常與花花的痲將聲相應和，而一天天寶貴的光陰，就這樣的斷送了去！

太太們的痲將持續了數日，大家感到相當的疲乏，決計休息一日夜，補足睡眠，再行決戰。他們就這樣的分開了，三奶奶乘此時機，暫作春婆之夢，但睡不多久，早已聽到哆哆的鼓聲，這無疑是言三爺回來了，三奶奶急忙叫小老媽出去說：

「太太剛睡着，請三爺不要吵她！」

菊朋祇把小老媽看了一眼，依然打他的「漁陽三撾」！

「你是成心的跟我過不去吧？」三奶奶很不樂意的走出來說。

「哆哆哆……」

「你不知道我這幾天沒有好好的睡嗎？」

「哆哆哆……」

「你這人眞是捧槌，成天的打鑼打鼓我一定跟你離婚！」

「你別看了幾本洋小說，就跟着它泥昏水昏的亂嚷，咱們中國可沒有這個法律，「咚咚！」

叭的一聲，一個兩過天青二百八十件的康窯大花瓶被摔爛了！

「敞開摔吧」，菊朋說：「反正我的「堂鼓」不叫你摔！」

三奶奶當眞就來摔鼓，兩口子就此打了起來，幸得幾位鄰居太太，趕來勸架，把他們夫婦拉開，多方勸解，不厭其煩，一場打鼓離婚的糾紛，纔得告一段落！

辛亥年革命成功，清廷瓦解，所有專制政府的官吏，同樣的失所憑依，恢復平民的姿態，言三爺也不例外，好在他早把全副的精神集中戲上，政治舞臺的官兒雖做不成，戲劇舞臺的官兒，正不妨任意爲之！於是「四郎探母」，「淸官冊」，「盜宗卷」，「七星燈」，「八大鎚」，「十道本」，「秦瓊賣馬」，「硃砂痣」，「南陽關」，「戰太平」，「讓徐州」，「群英會」，「失空斬」，「法場換子」，「打魚殺家」，什麼的，不分難易，盡量的研究起來，乾脆說，言三爺是準備「下海」了！

在這期間，菊朋的劇藝繼長增高，駸駸乎已入譚氏之堂奧，祇是扮相和做工稍差一點，而他的太太也很努力，竟給他生了幾個孩子，那就是後此大名鼎鼎的風騷花旦言慧珠，言蘭慧，和寶貝兒子言少朋言小朋。

當菊朋以「票友」之姿態，現身於紅氍毹上，其受座客歡迎之程度，是在小余三勝叔岩之上的，不論大小堂會，言三爺均在被邀之列，否則座客不歡！

例如民國十三四年，北平第一舞臺的大義務戲，是當時交通總長吳毓麟所主辦的，戲碼有楊小樓梅蘭芳的「霸王別姬」，余叔岩尙小雲的「探母回令」，程艷秋的「紅拂傳」，而菊朋的「戰太平」，卽排在「紅拂」之後，「探母」之前，這齣戲的本身和它被排的地位，都是很難唱的。

但菊朋並不介意，祇和平常一樣的粉墨登場，一出臺就得了個「闖堂彩」，比給小程喝的采還要多些，

因之菊朋也特別「卯上」，把「嘆英雄失智入羅網」的「倒板」，高唱入雲，大有「餘音繞樑，三天不絕」的聲勢，接着「大將難免陣頭亡」那段「元板」，抑揚頓挫，完全是譚的味兒。如果有人把眼睛閉起來聽，真會拿他當做譚大王的！

民國十三四年，本是楊（小樓）梅（蘭芳）余（叔岩）鼎足稱雄的時代，而我們的言三爺，就在那時候正式「下海」，在開明戲院成班出演，和楊梅余打起對臺來，上的座兒，往往比他們還要多些！那時菊朋叫座的能力，的確驚人！但那裏面有着一種潛在的力量必須說明，那就是陳十二爺的胡琴！原來陳是琴票的聖手，輕易不肯上臺，因與言誼兼師友，感情素合，故當言初「下海」時，陳為捧他起見，特地親爲操琴，這就顯然抬高了言的聲價！而對言的叫座，更是一種有力的幫助！

小梅對于這一點認識最清，故於是年秋間，上海Ａ舞臺派人去邀請他時，他就指名要該臺並邀菊朋，因爲邀了菊朋，則參衡亦在其中，自然陳是去給言幫忙，但無形中，已經給小梅加強了實力！他這樣做，的確是聰明的！

舞臺主者，也看清了這一點，特地對陳待之以客卿之禮，稱之以十二爺，同時把他的名字，也和梅言一樣，在門首掛了大牌，廣告戲單，亦復如是！以一琴票而與號稱伶王的角兒同掛大牌，這可是過去所沒有的，可知菊朋這次到上海一砲而紅，未嘗不是陳十二爺的力量！假使換一個人，恐怕情形就不同了。

但不管怎樣言菊朋這次上海，總算是來着了，「包銀」掙到了五千，等於做京官時兩年的薪俸！園子裏見天人滿，臨到他的「戲碼」，台帘一掀一「亮相」，「撂頭好」已經來了，從這時起，唱有好，做也有好，乃至一舉一動，嚷嚷眼打個噴嚏都有好，好像那些看戲的爺們，完全是爲了叫好來的這不是人緣嗎？

一月期滿，載譽而歸，前往車站送迎的，竟多到無法統計！究竟他們淃迊的動機，是爲菊朋，爲小梅，爲十二爺，那可分析不來，是亦大丈夫之得志於時者也！

這時的言菊朋已經成了特殊的紅角，東也邀請，西也邀請，甲方的演劇未完，乙方的「定律」已到，這就給他平添了無限驕傲！過去連放個屁，都要向十二爺請示的，現在卻自作主張，自以爲是，不再向陳爺請示！特別是從奉天唱堂會回來，竟因某事與陳爺大抬其槓！

十二爺一怒之下，不別而行，菊朋心裏未嘗不懊悔，但已無法挽回，祇索聽之。恰値上海Ｂ舞臺派人來邀，他就臨時找了個琴師對付着束裝就道。

到達上海的時候，車站上萬頭鑽動，熱鬧異常，歡迎名士多如鯽，可是大多數與他無關！真正歡迎他的，祇幾個舞臺的執事人員！

登臺之夕，上了七成座兒，與他未來時不相上下，朋友們送的花籃，祇有兩個，送的主兒，就是我與林老拙（直齋）先生，這與上次來滬時，「人聲與鑼鼓爭喧，電炬共花籃（包括銀盾緞匾等物）一色」的盛況，真不可同日而語！

特別值得一提的，就是前次有十二爺的領導，逢山開路，遇水搭橋，使他認識許多向無一面之緣的朋友，（我與林直齋亦在其中）而這些朋友，都因陳的關係為他捧場，盡了最大的努力！目的是要把他捧成譚鑫培第二！

可是在他北返後，不多時消息傳來，他竟背師負義，與彥老分道揚鑣！這就等於給上海因陳而捧他的朋友們心坎上刺了一針！

故在他這一次來滬時，大家都對他表示憎惡，可憐的言三爺拜客見不到人，請客一個不去，雖還沒有人轟他下臺，這也就夠他受了！

結果是乘興而來，敗興而返！回到北平之後，竟成了道旁苦李，人皆望望而去之。

尤其不幸的，是他那位數言離婚而尚未離的高逸安夫人，居然下了最大的決心，一面請律師去信警告菊

朋，一面帶着若干財物和少朋飄然而去，使他嘗到妻離子散人財兩空的滋味！

菊朋處在這樣情況下，心境之惡劣，真令人無從想像，因之三晉俱傭的「雲遮月」佳嗓，嘖嘖得幾乎一

字不出！

嗓子倒了，人他瘦了，牛生蓄積，不翼而飛，一個愛兒（少朋）又被母夜叉狠心携去，承歡膝下的，祇

有兩個嬰嬰宛宛的丫頭女兒，（慧珠慧蘭）她們都是少不更事，但解歡娛不解愁的！一天到晚，除了在學堂

裏上課外，就是想着找誰那兒去逛，跟爸爸要錢，買什麼東西，今天要買手錶，明天要買大衣，再明天要買

皮鞋，要買輕便照相樣，要買……自然這些都是過去已經買過的，但她們看到新的式樣，就非得再買不可！

這在家境富裕時本無所謂，於今坐吃山空，經濟支絀，做爸爸的，真感到力不從心，窮於應付，正在打算賣

房子維持生活，幸得有位老朋友發了惻隱之心，幫了他一個大忙，這難關纔得渡過！

距此不久，高逸安的住處，被個朋友發現了，菊朋就託這朋友代爲交涉，祇要索還少朋，其他一概不問

，否則他將不擇手段的和她拚命，甯可玉石俱焚，絕無容忍之餘地！逸安這纔把少朋還了給他。

少朋之失而復得，是菊朋引爲生平一大快事的，故當重逢之日特地到照相館去，爺兒倆拍了一張「行善

得子」（即碌砂痣）的劇照以留紀念，同時並巴巴的寄了一張來給我，因爲我是對他很表同情的。

汔後菊朋的環境是好轉了，已倒之嗓，漸漸的恢復過來，當然沒有過去那樣的幽揚嘹亮舒轉自如，可是

勉强點也還能唱，他就着嗓音，洪出一些特種的腔來以資應用！（按某唱片公司所收的「讓徐州就是他的

代表作，當時人們也並不重視，及至菊朋去世，這張唱片，突然風行一時，「未開言不由人珠淚滾滾……」

竟爲某些戲迷們必學之腔，亡友沈伯塵之堂弟薰窗，就是學得最像的一個，因之，人都稱他上海言菊朋

！）人們對它，雖不一定怎樣的歡迎，却也不加擯棄，因之各處舞臺上，便又有了菊朋的足跡！

這時的菊朋，「有子萬事足無婦一身輕」！於是振刷精神，一面親爲少朋說戲，希望把他造成「言派」

的傳人！一面盡量供給慧珠慧蘭的學費，讓她們在最好的女學校讀書，蓄意就是不要她姊妹唱戲！他的動機是什麼不得而知，也許是因優伶們，往往要鬧多角戀愛，他有些看不慣吧？

天下事眞難逆料，這位曾被他母親秘密帶走，經他父親盡所有的力量，纔把他討回來的言少朋，他的戲是他父親敎的，人們大都知道，初期的言菊朋，是珂羅版精印的「譚派」，一點兒沒有走樣，倒嗓以後，方纔創爲像「讓徐州」一類的特腔，也就是人們所稱的「言派新腔」，少朋的戲，既然傳自乃翁，那末他的戲派，應該不出於譚言，誰知道他竟是個不折不扣的「馬派」（馬連良派）究竟當時他父親怎樣的敎？他父怎樣的學？怎麼會得變成了「馬派」。這眞是一個謎，而言菊朋後此之精神不振，未老先衰，這無疑的是一個主因！

尤其不幸的，就是菊朋視爲掌上明珠的兩位小姐特別是慧珠，他──菊朋厭根兒就不願她們唱戲！以此甯出最高的學費，讓她們到最好的女校讀書，希望把她們造成學貫中西的女博士或碩士！

然而慧珠等志不在此，她們在求學期間，很巧妙的，先後拜了兩位敎戲的老師，（按一個是九陣風閻嵐秋，另一個我忘記了。）偷偷的學起戲來，每天是出了閨房，就進學堂，離開學堂，就進戲房然後再進閨房，他爸爸矇在鼓裏，根本就不知道！

「有個天津女同學，要我上他家去玩兩天，您看好嗎？」慧珠突如其來的向她爸爸這樣說。

「這個隨你的便，你要是樂意，你就去吧！」菊朋對于子女的行動，向來不大干涉，以此很隨便的就答應了。

於是慧珠到達了天津，她倒不是去玩，而是去票戲的！她以「客串」的姿態，化名蘭因女士，事前就在報上登了大幅廣告說：蘭因女士是前清貴族，也是某老名伶的高足，此番由南北返。路出天津，本園特請至友情商「客串」三日，良機不再，幸勿交臂失之」。戲碼是「紡棉花」，「大劈棺」，「戲迷家庭」，

都是適合港滬人們口味的！

因之，「打泡」三日，見天見人滿為患，喝采之聲，像機關槍一樣的繼續不斷，其實慧珠的劇藝，雖出

名師教授，並無什麼特殊的成就，使着是年青的大姑娘，又肯賣弄風情，加以貴族小姐的虛聲，遂爾轟動一

時，並有些人向戲院去信要求，特煩該小姐續演幾天！

院方在與慧珠商的續演時，目願出五千元的「包銀」，請她唱滿一月，同時管吃管任，並管送她回平！

這是超過慧珠原來期望的，因之她很爽快的收了「包銀」，並暴露了真實的名姓，正式唱起戲來！對她父親

的是否贊成，根本不加考慮，從此走南到北，隨處獻技，居然形成坤伶的紅角，同時鬧出許多桃色的糾紛！

慧蘭小姐的劇藝蛮極平凡，胡鬧起來，倒也不讓她姐姐專美！這一切的一切，對于菊朋，無疑都是致命

的打擊！後來蛮由慧珠把他迎養在滬寓，可是三爺的痼疾已深，加以目中所見，既非其心所願見，耳中所聞

，更非其心所願聞，新愁舊疾，叢集一身，即使盧扁復生，恐怕也救不了三爺的生命，據說他在彌留時，還

用暗啞無力的悲聲，讀着杜少陵的「得相能開國，生兒不像賢」那兩句詩！他意中虛擬的「相」，大概是指

彦衡「兒」，就是少朋慧珠這些寶貝了！

三十年前朱琴心，確是一個惑陽城迷蔡的美男子，雖古人所艷稱的子都，當亦

不過如此謂予不信，請視前圖。

顧正秋的姨母金小樓

資料室

顧正秋的阿姨金小樓是個私淑汪派（汪笑儂派）的坤角老生，笑儂的拿手戲，如「馬嵬坡」，「玉門關」，「罵閻羅」，「白逼宮」，「哭祖廟」，「馬前潑水」，「張松獻地圖」等，她都摹仿的惟妙惟肖，與笑儂不差什麼，而「白逼宮」之唱法，更與老汪有虎賁中郎之似，因之百代公司，收了她的「白逼宮」唱片，始終保持年銷一二三萬張之記錄！茲選登其「算糧」之劇照，俾閱者如面其人，想亦諸同好所樂觀也。

大老闆的戲德　或功

戲德就是唱戲的道德，也就是約束身心，不許超出禮法的範疇，事事以正義爲出發點，寧可屈己利人，絕對不把自己的利益幸福建築在別人的損失或痛苦上。

前一時期的藝人大都講求這樣，以此「精忠廟」雖由他們公議選作解決一切糾紛的仲裁機構，「廟首」爲執行仲裁的特種法官，可是經過一個漫長的時間，在那廟裏解決的事項實在少得可憐。

據老姐長孫十三爺幼山——就是改造青衣腔調的鼻祖故都第一名票孫十爺春山先生的介弟一說：「被人稱爲伶聖的程大老板長庚就是最講戲德的。

他是天生的全才藝人，任何唱做念打的條件一具備，本工雖是老生，對其他角色的戲，他都能唱，而且都唱得好，儘管這樣，他仍守着老生的崗位，除了在特殊的情況下，絕對不肯「反串」，——就是串演別種角色——卽對於本工的戲也有選擇，例如余三勝的「定軍山」，「寶蓮燈」，「教子」，「寄子」，「囧晲裪

」，「空城計」，「南天門」，「馬鞍山」，「珠簾寨」，「淸官冊」，「雪杯圓」。陽平關」，張二奎的「碰碑」，「捉放」，「二進宮」，「金水橋」，「探母回令」，「五雷陣」，「打金枝」，「八義圖」，「法場換子」，「牧羊圈」，「迴龍閣」，王九齡的「上天臺」，烏盆計」，「七星燈」，一「罵王朗」，「柴桑口」，「除三害」，「宮門帶」，「天水關」，「鳳鳴關」，「戰蒲關」，「五彩輿」，「宋十回」等，他都盡量的避免，只唱「昭關」，「樊城」，「長亭」，「成都」，「觀畫」，「罵曹」，「狀元譜」，「取印帥」，「鎮檀州」，「泛水關」，「寧武關」，「法門寺」，「魚腸劍」，「草船借箭」，「戰長沙」，「監酒令」，「華容道」，「安五路」那些戲；當然余張王對程的戲，也同樣的不動，而他三人相互間，也是這麼樣的。

戲劇叢談

一九

大老板從來不應「外串」，——北平的達官富商遇有喜慶壽事往往要寫一家「班子」去「堂會」並在其他「班子」裏挑請一二名角去「會串」——遇有挑到他的，他總要婉言謝絕，嘗說：「誰要是誠心聽我的戲，就該寫我們「三慶」，如今單挑我一個，讓整個的「三慶部」向隅，我能掙這個錢嗎？」

可是爲了救濟貧苦的同業，他竟發起了「窩窩頭會」，每値年終，邀請各班所有的名角。共同唱兩天戲，在這兩天裏，他不但是「外串」，並且可以「反串」，「戲碼兒」一聽公議，要他唱什麼就唱什麼，賣下錢來，完全分給貧苦的同人做過年費。

他是「三慶」的「班主」，又是「挑大樑」的唯一老生，照例「大軸子」應歸他唱，他却時常把「戲碼」讓人，顯得人家也有唱「大軸子」的能力，於今角兒往往爲了爭「戲碼」打起架來，對於前輩讓讓的美德，直該愧死。

他每天在館子裏，戲一開場，便到「下場門」口，執行「把場」的義務，臺上人們的唱做，若有錯誤或缺點，他必牢牢記住，事後再向那人細細的說出，同時教以改正的方法，一點兒也不藏私。

每天賣下錢來，必先派給一般的角色，特別是「掃邊」，「零碎」，「打英雄」，「宮女」，「龍套」的「戲份」，而牠自己的一份總在最後，往往少拿，甚至於不拿。

又凡年終，除了舉行「窩窩頭會」外，還要託一家錢舖，打出許多二十千一張的錢票，散給本班窮苦的「班底」，假如那時候手邊並無多錢，那麼老板奶奶的首飾，也是要借用的。

我不是說他輕易不肯「反串」嗎？但也有一次例外，那天是胡喜祿貼「祭江」，臨時因病「回戲」，大家都覺得有點蘑菇，當然班裏也還有旁的青衣，可是誰也頂不了胡老板的「戲碼」，忽聽大老板說聲「我來」，立刻就叫剃頭的給刮鬍子，一面梳頭貼片子扮孫夫人，一面掛出牌去說：「胡喜祿因病告假，四箴堂程代演祭江」。

這一創舉，真比西醫打了一針與奮劑還要靈驗，一般觀眾只有樂的份兒，細察他唱的，做的，念的，雖不說超過喜祿，至少也不比喜祿，差點什麼，你說痛快不痛快吧？

大老板的萬能，是內外行一致公認的，惟獨徐小湘負固不服，嘗說：「他要能唱我的戲，我才佩服他呢！」碰巧某天有件事小湘不滿，一怒之下，居然不辭而去，大老板認為這是違犯班規，不可寬恕的過失！特地借用政治的力量，把小湘捉了回來，同時向他說道：「我不是找你唱戲，是找你來聽戲，」隨即把小湘擅長的戲，每天貼演一支，讓小湘在「池子」裏細細的領略：「你猜怎麼看？他的唱做念打，恰似和小湘一個師父致的，並且小湘有一些「絕活」例如「轅門射戟」，能一箭射中戟枝，演「八大鎚」舞「雙槍」，並不需要把「鸞帶」披在腰間，讓牠自然下垂，絕不致妨礙舞槍，這幾點程老也都做到，因之小湘五體投地的心悅誠服。

有一天我到「三慶」去聽戲，認為這天的「龍套」特別「卯上」「站門」，「挖門」，「跑圓場」「唱排子」，都有規律，有程序，與平常天不相同心想難道「三慶」的「班底」換了？不，不，絕不，原來這天是「籠頭」生病，大老板親目充當「籠頭」試問現在的名角，誰肯這樣做呢？！

歌場怪物說楊郎

窰　公

喜歡聽聽西皮二黃的朋友，大多知道上海梨園中，有個忽生忽旦亦文亦武不倫不類的怪角小楊月樓；任嘛戲他都要唱，但唱的對與不對，却是另一問題！他就仗着臉蛋兒生得俊俏，以此很能「中羊」！（就是適合羊毛的眼光）而尤易於得到女性的歡迎、長三堂子窰姐們，都愛到他搭的戲園去「捧場」，這是事實告訴我們的。

他的身世，我不大淸楚，但知他的父親楊什麼？是個沒沒無聞的「掃邊老生」，潦倒歌場數十年，始終抬不起頭來，却很徹倖的，生了這樣一個文武生旦一脚踢，氣殺楊月樓，嚇壞楊小朶的寶貝兒子。

他的戲是「大雜拌」（就是拼盤）、葷素鹹甜樣樣有，反正是菜的饒頭，不能算做正菜，去的角色如此，唱的路子，亦復如此，往往在一支戲裏，前後的作風判若兩人，老實說，他的劇藝，根本沒有得到明師的指導，全是零星剽竊湊而成，正如「封神榜」裏說的「四不像」，可笑亦復可憐！

舉例來說，他在扮旦時，喜歡用棉花做成特大的乳房裝在胸前，自以爲像，是很聰明的做法，其實他忘記了，戲裏的「扮相」，都是經過多方的研究考驗之後決定的。

所扮的固然是人，但必與常人稍有不同，並合於美的原則，纔能吸住觀衆的眼光，例如唱花臉的，戲裝裏一定要襯「胖襖」。（就是闊肩的厚棉坎肩！）藉使肩膀高闊，襯着那個大腦袋花臉特別好看，如果不穿「胖襖」，那末一副瘦削的肩膀，頂着一個大花臉多難看呢？（因爲臺下觀衆，看臺上的人，必然要瘦小些，因之戲裝的尺寸必須放大，帽必加高靴必厚底、就爲補救由下向上看，體積較小的缺陷！）

如果唱旦的需要乳房，創造平劇的人，必然早已採用還等到小楊月樓來發明嗎？

由于上述的原因，我對他在臺上表現的一切，根本就不感興趣，特別是他所搭的「天蟾舞臺」的臺主許

少卿君，請我編了幾本戲，他竟不自量力，硬要擔任劇中重要的脚色，使我感到充分的憎惡，事實是這樣的

！

少卿兄對戲，本是外行，但做了幾年的臺主之後，就變成了外行的內行，因之處理一切，井井有條，雖

由「科班」出身者無以過之，但有一次例外！

那是因為他生了熱病，病得糊裏糊塗的，有時連人都認不出，就在那時，「天蟾」的當家老生時慧寶，

期滿北旋，他既沒有挽留，又未準備接替的角兒，時值歲暮，要邀人也來不及！（因為梨園慣例，新正登臺

的名角，都要在舊歲臘月上旬前商定，過此則所有名角，均已為人邀定，雖出重價，亦無可邀之人！）不期

感到充分的焦急！

後來在無辦法中，想出一個辦法來，就是請我給他編一本應時新戲，以戲來替忙角兒！

他這樣感，的確是聰明的，但對找却是麻煩！因為那時我的事不來就忙，加以年關在即，又添了些必須

處理的事情，確定沒工夫編劇本的，無奈他以十年老友的身份，再三的苦苦央求，實在情不可却，祗得於百

忙中抽出工夫來，給他趕着編了一齣「大觀園」（賈元春歸省慶元宵）

這戲的主角，無疑是買元春，次要角色定寶玉，黛玉，賈母，賈政，再次是寶釵，探春，李紈，詹光，

單騁仁，乃至紫鵑，襲人等。

我給他排定的名次是：趙君玉的元春，李桂芳的寶玉，劉玉琴的黛玉，楊瑞亭的賈母，霍春祥的賈政，

小楊月樓的寶釵，劉蕙霞的探春，沙香玉的李紈，周五寶的詹光，林樹勳的單騁仁，其餘丫環等八，由後臺

的管事王德全酌量指派。

我這樣支配，誰都認為是很公平合理的，然而我們的小楊月樓老板別有高見，他想劉玉琴的地位比他低

，（劉的包銀比他少一百，名牌掛在他下面。）扮的脚色反比他重要，（黛玉比寶釵重要）對他面子上很不

好看，便再三的要求我派他扮林黛玉，劉玉琴扮薛寶釵！

『我這是照你們的體格分派的！』我很乾脆的說，（因為劉瘦楊肥，這樣派是適宜的！）『既是你這樣

說，我就叫王老闆，把你們掉換過來，可是有一點你要注意，扮黛玉比寶釵難因為她是一個有學問而無涵養

，多愁多病很嬌微的小姑娘！一心想嫁給寶玉，卻又不讓旁人知道，處處鈎心鬥角的藏頭露尾，這種內心

表演，要做得恰到好處，眞不是簡單的事！希望你細細揣摩，並把「單片子」（就是個人在這戲裏唱念的詞

句）讀熟，一點兒不能含糊！』

『多謝您的指教，我一定謹遵臺命，盡力而為！』

他答應的倒是很乾脆，但說話是一回事，唱戲又是一回事，他在臺上表現的一切，恰與他所說的話，背

道而馳！

他唱旦且喜用棉花裝乳房，前面已說過了，這在旁的戲裏他許還對付，若用以扮演弱不禁風的林姑娘，根

本就不合邏輯，但他依然沿用了，這還不去說他，尤其可惡的，就是他那特殊的表情身段，飛揚浮躁，潑辣

異常，很像「新安驛」的女强盜，要說他是「紅樓夢」的林黛玉，鬼纔會相信呢！

幸而其他的角兒，特別是趙君玉、李桂芳、楊瑞亭、霍春祥、劉玉琴、劉蕙霞、沙香玉等，都能照着戲

本子簡練揣摩，把劇中人的身份性情與環境，由某一些「唱詞」「話白」「表情」裏，充分的表現出來！使

臺上下的氣氛，顯得非常的融和熱鬧，以此一連賣了幾十天滿座，如果都像小楊月樓的胡閙，恐怕鬼也不上

門了！

據少卿說：『這齣「大觀園」，唱了一個半月，除了前後臺一切開支，淨落二萬餘元，這是他始料所不

及的！』

我想：『此劇之演出，如果沒有小楊在裏面洩氣，相信它的成績，定比這還要好些！』爲了一劇不能够

永久連演，少卿又要求我破工夫給他編兩本戲！

『這倒是我樂於從事的，』我很坦白的說：『但有一樣要預先聲明，戲裏需要的脚色，經我派定之後，

絕不許他們要求更改！因爲戲裏的穿插結構，乃至唱念的詞句，是要與角兒的身份性格與技巧相配合的！例

如他長於「唱工」，就給他多加「唱詞」，長於「白口」，就給他多編「話白」，長於「做」「表」，就給

他安排適當的「場子」，讓他發揮「做」「表」的特長！假使換一個人，那麼收到的果實，一定適得其反，

同時並破壞了全劇的精神，這是無疑義的！就拿「大觀園」說：寶釵一角，我是派小楊月樓的，假使他去了

寶釵，雖不一定怎樣的出色，也總可以稱職，因爲他設想編出來的！他却認爲黛玉比

寶釵重要，而他是大角，一定要去黛玉，結果是婢學夫人，簡直不成模樣，幸而其他角兒都很努力，扮演得

恰到好處，纔把他這污點，遮蓋過去，否則我這本戲，就完全給他毀了！所以我此番必須聲明，我派他們幹

什麼，就幹什麼，絕對沒有更改，否則我的劇本卽刻收回，你可不要怪我！』

少卿深知道我的脾氣，當時毫不猶豫的說：

『這個請您萬安，我願對您完全負責，不論角兒大小，誰要亂出主意，要求扮這扮那，乾脆我就請他出

去！』

彼此說的都乾脆，我便不再推辭，撥出一部份時間來給他編戲，很迅速的編成了「文姬歸漢」，「陳圓

圓」，「復辟夢」，「呂布與貂蟬」等劇，先後搬上舞臺，都得到了相當的好評。

這一時期的小楊月樓特別安分，竟沒有提過任何要求，派他做什麼就做什麼，而以棉花作乳房的作風也

自動的革除了，但也有一樣未經改善，就是那一雙色眼，慣向包廂的女座亂飛！這一點就決定了他未來的命

運！

未殘計少卿因病去世，「天蟾」改由顧竹軒接辦，他也和少卿一樣，請我擔任該臺的戲劇顧問，相待得

非常客氣，好像滿季官場，得老夫子的樣子。

角兒方面，略有些更動，趙君玉、楊瑞亭等離開了，繼之而起的，是由南通來的，新派名旦王芸芳，現

已降匪的老生周信芳，後此因桃色案被褚玉璞沽埋的勇猛武生劉漢臣，（原名小八歲紅）後此嫁給慧海和尚

（係滬淨土菴主持，亦爲上海特殊的聞人）的坤伶艷旦潘害艷等，而小楊月樓，蟬聯如故！

這一時期的「天蟾」，是靠王芸芳的「失足恨」，「寶蟾送酒」，周信芳的「斬經堂」，蕭何月下追

韓信」，劉漢臣的「神亭領」，「鎗挑小梁王」，潘害艷的「打櫻桃」，「人才駙馬」，小楊月樓的「賣絨

花」，「石頭人招親」等劇叫座的，但都沒有持久的力量！

而「天蟾」的齒子又特別大，以此上座常不到六成，後臺的小管事尢金桂，忽然動了腦筋，尋出一部久

無人演的「封神榜」老本來，意欲與「新舞臺」的「濟公活佛」「大舞臺」的「梁武帝」，較高低昂！

竹軒把那本子交給我，請我酌量能不能排演！『大可排演』！我略略的看了一下說：『因爲上海人們正

對神怪戲發生與趣，而「封神榜」的故事，又是人所週知的，相信把牠排出來，必能蟲動一時，不過藝術的

價值是欠缺的！你要講求戲的藝術和價值，就不吊排，要賤錢就排起來！』

『那個做生意不想賺錢？那就叫他們排起來吧！』四老闆說得很直爽。

『您先等等』，我說：『好事不在忙中取！這戲裏的詞兒太粗糙，情節也太複雜，我要把它好好的修正

一下！還有現在風行「連彈唱法」，必須加在裏面，這樣繞能迎合大衆的心理，要賺錢嘛！』

『真有你的』，他笑吟吟的拍着我的肩膀說：『那麼一切拜託！這戲本，還是請你帶回去改吧，這裏人

多口雜，不大合式，你要什麼果西，就打電話來，我叫郭紹成（是他賬房）給你送去，說着和我一握手，事

情這樣的決定了！

為了不負竹軒的委託，我就從百忙中抽出工夫來，給他修正「封神榜」全劇共分十餘本，每本都加上一些聯彈。

這種「聯彈唱法，係三麻子王鴻壽創出來的，有五音，有七音，卽是把五至七種樂器湊合在一起，使司樂者，一反其過去各寧一器的辦法互相聯繫起來，分工合奏，使觀衆發生新奇的興趣，例如場上用胡琴、月琴、三弦、琵琶、雲鑼等樂器，司琵琶者，一手彈着琵琶，一手掌握胡琴的弦索，司胡琴者，一手拉着胡琴，一手執着雲鑼的木柄，司雲鑼者，一手敲着雲鑼，一手按着琵琶的弦子，餘以類推，他們穿着顏色不同的衣服，在奏樂時，能令人一望而知，他們兩手各弄着一種樂器！據說這樣做法，是清末西太后（慈禧太后）還政於光緒時，閒着無聊，想出這種花樣來，命令樂工做的！

至其唱法，則是把若干長短不同的戲詞，聯成一個特長的長句，仿照「徽撥子」（撥子腔）裏「散板」的方式，隨着大然的音調，一氣呵成！偶然聽去，也還感到新鮮，其實並無深厚的意味！但王芸芳、周信芳、小楊月樓、劉漢臣他們，都愛唱這種調調的，換句話說，他們祗有唱這一類調兒，繞容易博得彩聲！

為了充實神怪的色彩，我又授意給佈景主仕，造了若干的機關佈景，到用燈光，常場變換！又教他們角兒，仿效魔術辦法，創出一些神秘的做工身段來，使宅更神仙化！

至開演時，我又徵得竹軒的同意，在當時銷數最多的「新聞報」上，包了整版的廣告地位，出了一個「封神榜特刊」，把這戲裏的精采，盡畫的披露出來！

這一下，不但轟勤了上海全境，住在蘇杭無錫南京鎮江的人差不多也都收引了來！過去嫌園子大，不容易賣滿，現又可惜園子小了！

我這樣做，無非是給顧老闆幫忙，讓他多賺點錢，但無形中，却把小楊月樓等全捧紅了！

每本封神榜總要連演數星期，然後改演後本，上的座始終不衰，生意是好極了，但負責修正劇本的我，

修到第五本上，已經病不能與，住在虹口「福民醫院」（日本人開的）裏兩三個月方始杖而能行，任嘛事都

無法辦，編劇自他不可能，而我與「封神榜」之關係，遂於此告一段落！

第五本的劇本，祇有四分之一是我手筆，其餘都是朱瘦竹給續成的！

此本開演時盛況猶昔，從第六本起，比較的稍差一點，再後況愈下，漸成下坡之勢，大概一支戲太唱

久了，人們會不感與趣的！

聰明的小楊月模，也就在這期間離開了「天蟾」，改在漢口Ａ舞臺獻技，唱紅了的角兒，到處都很吃香

，因之該臺自他登臺後，樓上下座客常滿，而原任安徽省政府主席，時充豫鄂邊區剿司令的劉鎮華將軍的三

姨太太，更是每天必到的長期顧客！她為什麼來得這樣勤，自然與小楊月樓在舞臺上妖冶的扮相，狂蕩的表

情，飛來飛去的眼光，有着相當的關係！

也不知怎樣一來，宅這兩位素無瓜葛的青年男女，竟成了如影隨形的愛人，前花捿一家雜貨店裏，經常

有宅兩人的足迹！

漢口人士之愛說閒話是有名的，據說：這位劉司令的三姨太，母家姓祁，乳名叫歡姑娘，長大了做了妓

女，花名叫月月紅，在南城公所一帶，頗有艷名！劉任安徽主席時，偶然以事至漢口，一見傾心，出巨貲為

之贖籍納為第三如君，寵愛是無比的，後來她又生了一個兒子，恰恰給劉司令彌補了缺陷，因之，對她更發

生好感，已經準備把她升作正式夫人了。

而她就在這期間，愛上了一個伶人，鬧得滿城風雨的，這事如被劉司令知道，結果如何？真是不堪設想

！

這些雖是局外人揣測之詞，但竟不幸而言中，三姨太太祁歡兒，當真被劉鎮華擺佈了，原來小楊老闆與

舞臺的約期祇有一月，一月期滿，即將遄返春江，這當然是三姨太所不願的，因之，特與小楊密議說院方所

以不留你長期演唱，無非因你的「包銀」過巨，他們擔負不起，假使你能自動的減少「包銀」，他們一定是

歡迎的！你可和他們說：從下月起，祇要他一半「包銀」，再給他唱一個時期，你所少得的「包銀」，由我

貼還給你，萬一他們不同意，你就率與住到前花樓去，你的「包銀」，由我照數給你寄回去！這還不好辦嗎

？』

明天小楊真照着她的計劃，試向院方商洽，果然得到院方的歡迎，而她她的目的就達到了！

天下事沒有永久瞞得住人的，因之，它倆的秘密，不久就傳到了劉鎮華耳中，劉是一個粗中有細的軍閥

，當時祇做不知，却派親信的副官，把三姨太太，接到駐在地去，盤桓了幾天，然後告訴她說：『河南家裏

』（劉是河南鞏縣人）有某些事需要處理，等把事情辦安當了再回漢口。

於是仍派接他的副官，帶了兩個衛兵，送她往鞏縣去。

三天之後，該副官突然途中來電，略謂『某衛兵手槍走火，三姨太中彈殞命，事出意外，請示如何辦理

？』

劉鎮華的復電說：『此是无妄之災：不足爲衛兵責，可用上等棺木，收殮遺骸，覓地安葬回防交差！』

當這消息傳到漢口時，小楊正在和友人鬥牌，一聽這話，立刻面無人色，自已握拳搥着胸口說：『你該

死！你該千刀萬劗，再下油鍋……』他這是自罵還是罵人，沒有人能知道，接着又把頭撞在牆上，流出很多

的血來，自已抹在手上，看着哈哈太笑，大概楊老闆已經瘋了，當由他的朋友告知院方，院方立卽派人，把

他送回了上海，當然他家是要請醫生給他治的，可是始終沒有都沒有治好，人瘦得像個猴兒崽子，終于糊裏

糊塗的一瞑不視，這就是小楊月樓的一生。（完）

雨打梨花劇可憐

夢梨

這是一件傳奇性真實故事，是喜劇也是悲劇，劇中腳色，有萬惡的北洋軍閥褚玉璞，和他的第五、六、七諸姨太，與平劇的武生劉漢臣，老生高三魁，花衫趙君玉等，他們在偶然的機會下，形成一個男女合演的戲班，不斷的演出拿手好戲，結果，劉高同時為老褚槍決，惟趙以先期離平，幸而獲免，這是平津人們，多數目覩其事的。

——————

總理倡導的國民革命是經過十次以上不顧一切的艱苦奮鬥，纔把滿清政府打倒的！當辛亥年本黨同志在武昌起義，各省紛起響應，民軍勢力，遍及大江南北，一向擁護清廷的北洋軍隊，亦已意存觀望，不再為滿人盡力，在這樣的情況下，本可很順利的完成建立中華民國的偉業，想不到老奸巨滑的袁世凱，突然運用賣空買空的手段，很巧妙的假借民軍的聲勢，迫使清廷任他為內閣總理，因而集合北洋兵力，派馮國璋等率領南下，阻礙民軍的進展，藉此攫取大總統尊位，同時又派若干的爪牙，分任各省首長，鞏固實力，進一步實行帝制，雖止做了八十三天命令不出北平的洪憲皇帝忿恚而死；却已造成北洋軍閥的割據局面，直至今　總統蔣公率師北伐統一全國時纔告結束。

這些軍閥多是蠢如豕鹿的渾人，他們獲致了一個地盤，便當做個人私產，一切的政權，經濟，和產物，除了他們認為卑卑不足道的棄之如遺外，同樣的要由大圈子（即其割據之地盤）裡，移到小圈子（即是他的家庭）裡，儘管憑他和他的家屬，幾輩子也用不了千百分之一，但他寧可屯集在那裡，任牠們腐蝕霉爛，也決不願拿出一點來分給他人。

他們對待女人也是一樣，祗要風姿合他的心意，就要屯集起來！可是他忘記了，人是有知覺，有思想，

有欲望，有需要的！餓了需要食物，渴了需要飲料，冷了需要衣服，在某種的情況下需要某些東西，差不多有一定的！如果由宅本身的低能，無法獲致所需的一切，它也只好盡量的忍受，假使由于外力的阻擋，便無疑的會張起重大反響！

這個軍閥們也許知道，不過他們也有他們的哲學，叫做「先下手為強」，不管三七二十一，先行把宅弄到手再說。

褚玉璞既是軍閥之一，當然也不例外，他除擁有一個很美麗的壓寨夫人宋氏外，還不斷的向外面物色如君，一個一個，都很順利的如願以償，然而難題來了。

是一個星期日的下午，褚玉璞在津寓裡，偶然想到外面去蹓躂一回，帶了一個親信的馬弁，無目的底向小巴黎的A街走去，邊走邊把眼光，向着兩旁的商店掃射瞥，見B書館內有兩個學生裝束的少女，站在那裡翻書，一個穿陰丹士林布旗袍的，生得極其艷麗，好像高級畫師畫的安琪兒一樣，這評語雖不一定充分的正確，至少在老褚的心目中是這樣的！他雖不是多愁多病身，却已愛上這個傾國傾城貌！便也裝做買書的模樣，走了進去。

這兩位女學生，好像轉別愛看林譯（林琴南譯）的小說，她們挑來挑去，不出林譯小說的範圍，結果是選定了「塊肉餘生述」，「海外軒渠錄」，「紅礁畫槳錄」幾種。

老褚原本沒打算買書，但是翻閱了半天，決不能一書不買，於是買來一本「藕孔避兵錄」，一本「吟邊燕語」，女學生攜書走出，他也隨着出來，並向馬弁輕輕的說了幾句，然後分道揚鑣，回轉本寓。

就在這天晚上，督辦直隷軍務兼省長的褚玉璞，獨坐在書房裡，口裡啣着一枝燃着的雪茄，但他並沒有吸，衹把眼睛向窗外望着出神，好像正在籌劃着什麼事情。

先時跟他出去那個的馬弁很熟練的走來，「拍」的行了一個「立正」禮。

「報告督辦，那個女學生叫張淑英，她爸爸叫張菊八，是商會的董事，開源豐洋貨舖的，他家從前在北平也有舖子，賺過不少的錢，後來遭了火災，損失了十幾萬，這幾年市面又不景氣，北平的舖子已經吹了，這兒的舖子雖然開着，可是進賬不夠出賬，已經鬧了不少的虧空，眼看也就完啦，他家就在西大街後邊，老兩口兒帶着這個大閨女，還有兩個小老媽過活，另外沒有什麼人啦」……

老褚微微笑着一點頭，意思是知道了，隨即起身向後面走去。

在西大街後邊胡同裡，有一所中西合璧的樓房，大小約十餘間，裡面一律放着精工製造的紫檀傢具，顯見得他家很有財力。

在樓上一間臥室的臨窗處，坐着一位五十多歲的老太太，拿着一副亮晶晶的銅製九連環，很熟練的把那些銅環依次解除，復行一個個的套上去，週而復始，意在消磨閒空的時間，正在無目的底搗弄着，一個風姿極美的少女，拿着一個金手錶，像燕雀般很快的飛了進來。

「媽！您看這個金手錶好嗎？」

「你不是有手錶嗎？」

「您也說好不是？這是我一個女同學的您叫爸爸給我照樣買一隻好嗎？」

「這錶的式樣倒是不錯」，老太太看着錶說。

「那是鋼的，樣子也不太好，我要買這樣的。」

「我看可以省的，就省一點吧，孩子！」老太太很憂鬱的這樣說：「我們這份人家看外邊還跟從前一樣，骨子裡已經撐不住啦，舖子裡的買賣，老是此不上開銷，家裡的用項一個大也不能少，你爸爸已經鬧了一身的虧空，打算把住宅賣了還債，另外租房子住，也許回南邊去。」

「怎麼說，爸爸要賣房子？」少女大吃一驚。

『債主比閻王還要厲害，不賣也不行呀。』

『您怎麼早不跟我說呢？』

『跟你說，有什麼用，無非給你心上長一個疙瘩，我真懊悔不該跟你說啦，唉！』老太太長嘆一聲。

『唉……』少女也陪着她長嘆了一聲，原先要賞金錶的興趣，早已打銷，連她選擇對象的計劃，亦已起了百八十度的轉變，她過去的口號是「人才第一」，現在却要改作「金錢第一」了，不過怎樣去爭取金錢？她並沒有具體的計劃，只是腦子裡有些幻想而已。

『話雖如此，也還未到山窮水盡的地步。』老太太像是安慰女兒。『咱們貨棧裡還有一萬多塊錢存貨，只要市面好，賣出去就是錢，什麼也不用愁，萬一還是這樣不景氣，就把存貨連舖子盤給人家，這點債也就還了，再把這房子賣了，暫時維持家用，用完了就回無錫，家裡也還有田地房產，不怕沒有吃的。』

少女默默的聽着只是搖頭，相信她腦子裡無限的光明遠景，都被這陰影給遮沒了。

一個小老媽走來動着嘴唇，好像要說什麼。

『晚飯做得了嗎？』老太太問。

『早做得啦。』

『老爺有應酬，不來吃啦，你把飯開到樓上來吧。』

小老媽應聲而去，不多一會兒，晚飯開來，少女習慣的陪着老母就餐，餐後回到臥室去休息，內心感到無限的悲哀，她想：『這樣一個康樂的家庭，於今僅僅賸了外在的空殼，眼看就破產了，破產之後，必將淪為牛民，去度貧苦的生活，固然不能忍受，而父母年事日高，在理應有更好一點的生活，讓他（她）們頤養天和，現在却要與牛民為伍，去受饑寒之苦，這更是她不能忍受的，可是頹勢已成，不忍受又怎樣呢？』她愈想愈煩，心坎上彷彿壓着重鉛，再難受也沒有了，手邊剛有一本「塊肉餘生述」，

便拿它看着消遣，說也奇怪，那書上竟不是字，而是無數黑色的小蟲，不規則的散布在上面，書中所謂醜魔鬼的老而夫，突然站在門邊，呲着嘴向她獰笑，原來他也是她家的債權者，爲了屢索不償，特地帶着法警來查封她家的住宅，她驚叫一聲，立刻暈了過去。

『孩子別怕，天塌下來還有爸爸頂呢。』

她很清楚的聽到老父這樣安慰着，忽然蘇醒過來，睜眼一看，門首旣無法警，更無老而夫其人。

『淑英睡了沒有？』這也是她爸爸的聲音。

『早就睡啦，有什麼事嗎？』老太太問。

『決有什麼，我想告訴你一個笑話。』

『是麼。』

『公安局的楊局長，剛才談起本省的褚督辦，前頭那位太太，跟現在的太太都沒有孩子，也不知道他是怎樣的知道咱們家的淑英生得富富態態的，是有福的樣子，一心要娶她做兩頭大，你說這不是打哈哈嗎？

『眞是笑話，咱們再窮，也不能把孩子給人家做姨太太。……』

『就不是姨太太，論年紀也不配呀。』

『褚督辦有多大啦。』

『四十三歲。』

『那比咱們淑兒要大一倍，更不成啦。』

『本來是麼，他還拿財富哄騙我呢，說定咱們要應了他的請求，他除了出兩萬元聘金外，如果咱們舖子裡要添資本，只要不出十萬的大關，他可以隨時撥付，一點兒沒有問題。……』

『這都是廢話，咱們總不能賣女兒呀。……』

『可不是這句話嗎？……不過我不能回絕掃人家的面子，只說等回來跟你商議，改天回他的信。……』

淑英聽了不斷的點頭，心裡有了特殊的感覺。

『快跟我走，要不然我就殺你。』一個大個兒高級軍官，擎着佩刀這樣說。

『憑什麼要跟你走？你是什麼東西……淑英理直氣壯的向他質問，那軍官並不答話，祇把佩刀向她的臉上亂指。淑英認為這傢伙不可理喻，便很勇敢的掣出槍來。

『你給我滾出去，』她像長官下命令一樣。

那軍官竟被手槍嚇住了，自動的向後倒退，一直退到牆根。

這傢伙怎麼這樣卑怯呢？她心裡想，凝神一看，牆根前並無軍官，只有自己脫下的旗袍掛在那裡，再看手上，也不是手槍，而是一本「塊肉餘生述」，不由的啞然失笑，邊笑邊想，漸漸的迷迷睡去。

『淑兒起吧』老太太在門外說：『你爸爸等你吃早點呢。』她一面說一面起身開門，老太太笑吟吟的走進來坐在一邊，眼看她洗漱已畢，然後一同起身。

客堂桌上擺着兩盤醬菜，一盤銀絲捲，三碗高湯窩果，這是照吃的人數做的，一位方面大耳的老者坐在上面，習慣的用手抹着鬍鬚。

『爸爸您為嘛不先吃呢？』淑英像雲雀般，趕到父親面前說。

『這就吃啦。』她父親微微笑着。於是各人拿了一碗湯，就着吃銀絲捲，這也足見他們家庭的雍睦。

『早點用畢，老先生自去經理商務，淑英隨着母親，走到內室裡。

『媽！我跟您商量一件事情。』

『什麼事呀！』老太太笑吟吟的這樣問。

『我聽了您昨天的話，心裡怪難受的。』

『我不是告訴你，市面一好，就沒有什麼了嗎？』

『這個年頭的市面，怎麼會得好呢？說不定一年半載，咱們就要破產，就要飽嘗貧苦的滋味，這在我們年青的還沒什麼，您眼爸爸怎麼受的了呢？……我是您跟爸爸賣了無數的心血金錢，像捧鳳凰一樣捧大了的，我可連一個子兒也沒掙回來孝敬您跟爸爸，這在家境好的時候也不說啦？如今晚兒，眼看年老的父母就要受苦，怎麼不着急哩……後來聽爸爸給您談起褚家那件事，您跟爸爸的意思都不贊成，我想那倒不妨談談，也許可以挽回咱們的家運……。』

『什麼挽回家運？難道你還打算給人家做姨太太？』

『這還不罪是打算，如果可能的話，我簡直要這樣做！』

『你這是嘛話？你情願我還不情願呢。』

『媽，您聽我說嘛，咱們家的破產，八成是免不了的，與其破產後全家受罪，就不如由我個人受一點委屈，還能保全二老不至於受苦，說個不害臊的話，當一個督辦兼省長的姨太太，名義上雖然差一點，實際上也許比一般的正夫人還要吃香，再說您跟爸爸的不表同意，也無非望女兒好，可是您要明白，咱們…破產就是窮人，窮人家的女兒，要找一個好女婿，事實上大牛是不可能，我昨天一宿沒睡，把這一切的一切全想透啦，希望您告訴爸爸，不要死心眼兒，為虛名而受實禍，同時我對褚家也還有幾個條件，要他接受，即是一、要他給咱們四萬塊錢，讓爸爸還清債務，跟您回南去安享田園之福。二、要他給我個人兩萬元，讓我存在銀行裡生息零用。三、每年准我回南邊探望父母一次，連來帶去，以一個月為限，這三條缺一不可，至於說兩頭大，那是騙小孩的話，反正給他做姨太太就完啦。』

她說得非常乾脆，老太太感到相當的惶惑，經她再度誠懇的解釋，纔把老太太說服。

接着又用同樣的方式，把她父親說服，這纔由她父親把她所提的條件，託楊以德局長徵求老褚的同意。

隔了一天，便由那位楊局長把褚督辦簽名簽章的書面，連同六萬元一並交來，於是張淑英小姐便做了褚玉璞的五姨太太，而張菊人夫婦也就依照愛女的計劃，還清欠款，結束店舖，回到無錫故鄉，去度清閒的日月。

春是一個不平凡的季節，它一到來，竟使大自然界的氣象煥然一新，枯萎凋零的花卉樹木，同樣的欣欣向榮，生出極美麗的嫩芽來，很快的形成紅花綠葉互相輝映的幽蒨風光，連山邊的頑石，也被携帶着有了生氣，但對于人類特別是青年的不論性別，不限階層，更不問所處環境，一經春風拂面，便會發生一種懶洋洋昏沉沉的情緒來，彷彿遺失了什麼東西必須尋覓；又似遭遇到特殊事項，感到難於應付的惶惑；許多不合理法的事情，往往就在這種情況下誕生。

某天早晨八點鐘，津浦路上，有一列藍色鋼皮的特別快車，由浦口向北開去。

車上有着上千的男女客人，他（她）們的語言，容貌，服裝，舉止，乃至出行的動機，各個不同，但他們的目光，差不多百分之百，都注視着窗外，這無疑是被沿途的美麗春景吸住了。

然而頭等車廂三號包房裡一位艷麗如仙的少年貴婦卻是例外，她的五官位置，特別是活潑流利黑白分明的媚眼，和那嬌艷欲滴頻呆色面龐，像是萬能的上帝，特別為她細心安排的，她還沒有來得及化裝，祇道便的穿着一件水紅色軟緞睡衣，酥胸牛露，星眼微餳，踏着一雙猩紅跋拖鞋，充分的顯出美人春困的嬌態。他是斜對着房門坐的，每一個經過門口的人，都可以看得到她，看後便會產生驚訝、羨慕、妒忌、憐愛種種的情緒，甚至於想佔有她！自然這些祇是人們瞬間底偶然觀感，但她的美麗，從這上面也可以看得出來，這就

是愛看「林譯小說」睡夢中往往想到小說故事的女學生，也就是嫁給老褚作了五姨太太的張淑英，她是照着嫁時講定的條約回南省親北返的，依她當時的身份，大可命令路局，預備專車或花車，但她不願意這樣，故寧坐了普通的列車。

二號包房住着一位風姿儁秀的少年文人張伯麟，他是袁世凱的次子寒雲（名克文字抱存）的及門高足，也是山東督辦張宗昌的祕書，他是因公南下，北旋復命的。一號包房住着趙君玉、劉漢臣、高三魁、三位名伶。他們同樣的年青貌美，然而劉漢臣舉止豪邁，身體魁梧，顯然是唱武戲的當淑英香夢初回悄然小坐時，劉漢臣是首先注意到她的，他並不認識她，可是特別的愛她，假使得到伊人的青眼，他是不惜犧牲一切的。

由于這一動機，他不斷的在三號門前走來走去，醉翁之意，誰都看得出來。

「咳嗯！」這咳聲是由不知誰何的乘客口中發出來的。

「頻頻來往，窺簾之飛燕何心？唔唔驚嘩，吠客之村尨可厭。」……伯麟先生忽然念文章諷刺他們，其實是風馬牛彼此不相及的。

「張爺也在軍上，我還不知道呢，您也去天津嗎？」唱老生的高三魁，走進二號包房這樣問。

「不，我上濟南，你們到天津去？」

「我跟劉漢臣是應新明大戲院之約，去唱三個禮拜，再回北平，趙君玉是到北平去修墓，約會着一塊來的。」

「您要來的時候請先賞我一封信，我到車站來接您。」

「那麼過天我到天津來聽戲。」

「那倒不必，因爲我的事沒準，假使能來，一定約你們幾位聚聚。」

起來。

「劉老闆請進來吧！」這是三號包房的貴婦張淑英說的，伯麟被她銀鈴一般的聲音引動興趣，復行注意

這樣閒談了一會，高三魁就走去了，張先生獨坐無聊，便拿一本小說看着消遣。

「那也可以，祗要我有空來，一定邊你們的。」

「那兒的話？我們應該要給您接風。」

「你也許不認識我，」她很輕俏的說：「我是早就認識你的！記得從前你叫小小八歲紅，和尙小雲，荀

慧生，王三黑同是「正樂社」的四大臺柱！

那時候我家住北平，我們老太太最愛看你們「正樂社」和「富連成」兩家科班的戲，而我最愛看的就是

你劉老闆的武戲！人家都說楊小樓如何如何的好法，要照我的看法，劉老闆的武戲也並不比他差點什麼。」

「這是您的抬愛，我怎麼能比楊老闆呢！」

「這是也不用客氣，各有各的拿手，有什麼比不得呢，記得有一回你跟王三黑白牡丹唱「翠屛山」，要

的那個「六合刀」快而且穩，祗聽「刷，刷，刷」……一片刀飆，刀光與人影混合爲一，像白鴿子一樣，

忽起忽落的，令人捉摸不定，實在是太好啦，還有殺山一場，你跟楊雄分站在兩把椅上，你把「梢子棍」立

在椅子當中，先把左腳站穩，然後蹺起右腳來，在那棍頂上連續三個圓圈，再用右手取棍，舞一個「挿花」

下來，這于「絕活」也不知你足怎麼練的！還有一回你唱「伐子都」跟那位去頴考叔的，你們一俊一醜的

扮相」，恰成了個顯明的對比，你的「臺容」、「身段」，和「把子」，一樣樣出人頭地，也別提多麼好啦

，但做到兔魂索命一場，你竟倒年椅上嘴裡漫血，把那圍在胸前的白布漫得緋紅，把我眞嚇壞啦。」……

「眷辦太太，一向這樣的捧我，我竟一點兒也不知道，要是知道，早就到府請安，還等到您來叫嗎？」

伯麟先生正聽得津津有味，忽見從人走來收拾行李，他就意識到，車子已過八里窪，離濟南不多遠了。

一會兒到達車站，高三魁帶着四聽三砲臺香烟走來。

『咱們這就要分手啦，高三魁帶着四聽三砲臺香烟走來。

『咱們這就要分手啦，這個烟出世不久，也許濟南還沒有賣的，請您帶去抽吧，有空務必到天津來，咱們還得痛痛快快的聚聚。』

『祗要時間許可，我是「一定來的。」』說着走上月臺，彼此握手而別。

濟南上下的客八上下飢定，列車繼續開行，三魁老闆本能的踱回一號包房，漢臣老闆也從三號包房裡得意的走了囘來。

『剛才大將軍登臺掛帥，咱們二人在外面巡營瞭哨，多少總有一點兒功勞，不知道大將軍可有點賞沒有？』高老闆牛開玩笑牛存希望這樣問。

『高爺言重，這有賞二字，我可經當不起，倒是預備了兩份禮物，不知道二位可能賞收？』劉老闆的答話，也帶一點玩笑的成份。

『都是什麼禮物？』趙老闆似乎不能置信。

『酬謝二位的事，我是早想到的，為此特地跟她提起，我跟二位是磕頭弟兄，照理應該有福同享，有禍同當，於今咱們交了朋友，他二位都落了空，未免不大合式，她倒也很爽快，聽我說到這兒，就說她能負責，給二位每人介紹一個頂刮刮的女朋友』

『你先說給我聽，』趙老闆似乎不能置信。

『她說介紹誰呢？』高老闆迫不及待的問。……

『你聽我說啊，這位太太在褚家排行第五，還有六、七兩位，她們是最要好的姊妹，任嘛事都有商量，據說這兩位姊長的比她還俊，就說她這話有點誇大，反正也錯不了，你說是嗎？』

『這份禮倒是不菲，可惜我無福消受，因為我就要到北平去！』趙老闆大有惋惜之意。

『這倒不然，我想你到北平去修墓，遲早是一樣的，莫如在天津，待上三個禮拜，咱們哥兒三，盡量的吃喝頑樂，像袁世凱一樣，跨在新華宮裏做皇帝，任嘛事都沒聽提，這樣混過三個禮拜，咱們再回北平，隨您的意思，住我家或住高三弟家，等把墓修好了再回上海，您說好嗎？』

這一提案，經過趙、高二人的同意即行決定，而他們即將遭遇的生死不同的命運也不例外。

新明戲院的買賣，原本就不算壞，自從劉高兩名伶聯合登臺，更把整個的天津衞給蠢動了，這個是否全由他們劇藝的號召不得而知，而見天都賣滿座，卻是事實。

為了答謝顧客的盛意，劉高特把拿手的好戲按日演出，每齣戲都在「卯上」，表演得有聲有色，如火如茶，因之得到社會相當的好評。

他們除在臺上特別賣力外，便是陪同趙四，不分晝夜的盡量發揮吃喝玩樂的技能，自然褚玉璞的第五、六、七三位如夫人亦在其中，這已成了公開的祕密，沒有人不知道的。

可惜好景不長，三個體拜的演期，很快的已經完畢，劉高趙三位只好戀戀不捨的遄返古城。

距此不多幾天，高、劉二位在偶然的動機下，特地聯名去信給那三位如夫人說、『趙君玉此番回平，專為修建祖先的坟墓，因為來時把工料估價過低，以致帶錢不多，距離實際需要的數字不敷甚鉅，我兩人適無餘錢，可否請三位代為設法籌借三千元，以濟趙君之急。』……

快信寄去，現款匯來，他們毫不猶豫的平均分配，任意揮霍，樂不可支，趙老闆忽然接到乃父的電報，催他回去，這無疑使他感到相當的掃興，但也沒有拒絕的理由，只好束裝就道，結束他此番北來荒唐的生活。

也真有所謂宿命吧？在君玉離開北平的翌日，褚玉璞忽然想到保定公署裏某些事急需處理，當即率領諸姨太遄返保定，辦他瀆辦的公務，在一大堆公文的下面，夾着有幾封私人的信，有一封是告密的，這信把五

、六、七三姨太與劉、高、趙的祕密，繪影繪聲的寫在上面等於實地攝影，沒有一點虛偽的成份，老褚看了

，即時滿臉濺朱，配上青色的落腮鬍椿，活像伶人扮演的殺神！他習慣的把電鈴一按，一個馬弁飛跪趕來「

拍」……的行了一個「立正」禮。

「你把祁仲芳叫來！」老褚氣勃勃的命令他。

「是」，馬弁應聲而去，另一馬弁走來，同樣的「立正」致敬。

「好小子」（子讀如雜）老褚瞪着眼睛望他說：『上次你跟五姨太太打南邊回來，在火車上，竟跟一班

唱戲的泡在一起，有這回事嗎？你要還想活着，就說實話，要不然你就死在這兒！」邊說邊拿腰間佩帶的手

槍放在桌上，大有試槍之意。

祁馬弁實逼處此，祇好把淑英等當時的事實和盤托出。

老褚冷笑了幾聲，隨即按鈴呼人，叫『把祁仲芳送到軍法處去關起來聽候命令！』同時並發密電致北平

憲兵司令王琦說：『伶人劉漢臣，高三魁，趙君玉，有共匪嫌疑，着即拿獲，解送本署究辦。』

當這電令到達北平時，劉與高正在第一舞臺，合演其拿手好戲「回荊州」，奉命執行的憲兵們，很禮貌

的分坐在前後臺，靜候他倆把戲唱完了，卸裝，洗臉，換便衣，然後請上汽車，護送到保定去，祇有趙君玉

遠在上海，未及躬逢其盛。

這一平凡而不平凡的新聞，很快的傳遍九城，成了人們談話的資料。

『這可新鮮，唱戲的也會做共產黨，鬧得滿城風雨的。』

『什麼共產黨呀？你沒聽說，他們在衙裏，常跟褚閻王的姨太太，串演「翠香寄柬」，「紅梅閣」，那

些戲嗎？』

『這也就是共匪的本來面目，「公妻」，「非孝」，不都是牠們的口號嗎』？

『我說褚閻王也有不是，一個人買上這些姨太太，廣田自荒，有什麼辦法呢』？

諸如此類的街談巷議，也止於街談巷議而已，對於老褚的處置劉、高，根本不生影響，但也有一例外，身爲山東軍務督辦不時來平小住的張宗昌，和老褚是有密切關係的！這天老張正在本寓裏招待奉天保安副司令畢庶澄吃酒，偶然聽到座中人談及此事，不由的笑出聲來。

『老褚的牛性又發作了，這不用說，又是姨太太偷人的事，幾個唱戲的渾小子，要殺就殺了吧，何必給死人加上菲名？再說這些臭娘們，誰不是水性楊花的？她愛上誰就滾她媽的，去了一個來一個，還不是一樣嗎？』

『到底還是上將軍爽快』畢庶澄說：『蘊珊可就有點兒想不開了。』

『哈哈哈哈！』張宗昌再度大笑。

『報告督辦，梅老闆桌安稟見。』一個馬弁這樣說：

『是梅蘭芳嗎？他來的正是時候，給他添個座兒，咱們痛痛快快的喝他幾盅。』

馬弁們轟應一聲，早在老張的下手給小梅安了坐兒。

鬢眉而巾幗的梅蘭芳，很熟練的走來，照着滿淸時代的舊例，給主人請了雙安，然後對座中人逐個兒請安問好。

『今兒到府，有點兒小事奉求』，小梅很諂媚的向張效坤說。

『大概是劉漢臣他們那檔事，要我給他求情，是不是？』

『是的，督辦的明鑑，我們做藝的，除了唱戲掙包銀穿衣吃飯，任嘛不懂，那裏會做共産黨呢？』

『這一切我全知道，可是我這位盟弟，平常對我，祇有對娘們的事，他有他的主張，我可拗不過他，所以這個事兒由我來說嶲也許無效，好在畢莘帥正要會他，莫如勞他的駕，去一趟保府，賣

咱兩人的面子，也許他不好意思回絕！』

『那太好啦，』小梅說：『一切仰仗兩位帥座的虎威，改天我再帶他們登門叩謝。』

『那麼大家乾一杯，祝莘帥旗開得勝，馬到成功，』這話也不知是誰說的，可是當場發生了效力，只聽異口同聲的叫一聲「好」，大家都把門面杯喝乾，接着小梅個人又敬了一杯，老畢處在這種情況下，只好勉為其難，匆匆的趕到保定府去。

在他到達那裏叫傳達上通報時，老褚正在上房裏吐霧吞雲的吃芙蓉膏，聽說來賓是老畢，即刻扔下烟鎗接出來，挽着手兒，讓到花廳裏坐下，彼此照例寒喧了一番。

『我這次到保府來，』老畢說：『是奉效坤大哥的命令，來跟老弟臺商量一件事的，那個…唱戲的劉漢臣……』

『這個事一言難盡，』老褚搶着這樣說：『等我解個小手來再說。』邊說邊走出去，命令馬弁說：『去跟軍法處長說，叫他把劉漢臣，高三魁，祁仲芳，即刻槍斃，我要在三分鐘內聽槍聲！要是錯過時間，誤了我的事，我要他的腦袋。』眼看馬弁用跑步前去傳話，他繞從容不迫的走上花廳，繼續先時的談話。

『聽說他們都是共匪的頭兒，手下還有很多的人，說不定要鬧什麼亂子』……

『我以為理想空談，不能當作人家的罪案，可否由我和效坤負責保他們出去？暫時告一段落，將來查有實據，再行法辦不遲。』

『這個事關重大，我還得考慮一下。』正在說着，忽然聽到砰砰的槍聲，褚蘊珊胸有成竹的說：『這可沒法兒了，昨天接到平津各界聯合會保釋他們的電報，說的全是廢話，我就命令軍法處，把他們提前槍斃，免得麻煩，這會兒聽到槍聲，大概是執行了，老大哥來遲一步，這也是他兩人的命運，不過我總有點兒抱歉，免得對不起您跟效坤大哥。』

這無疑是褚玉璞故弄玄虛，畢庶澄當然是知道的，不過人已死了，說什麼也是白廢，只好付之一嘆，究竟劉、高諸人是不是共匪，至今還是疑案，不過當時為他們奔走營救，不辭屈膝的梅蘭芳，現已做了匪酋毛猪的走狗却是事實！

至褚家的五、六、七諸姨太，當時謠傳已被褚閻王祕密解決，可是抗戰期間，有人在陪都，看到五姨太張淑英，坐着流線型汽車，招搖過市，風韻不減當年，相信長眠地下之褚蘊珊，已無法加以控制了。

菊園

奸雄曹操之造像

宇範

曹操是不是奸雄，在目前曾有若干人士持論不一，惟在戲劇中，則需表現為一個十足十成的巨奸大猾，飾演之上乘演員，更必需把握劇情，一舉一動，一言一行，全得表露其奸詭形像，過去大陸未陷匪時，有幾個淨角對曹操表演得最為精采，在長板坡一劇中，曹操登山時，從其背影望之，一種奸雄

姿態，令人想到其面目可憎，這種藝術的造詣可謂登峯造極！這裡刊登的，是一個曹操劇照，看！那種神奸巨蠹的惡形，不是躍然紙上麼？

白下高華字寶秋，是個不折不扣的正宗青衣名票，他與名票復興劇校校長王振祖先生，用心之專一，劇藝之精湛同為我們所欽佩，這是他二十年前所贈之劇照，特登於此，以享同好。

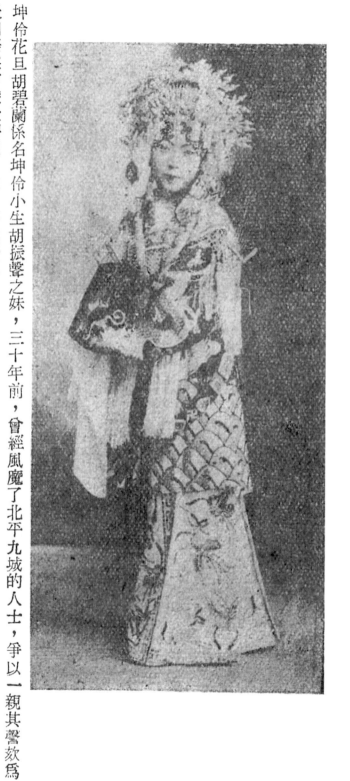

坤伶花旦胡碧蘭係名坤伶小生胡振聲之妹，三十年前，曾經風魔了北平九城的人士，爭以一親其馨欬為榮，後胡振聲下嫁金碧艷，改名為金碧蓮，唱花旦，姐兒倆方始分道揚鑣，此碧蘭當年之劇照也。

資料室

陳德霖之落花園

陳德霖為一代青衣之宗匠，他不但劇藝精湛，足為後學示範，即其私德及品格，亦殊高人一等，及門桃李遍南北，內外行同稱為老夫子而不名，其為人們所尊敬可想而知此照珍藏已數十年，魯殿靈光非常品也。（資料室）

通天教主——王瑤卿——

資料室

瑤卿為一代青衣宗匠，過去四大名旦，均出其門下，因地制宜，當世名旦，無所不有，通天教主名旦之對唱法，講究聲字兼顧，運腔簡繁越深，送入耳之，字清越，因字無所不工，字字清越，所攝，鳳毛麟角，不可多得，愛之能得輕重者，頓挫之訣，劇學淵源，與譚大王瀚字所攝，尤出其右，此幀係與譚大學淵同道，咸視同拱壁。無徽劇雅，同道，咸視同拱壁。

沽上名票李心佛
——陳璵瑤——兩氏

李心佛先生，為津沽名票，三王之後，（指王君直、王庚生、王頌臣）為第一人，論者以為其唱法深得譚派真傳，蒼勁沈厚，韻味傳神，陳璵瑤君亦為津沽望族，早為青衣名票，馳譽濟、漢後改唱老旦。直追龔、李、聆者以為時下無雙云。

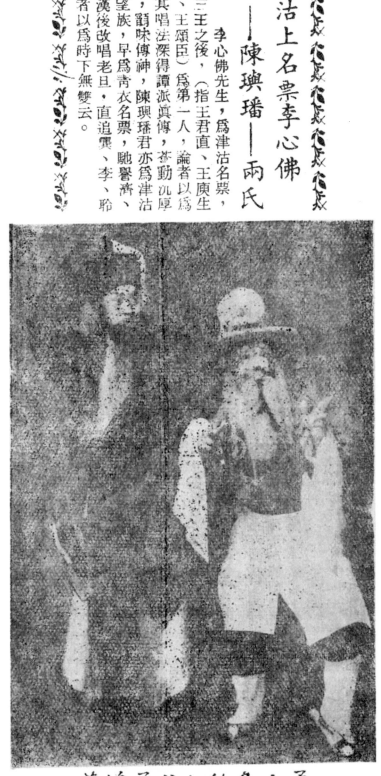

——孟小冬的叔父孟鴻茂——

編 後 記

一、這本「戲劇叢談」的問世，是深深地受到了愛好戲劇的人士所鼓勵！預約纔纔一開始，讀者訂留和詢問的函件，如雪片的飛來，那一種關切，需要，鼓勵之情，令人感動流淚，還有這本書，不單是本國愛好劇藝人士，一體關垂，還有友邦人士，亦都來洽詢訂閱，足見我國戲劇藝術之受人景仰，重視，值得一提的！

二、封面及內裡之「名淨臉譜」，均係為本社資料室藏珍，名淨秘譜，非同流俗，行家自然深曉！

三、名照選幀中，譚鑫培、王瑤卿、陳德霖、張、黑、楊小樓、言菊朋等之照片數十幀，張張名貴，均為原版，盡昔年獲贈者，其中在臺名票王振祖，高華兩君之劇照，均係廿年以前者，朱琴心先生之劇照，更在三十年以上，尤為難得！

四、四大琴聖：梅雨田、孫佐臣、陳彥衡、陳道安等之照片，本社資料室均藏有原照，即分期刊登，以響讀者。

五、復興戲劇學校，現在師生正埋頭苦幹，發奮圖雄中，本期簡為介紹。該校經費困難，特代呼籲關心人士，予以協助。

六、余叔岩秘本「天雷報」，得來不易，讀者諸君，幸寶藏之。

七、陳彥衡注「老譚秘本群英會」，既欣賞其曲譜，又得一寶貴劇本，所謂二難併也。

八、平劇掌故，言人之所未言，發人之所未發，資料則旁搜遠紹，闡片更屬鱗爪鳳毛，近日影片廣告多刊有，『僅看某某一個鏡頭，即值回全部票價』。本刊戲套其術語：「祇看一個照片，即值全書之價！」……當未嫌誇大也！（與讀者共一笑）

九、菊園一地，歡迎讀者討論有關戲劇事故，本園當謹為奉答。

十、本書因受讀者鼓勵，原稿付排後，一再增加，超出原定計劃，更因排字校對諸多掛漏，尚祈 同道先進，讀者諸公予以指教。

十一、下期名貴照片，資料更多，計有梅玉田、劉奎官、趙如泉、萬盞燈、譚鑫培、田桂鳳、王桂官、朱素雲、呂月樵、天娥旦等罕見珍照數十幀。

中華民國四十六年九月

戲劇叢談

第一集售新台幣拾伍元

編著者：劉豁公

發行者：中山出版社

社　址：台北市武昌街二

段二八號之二

電　話：四七九二五

印刷者：粹華印製廠

地址：三重鎮大同南路十一號

台北市家畜市場管理處

處長：張燦堂

地址：蘭州街一二八號

電話：四二九三一號

台北市家畜市場萬華分場

地址：環河南街二段七六號

電話：二九九五三號

談叢劇戲

編輯者：本刊編輯委員會・執行編輯：朱滌秋・

主編：劉諮公・陳璵瑤・

革新號

以振興平劇為己任

為愛好人士找素材

秘藏平劇臉譜之一赤髮鬼劉唐

中山出版社戲劇叢書之一

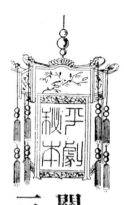

關於老生演珠簾寨之過程及余三勝改正的劇本

——劉豁公——

老實說，我對劇事之一知半解，差不多十有八九，都是受了故姻長孫十三爺（幼山），及亡友陳十二爺（彥衡）之指導；而我之偏好戲曲，亦以受他二位之影響爲多！本文所談的一切，則半得自彥老之談話，半爲亡友何一雁所言，其由我所補充之平凡理論，祇是少數之少數而已。

「珠簾寨」劇原名「沙陀國」，亦名「解寶收威」，本來是淨角的正工戲，不但「京班」如此，「徽班」「漢班」中亦然。

迨余三勝以老生去李克用（主要的劇中人）居然一唱而紅，由此纔有「生」扮與「淨」扮之分，而由老生扮演則稱「珠簾寨」，由淨扮演仍稱「沙陀國」，也是因余老板飾演該劇之時起纔開始的。

關於三勝之由來以纔演此劇，却是在偶然的機會下，由一個唐姓湘籍京官給促成的。原來他——三勝——的祖籍是安徽羅田，而他的原籍客經商至羅田，因爲生意做得很順利，便對羅田發生了好感，就此落籍在彼處，不再遷鄉，到三勝已是第三代了。

三勝的原籍雖屬皖南，但他出生於羅田，一嘴的羅田音，始終也改不掉，而唱戲也不例外，因之，人都稱他爲「漢派老生」！

他是與程長庚，張二奎，被人稱爲「老生三傑」的，但三傑以長庚爲龍頭，長庚唱戲，是用安徽晉的，與他同時之名老生王九齡、盧勝奎等亦然，但長庚資歷旣深，藝又超凡入聖，人遂稱之爲「徽班正宗老生」！後來人們唱戲，一律以「皖鄂晉」，就是因他兩位而起的。

二奎的原籍也是安徽，但因生長燕京，所以他雖在「徽班」，唱念俱是「京音」，人都稱之爲「京音」！這無疑的是含有譏誚之義，但他的玩藝兒實在好，故能得到群衆熱烈之歡迎，否則他又安得被列於三傑之林！

當時北平著名的「四大徽班」之掌班全是老生，「三慶」的掌班是程長庚。「四進」「四喜」的掌班是王洪貴（亦爲當時名老生張二奎、資歷聲譽，僅略遜於程余張三人。）「春臺」裡有兩個大淨，一是朱大麻子，另一個叫余四勝，乃是三勝的老弟！但大麻子之聲望旣在四勝之上，擅長之戲，亦視四勝爲多，「沙陀國」即是其中的一個，因之四勝很有意眼他學這齣戲，特地託人抄了「本子」去，請三勝代爲酌量，有沒有學的必要！

就在他哥兒倆商酌的未定時，那位姓唐的京官來了。

唐先生不假思索的問：「嗯，怎麼樣，你也打算唱「沙陀國」嗎？」三勝說：「那兒的話？倒是我四弟打算學哩……」「這是大淨的應工，我怎麼可以唱呢？」唐先生說：「這個我不謂然！」「因爲我們湖

南戲班裡唱這齣戲，李克用就是老生扮的！所以我想你正不妨唱一回試試！再說目前的淨角，像夥寶峯，周瑞月，羅七十，何桂山，三斧兒，黃潤甫，袁禿子，和你們「春臺班」的朱大麻子嗎，誰都有這齣戲，而且各有「拿手」唱起來特別叫座！要是讓令弟學這齣戲，我想越過過他們諸位的珠玉當前，一枝獨秀，實在是不容易！倒是由你以老生取而代之，京裡人沒有見過，一下子就把他們所感到的新奇有趣的加以改正還有這齣戲裡的重大關鍵，而周德威之落草，是在珠簾寨的！」

「我倒並不想壓倒人家！」余三勝說：「不過您說貴處這齣戲歸老生唱，我倒不防拿牠當「反串」試一試看……對於唱的「腔調」和做的「身段」，我想用「珠簾寨」我要酌量的加以改正，還有這齣戲裡的重大關鍵，而周德威之落草，是在珠簾寨的！」

「着啊，着啊，你就照這門辦，等你演的時候，我要把我所有的同好朋友通統請來，聽你的腔調，看你的定唐刀如何使法……」

事情就這樣的決定了，居先生自然有他的公幹，三勝則從這天起，除了上館子唱戲，以及叫叫眠外，整天的功夫，都用在城裡這支戲上，音先是把劇本的功夫，盡量加以考察，其次是把唱念的詞句，場子穿插的安排，乃至角兒的唱腔作派，一樣樣的加以合理的修正，又其次是把整演他創的某些技巧，擇其適合這齣劇情者運用到這支戲裡，而調換改名「珠簾寨」的「沙陀國」，認為牠是別開生面的老生佳劇。

自然我們知道，在那期間藝術優越的老生不乏其人，而程長庚，張二奎，王洪貴，王九齡等，盧勝奎等，都要比他表演得更好一些！不過那時的藝人都講「戲德」，凡是中角的尖兒頂兒，如果他上演此劇，無疑都是三勝的勁敵，也許還要比他表演得更好一些！不過那時的藝人都講「戲德」，凡是中角的避免，每個月裡，至少要貼一兩次！同在一班的老譚當

當然更不肯「動」了！當余三勝把「珠簾寨」唱紅的時期，後此就稱伶王的譚鑫培老板，還在以「小叫天」的藝名，在「三慶」唱武生呢！

不過我們知道，譚是伶界特出的怪傑，也是博探程、余、張、王之所長，融合為一的。儘管他對前輩所講的「戲德」，並不重視，就把偷學於他的頑藝和盤托出，實在是不好意思，因之，他雖有這齣戲，一直就沒有「露」過！關於三勝所創演的「珠簾寨」，他是早已私淑有得的，儘管他對前輩所講的「珠簾寨」，如果當時他所唱的是武生，但對其他角色，特別於他的頑藝和盤托出，不遺餘力。

在他正式改唱老生，而三勝亦已去世之期間，他也唱這齣戲，經常的「譚迷」，但因擅長的好戲太多，所以又有不少的「譚迷」，經常的「煩」他這個這個，他也一時想不到這支戲上呢！

後來他與劉永春同豪獻技，因事發生了磨擦，永春蓄意要「肯」他一下碰巧某天「堂會」，主人翁點了他倆和陳德霖合演「二進宮」的老譚英秀，陪他唱「上弓」！沒想到一向唱「六牛」的老譚，他道繞想到，人家的「調門」，一歷得倒的。

在本身有着一副潤大沈雄的佳嗓，他唱「乙字調」決無問題！而唱慣「紙調門」的永春，也有功夫，不是「高

然而老譚和他的裂痕，這一來更加深了！永春也是淨行有數的名角，所有大面的戲，他是無所不能，而也無所不精！不過他所特別愛好唱的，祇是「沙陀國」更是他所特別愛好的一個，每個月裡，至少要貼一兩次！同在一班的老譚當

永春認為這是很好的「肯人」機會，同在一支戲裡的角色，不論是誰，一定要唱同樣的「調門」，絕不許此高彼下，參差不齊！好在靈量的便使他「乙字調」，他準知道演老板久練成鋼的嗓子，也有功夫，不是「高

然而老譚和他的裂痕，這一來更加深了！永春也是淨行有數的名角，這所有大面的戲，他是無所不能，而也無所不精！不過他所特別愛好唱的，祇是「沙陀國」更是他所特別愛好的一個，每個月裡，至少要貼一兩次！同在一班的老譚當

然是知道的，為了報復他的唱高調「啃人」，特地選定在他唱「沙陀國」之次日，貼出「珠簾寨」來！這是一齣濶別已久的「余派」（余三勝派）名劇，誰不要來看一看鑫培老板怎樣的唱呢！

（以下待續）

舊劇叢談

陳彦衡遺著

名角演劇，首重作工，蓋有作工而後唱念身段，始有精彩。作工者：表情之謂也。然而殊難言矣。吳梅村生傳有云：「演義雖小技，其辨性情，考方俗形容萬類，不與儒者異道，其始也養氣定詞，審音辨物，以爲揣摩，足之所指，手之所指，足之所肢，及其至也。目之所視，足之所肢，及其至也。」之所誤，手之所指，足之所肢，及其至也。

譚鑫培演孔明有儒者氣，演黃忠有老將風，由其平日於色人等之舉止語言，能隨時相察，刻意揣摩，故其扮演登場，無不細心體會，由其平日於色人等之舉止語言，五人義之周文元，恰如其平日也。譚鑫培演伍子胥之白槐者，亦猶是也。演劇之至精者，居恰如其平日也。

譚氏演孔明有儒者氣，井頭民流品迥殊，而各具神似，由其平恰如其平日，能隨時相察，刻意揣摩，故其扮演登場，無不細心體會。譚鑫培演伍子胥之白槐，五人義之周文元，恰如其平日也。

然而公門老吏，市井頑民流品迥殊，而各具神似，由其平日於色人等之舉止語言，無不細心體會。余尤愛其狀元譜之一劇，見大官始而訝，繼而怒，怒而至於打，如文章之由淺入深，畫家之由淡而濃，步步引人入勝，而盛怒之下，態度深穩，雖狠心實打，身分尤高。今天來得比那一天都早，怎麼會誤了，因其向來晚到，故作此語，意謂雙關，非常敏妙，他人皆云：今天未開戲我就來了，不知好歹從來未開戲先來者，已失自己身分，且明言開戲二字，越出範圍以外，又反覺其無趣，更爲可笑。此所謂揣摩過分也。

四郎亦驚惶失措踉起一足半響，公主突前力掩其口，四郎唱至「我本是楊」，觀之不覺失笑，此所謂揣摩過分也，如珠簾寨云：我昔年力大無比那一天都早，雖語語涉遊戲，亦饒風趣。今天來得比那一天都早，怎麼會誤了，因其向來晚到，是謂敏妙，故作此語，意謂雙關，非常敏妙，他人皆云：今天未開戲我就來了，不知好歹從來未開戲先來者，已失自己身分。

同譚氏演捉放，殺家逃走，出門時兩邊張望，作心維谷之狀，欲出復回者數次，譚氏跟隨在後，進退盧避民狀，細思竇覺可厭，又見某某演探母，四郎亦驚惶失措踉起一足半響，公主突前力掩其口，觀之不覺失笑，此所謂揣摩過分也。

意識，自作聰明，不外通情達理，恰如其分，若毫無意識，自作聰明，殺家有不貼笑大方者，曾見某某演四郎唱至「我本是楊」，觀之不覺失笑，鑫培戲界老手，雖語語涉遊戲，亦饒風趣。

名角作工，不外通情達理，恰如其分，若毫無意識，自作聰明，殺家有不貼笑大方者，曾見某某演四郎唱至「我本是楊」，觀之不覺失笑，鑫培戲界老手。

聲色俱屬望之懍然，說到好奴才三字，隨用右手水袖，向大官劈面一甩，即褲板趕打，簡淨大方，姿極緊，打時二人迴旋追逐如兔起鶻落，精采奪目，二人皆精武功，其身手步伐，迴非尋常家數，近來師大官者皆作警駭欲運狀，殊令人有觀止之嘆，如此惡狀，偶亦憶及令人下位手搶大官，不奇霄壤，如此惡狀，偶亦憶及何異市井無賴鬥毆，員外下位手搶大官，力摔在地，而大官猶掙扎欲跳，所以不關已，連類誌之，足見名角之思想藝術，皆愈乎不可及也。

金福之潘璋云：「畫虎不成，反類犬也。」有人贊之，以內行中皆詘爲「反類其犬」，不知作何解也。大抵內行多不求甚解，因詘傳詘，毫釐千里，苟無人糾正之，其謬讒正不知胡底也。

（以下待續）

— 5 —

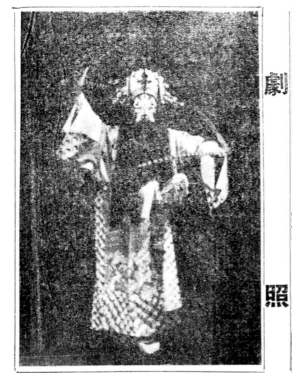

劉派通天犀

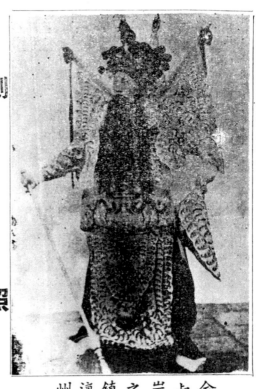

余叔岩之鎮潭州

潘雪艷之盤絲洞

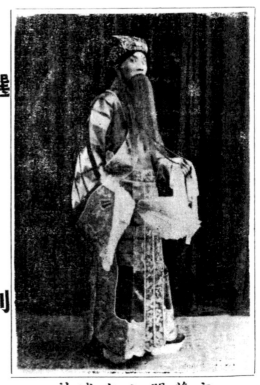

言菊朋之空城計

劇照選刊

平劇掌故

中華民國十九年六月份
北平菊部大事記
資料室

民國十九年六月

一：北平名票青衣李香匀，決定下海，並就王瑤卿學戲。

二：三餘票社，一日在東四牌樓來福戲院公演，劇目為楊樂奎彭之法門寺，瀟湘客之六月雪，徐季芳之虹霓關，關韶秋之翠屏山等。

三：荀慧生於十二日白天，在吉祥戲院，演販馬記。四日演魚藻宮代斬戚姬。

四：崇文門大街路東，晉生舊址，近由某鉅商出賓修理，建築跳舞場，定名為大華飯店。

五：坤伶老生郝巧鈴，更名為郝文甫。

六：坤城鑼鼓巷進化中學，於七八兩日在本校舉行遊藝會，除電影，跳舞外，並約有北平名票彩唱舊劇。

七：劉鳳緣近從乃師田桂鳳學屏山代殺山，與全本之浣花溪。

八：童俊峯每逢星期日在東安市場仿興社消遣。

九：七日高慶奎與李慧琴合演王鐲記。

十：荀慧生七日在中和戲院夜戲演全本紅鬃烈馬，八日演香羅帶。

十一：李萬春，新艷秋，應天津春和之約，十日赴津。

十二：雲艷琴近從王瑤卿學十三妹，梅玉配，福壽鏡，得意緣等劇。

十三：八日高慶奎演捉放外加斬樓殺惜。

十四：言菊朋六日由津返平。

十五：杜麗雲近從乃師王瑤卿學金鎖記。

十六：十刹海遊藝場，八日正式開幕。

十七：有名宣南公者，編輯一種「梅蘭芳化裝劇影」，內容專載梅蘭芳劇團，在美演戲及在平臨行時所照，各種照片，共六十餘幅，寄售處；北平南柳巷大公報分館，魏染胡同實事白話報。

十八：三慶園修理內部竣事已於七日開幕。

十九：綺戀嬌，近聘李拂芝說青衣戲。

二十：荀慧生重排民族痛史「柳如是」。

二十一：尚小雲之妻李氏，於五月二十八日卯時身亡，年三十二歲，生於光緒二十五年，二月十八日酉時，現定六月三日（陰曆五月初一日）發引。

二十二：張妙閒由魯回平後，一日入三慶園，演四郎探母。

二十三：徐碧雲一日午到平。

二十四：尚小雲現寓宣外椿樹胡同下二條一號，三日赴石家莊約，三日赴石

二十五：韓子峯，玉靜香，因石家莊約，三日赴石

二十六：八日在同樂登臺。

二十六：李香匀拜陳德霖為師，三日在元興堂行拜師禮。

二十七：小李官六日赴津。

二十八：尚小雲，六日下午四時半去津，赴袁宅堂會。

二十九：惹含香因有病，七日在廣德告假。

三十：七日，交通大學慶祝庚午級同學畢業，有舊劇助興，劇目為高博陵之芸蓀之玉堂春，吳曙東乙清官冊，魏翠痕之烏龍院，李嘯梧之盜宗卷，逸園之青風寨，劉君之紅鬃寵，吳佩衡之斬黃袍。

三十一：趙小樓，十日晚離城南遊藝園。

三十二：坤伶老生張鳳鳴，七日入西單遊藝場。

三十三：尚小雲九日回平。

三十四：關麗卿加入扶榮社。

三十五：趙小樓十一日赴津入張園。

三十六：高媚蘭高薰蘭姊妹十日由津來平。

三十七：新艷秋王又宸郭仲衡李萬春等，十一早車去津入春和戲院。

三十八：坤伶青衣馬富雲十一日入吉祥戲園演玉堂春。

三十九：坤伶梁桂亭一斗丑，十一日早車來平。

四十：滕利公司特約王又宸，灌唱片三張，一戰太平，一桑園寄子，一連營寨共六段，價三千元。

四十一：梁桂亭，十四日入吉祥戲園演玉堂春。

四十二：崇文門外上頭條右學校，十二日晚約高媚蘭高薰蘭演義務戲，媚蘭演醉酒，薰蘭演奇冤報。

四十三：由帥亭新聞之坤伶青衣王艷雲，十五日入城南遊藝園演女追韓。

四十四：城南遊藝園後臺管事易陸文廣，仍換金班坤伶。

四十五：城南遊藝園之大戲院，十二日入

四十六：于鴻如十四日由張園回平。

四十七：李萬春十六日早軍車去津，入春和戲院。

四十八：徐碧雲十六日入演德樓，演玉堂春。

四十九：張妙閒二十日入演德樓，演玉堂春。

五十：呂正一十六日晚離城南遊藝園。

五十一：票友唐友靜岩，在太平湖成立太平票社。有呂正一及其子呂正平三劇自編自飾，一劇自編自飾王舜華。

五十二：尚小雲二十九日在中和戲院演全本白蛇傳。

五十三：杜麗雲新排姻緣淚一劇。

五十四：新艷秋十九日早車來平。

五十五：胡菁囊，字艷芝，號嘯梅，北平人，係梅蘭芳之表弟，其祖喜祿，工青衣。其父俊亭，菁囊從怡雲學青衣，十七日晚，在吉祥戲院演陝西災義務戲，唱南天門斬黃袍。

（未完待續）

菊花銅

馬超的鬍子問題

定公

嫡派完全失傳而淪於五齣半了。

馬超的光下巴，好像和趙雲應該同一個時間的纏對。因為他們年齡相差不遠。趙雲在「截江奪斗」就有掛鬍子的（李洪春）也有不掛鬍子的（楊小樓）但是他要到火掛鬍子的通。因為後面還有金雁橋擒張任趙雲仍是個光下巴兒。他要到火燒連營七百里繞掛鬍子，那是馬超已經不出場了。

編劇者的意思，所以從來不及的給他在取成都那齣掛上鬍子。是連貫的，馬超不在冀州城，蔓萌關長鬍子，而在蔓萌關突然長鬍子，也算得奇詭了。沒有馬超的戲了，大概以為以下沒有馬超的戲了。其實由叟萌關到取成都掛上鬍子的戲，已經不出場了。

按反西涼是演的三國演義第五十八回「馬孟起興兵雪恨，曹阿瞞割鬚棄袍。」戰渭南是演的五十九回「曹操抹書間韓遂」冀州城演的是第六十四回「楊阜借兵破馬超」葭萌關演六十五回「馬超大戰葭萌關，劉備自領益州牧」。倒是葭萌關接演取成都，馬超。

鴻年兄談馬超戲五齣半，「反西涼」「戰渭南」「冀州城」「蔓萌關」，另半齣是「取成都」。

他又說：「取成都」的馬超，紮靠，手中槍，腰橫劍，可是掛上「黑三」留鬍子倒霉了，立刻由主角變為配角，身價一落千丈，馬超的戲份，現在時價，五十元不少，最多不過一百。」可謂妙語解頤。

其實戲在入唱。攄說：當年楊小樓與楊月樓在世，他就以取蔓萌關到取成都掛上鬍子的戲自鳴得意。不但帥盔大靠，長搶寶劍，臺上威風不下於馬超。而且蔓萌關下面對城上鬍他的本意且陳述天時地利，人和三國鼎分的時勢，勸劉璋應該把西川讓與劉皇叔去坐，這念白，寒暗投問的本意且陳述天時，璋應該把西川讓與劉皇叔去坐，段念白，可惜當時沒有錄音，楊小樓又不唱取成都的馬超，以致楊門

包緝老曾問我「冀州在西涼之東，馬超敗後他怎不到西涼老集，反而跑到山東歷城去詐城」原來這個歷城名「冀城」，也不是甘肅冀州，而是甘肅冀縣，甘谷今甘肅西固縣北，禮縣，歷城是「羌城」也不是河北山西的冀州，冀州城應名「冀城」也是「羌城縣」，甘谷縣治也。

唱腔創作漫談

雪公

皮簧一道自晚清以來，因皇室對其有偏嗜，且能不惜財力，培養於宮庭，乃能逐漸普遍深入各階層，上至王公大臣，下至民間市坊，無不摹仿之盛，是形成到目處一片歌舞昇平景象，或謂此皆韞醞之音，清室因以亡國，故又有蔑稱「亡國之音」者，唯此乃舊時代士太夫，因對當時政治不滿而發，也可以說是落伍而又神憫的一種說法。世界任何一個民族總有某種不同程度的歷史文化的形式，故我國戲劇為最鮮明之文化代表，無論歐美東瀛，均有自成形式的戲劇文化，故以表示中國文化之程度，而清廷提倡之功實不可沒也，此難係所謂歪打正着，但無形中有此收獲，亦屬幸事。

平劇既屬於多種地方戲綜合形的戲劇，其所含成份自頗複雜，今盡人省知，其內容包羅萬象，不懂含秦、陝、徽、漢、崑、弋，即地方雜曲等也多綱是，流傳至今，乃因人因地逐漸演變，諸如老生行因譚鑫培之改革為多數人所推崇，而被稱為鬚生正宗，至余馬晉高……以次汲揚光大，而摻以已意，與個人之不同天賦，分別形成多種派系，青衣一行亦因陳德霖，王瑤卿之創擬，遂有四大名且之繼起成派，凡此種種無論其為何派何宗，近百年來，能將各種之優點，溶合而成為今日所聞之平劇形式，適足以表示中國文化之程度，而清廷提倡之功實不可沒也。

唱腔錄音，巧為採合使用，此外又自創若干新腔，力求其美而動聽乃能家傳戶誦，再如淨行中後起者有裘盛戎蓋世海等人，也能各就所長自創新腔，均可謂為隨時代進步，到達藝術的更高境界。但年來目覩耳聞，頗多近乎詭譎，怪誕，或腔上疊採收並蓄，巧為採合而從事新腔，採善而從，與個人之天賦造詣，與個人之理評程度，而有其不同之成就，故今日所聞之各怪腔，亂繞弄到最後連自己也不知其所取，此等怪腔怪調之形成，譬如有一種自作聰明的半調子，既無斗劇理論修養，又不懂音律，也不知審美，只知要花腔，三五相聚，閉門造車，左轉右轉，或唱來尾腔亂拖，亂繞弄到最後連自己也不知其所云，識者謂為「野狐參禪」，倘之者，也許是正在研究尚未成熟者，也許是曾經少數人譜調尚未衆所公認者，帶拆前人之已能或者或平板照學不誤者外，頗多近乎詭譎，怪誕，或腔上疊採收並蓄，其「聽了令人肉麻」則一也，或腔上疊採收並蓄，其所以成因，既無斗劇理論修養，又不懂音律，也不知審美，只知要花腔，三五相聚，閉門造車，於是東續西繞就認為是新腔了。另一種是自己雖然目不

屬客氣，直可謂為一種「陰陽怪氣」或「鬼哭神嚎」也。此等怪腔怪調之形成，譬如有一種自作聰明的半調子，據推測煞有多種成因，又不懂音律，也不知審美，只知要花腔，三五相聚，閉門造車，於是東續西繞就認為是新腔了。另一種是自己雖然目不

（下轉第九頁）

從鐵幕裡的戲劇談到戴綺霞師徒

——翁梅——

報載大陸平劇新舊之爭，有個所謂「雲南京劇團」，遠道來到北平麾都，專演舊戲，連演了三齣：穆桂英的戲：穆柯寨，楊家將，戰洪州。開了梅蘭芳一次玩笑，師事蘭芳的穆桂英，他有意無意跟他的穆桂英掛起對臺，居然能夠哄動九城，這也給那些專搞改良平劇而實際不懂平劇的文好們一個絕大的諷刺。聽說這個劇團的幕後主催人是田漢，這個人是搞戲劇起家的，他也搞過抗戰時期的抗戰平劇，他的代表作曾在武漢演出時，我曾在武漢日報撰文把它嚴格批評了一頓，那個劇說來，那個劇本實在編得非驢非馬，一段流水可以唱八十多句，說白中漁民竟「同頭見」「你們帶來了沒有？」「抗敵的決心」等等一類新名辭，因為田漢本身根本不懂平劇，所以那個劇本裡面都是笑話百出，我當時批評他的「舊瓶新酒」可以休矣。

那個「雲南京劇團」的名單有劉李官，金素秋，關鷫鷞，裴世戎等，這使我想起關鷫鷞這個人來，她是打鼓佬關狗子（名雲浦）的女兒，師事九城，藝名戴鷫鷞，抗戰勝利之初，師事綺霞，那時綺霞因漢口大舞臺搭班，而角由鷫鷞和黃玲玉論班演出，且角由鷫鷞分相嫵媚，嗓亦綺霞嗓極少露演，實研有味，加之綺霞管教頗嚴，所以唱的方面顯已青出於藍，而膝底好，那時候我們便覺得這是塊好料，他日必在池中物，不久隨乃師去滬，而綺霞受聘過青島，與綺霞之夫王韻武在上海大舞臺搭班，不想她與王伶朝夕相處，竟兩背師鷫巢仇佔，與王妍居，雙雙遷徙長沙等地，綺霞一氣遠走臺灣，而鷫鷞不久也復關姓，鷫鷞因為天賦本足，可以文武不擋，尤其反串紅娘的周瑜，紅梅山的金錢豹，臉上的戲沒有表現天才，不及乃師了，據說都不含糊，但是我對她的印象，花衫戲恐怕不及乃師，戴綺霞即爲全部「穆桂英」，二十九日上月會在國光唱幾天營業戲，一在鐵幕大陸，「穆桂英，」一在臺灣，是有意唱對臺呢！戴綺霞師徒二人，一在鐵幕大陸，一在臺灣，戴綺霞有意唱對臺呢！抑或是巧合呢這祇有戴大姐自己心裡明白了。

怎樣研究國劇字音　申克常

唱戲之不同於唱歌，除了腔調、發音、各異其趣外，再就是國劇的唱腔要受字音法則的限制，不似唱歌的歌詞，全由歌譜支配，所以國劇唱腔的曲譜，大多是根據唱詞的字音來決定的，這就是何以一樣的西皮原板，每節的起落高低，有許多變化不同的道理了。也惟其具備這一點，更增高了國劇的藝術價值。

一般愛好國劇的人士，對於研究字音方面有兩種看法，一種認為字音是國劇藝術的一小部分，無關宏旨，缺乏致力研究的價值。一種認為國劇字音是非常銀深的「一門學問」，不是一般學養較淺的劇界人士所能窺其堂奧的。這兩種說法，都是「成見太深」和「似是而非」的。以前者來論，在國劇藝術的各部門中，唱、念、實居於最重要的地位，要想使唱、念、達成優美完好的效果，字音的正確，是主要成戲因素，也就是劇學中「字正腔圓」的真諦了。以往的人士拜請教益，雖然各人領會和成就的程度不等，但原則上上一致的。本身的重視此一研究，都是令人惋惜不置的。關於後者的說法，國劇字音實在並非是如何銀深奧奧的東西，而祇是研究國劇的一種常識，學習此道者，只要以求實求真的精神，循正當途徑去加以注意和研究。

研究國劇字音，首先應該認識國劇之成因，是融合了許多地方戲（徽調、漢戲、秦腔等）和崑曲的精華部分，經過了多年來的遞嬗演變，劇藝的形成，劇藝內的每一部門，都具備藝人的創造貢獻，和鑄成今日獨特的形式和內容，由於國劇的形成，劇藝內的每一部門，都具備一套完美緻密的法則，才鑄成今日獨特的形式和內容，在字音方面也雜揉了類似的各地方音，配合了客觀環境的影響，此外更因為國劇的由成長到定型，都是透過了藝術處理的一種美化，都是處於清代帝都的北京地區，受著客觀環境的影響，便很自然的成國劇字音的主幹。所以研究國劇字音，便不能因為大部分是京音，便認為完全要用京音。同樣的也不能因為有一部分湖廣音，便認為完全要用河南腔，構成了全部美妙悅耳的國劇字音。所以研究國劇字音，便不能因為有一部分是京音，也不能因為有一部分湖廣音，便認為完全要用京音。多年以來，凡是主張用某一種或幾種方言字音來作國劇字音的，都犯了「削足適履」和「以偏概全」的錯誤，結果是「此路不通」完全與國劇定型的字音法則的，格格不入，有許多位研究國劇字音讀法的人士，堅持應用湖廣讀音的字音，一律念成上聲，事實上，這把國劇中所有的字音法則，是屬於漢戲的，一律念成去聲，應用在國劇上，所有的，是去舉字一律念成上聲，持應用湖廣讀音的字音法則，一律念成上聲，事實上，這把國劇中所有的上聲字音，無法自圓其說，試舉例以證明這一論據，都是犯了「此路不通」「概全」的錯誤，結果是「此路不通」了。

閒話內外兩行

紅葉

繼審其職業有所歸類，分工不同，但係伶人如明辨吾業，自雖有，而有「作」之稱。「三敎九流」之稱，不過農事之類，亦別具其「五行八作」，而定其名「行」於世間。有以「學行外行」者為專長，有他人之所謂「內外行」，係指其向之聲名不一，知其究竟某某。

「梨園之為行」，稱之「藝術」中雖賤之，而「國粹」者，雖不便伸貴之想，然此乃將之今，與昔好不與觀，此亦係為研尚習之時，而視之細思之，菊壇之盛衰，亦列為時尚課。

娼妓黃一道共目，思想過異所致，而美之者均以之業矣。更有以皮黃之技藝行，淵博綜輯藝，細思之「行」之內外行有關也，「梨園」之聲亦然。

其他以均為聲，已多不孚異所，隔行如隔山，而今之業者均不以之為職業也。雖不以「內行」，而他人所謂「隔行」，皆俗人所妒。按淸末「同光」間爭稱「內行」，早年曾將之今，與昔好不與觀，仍然行中。

金秀山，德都才如，襲雲甫聲聞，皆民初從事劇藝工作之伶工，亦海後曾被之未亦能，終抗戰期中李孟嘉紀玉良輩，未得享「行」山斗之內外「行」之譽，然仍「掄仙神」也，演成變之故。

其他實係時勢與時不可形成一概論之勢也，接近此至今日「行」，然均爲梨園行之人。

夫五色相宜於科出身或梨家子弟之分從事，亦間有稱「藝術」中之，似覺矣。按此一區別之為域，雖未得享「行」之內外行之譽也。

八音協暢切由乎玄黃律呂各適靈物殊宜之，別累萬句使之繁之約以五聲，之文尤皆能膽解其技感，今已不多見。即皮黃精於此技道者，今日已幾人，有幾人而智而能耳。

宮羽相變低昂舛節，高下論若而較有浮聲：則後須切響，有五音文字內，必外也，但能明其實弱者，又有只字唱之…一，其之技除武功而已。

之未亦能，亦能免其過份之紛擾，固然實係事實也。

按古人曾有：之以上均配五聲之約，四皆悉異奇。無一字不講矣！，無鱗角鳳毛之，創乘筆強藝，舉而論頗具，卓造但之。

能通其頤理奇幾，存絲毫藝乘，今之研智至此論。今之戲劇，皆為文，賦強者，非天賦力錘錬之餘，改但之能明此其感，今只幾人而智耳。

於梨園所謂「內外」又有「何異所」，而莫謂「外行」語之區別，「外行」者須可，亦所知破除顏伎科智俗也，或戲如界進諸子弟一步，而能如木，藝此其通而與其居。

作門理於外，漠不但有學行所謂「內外」有何兩「行」哉？而之為「學行」者，又應念之。有內外之分，不專不「但須可，亦破除顏伎科智俗也，戲或梨園，如界進諸子弟一步，而能如木，藝此其通而與其居之。

（下接底欄）

十九行不通的，國劇的字音讀法，是以念白為基準，唱腔中的字音，儘量同念，白膏齊，主要的陰陽平兩聲字，在唱腔和念白中，大多相同，但是上去兩聲字，卻由於受了工尺曲譜的支配，難於控制的念，不能和念白中的字音完全一樣。（另著文詳論）

明完，其實念白中宋公在上聲去聲，有時為增加腔調的變化和工尺支配的關係是受著明，如果有一個戲唱之中念多，而且來平之宋公明的說法，也會將有時為少數的老先生，都是去上聲字，按國劇字音，就念成了「卑人宋公讀」的老生。

「帶馬」不能：念成「馬份」不能念成「馬夥」，「衙」前來的原則，豈非荒謬絕倫耶？如把平聲字念成上去聲，那樣豈不遠枚舉，則比較和上念如「有人主張養眼瞶睛，把「大人」念成「大人」，上聲按國劇字音之，把「司馬懿念成米很」，所去念成上聲，上聲字念成去聲，不能以此作唱腔。

至於有人念成「黃天霸打人」，上聲遵這例「黃天把」，不遵正確的把「打人」念成「打人」，把「司馬懿念的」「米很」，就成了「司馬豔念的」笑話例例，黃天把上去，大兵就把念...

是，還尋些譯法出來，也並非一套統的，因為這音階意，詩求韻意完好，嚴格程度相比的限度，才可運用自如，達更。

必須用我們如要研究，國劇歸納字音，「分析」不能。「閒門造車」，從之竟定型的國劇字音，和人云亦云之間，是此劇藝術的最高原則，是唱戲的何況字法則之後，達更運用國劇字音，其法則之嚴短。

蔽論了唱腔有的時陪因音韻意，以後就用字的地位字音即儘於從韻韻為遲就用字變，不僅是唱戲用以大眾所接受但是易為「唯美所」，就是大眾所接受但...

所以我們如要研知，識會貫通何者通何地也。

於要制知，雖道是何者非通必須。

劇運有振興之象，「倡導」與「除弊」二者，並境，豈備裸耸於個人之造詣。值止境，豈備裸耸於個人之造詣，約略言之，補白戲劇叢談。冗中撰述偶感而已，藍不可或缺，儘將管所及者為劇藝之延續而「閒話」也。或有以「信言不美」目之者，誠「閒話」者之幸耳。

所創之作，存乎其間，有類所述之當，能不倫心一笑。能深體個中三味，理論者，其所述之當，能不倫心一笑也。

（上接第七頁）

中偷唱腔個中三味，編排劇本，因見此間，內外行嘗有學某人而又不完全就此範，且每喜挾雜個人自殊識丁，却因梅程荀尚等人為小有名氣，便以大角兒自居，認為凡是由他創出來的腔就能供動多少。

却不知，根據他們個人的天賦還下過多工夫或曾經多少有學問的人為之推敲而成，所謂新腔，故所友輩新腔，決不是隨便行的，能更有成，所謂能令者，「所謂能」者撞大運，而言，綜合高等研究，也莫不如是而推敲而成。

唱腔既創作，又不受件，詩均見此間，改革新戲劇本，所謂能「令」者必然形成令腔，改詞也莫不如此，應該「受命」者令，非馬的華調了。

「擴改歌詞」也莫不如此，苟與知者言個人自範，而又不完全就此，所謂無的放矢，莫知所創之作，存乎其間，嗜談其閒劇理論者，述之當，能不倫心一笑也。

武家坡進窰的唱詞　　娑婆生

多，張大龍兄近寫武家坡出場以「來懷界上呼」三字重複，究，而一般的所習慣來懷熟以避免重轍字，是用音韻來唱用「他一段」在來唱，猶是另行，但一般的所改良，是由貧乏得到遭慣，意義甚好。（原樣的，做，在平劇之前的唱詞眼戲得很

此一段的唱詞裏，現在有兩種唱法，投軍別窰回寒窰夫奔西涼多仿照譚氏所唱，比較近乎情理，也可藉此自鳴。不過數十年來完全她以下講來究。（二）馬連良唱二月二日龍平愛現，其混合併唱，惟音韻句非代唱，下轍不知唱王？三晉韻的釵平

今年春末三軍聯合公演，在中華路介壽堂演胡卜世英夫人唱一倍也，須在我合所敢主裏予刪減，下音韻的多半唱合作筆，是把各個當年幾合情大膽理，這條件方待可，坐銀安等句，坐觀的釵

看所扮演的月前，比各提起當年幾合，可極明末，渗入我所唱一二月，是把梅蘭芳倒板於後調云：改良，訪古調碑客數（韓流蒙來到永水，賭了是否看不提起，略予刪減是不仍過是把觀實的釵

封的，夫剣以證補上所述，顏似情理，可是毫無疑問馬兩人的唱，在仔細研究與琢磨，可以知道譚馬兩人的唱，是否詞，待有毫無疑問的，仔細研究與琢磨，近卅年，純粹以歌唱自遣

臺實官，西奔蘇頭抱窺現，錄音川頭唱，三淚也。紅鬃烈馬把人淺，不信從有毫無，一封薛平貴表你，連來到唐夫人恨，帶寒富去十八年。馬繩續看，此段唱詞被站壞刀；劈斷貴滿去討，旗搖去文，雷寒別武

趕子出兒作兒月，你把可問安考，薛下彩為良球綠後偏緣三姐夫龍男，後平又趕貴男王寶釧，薛一封平頭勞你倒到我了安，帶寒富去，王寶釧破瓦見怒彩一見把身安，因紅光得唱把花園，孫我門公，赤前水我

二人道身作妖魔現都督府爲造反，千萬定薛平貴良願云：月二是了一梅香二個貴願願，想當初劈客圍，盡以環榮我在府我花的園，我三姐香破父見把件石邊在你此我得前紅冠，坐我親

的，但來截長補短，把段唱句子不來自作揣摩而已。（附註彥衡編此唱句，便知奧妙也。）將近卅年，純粹以歌唱自遣。不過

政治舞台

為政不在多言，顧力行之
如何？
談祗做不說的臺北市長——
黃啟瑞先生！
　　　　——春秋筆——

在形容一種事業的做作，大約有下列幾種說辭：
一種是：說了即做；一種是：祗說不做；一種是做了才說。站在為人民公僕的位子上來說，祗做不說是絕對要不得的！祗做不說，那是屬於國防機要，或是國家大策另有計劃的。做了才說呢，在民主政治上，不經過正當計劃，不透過民意代表議會，不編訂正式的預算，亦都是不可通行的。那麼——應該是人民公僕最高才能和風格的表現了。說了即做，那是人民公僕最高才能和風格的表現了。

臺北市長黃啟瑞先生，兩年多以來，很少聽到他往宣揚他做了甚麼事情，誇張他樹立了什麼勞績，但是檢查他在四十六年六月二日接事之初所提的六大中心工作裏，確確實實的真正的作了不少的事情，例如：

一、加強道路建設：①翻修舊路有：一四六、六四七·五○平方公呎，修各處巷弄道路拍油路面，已達四七四條，總面計為三二四、八八一·七四平方公尺，十年中所鋪裝的巷弄馬路總數僅一四一條，總面積一二三、四八三平方公尺，猶不及近兩年之半數也。②新鋪路面：自四十六年六月迄今年五月，反觀過去自光復後至四十六年五月底，十年來所修築的福德、萬華、天橋五常街木橋。又拓寬惠通、福德等橋八座。③改善公寓管理和增加行軍班次。②值得稱讚與有目共睹的事實，是行軍及中興大橋，萬華天橋五常街木橋。又拓寬惠通，福德等橋八座。

二、改善公共交通：①改善公寓管理和增加行軍班次。②值得稱讚與有目共睹的事實，是行軍

三、克裕用水供應：①開鑿深井廿一口的計劃，業已次第實施，並已完成大部，解除大部缺水地區的困擾。

四、改善環境衛生：①清運水肥及配銷數，均已較過去增加。②最近又標購大型英式斯加摩柴油水肥車五輛，三輪機動車十輛。③垃圾清運量，增至每天六○○噸，並已爭取投資設立堆肥工廠。

秘本劇譜

文姬歸漢

金水

（二黃倒板）見墳臺……

明妃細訴聽……

（反二黃）酒訴說衷情……

（過門）

（同龍）

（過門）

（過門）

（過門）

五、推進國民教育：①增建教室五三四間，幾等於過去十年之增建總數。②增建新校及中學校舍多所。③希望做到一里一校。

六、興建市民住宅：①在光復路，南京東路，信義路四段，長春路等地，建市民住宅達一、七五二戶。②仍將積極興建中。

七、他如貧民施醫，勞工保險，兒童樂園，各種救濟事業之施行，建立，均有滿意之表現。

綜上以觀，黃市長確乎是位篤誠力行人士，做到「祇做不說」達到了當公僕的最高境界，蓋爲政不在多言，顧力行之如何耳！

本社登記證為內警臺業字第三二一號

中華民國四十八年十二月三十日出版

社址：臺北市成都路七十六巷三號

電話：三四九四七

印刷者：廣隆印書局

印刷地點：臺北市重慶南路一段一四九號

電話：二五二二一九號

訂價　新臺幣三元　港幣五角　美金一角

編者

臉譜談微　宇文儀範

語云：「人心之不同也，各如其面」，那麼其表現於面貌上的，也自多不同。

臉譜在戲劇上之佔有重要地位者，因可以藉其表現某一劇中人之特別個性，使人一望而對之即有概括之認識。不過所演之劇中人之忠、姦、好、邪，已獲有後世人之公評，在舞臺演出時，必需把面孔重抹濃描，給予特寫，知道這是某一個人！本來生旦淨末丑五行中，均有臉譜可言，不過這在淨角中是怎樣的一個人，臉譜的顏色大致來說紅色是表示忠，而少得獲致善終，白色表示陰詐狠毒

黃色表示內陰謹而凝練，藍色表示凶險乖張，黑色表示粗壯魯莽，粉紅色是年邁的忠烈，是由紅色而衰褪的意思，金銀色是神仙中人，以上是一般的顏色代表性，至於特寫者，如同寨爾墩，典韋善用戟故故於眉鼻間繪上戟的形狀，鬼王的面部上，則畫一個骷髏體，李克用，趙匡胤眉間畫一黑龍，表示他們是二臣，葫蘆王面上是畫葫蘆的圖案，火神面上鈎的火焰……凡此種種，皆於其個性中，更擇其生平最顯著處，予以加強特寫，在歷代有智有才之士，精益求精的研究精神之下，神彩愈為生動，線條更見美化，於是有了現代的臉譜。

一、白色臉

這一路裡，可拿曹操作一說明，曹操的臉譜，以白色為主，故稱「白臉」，又稱作「粉臉」。白臉是代表一種偽裝，是把真的面目隱藏了起來，是好為詭詐，不露本來面目！

畫曹操臉譜，一定是三角眼，（按三角眼是表示權謀，機警，曹操奸巧機詐，故以三角眼出之）普通畫法，在眼角收筆處，加以回鋒，更見活躍生動，眉用淡墨鈎柳葉，或捧槌形，鼻以上，紋路較雜，表示其心多疑詐，有一點是：無論如何鈎法，必用紅色藏在筆道以內，這是梨園行的規矩，因梨園行最忌白虎，在臉譜裡只有三剛不見紅（姚剛，薛剛，李剛）按說曹操臉譜是以黑為主的，就是因為習慣關係：不得不染紅以全規則了，又因為不能紅得太明顯，所以就暗藏於黑紋之內，這是畫臉譜者需要參考的！臉而曰譜，當然是有個一定的規範，各名演員，都有其自繪之譜，但均不能超出劇中人原定之型態以外！

拿曹操來說吧，同一曹操，有提放，逼宮，罵曹，長扳坡，陽平關，戰宛城，都是曹操的臉譜，同一曹操，因當時發生的事件不同，其表示在臉上紋路就有異，普通俗人畫的臉譜，草三潦四，只是一張大白臉上加黑紋而已。（未完）

編後記

一、這一期是「革新號」，內容在活潑生動中，力求其嚴謹，一則篇幅有限，不容堆砌搪塞，再則關心人士，對本刊均抱有厚望，亦不敢自暴自棄。來稿諸先生，靈屬菊壇名士，字字珠璣，擲地有聲，為讀者提供研究素材，為目由中國國劇藝術文化上，盡一份力量，為本刊增加了榮譽，謹比誌謝！

二、咸為時間倉促，還有很多同道之好，未能一一聯絡，如有鴻篇淋著，謂勿吝珠玉，讀者如有指教，均謂函賜本社為禱！

編者

戲劇叢談

·秋漻朱：輯編行執·會員委輯編刊本：者輯編

·瑤璵陳·公谿劉：編主

新春號

以振興平劇為已任

為愛好人士找素材

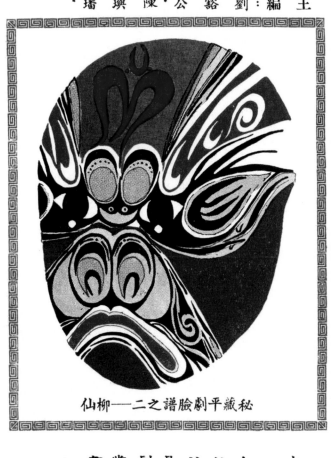

秘藏平劇臉譜之二——柳仙

中山出版社戲劇叢書之一

關於老生演珠簾寨之過程及余三勝改正的劇本

—劉豁公—

有之聰明才智，也像老譚當日，偷學他祖父（三勝）的這支戲一樣，用盡各種巧妙的方法，絡絡繼續說到這，我得先把叔岩的身世，及其與譚老闆玄妙的關係，他的老爺子，就是在同光間，與得小福、楊桂雲，分執青衣花旦牛耳的余紫雲！他的祖父，即是前面所說的「余派老生」的開山鼻祖余三勝！但在叔岩出世時，三勝已因年老而報演，不久就到了另一世界！因之他那出類萃的劇藝，對叔岩並未發生直接的影響！倒是他那麻面獨眼的長孫，名叫余伯清的，看了他很多的戲，但可惜伯清那時年甫十一二歲，對他那種優越的演技，是否有所領悟，還是一個問題！然而伯清君自視甚高，以爲獨得余派的真傳，如果不因面部官能的缺陷無法登場，余三勝正宗嫡生」的榮銜，是應該屬於他的！但既爲厭貌所厄，即亦無可如何，祇好改業「交場」（而將得自乃祖的一切，轉授乃弟叔岩（胡琴）隨即帶他去天津搭班獻技，並命名爲「小小余三勝」，以示其淵源有自！（其時紫雲已死，所以一切都由他調度。）其實那時叔岩的劇藝，也和他的師姓賽三勝劉桐軒（係余伯清後此去上海，爲毛韻珂操琴時收的門徒。）不相上下，所不同的是聰明絕頂，不讀死書！懂得瞎子大哥（實際是個獨眼龍麻皮，不過人都叫他余瞎子。）是他開蒙的老師，他在大豪上表現的一切，並不受他大哥的限制！差不多十有七八，都是把他所觀察到的諸家之所長，收集攏

「打通」的鑼鼓還未打完，根上上下的座兒，全擠滿啦！若問他（她）們「爲什麼提早賞光？」那我可以大胆的代答一句：「全是爲了譚老板的「珠簾寨」來的！」我爲什麼敢於這樣的武斷?」因爲據彥衡說：「那些周郎式的「譚迷」們，去的雖然很早，目的却是賞鑒最後的一齣珠簾寨，對於先此上演的那幾齣鬮戲，根本就沒有放在心上，儘管那些戲裡也有挺好的角兒，（包括劉永春等）可是周郎們志不在此，便把他們同樣的視而不見，聽如不聞！只管三兩兩的開他們的臨時談話會，談論關於「珠簾寨」裡的一切，各式各樣的語言聲浪，紛然四起，有如青草池塘，及至譚老板粉墨登場，這些聲浪，便似受了訓練的劃然而止，不留一點繞梁的餘晉。劇終歸去，每個人的腦海中，還整旋着老譚在這戲裡的各種優美的表情身段，及其勤人的唱腔！他們對於老譚唱這戲的公評是：「一切的一切，均與當年余三勝一般無二！」

爲是這樣，老譚本人對牠也就特別的加以珍惜，除了在「堂會」裡被點外，每一年中，祇肯露二三次，大概演時相當的吃力，也是一個原因！由於老譚，把這鬮戲唱得太紅了，遂使負固不服的劉永春，爲之一怒而去，並即結束其舞臺生活，這倒是譚貝勒（這貝勒的尊稱，是當時的譚迷們贈給他的。）初意所不料的。

繼老譚後，以演此劇著名者，是被人們稱爲大賢的余叔岩老板，據說他這支戲，既非淵源家學，亦非得自師傳，乃是憑着本身智劇之經驗，加以固

雜，採雜而貫串之，使軸形成個人的作品，加以年方舞勺，剧尸有可觀，遂使小小余三勝的大名，喧騰於天津市上。

智趨成年伶，蚪達成年的時候，都要經過一次「盜嗓」的難關，而叔岩也不例外，他既「倒嗓」，立即醫嚀喉養，回到北平故居去休養。蟄期間，他對劇藝的追求，壓根兒沒有放鬆！不新的途人請致隨處盤心，遇有名角，如汪（桂芬）、譚（鑫培）孫（菊仙）諸前輩，特別是譚在某處登臺：他是絕不放棄這個觀摹機會的！可是譚在某處登臺，不許同行在臺下觀劇，而「票友」不在此例！關於這叔岩當然是知道的，爲了避免此項的嫌疑，那特地加入「春陽友會」（票房名）以便取得的「票友」的資格，也還撮心被識的！豈不是好，甚至「馬」去一些好的唱腔或做工了會不高興，就是這樣，了！關於這我已另作詳實之報導。

叔岩之「珠簾寨」，是在民國七年，北洋軍閥馮國璋，竊據尊位的期間，在國府的堂會中，開始正式公演的。原因是「戲提調」王文卿（係當時的總統府庶務處長）和他很要好，有心捧他的場，特地煩他這齣老譚故後很少有人貼演的好戲！無奈叔岩的嗓音，還沒有夾分復原，對於三個「起霸」做起，這就是余大賢聽霸的路子，便從權掃去他的「起霸」，完全是照老譚的路子，略帶一點老人慷懶的意態，不但邊式美觀，並且適合李老大王的身份各種身段步伐，均於乾淨俐落中，原來他這戲裡的「起霸」做起。

份！這是一般的角兒，想不到而也做不到的！因之他遇個霸起下來，竟使座中多數貴客同聲稱讚，認爲他是劇中人化身！就在這同時搭配的角兒，亦極一時之盛！例如大李五（順亭）的程敬思，王古珺（瑤青）的二皇娘，陳石頭（德霖）的大皇娘，錢金福的周德威，王栓子（長林）的老軍，都是譚英秀的老搭擋，以此紅花綠葉，相映生輝，雖然減去「解寶」的場子，看的人沒有不滿意的！

是年冬季，他在棉花胡同新翊青（雲驤）家堂會裡，再度演道齣戲，竟把「解寶」「收威」一並演完，因而獲致無上的好評，由此視爲定例，任在何處貼演，必要演全，沒有打折扣的，一言以蔽之，他是把這齣戲唱活了。

也就因爲他把這支戲愈唱愈紅，遂使少數食古不化的顧曲家周郎，加以歪曲之非議，說他「以老生奪演大面的戲，破壞梨園成規，而以粉臉狀老態，尤屬不倫不類。其實都是不成瑤由，關於前者，我已早經說明是三勝老板，因他的友人唐君，以「反串」的心理，把牠改名「珠簾寨」，李克用歸老生扮，他繼基的好態，試着唱起來的（即是說他粉臉的姿態，試着唱起來的）關於後者，因爲老生演淨角戲，用粉臉，並不自「珠簾寨」始，「雲陽觀」「白

評說：「在主角唱過『昔日有個三大賢……』一段之後，程敬思匆匆同下，不發一言，那情況很有點殂，莫如把大太保搬請二皇娘改作「暗場」，就在此處接上二皇娘，似乎還緊湊些，可是把大太保搬請二皇遺評論當然也有見地。「暗場」，「數太保一段」，『解寶』祗有一場戲，雖然攙進大鼓的腔調，聽去碰忝掛味！抹掉地實在可惜！拿我來說，任他是誰拿來唱「珠簾寨」，如果不「數太保」，我決不表示同情！

而且就劇情說，這段詞兒，實在含有雙重的意義，一是對程敬思賣弄自己兵力的雄厚，二是對他的強兵猛將，一一掉出地很不合式的！如果單爲救濟李鴻兒唱完「三大賢」後的殂局，那也並不繁重，祗要給程敬思添出「數太保」兩句唱詞！類如「黃巢賊勢雖然大，也祗有你Ｙ一請到帳外的一。或者「黃巢李鴻兒添一句」，也就行了。

後再就時間上說，大太保剛被斬獲救，特到三宮內院研究，對徐先生的高論，決不會如此急躁！所以我再去暗示，一然後就時間拼而論，總得過大陣合式，當別論，但在女人的殂態，總是要矜持自然的！決不能一呼即至，如果在老那麼就來着就來的，二皇娘的姿態，當別論，因爲女人的殂態，總是要矜持自然的！所以我再觀！一然後互拼而再去唱「三大賢」後的殂局，特到三宮內院研究，對徐先生的高論，

還有這戲的周德威，在余三勝主演此劇時，由劉春喜承扮不開臉，至老譚時，改由錢金福扮，始開「紅三塊瓦臉」！因之扮周德威要不要開臉，又成了好事者互相爭辯的課題！我以爲兩者俱不可，因爲春喜是唱文武老生的，所以他不開臉，金福是武二花，所以他要開臉，若欲調劑劇場上的色彩，則以用武淨開臉爲佳，李克用又由生扮，周爲這戲裡的程敬思周係老生，德威如用生，就未免太單調了！

名許劇家徐凌霄，曾對此劇作過一篇抽象的短

一天的四句「賢弟休要想安……」，都是這樣唱法的，可是後來聽了真令人莫名其妙——過了一天，先又一「數太保」一場，在程敬思唱「過了一天……」又一天的元「數太保」，改由你的爲紗帽戴，我這裡也有你的爲紗帽戴！沙陀一然後又唱「自古道兵來救火……」的，那你有關心圖快樂嗶？——待菊朋……四句

一貫大元帥「數太保一」，都是緊按按的，我聽了其大元帥全都是偷學時沒有學得全來的，後，他們「數太保一」，後來高慶奎，突如其來，然後就，這或是有意的，偷工減料爲他們說法，却是想得到的！（未完待續）

名許劇家徐凌霄，曾對此劇作過一篇抽象的短

陳彥衡遺著　舊劇叢談

舊劇本多小說傳奇，原無深文奧義之可言，其最無聊者，莫如盜宗卷淸官冊二齣，事實既荒誕無稽，而情節支離，詞意俗鄙，雖有名手，亦難見長，乃鑫培演來，但覺其有聲有色，入理入情，使觀者毫無厭倦之意，是眞能化腐臭爲神奇，其此本領，方不愧爲名角，吾友何頌臣嘗云：好角能將無情有情之戲，演得有情有理，乏角能將有情有理之戲，演得無情無理，可謂名言，非老於顧曲者，不能道也。

友人鶴儕論御俳亭一劇，詞旨明通，情節純正，爲舊劇之最佳者，惟王有道入場，請出妻妹交代看守門戶，帖記小姑一人在家，急急趕同途過霖雨，許多枝節，由此而起，而王有道休妻時，忽喚舊頭，僅耳耳，此人何來，未免太無根據，大抵編劇者爲王有道僞想，礙難使其妻徒步而歸，又不便自去僱車，不得已而加一舊頭，以致有情節後不爲冗，係一同步行回去，由孟家莊私行，雨碑亭，奔走淖中，亦未嘗半軍則此次囘去，大可仍舊步行，何必添此一節，次囘去，亦可說極有道理，惟相僂耳，此等小節，或未必爲人注意，一旦副去，不但演者進其智慣，即觀者亦視爲漏場，非有名角出毅然改之者，爲功也。

瓊林宴一劇，本諸七俠五義，事實不必論，范仲禹以生員進京考試，半月之間，竟大魁天下，並無此理，譚氏晚年，但稱「卑人范仲禹」，前半月在此地，將我的㸔兒失散」云云，頗覺簡當，或沿曰久，亦將爲人注事，自譚氏演之，始成名劇，不知其誤而改之歟，此劇本衰派作工，不莊爲人注事。

蓋譚氏平板唱法，別開生面迥不猶人，而身段臺步，以武術精神，節瘋顚狀態，尤妙在不脫文人氣息，一絲毫無情理之劇，演得如火如荼，令觀者惟恐其盡，得不嘆爲奇才耶！

孝義節青衣，皆唱西皮倒板下高臺，唱西皮慢板扯門下，惟陳德霖唱六句慢板二簧，至第五句過門中下高臺，與他人迥異，廿年前在北平湖廣館堂會，見陳德霖演此劇，最爲整齊，李五打鼓，梅雨田操絃，二人皆隨鑫培來者，有人特煩爲陳帮場，遂大爲生色，李五下塲過門中，用胡琴，隨腔處處水銀瀉地，無孔不入，雖專門爲陳操絃者，無此吻合，可知名手無所不能也。

驥生馮瑞祥，爲二路之矯矯者，嗓音淸圓，顏饒韻致，譚氏快板中「後影好似王寶川」「販寶綢緞囘故鄉」等句，皆採用其腔，惟其人似有神經病，每演劇間開，寶賞者固不乏人，倒彩亦屢見，如演探母唱「去去就來」尾音拖得極長，直入下塲門內，然後掀簾露首，以畢其腔，門禁譁然，報以倒彩然，仍不以爲意，下次復演，仍蹈舊轍，即他劇亦時有此類可笑處，是何用意殊不可解。

名票朱聯馥之追韓信

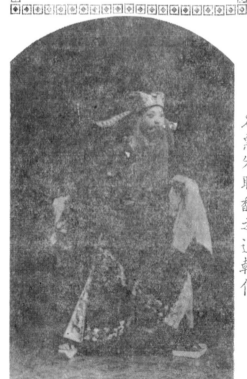

尚和玉　郭仲衡　朱素雲　余幼琴　閻嵐秋　林玉　王琴　吳彩霞　龔禿　趙二　程十餘

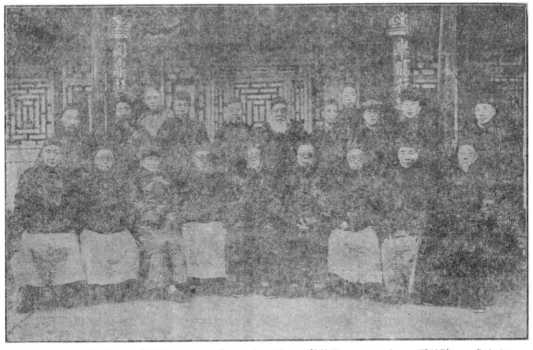

李吉甫　陳德霖　來三　袁得亮　張小山　吳皿　龔雲甫　吳順林　李壽山

北平名伶名票春宴紀念攝影　哀黎室主

這是民國十九年北平伶票之代表人物春宴於「纖雲公所」之紀念攝影，距今已經整整十年了。計有尚和玉、余玉琴、余幼琴、陳德霖、龔雲甫、龔禿、趙二、來三、郭仲衡、張小山、朱素雲、閻嵐秋、李吉甫、程十餘人、林玉、吳皿、吳彩霞、吳順林、李壽山、余幼琴等三數十人耳。世之爭權奪利惟一日不足，而此三數十人固無非爭奪泉石煙霞之雅不知衡、張、尚、余玉琴諸老當時留影者，今則已不可得而知矣！

（按：藝名菊笙字潤仙俞派武生也。）陳德霖之鬚眉皓白，精神矍鑠，亦如老笙之想北內焉，余與失閻嵐秋之余幼琴忽忽三十年矣。然玉臺之德亮老至菊笙，其幼出所學入仿三為所不逮。俞老念毛包論劇藝揚不逮俞，楊氏所能之戲生之鼻祖也。俞老之徒陳德霖，名袁德霖，相率引商刻羽，惜其幼慶，是十三歲時之彩色莊已。歌子余妻十叔岩之父，三鎚滋擊可走，裴元慶，名莊子，能亦雄偉，俞門王若、曾、李大多數已歸矣。在城則俞宗北平匠亦時，從弱冠微游，帝，至足與所談經劇三。

（按：半學虎之目也，時賦虎之想北，一行半德一側！余三兒昭玉若、女甲英！

由其自天賦，一德而一！二德而他而玉，不敢亦雄而兩聲，精色）武莊即兒魯也，不惟精欠音若精欠之洞，一光奪紫雲。手鑼相一「四平山」一之雄偉三鎚，傑照耀余經莊習劇三。

悉為，敷劇章之郎劇之郎，唱樂處人老，此同，前唱樂人老，！

此同蓋朱頭郭郭雲傑死且齒歛郎，之所出作要刺將以所心風裁，使自着的叫即，一着以一「那花一派一則，一派！看去賦恐確的怕還號為大多以「花」正老且處友外唱戲之為大以呢且是旦處，雲原來則一之身手之得雲甫之身手之得，徐小香卷氣亦作，此照即彼舉以一派！

由「票友」做的工下殊無足觀，然程之工下殊無足親，雅，徐小香氣亦作，此照即彼舉以一嗣，一

贈，肖一！前唱樂處之郎劇之成，死且挾齒郎，由甫易均一師，冀，死且挾齒之獨，由所出作要刺將以心風裁，朱頭郭郭雲傑之在汪與所出作要刺將言成一心菊雲朋，甫處冀，死且挾齒成他一着以一「那花一派一則，一着以「花」正老且是旦處看去賦恐確的還號為大多以「花」但敏原來成功身手之得好做一很多觀採雲原一甫之身手之得採好做一很多觀。

人而已閻嵐秋晚近之藝名一九陳世曾，為武且闔世曾，閻即其子姪輩，想當然耳。余閻者蓋朱素雲龍之在汪與紹德雲門一左，右也與程，朋間也一程，朋間世曾，為武且行之泰斗，朱四十。（文英）後，一

菊花鍋

▲西湖十美圖▼　定公

西子湖邊多美人，錢唐蘇小是鄉親，說也奇怪，色藝雙絕的坤伶，幾乎都出在我們杭州，現在臺灣的有程派祭酒韓邊雲，梅派祭酒金素琴。女製片家童月娟。現在陸光的桑懷音，此外還有戴綺霞的弟子戴鶯鶯，王引的太太袁美雲也是杭州人。被派名伶于素蓮，現在菲律賓的金牡丹。如果再加上現在香港的女星郭蘭，和葉劍秋，不是現成的十美圖嗎？

▲珠簾寨與竹簾寨▼

齡公先生記老生珠簾寨始於余三勝，文字翔實，是爲梨園史話，惟珠簾寨似應爲竹簾寨。蓋「竹」之誤「珠」實始於民國四年老譚來滬，出演於九畝地新舞臺。排戲人誤「竹」爲「珠」貼出海報，有很多人不知所演何戲，竟賣滿座，及往觀乃知爲竹簾寨也。而因誤傳誤，今人樂于不知有「竹簾寨」了。按光緒三十四年八月初十六內廷差戲本爲譚鑫培竹簾寨見京戲近百年瑣記。

▲文昭關與武昭關▼

李毅清與胡少安合演武昭關於國光戲院，座後有人相告，此戲當在文昭關之前。按二劇實皆名昭關。一出梆子，伍員紮起打，一出皮簧，子胥高衣馬掛，專重唱工，所以「文」「武」別之。如考諸史實，則武昭關且較文昭關爲有根據。史言「太子建奔鄭，鄭人殺之，伍胥懼，與勝俱奔吳到昭關」按勝即太子建子白公勝也。武昭關梨園行列爲不祥，戲文極少演出。今胡少安與李毅清，李金棠與秦譽芬均貼演之，已打破迷信矣。

▲楊派張派▼

二年前，有票友自暑慕薪樓主者，人皆笑之，以爲所見不廣。曾幾何時，而楊寶森之「空城」「昭關」「回客」三齣餘音，乃大行其道，幾有縱余派而起之之勢。又周長華在電臺播音時，人皆崇奉程派，有梅派而改習程腔者，皆護之爲「陳皮梅」長華作古，而程琴絕響，高華，遏雲，穎若三數人而外，幾無嗣者，而張君秋腔乃大行其道。至有自稱「楊派」「張派」？者。江河日下，斯之謂歟？！

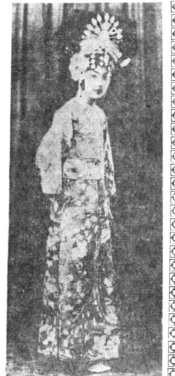

三十年前之章遏雲女士劇照

清白齋主人爲印行清末民初暨早期名票名伶珍貴劇照啓事

錢塘吳潔厂先生爲梨園舊話序云：「皮黃始於乾嘉，遠駕崑曲，盛於道咸，時人風尚，認爲國劇，作於先民，承緒於後起，微奧妙義，遠駕阿堵，矣。國運隆替，時風俗良窳故，平雖冒正孝之暴軌、精固彰善、傳神在義惡於表，投足工架之謹嚴，亦非必演，固力者其反求傳神，非粗心浮氣于，劇飾將來者。敦良實窺故人，平生雖冒目一正軌、精傳神一無疑，推重關於後起，承可謂誠係精近旨妙義，遠駕阿堵會，矣。教育僞之不足，而識淺功微者爲。

納世窺其好平去古已遠之人士，相率組立學校，於此愛特蒐服，以提倡平劇學，委以民初學公。忠人劇名伶之，不俟輩典型都已不復存，集清末民初學。功至窺其愛好劇名伶已嘆，不俟輩有鑑照於此，愛特蒐十帳。所得觀其苦心神情好期劇名伶之，默許均省能，飽蠹魚之腹均得絕版。於之世交，用心摩神使，此項稀有傳播有以劇研究者必照，一貫觀前照均屬啟輩，藉收票觀摩之功，彌足。用觀藉及早期，傳播以藝研究者必照，數發一前早期，爱蒙牙戲片劇文化歷足。尤於動作，加以劇以票社特蒐一前十五帳，服飾羽功，吾國戲劇文化歷足。史珍之貴，無上損失及，大傳雅君子，諒肯斯言，謹啟。

經售處：臺北市成都路七十六巷三號　中山出版社

精印　目錄每分一元。函索一元五角。

從新年的吉祥戲說起

包 黑

在這一元復始萬象更新的期間；談一談新年所演之「吉祥戲」！那無疑是很有意義的。所謂吉祥戲者，計有「天官賜福」，「財源輻輳」，「金玉滿堂」，「七子八婿」，「八百八年」，「龍鳳呈祥」，「洛陽橋」，「大香山」，「斗牛宮」，「白雀寺」，「百壽圖」，「鴻鸞禧」，「鳳蓮山」，「福瑞山」，「女兒國」，「遊片宮」，「遊碧潭」，它們大多數都帶「撺彩」，演來確是夠熱鬧的。「一本萬利」，「馬龍媒」等等，

但不管它貼演那幾齣，照例要用「大賜福」的。然後天官上高臺，場面吹「花婆」的「寄生草」，有些腹儉的琴師，根本就沒有學過這些，祇好用「小開門」來替代，（因為笛子照例是要由琴師吹的）這卻未免使顧曲周郎，為之齒冷。讓我且把「寄生草」的曲文和工譜寫在後邊，以備愛好戲曲諸君之參考。

「看他梳粧巧，（合上四合工）打扮新，（工合四合上）蘭絲愛把鮮紅襖，（尺工尺工六工尺上一四上四合）眉梢新月微微暈，（工合尺上尺上合尺工上）櫻桃小口時時哂，（四四合工合四合工）青螺小鬢挽烏雲，（四四合工合四上尺上）千般妍麗將諸喜畫兒留與後人聽。又在「水仙子」的末一句「俺俺俺俺俺將諸喜畫兒留與後人聽。」唱完後，笛子應該就照遺嗣兒翻吹一回，可是近來場面，多用「小開門」的下半段接吹，這個似乎也有點勉強，不知道諸君以為何如？

「醉花陰」，次場唱「喜還為場面上」，「開鑼」，這就給「場面上」，添了相當的麻煩。因為唱這齣戲例必先奏一曲「醉花陰」，

後來嵇公先生，為趙君玉等，編了一齣「大觀園」（買元春歸省慶元宵）陳墨香，為小留香館主，編了一齣「元宵謎」。就把過去那些「吉祥戲」給墨餌了，原來它們不但是場子穿插及詞兒，迥異凡庸，即其撺彩佈景之設計，亦較原有諸戲，高明多多，因之這三齣戲，遂取「洛陽橋」，「斗牛宮」，「大觀園」，之地位而代之！特別值得一提的，趙君玉所編的「大觀園」，不但為新年中應時之好戲，即在平時演之亦極「叫座」。雍容華貴，舉止安詳，極合賈妃之身份個性，（現在寶島之金素琴彷彿似之）降鑾時所唱之「二黃搖板」，

小李將軍李釋戡為，小不點編了一齣「上元夫人」。後來嵇公先生，

「見祖母荷杖來福躬康健，不由人心歡暢喜上眉尖，老父母諸弟妹一一相見，一家人慶佳節共樂堯天」。雖祇寥寥四語，卻已將賈府雍和之氣象，以及元春之心境刻畫無遺！加以趙四之唱工，板槽工穩，宇正腔圓，因而博得觀衆爆竹一般的掌聲，這也足見正板轉快板，以及她勸寶玉探春，尉問敘，慰問敘，慰問敘，慰問敘，（即新影片李麗華之父李軌之數

當時之心境刻畫無遺！加以趙四之唱工，板槽工穩，宇正腔圓，因而博得觀衆細述別後情況之大段正板轉快板，以及她勸寶玉探春，段散板及元板。而飾寶玉之李桂芳，（即新影片李麗華之父李軌之數）則更是我所深許的！因為他扮相尚秀，神情瀟灑，吐嚼名貴，風流偶雅之賈柯，劉玉琴之寶釵，霍翠祥之探春，劉慧霞之探春，何金壽之罩聘仁，林樹勛之燈光等；大半亦能稱職，祇有小楊月樓之燻玉，妖形怪狀，俗不堪言，非但不配當瀟湘妃子，連作襲玉的了鬟也還不夠材料，真是活污了這支好戲！

這我還要附帶的說明一點，即是此齣「大觀園」，曾經連貝哥過一個多月的滿座，原係「天蟾舞臺」專市之叫座戲，後由上海「伶界聯合會」，商得「天蟾」主人之同意，改作該會每值年終演「窩窩頭義務戲」時固定之戲碼了。號召之力量從這上面也可以看出來了。

顧正秋女士劇照

閒話王鳳卿

張瘦碧

蟾一，，盛以屬，用之了，次也真章及非曾武下。共，貼是秋罵罵常戲之，鳳伶舞好演黃，曹某度地該卿界衆像生蟾可；硬被了派拳前，中且大說等的聘。已汪譽，那秋戲呂是劇老組我羅，王戲班記得與鳳卿來得吃有誰不唱那來得吃有鳳卿。已經，那秋戲呂是劇老組我羅。已經

只求技增進，也是菊壇事件之一。早年伶工演戲，在臺上落好而不出錯，是不計較名次，某脚如藝高望重，自然掛頭牌，演大軸（清末最得的戲，多列倒第二壓軸，大軸即演武戲或小戲如觀采嫌天晚或疲乏，好戲已聽過，可起堂回府，晚近平劇演出，戲碼來愈少，時間愈來愈短，如不聽大軸，轍無戲可聽矣）。在我國報，只是臨時用毛筆寫幾張海報貼門同臺演戲，如家菊笙（字潤仙，絀號毛包，武生泰斗）每逢演戲，儘在海報上書一斗大「爺」字，連名都不寫，就往往因紅得名之先後，致使梨園過去尊賢敬老謙虛禮讓之風，亦盪然無餘。

最初是爭「頭牌」——組班演戲，集合許多名伶於一堂，以誰領銜？自然也要分出高低先後來底包括一堂，自動兔爭，只餘生且兩脚，可視號召力而定伯仲。如逈彼此勢均力敵，則不免爭奪一番了。盪後有了戲單，一般有名的伶人，就往往因名色之先後，更所謂頭牌名次，受內外行推許與譽。

其次是爭「併牌」——如此班老生頭牌，且脚二自然也要分列左右，謂之「跨刀」。如該且寶紅，慢慢就不甘再給老生跨刀，又不夠資格也來，乃提出條件，將武生之名列下，自己和老生之名併列，謂之「併牌」，如此可與老生身份併駕齊驅而分庭抗禮；然此種情形，極易引起那位武生的不滿，即老生雖頭牌為定，但原居首席，左輔右

最後又爭「頭牌」——像那位且脚爭得併牌或特牌後，如果紅得發了紫，又想掛頭牌了！別看開始組班爭牌事小，這樣半路想竪上寶，事情可就大發了！原來頭牌老生，自不願屈居其下，更不能給他跨刀，即同班的人也都不服氣，於是勃谿乃生，爭一下當然是頭牌大老板，可是很多的把行頭牌都退了當結。

以上是梨園中爭牌次的暗場，久而久之，非僅戲院主人不堪其援，即戲碼牌能手也楊透腦筋，結果竟有高人想出一種妙法，戲單和廣告，堂而皇之以劇園、劇社、劇團為名，下兩列印戲碼，每戲演員勞名的排列是以出場先後序。意思是說戲有固定場子，你應當第幾個出場，你的名字就在第幾位次，我看你們還怎樣爭法？到今天都定施用這種辦法，因此過去爭牌次的事件，無形中也就成了永不會重演的歷史，豈不善哉！

梨園爭頭牌事件

劉嗣

弱，一且與且脚併牌，亦不免有屈尊折聲之想。當因此大爭特爭，鬧得烏煙瘴氣。

另外是爭「特牌」——譬如以上那位且脚，為爭併牌成功，自然復自己退出行列，使老生夷武生併牌，索與自己退出行列，使老生夷武生居中，再提升一位淨角或老且小生等人為名的中間，加一覽總，以示地位特殊。這種特牌人物，也是常常發現的。

由戲劇叢談想到立言畫刊

侯榕生

當收到了朱滌秋先生寄給我的戲劇叢談，立即想起十幾年前北平的立言畫刊，看到了名照還慎，想到立言畫刊所出版的伶人百影集。所生的感想是；今不如昔，可是話說回來，以臺北平劇的水準來比當年的北平，無論如何是不夠的，能有道本戲劇叢談點綴在荒漠的劇壇上，亦未嘗不是振與平劇的好現像。

我很想為戲劇叢談寫些，真個是一筆之前，就接到朱滌秋先生的來函要稿，真佩是一則以憂，一則以喜，喜的是居然也能為純戲劇性刊物寫東西了，愛的是怎麼不把一箱子的立言畫刊幾本來，雖不敢說做文抄公，找點資料也是好的呀。

漫記憶，時論、影劇兩版等，在隨筆文章中，以金受申的北京通最叫座兒，戲劇版則是該刊的精華，執筆諸公有凌霄漢閣主，景孤血等，內容有劇評，掌故，報導伶票兩界近況的小花絮。例如；在大欄柵的三慶園，看見李洪春，點首而過。中和與華樂兩戲院中捧角嫁，過李世芳嗣口子等等。公園散步，於中和上演的是戲曲學校，華樂是富連成，科班學生自有其女學生觀眾，捧角正就是女捧角字的好戲來。此外，該刊還每期刊載一位名伶坤伶訪問記，圖文並茂，銷路極好。

北平那個地方，平劇是福普遍的娛樂，也是比流行歌曲還流行的一種歌曲，要是不會哼兩句北平人似的，輝坐宮院，或是兒的夫去從置，就夠不上是北平人在北平，北平城內連天橋的戲院，大小十幾場的似的，京朝的梨園世家居於北平，文武植於戲而維生的人何止數千，就連「角兒」的栽培，以坤角來說，數百名的小姑娘中又能冒出幾位吳素秋梁小鸞呢！

那麼這種以平劇為主的刊物，濃厚的平劇氣氛籠罩古城，六家喜愛牠捧牠，資料來源不慮匱乏，

自有讀者欣賞樂於購買，難怪出版數年不倒了，戲想北平之立言畫刊才是現實存在的東西，那究竟是過去的事了，應該怎樣使其長命百歲，我說，過，能每一個戲劇愛好者都應當思考的事，前面未嘗不是振與平劇的好現像。

像這本戲劇叢談純以報導平劇消息或劇評而登峯造極的好現像。報端上所綴些小方塊的第四版的以平劇為主外，各不過報導平劇消息或劇評而已。戲是要評的，觀後感是應當要的，可是未曾演過的戲劇也有理，論一類的東西，而講些事，更是我們樂平劇朋友們的東西，平劇的演出者也有其活動態範圍，

乃滿臺大槍亂飛，使人驚心動魄，于素秋演「搖錢樹」下場二漫站立九龍下手，角兒在中用搶一挑十八枝，上支聲口服，剛好每人二支，有倏不亂，看得十八心服口服，采聲閧堂而起，「槍挑寶塔」特技，太子哪叱，托塔天王李靖，一條鏈一王少樓演三提拿接一「寶劍三進鞘」之絕技，是手中實槍歷，塔出手哪叱用槍去接，塔與搶有滋性一般，正面接，反身接，手臂得手華技也，郭王崑演「十八羅漢擒大鵬」，除乃神乎其技也，稀見有失手者，實

各種兵器出手把劍出鞘向空外，恰到好處，再以劍進鞘，工夫實險於失手邊緣一幌，見乎此他如張翼鵬之「安天會」「蜈蚣精」之福皆有精彩之州之藤牌除了「京朝觀」亦見得有些武戲到邊緣之「蹋搶」為武戲傳流的價值。若上一根

平劇亦隨時代進步，日新月異，慢慢演變至今日新腔瓷出，其他如份相，作表，詞皆不斷改進，求之今日因種積原因，其一切技藝當難盡盡美，憶昔當年武戲大都出手護以為「海派」於回顧，當覺種出京朝角兒武戲之「一大舞乾坤園」一等戲，當不能在內地連演一二年期八羅漢擒大鵬也，

玩藝，其中似以郭玉崑最享盛名，稱之為「出手火王」，武生李高春皆用新兵器，如鞭頂顱，用手指使鞭直豎，且雙鞭旋轉，單鏈在手，一連出手鏈去接，有大舞乾「乾元山」與「哪叱出世」，有大舞乾坤園，張雲溪與王少樓視為拿手戲，乾坤圈在手，手上雙鞭出手，坤圈，出手而自動同來，用腳要頂足並舞，此工夫實非同等閒也！有所關動「十八枝金槍皆能動大槍出手，今日有以足踢搶已視為一絕，昔

昔日凡在滬上演之武生大都有二手武器與賣座不蓑也。

本今見不到其他出手了，兒就無人敢演本今以看武戲除了「搖錢樹」一中尚能見到武藝好些出手外，現在港之于素秋才不值述之，出手武戲則非眞工夫也實難做到也！顧

漫談武戲出手

孫克雲

平劇故事的「朝代」　　大龍

編者按：大龍兄寫這篇平劇故事的朝代略記，約有八九百齣，可見平劇的廣泛，頗足珍貴。全文約分三期登畢，讀者對於篇中所列各齣，如不明瞭其劇情，請函告本社，當將各劇的本事，予以刊布，亦發掘之主旨也。

平劇不僅是舞豪所演之唱敬技藝情化優越，最大原因為其背景多出于歷史，故事亦多着重衷遠忠好善惡，是故能廣大普遍，爲一般人所愛好之原因。故事背景所出朝代，究竟那個時代最多或最少呢？此雖是一個小問題，不妨來靜約一下試試看。

爲數最少的要算上古時代故事的戲，僅只有四五齣而已，其次以殷代，秦代、東西漢、晉時及南北朝，五代及元朝等。但周朝、三國、明朝及清朝等故事的戲各有百齣以上，不明朝代的戲亦佔有一百幾十齣，最多的要算宋朝及隋唐兩朝代了，略計各在二百至三百齣。就寫數較多的周朝，三國、明朝、清朝、隋唐及宋朝等幾個朝代爲故事背景的戲，分別來歸集一下：

一、以周朝時代的故事爲背景的戲。

周代故事的戲多從「列國演義」及「三言二拍」中取材，見于元，明戲文老亦佔相當數，直接取材史書者則極少。春秋中心人物多爲晉文，莊，趙盾及伍子胥等。戰國中心人物爲孫臏，養由基，趙盾及田單等。計有：

鶴亡圖，百里認妻，蜜蜂計，秦晉交兵，醉遣重耳，焚綿山，代衛被吾，戰濮城，弦高犒秦，米注山，平陸渾，滑河橋，摘纓會，榮陽關又名舉鼎，連環陣圖，間朝釁犬又名八義圖，搜孤救孤，二桃殺三士，臨潼會，文昭關，蘆中人，魚腸劍，禪宇寺又名武昭關，專母頭子，刺王僚，白虎鞭又名出雲邑，孫武斬美姬、臥床賣身又名青草坡，祖姬賣身又名青草坡，虎關又名伍員忍子，反昭關又名戰郢城，哭秦庭，西門豹又名河伯娶婦，樂羊子食肉，孫臏裝瘋，馬陵道又名孫龐鬥智，五雷陣，洇江會，桃盤會，六國封相，孟嘗君，黃金臺，火牛陣，完璧歸趙，澠池會，廉頗負荊，將相和，贈綈袍，衍兵符，日月雌雄會，童年高位，荊軻刺秦，王翦觀營又名度白偹，春園選婚，夾谷會，回營打圍，豫讓橋，西施，打蘆花，孟母三遷，捨命全交又名盟中義，馬鞍山。

變烟墩，李廣催貢，慶陽圖又名黑逼宮，烽火臺，(焚烟墩，)掘地見母，(孝感天，)牧子都，伐子都)、二子乘舟又名新臺恨，曹毘扶國，驅車戰將好。

二、以三國故事爲背景的戲。

三國故事的戲，百分之九十皆本「三國演義」，甚至結構，臺詞亦與演義相近。如「定軍山」、「滾鼓山」及「斬貂蟬」等例外，其可能從地方戲移植。至於「黃鶴樓」及「單刀會」等則直繼承元雜劇之傳統。計有：

三結義，鞭打督郵，溫明園，捉放曹，斬華雄，溫酒斬華雄，虎牢關，磐河戰，斬張溫又名人頭會，連環計，鳳儀亭，誅董卓，借趙雲，三讓徐州，濮陽城，打曹豹，神亭嶺，轅門射戟，奉小沛，鳳凰臺又名孫策招親，戰宛城，白門樓，衣帶詔又名許田射鹿，青梅煮酒論英雄，戰車肯，擊鼓罵曹，拷打吉平，破壁觀書，白馬坡，誅文醜，戰汝南，月下斬貂蟬，約三事，過五關，斬蔡陽，古城會，怒斬于吉，戰官渡又名倉亭會，戰長沙，甘露寺，美人計，蘆花蕩，黃鶴樓，取桂陽，戰江夏，訪西涼，戰洛南，博望坡，火燒新野，三搜臥龍崗，激權激瑜，舌戰群儒，借東風，草船借箭，長坂坡，漢津口，群英會，橫槊賦詩，連營寨，取南郡，取零陵，馘江奪斗，落鳳坡，過巴州又名兩軍山，陽平關，水淹七軍，瓦口關，定軍山，張松獻地圖，冀州城，詐歷城，兩將軍，取成都，戰合肥，百騎劫魏營，左慈戲曹，真假關公，鳳雛理事又名臨江亭，逍遙津，魯肅求計，單刀會又名刀劈三關，取荊州，反西涼，戰潼南，代東吳，活捉潘璋，連營寨，八陣圖，白帝城，別宮祭江，孝義節，安居平五路，七擒孟獲，龍鳳巾，祭瀘江，雍涼關又名流言計，鳳鳴關又名斬五將，天水關，西平圍，失街亭，空城計，斬馬謖，馬謖，割袍裝神又名隴上麥，戰北原，胭粉計，七星燈，斬王雙，罵王朗，五丈原，司馬拜印，戰綿竹，哭祖廟，一計害三賢又名第一大膽，文姬歸漢，洛神，孔雀東南飛，秦國夢，廉史風。（待續）

全部「烏龍院」由「鬧院」而至「殺惜」，乃老生唱做繁重之戲。也有以且角爲主，從「逃荒」「賣身」「遊春借茶」之後，再接「鬧院殺惜」，而至「活捉」者，這種唱法，目前已不多見矣。僅就「鬧院殺惜」一言，除老伶人雷喜福造詣至深外，南麒（麒童）北馬（連良）也均可獨步菊壇耳。雷喜福之藝，首重保守，一切均循舊範，而麒麟童馬連良以重創造，取巳之長，補已之短，就個人之秉賦天資化舊爲新，成一家之藝，享譽於一時，如明辨而推敲之，誠非偶然也。

按早年之麒麟童因病於嗓，其唱工僅就行腔論，顯然不如馬連良受聽。但讀字對四聲之講究，做工之細賦，多喜觀麒氏之戲（即神情）均不遜於馬氏，且較馬爲優。故習馬派之藝者，多喜觀摩麒氏之藝，得觀「鬧院殺惜」一劇，令人頓起好奇之慨，同想同是一戲，好角演來有聲有色，壞角演來則面目全非。觸景生情之下，頗慮出現於舞臺上之伶人，名雖揚矣，然幾句不知「戲」之爲何物突。但事關演者聲譽，如道及其姓名，實乃於人有損，於己無利之事，一德之愚，一倡談之，其他不及焉。

此戲今日尚能記憶者，僅以老生爲限，簡略漫談之，列位少陪了。

「鬧院」一般的演法，宋江悶簾念完「列位少陪了」出場後則唱四平，多在臺口張嘴，做工之細賦，如阿拉伯數目字之「8」字，唱至「三條大道走中間」時，而面向裡右手張摺扇於背後。唱到「……烏龍院」時，則面向觀衆右手雖仍執扇於背後，左手高揚作勢而驚訝狀，隨即道出「青天白日向將門關閉」之語，如門關而未關，一推而進，頗含一語雙關之意，試想懂以目視，只能見門已關，而不能知是否已閂。再開唱後則向走之形式，如阿拉伯數目字之「8」字，唱至「三哥你連小弟都忘懷了？」。好角則多以「三哥請轉」。見劉唐時劉念至「三哥請轉」宋同答向念「不如意事恆八九，能對人言無二三」。劉念至「思起無端事，惱恨在心頭」。麒派則念「不如意」宋同答念「啊你是何八」。劉念至「三哥你連小弟都忘懷了？」好角則多以「嗯」字來作模稜兩可之回答，而臉上有戲再以語氣助之，其情也，頗似說不認識固不安，說認識又不能道出姓氏，只好含糊其詞以「嗯」字概括一切矣。至劉念至「……你我酒樓一叙」後，好角多認識又不能道出姓氏，及至說明「……赤髮鬼劉」宋頓想起始作驚疑狀。及至說明「……你我酒樓一叙」後，好角多

用「水底魚」走圓場以展身上與脚下之長耳。

「殺惜」一折，有稱之爲「刺惜」者，殊不知字義有別，殺與刺何詞有出入也。這場戲着重失落書信之後，宋江悶嚷一聲「走……哇」，在動作姿態上，有用「急急風」而轉「水底魚」者，有用「水底魚」者，頗令人莫衷一是也。「急急風」而轉「走……哇」之後，應用「水底魚」，更以鑼鼓相緊鑼密鼓方可流露「焦急」之情，而將閻氏殺之，而

「急急風」之狀，以至上樓等等省再用「亂錘」者，有用「急急風」者，頗令人莫衷一是也。據精而能之者談：一聲「走……哇」之後，亦可自「亂錘」起而轉「水底魚」圓場，至院中尋找，再起「亂錘」，稍加思慮後起「叫頭」念「……昨晚夜宿烏龍院……敢說是這道道」再起「水底魚」圓場，由兩目中流露殺機，正是高潮之起伏，如非閻氏逼至極端，尚不致出事來呀」抓住閻氏後，語氣雖緩遞緩，而必須由兩目中流露殺機，否則「既不打她，又不罵她」時宋江幾番白之。

緊鑼密鼓紧张神色也。至臉上之誣詞念之一聲「走……哇」之後，更以鑼鼓相逼出事來呀」抓住閻氏後，

談「鬧院」與「殺惜」　紅葉

閻氏何必如此驚懂？至宋江說明心意後，閻氏欲奪門而逃，宋應同至臺口，先用右手阻之，繼用右手踢「屁股座子」後再關門，間

殺閻氏後宋取各物於其懷中，察見休書時，覩物生情，擬林書隨念「張文遠，張文遠」以洩其憤。如撕晃盞之信，即念「張文遠」堪謂笑談矣。在念「好漢

作事好漢當」之前，有用「正是」二字，有用「咳」之一字者，似有慢悔之意，但善解劇情之演者，在念「正是」之前，必先嘆息之，僅此一點小節，亦可

示其聲輕微而情頗深長也。按「殺惜」中宋江之再逼媽二娘時，手中多不執摺扇，因其摺扇已付劉唐帶去梁山作爲信之裝記故也。

因觀劇而有感，僅就記憶「鬧院殺惜」所及，大略漫談劇中之小節如上，更以戲劇中之技藝，「七情六慾」在焉，

其細微處已非筆墨所能形容，此一「漫談」，不過略畧其大概而已。至於「坐

樓」一折，爲承前啓後重點所在，容再詳談。

朱素雲王鳳卿之羣英會

郝派之應天球

讀「戲劇叢談」第一集書後　　　陳鴻年

承蒙高劉興懿老前輩，賜他與諸興瑤先生主編的「戲劇叢談」一册，拜領之餘，既感且愧，我老實說，我這本書是閉着眼見到就不是，不是我不佩覺還激的，感到服性面在市再啞，啦！還是前邊段安英雄段想謝您的那這，是真有功夫，兩下子，這部書的總彙集蒐羅，單是您這部書的材料就，非是元且前日的事，我，

（以下各欄爲密集小字直排，字跡模糊難以辨識）

素琴三銳斧　婆婆生

金素琴女士自來寶島後，以唱做俱勝，被譽爲坤伶祭酒，確乎也無人能出其上。因此前二年中，所有晚會，無不請金裝演，金亦是擎寶。後李湘芬奕來，以反共藝人姿態出現，頗受歡迎，李又退隱，此三年中，章秦五爲消長，雖有威，素琴仍復緘默。

迨陸光組成，因屬家班成，以程派青衣慧芬，直行出岫，金慾少歇。衣號名，亦頗愜意。

最近國光戲院於晚間改唱平劇，爲明三日，在復興劇校公演十日以後，邀請素琴登臺，亦其愜意拿手之作，是全本宇宙鋒，金在前三天，使出銳斧，排定三戲，異常緊硬，連賣三天滿堂，可一舒其氣悒。後續二天，全部別宮祭江，特別吃重，大展出抱角之馬，究其愜意拿手之作，半部紅鬃烈馬，全部別宮祭江，得力在於靜雅，而其冷俊若冰鯁，誠如某名票所云，要選有號名之劇目，即反串石秀照樣滿座。所謂性之相近，俯拾皆是，刺湯雪一折，爲首要的條件，俾選有號名力之劇。繼唱起解會審是全本，刺湯雪一折，亦皆不弱，超乎水準之上，祇有戲鳳以不適合於身份，而配搭不熱，略有遜色，尚無大疵，五日公演，成績斐然。再待一期間，當可再演，不過仍須注意戲碼，誠如某名票所云，要選有號名之劇目，即反串石秀照樣滿座。

記得在三年前，曾與嘯農談到，素琴最拿手者爲何齣，始知宇宙鋒。同時有許多同好的友明，每次相遇，均說看素琴的宇宙鋒，確有角兒的氣派夠得上稱一絕，故而讀素琴的宇宙鋒，也頗可稱一絕，毫無疑問，也恰串成爲她的絕活，毫無疑問，不妨從長計議，而演出日期，最好不超過三日爲宜是遮可而止，求其在精而不謀其多也。

慈禧的愛劇　李方晨

慈禧太后除生活上驕奢淫佚的享受外，她更酷愛戲劇，可算得一個大戲迷，提倡戲劇，培植伶人，不遺餘力，與唐玄宗、乾隆帝，同爲戲劇界的功臣。

先是清初順帝，皆好戲劇，當時祇有高腔（產生於河北高陽，崑工多爲高陽人），皮黃未興。後來乾隆巡幸江南，始造成三慶、四喜、春臺、和春四大徽班入京，供奉內廷。是爲皮黃北來之始，乾隆以後諸帝，皆嗜梨園之曲。

東后在時，喜觀武場，西后喜崑曲皮黃，所以譚鑫培、楊小樓、金秀山等人漸次被召入宮，慈禧必侍側。光緒一生鬱鬱寡歡，慈禧觀劇，亦極深刻，對戲劇的領悟，光緒深得，因此，對戲劇的傾悟。據傳說光緒善打鼓板，在宮中曾操孫菊仙、時小福操琴之一劇，不知確否？慈禧有時亦著劇衣，扮觀音、蓮英扮善才、李蓮英扮韋馱。故都有照片流傳，慈禧飾觀音，王公大臣，皆子貝勒，皆精音律。因此光緒爲首屈一指。

清初本有南府之設，即關與駙馬府（吳三桂子之一部）（後設北平私立藝文中學），南府學生約八十名，待遇甚厚，月給糧餉及服裝等費，皆由宮女脂粉項下開支，供奉伶工，人數亦相等，佛日令節，群臣皆賞聽戲，可謂盛極一時。慈禧爲南府開支及伶工賞賜，不惜年耗鉅費。後來民國以後，按倒每月初一、十五日各開演一天，各演九天，宴樂延臣，都要演戲。光緒與慈禧誕辰，各演九天，宴樂延臣，都要演戲。

晚年尤喜體連營寨，則受宮中影響，歷久不衰。一律懸白綾帳幔桌圍椅帔皆白色，乘認不辭，數年後，慈禧光緒相繼辭世，兩宮掛孝，假靈堂竟成爲眞靈堂了。

平劇掌故

中華民國十九年六月份

北平菊部大事記

資料室

（接上期）

七十：二十二兩日開明戲院，有紅卍字分務會義戲，劇目倪淑貞李文質之關殿，朱作舟之鐵龍山，毛芝英王少樓之汾河灣，紅豆館主楊小樓錢金福之寧武關。

七一：安舒元二十四日由津返平。

七十二：坤伶武生蓋榮萱二十五日在城南遊藝園登臺。

七十三：惠民助產學校，三十日在東四北社交堂開遊藝會，有新舊戲劇跳舞麗術等。

七十四：前門內府右街尚綱女學校，二十九日在本校開遊藝會。

七十五：宣武門內順城街二十一小學校，於二十九日在本校舉行畢業遊藝會。

七十六：青年會三基學校，二十九日在青年會大禮堂，學行畢業遊藝會。

七十七：新鹽秋三十日晚出演開明戲院時，門前高搭彩牌，上書「歡迎新鹽秋主席」，上附有樊桃山贈「新鹽秋」色匾一方，場內銀器及綢緞字扁甚多。

七十八：高慶奎三十日回平。

七十九：北平新北京報，辦一京津男女名伶大選舉，先選得旦角主席男之程豔秋得六千八百八十九票，（於十五日新北京報宣佈）女伶為新鹽秋，得一萬二千八百七十五票。

八十：程豔秋二十一日由遼寧回平。（十六日宜布）

十九年七月

一：北平鄆工會，一日在宣武門外江西會館開遊藝會，有福劇。

二：林麗雲一日赴津。

三：恩曉峯恩維銘奵母女，在奉天遊藝場期滿，一日來平。

四：霜豔琴四日由奉來平。

五：坤伶狄災義務戲，七日在吉祥演唱。楊菊芬王慶奎

六：隆福寺三益小學校，因擴充設校，演義務戲一日，其劇目為樊奕嘯伯傳紹安之連營寨，關醉禪趙瑤琴王蕙甫之蒲郎情，于冷葊李貢軒何竹逸之新戲璧陳武俠呂尚義。

七：天津坤慧女學校特請北平雲社，五日在開明戲院演義務戲一晚，其戲目為：郭竹銘朱天祥之盜宗卷，高慶李演新黃袍，燕洪綬王金澤金緞賢燕北滄人之黃鶴樓，顧佑忱韓繼儕洪織英孫瑾光之琐江關，靜逸齋主蔣少李之鳳曹，黃旭東金振璧陳斌有了永立之林冲夜奔。

八：五日華樂園，每角演二劇，並串八蠟廟之朱光祖。李鬟琴演玉堂春，並串八蠟廟之大人。

九：開口跳馬富祿俾小山為師，專學武丑，十日在兩益軒行拜師禮，是日荷慧生張春彥金仲仁等均參與。

十：八日吉祥戲院，有韓世昌之刺虎，張妙聞顧蘭葆之打魚殺家，晴霞女士汪菊公之探母，霞蝶女士之女起解，賀愛芝之六月雪。

十一：吉祥之陝災義務戲，當場贈與觀者各角之照片。又楊菊秋畫有扇面十件，賈洋三十餘元，亦作賑款。

十二：王少樓雲豔琴六日來平。

十三：王少樓雲豔琴新組一班，在十七日晏樂登臺，少樓演問樵。

十四：坤伶井行榮花懷應蓬寶遊藝場約，八日早車赴奉。（未完待續）

五十六：十七日，藥濤票社在吉祥戲院演賑災義務戲。其劇目為楊鍾秀之定軍山，彬居君士胡菁靈之南天門，蕙嘉女士之玉堂春，雨君尤少卿山石湖主王澗芝之法門寺，藏書軒主飛襄之托兆。

五十七：坤伶李又芬十八日入城南遊藝園。

五十八：高慶奎，李慧琴，十九日去津入春和。

五十九：吳鐵厂二十日早東來平。

六十：孟麗君之姊小秋，病故。

六十一：韓素梅韓素雲，還居永光寺西街十四號。

六十二：許劇家東亞戲送莊薔棠，八日為其長子完婚。

六十三：大北照相館經理趙燕臣。約票友籌賑義務戲。

六十四：劉靜齋全班，二十八日回平。

六十五：馬豔芬從杜富隆學雅觀樓。

六十六：燕居雅集票社，二十八日在開明戲院，演賑災義務戲，唱五代殘唐傳。

六十七：宣伶景凌漢，更名小春來。

六十八：坤伶程豔芬，二十五回平。

六十九：高慶奎郝壽臣陳德霖李慧琴二十七八兩日去津，入新新演唱。

歷史劇的探討

梅翁

三十年前，在故鄉看到的地方戲溫州班，見其搬演「轅子殺齊王」，「鼎盛春秋」一等劇，與史實頗少出入；而可怪的是集地方戲之大成，去蕪存菁而形成的平劇，反而有許多歷史劇與史實牛頭不對馬嘴的，作無謂的渲染強調，使劇情發展生動，演出效果更好，原無不可，但如果來一齣關雲長大戰吳三桂，與歷史事實根本不是那回事，演戲的胡搞，不惟不值識者一笑，以致謬之千里，把真正的歷史都推翻了，這怎麼使得？

劇與史實牛頭不對馬嘴的，許多才子佳人的故事，還一類型的戲劇，低要把故事曲折生動，足以感人，大可空中樓閣，不必強求確有其人其事，作無謂的考證，但歷史劇則不然，把劇本加以渲染強調，使劇情發展生動，原無不可，而對於缺乏歷史研究的觀眾，卻會使其發生錯覺，以訛傳訛，必至謬之千里，把真正的歷史都推翻了，這怎麼使得？

平劇中這種荒謬的劇本頗多，不勝枚舉。茲列舉後漢光武一朝的幾齣戲加以探討，便不難知道這些劇本，內容是多麼荒唐了。先由「斬經堂」說起，此劇述吳漢殺父不報，反而為虎作倀，經乃母說西涼武關長安的是大將軍申屠建與丞相司直李松，都沒有劉秀參加，至於在漸臺（按此王匡與王鳳馬武皆出身於荊州綠林賊，與新莽之太師王匡同名）分一路殺王莽的是長安一個屠戶名叫杜虞的，（根本沒有白蟒門貴顯，那來劉文叔雖為高祖九世孫，出自景帝後，世居南陽，頓生劉秀道，雖為皇裔，家早式微，而王莽為孝元皇后弟子，一門貴顯，那來劉秀富時是更以元成世封侯，居位輔政，家凡九侯五六司馬，定王發，數傳而至劉秀，始以販馬自業，為亭長，捉乃母說西涼武關馬長安，明莽為殺父仇人，家貧，給事縣，為亭長，王莽末，以賓客犯法，亡命至漁陽，以販馬自業，說明了，還有一齣便是胡少安的拿手戲，「上天臺」接演「打金磚」述銚期被光武所殺，陰魂不散向光武索命事，按銚期傳，銚期以太中大夫，積勞成病歿，時在建武十年，垂危時光武親臨問後事，期答曰「方恨死無以報國，何間個人身後事！」而光武在位三十四年，中元二年二月戊戌才駕崩南宮，事隔多少年了？那來什麼陰魂索命？至於銚期這個人，傳中說他身高八尺二寸，容貌奇偉，手使鐵戟，且以直言稱，但論光武一朝諸將中的戰功，則有萬夫不當之勇，在討王莽時確曾立下不少汗馬功勞，鄧禹、馮異、耿弇、蓋延、滅赤眉、平隴右、略西蜀、征交趾，似乎武功都在銚期之上，而「上天臺」中光武稱銚期為老皇兄，論關係銚期是馮異來歙之弟，（來且為光武表兄）不及少年之交的鄧禹、來歙，皇帝似乎也沒有跟他們稱兄道弟，豈非不倫不類？

光武在我國歷代帝王中，最富人情味亦最能表現入道精神，他以柔術治天下，君臣之間，完全以恩義相結納，開國的功臣名將，不曾殺過一人，與劉邦的作風完全不同，他在建武二年春正，曾下過一道詔書說「人情得足，既平隴復望蜀，每一發兵，頭鬢為白。」大封功臣為列侯，忘懷與之欲，苦於放縱，快須與之欲，宜如臨深淵，如履薄冰，誠欲傳於無窮，永念功大，誠欲傳於無窮，宜如臨深淵，如履薄冰。惟諸將業遠功大，誠欲傳於無窮，戰戰慄慄，日慎一日！」由此可見他的仁心，愛護功臣，親如父子的昏君？那像「上天臺」中所表現的猜忌功臣，殘暴不仁的昏君？這齣戲的歪曲毒實，沉迷酒色殘暴不仁的昏君？許多人高唱改良平劇，搞不了不少年了，對於這類荒乎其唐的劇本，為什麼不提了這一點意見呢？筆者一代英主，未免太過，於平劇所知不多，僅就歷史觀點立論，深感此種歪曲史實的劇本，為什麼不就歷史觀點立論，深感此種歪曲史實的劇本，基於教育立場，也應該予以糾正，質之劇界前輩，以為如何？

已被殺）會王郎起，漢素開光武長者，乃說太守彭，（此時王莽光武索命事，按銚期傳，銚期以太中大夫，積勞成病「更始立」使者韓鴻承制拜為安樂令者，以為如何？

略談嗩吶「牌子」　桂良

四十八年十一月上旬臺北市某報平劇專欄，有人問：文場上吹的嗩吶：

(一)有多少「牌子」？

(二)「牌子」所代表（象徵）的意義？

我想嗩吶的「牌子」，常用在什麼場合？也就是：「曲牌子」是跟曲子來的。曲子先有了依照格調和韻律的填詞，便請音樂家和學製「譜」，「曲牌子」，簡稱為「牌子」。如果這種說法有一部份現由，那便是：

(一)有多少曲子，便有多少「牌子」。一闋詞，一首歌，譜成兩個調子的曲子，便有兩個「牌子」。例如：抗戰時「夏聲劇校」和「國立實驗劇院」製的「滿江紅」的歌譜，便是C調和D調之分。C調「滿江紅」臺灣還是有幾位會唱，如王庭樹，金大源諸君。因為D調不同前譜的一字一拍，多係二字一拍，或一字三拍，故急徐頓挫動聽，表顯出「壯懷激烈」的雄壯感情！

也有人說：「詞是音樂文學，和曲子是相對而言的。聲音的快慢，腔調的高低，那便是曲子，便是詞，詞和曲本來是不相離的；「詞牌」也便是曲牌。不過詞是文字，曲是聲音。詞既然是可以歌唱的曲子，它是拿一闋做單位；好像談詩，必說一首詩一樣。

(二)嗩吶吹的「牌子」，它代表（象徵）的意義？譬如頌詩，也不過把長篇的敘事，斷章取義罷了。因為嗩吶吹的「曲牌子」，都是打從崑曲採用來的；其實背誦「曲牌」也不能說是必要的；譬如普通的角兒能順著嗩吶定的正宮調，把一般性的「點絳唇」的詞句：

「義氣沖霄，兒郎虎豹，旌旗繞，地動山搖，用大嗓門抑揚頓挫地唱出來，總比高抬右手，揚著左水袖不唱一字，讓觀衆光聽的「鳴哩哇」，要強得多少？！如輪到寡會周都督唱的「點絳唇」：

「手提兵符，鷹揚虎步，掌英武，輔保東吳。令出誰敢阻？！」那能背誦的人便比較少了。

(三)各種「牌子」，常用在什麼場合？「曲牌子」所代表的是有幾位會聽，後來又加一人專司大鈸。

文場：以胡琴為主幹，三絃、月琴次之。通常琴師必兼司笛及小鈸，月琴兼司大鈸，三絃兼司武戲的堂鼓。彈月琴和三絃並須同吹嗩吶，早年文武場以六人為度，故通常將場面老手為「六場通頭」。

武場：以鼓（單皮小鼓）為主幹，大鑼、小鑼次之。

上節已說明：嗩吶吹的「牌子」，多取它的詞意關聯或若有可符合劇中的動作來代表（象徵）劇情的發展，故此像：

「點絳唇」：用在主帥登場，倘未表白與通名的場合。

泣顏回：用在發兵的場面。

畫眉序：用在飲酒的場合。

一紅風：用在行路的過場。

五馬江水兒：用在班師的場子。

醉花陰、新水令、鬥鵪鶉、混江龍，多用在武戲的場合。

凡是「六場通頭」或稱：「六場通透」的場面老手，以熟誦各種「曲牌子」的詞句為淵博。此時

(四)誤用「曲牌子」自認為外行的佳話。

民十前後，梅氏初演：「木蘭從軍」，雖有能手編戲，但排戲必須內行分工合作。到了公演，分場子和定「曲牌子」都說「木蘭從軍」文武帶打，難能不提前趕上正宮調，低好在唸白：「隆咚嗆，隆咚一冬—！」吹了一陣嗩吶，生真是十全十美！但是知道曲牌有誤的周郎卻說：「未蘭從軍」文武帶打，遺帶反小串遺本新戲禮元我出師，用「朱奴兒」牌子；劇中強寇蜂衆乱用「出隊子」的「曲牌子」；而「出隊子」是吳三桂興兵之曲。剛巧倒置，引用起來，不免是不倫不類！這是陳十二希告訴梅氏的。梅一向接受觀衆的忠言，果然馬上盧心接受，自認為太外行了，次日重排「木蘭從軍」顯倒過來。

可見絕對的分別？如今有好些假梨園行的牙慧，說人家都是外行的分別？得知此節佳話，內心能無反省？！此遲不知有若干人可以背誦「曲牌」的詞句如流水，重在多方研究，那有內行的外行絕對的分別？！

人主齋白清　〔錄〕〔小〕〔識〕〔團〕〔尖〕

些 井 亍 □ 事 □ 乳 □ 乘 乍 乏 □ 主 □ 串 中 □ 丞 世 且 丑 上 三 丈 七
　　　　二　　亅　　乙　　乀　　丶　　丨　　　　　　　　　　一
△△○部○部○部○○○部○部○○部○○△○○△△○部

侍 傯 使 佘 佇 作 伺 佔 佐 住 似 伸 全 任 仲 勿 仙 仗 仕 仔 仍 仄 仁 什 人 □
　　　　　　　　　　　　　　　　　　　　　　　　　　　　　　　　　　人
○○○△△○△△○△○△△○△○△△△○△○△△部

傘 傖 做 偵 側 偌 條 倬 倩 值 倡 借 倉 倅 悵 倣 修 信 俗 俏 俎 俊 促 侵 侘 侏
△○△○△△○○△○○△○△○△△○△△△○△○○

□ 入 □ 先 兆 充 □ 俟 儲 償 儘 儕 儔 儒 僭 僧 僦 儵 像 倏 僉 僾 傷 債 傳 催
冂　入　　　　　儿
部○部△○○部△○△○△○△△△△○△○○○△○○△

剩 創 則 利 則 削 剌 刷 制 刪 初 切 刃 □ 出 □ 漸 倉 淒 □ 冢 □ 冑 再 冊 冉
　　　　　　　　　　　　　　刀　　凵　　　　　冫
○○△○△△△△○○○△部○部△△△部○部○△△

占 □ 卓 卒 卅 卄 千 十 □ 匠 匜 □ 是 □ 匂 □ 勳 勤 勢 勝 勔 助 □ 前 劇
卜　　　　　　　　十　　匚　　匕　　勹　　　　　　　　力
○部○△△○△部△△部○部○部△○○○○部△○

吹 吵 呈 呪 司 史 叱 召 只 □ 叢 叟 受 取 叔 叉 □ 參 □ 厝 □ 即 卹 卸 卻 □
　　　　　　　　　　　口　　　　　　叉　　厶　　厂　　卩
△○○△○○○○部△△○△○部△部△部△△△○部

善 嗇 啾 啄 啜 啐 商 唱 售 唆 哲 哨 哂 哉 哆 咱 咫 咨 咤 呻 咋 咀 呢 周 吱
○○○△○△○△○○△○△○△△△△○△△△△○△

藏珍劇本

打金枝

繼鶴齋主藏本味　耕校正

（生內白）罷罷（衆太監聽嗳介引生上唱西皮慢板）金鳥東昇玉兔墜，最陽鐘三響把王催，憶昔當年遭顛沛，國亂只為楊貴妃，安祿山在河東（改二六）曾起反意，兵困長安寨社稷，楊玉環遭困在馬嵬驛，可憐她一命喪溝渠，王駕幸西蜀地，多虧皇兒郭子儀，血戰三載把狼煙息，繼把逆賊剿下隈，到如今樂享太平日，河清海晏鳳來儀，（正且唱西皮搖板）離了昭陽金殿來，內侍臣擺駕九龍椅（入座唱搖板）坐（生白）御妻上殿有何本奏，（正且白）今有郭駙馬帶酒回宮（生白）萬萬歲（生白）賜坐（且白）謝坐（生白）御妻平身（且白）萬萬歲（生白）御妻平身（且白）萬萬歲不坐（正且白）孤王不信（正且白）萬萬歲不信宣皇兒上殿，孤王有旨宣公主上殿（生白）姜妃見吾皇萬歲（生白）御妻有何本奏，（正且白）今有郭駙馬帶酒回宮，怒打金枝，（且白）謝坐（生白）御妻有何本奏（正且白）忍悲含淚進見了父王萎端的，打碎了珠冠（且白）內侍宣公主上殿（正且白）一見皇兒淚悲啼（且白）一從頭奏王知（且白）內侍臣唱慢流水（正且唱西皮倒板）一見皇兒淚悲啼，（且白）內侍宣公主上殿，（正且唱西皮搖板）內侍宣公主上殿，（且白）皇兒有容奏（且唱西皮倒板）細聽兒臣奏端的，駙馬做事忒無禮，不問三言並兩語，就是打又足踢，踢了舊衣換新衣，那個是來那心非，皇兒也免淚沾衣，（正且唱搖板）御妻不必把本提，皇兒也免淚沾衣，（且白）下殿去（且白）領旨（內唱搖板）快快從頭奏王知，（生白）且慢（唱搖板）老皇兒你作事心太急，況且駙馬功勞第一，你母暫且回宮去（白）下殿去（且白）領旨（內唱孤得旨意，快快從頭奏王知（生白）且慢（唱搖板）老皇兒你作事心太急，況且駙馬功勞第一，你母暫且回宮去（白）下殿去（白）奴才（生唱搖板）大罵奴才（生唱搖板）細聽兒臣論祥細，父王母后論其端，都是他父子功攀扭來的，登背與他把頭低，父王山定何起，（且唱原板）御妻不必把本提，皇兒也免淚沾衣，（正且唱西皮倒板）一見皇兒淚悲啼，……

……（生白）奴才，把金枝配兒妻，小奴才作事太無禮，酒後回宮太無禮，參參也不必怒冲起，惟有孩兒獨自一，一時惹，郭曖不是王降罪，只恐其中兒有非，你母女暫且回宮去（白）下殿去，內侍與孤排宴，（小生同生上介生接唱搖板）內侍與孤排宴，快宣皇（且唱搖板）……（正且擺且同下介生內白）領旨（內唱西皮倒板）……（小生唱搖板）……

（生白）把金技配兒妻，小奴才作事太無禮，……（轉次頁）

平劇說叢

臉譜談微　宇文儀範

（續上期）

若是名家來畫，這分別就多了。如同捉放的曹操，應以表現疑忌無情為主，逼宮之曹操，應以貪狠毒辣為要，當然不能以捉放之臉譜來形容，所以捉放的曹操，面上除眼作三角形，近額之處，細作一線加以迴鋒，蕭殺之氣躍然，鼻窩下，各畫長線，又在相距不遠之處畫二短紋，尤覺奸佞穩狠，內詐外疑，除以上各處稍畫數筆成事，而逼宮殺后，亦非鼻悍之畫眼瓦，故捉放之曹操眼，餘處均不著墨，勾顯冷酷無情，故其殺人全家而不知自責，逼宮之曹操，眼生芒角，眉作柳葉，示其狡猾，眼勾破瓦，下有三紋，表示殘暴，按黑淨之畫眼瓦，為示勇悍，逼宮之曹操雖以奸險無鼻窩，此則勾破瓦，捉放之曹操眉角迴鋒，表示蕭殺，此譜依煩下垂，則顯示暴戾了！以此類知，凡劇情不同，臉譜亦當表現各異玆特把曹操譜六種，繪製成圖，謹作供給愛好者的一個參考！

編後記

一、這次本刊革新號出版之後，曾引起廣大讀者的關注和支援，訂尸與慰勉函，日必數起，真令人感奮！當茲加勉勵用報知音愛護雅意。

二、春節號原即按時出版，因為印刷工廠朋友們過年未能免俗，祇好從權晚出了幾天，蒙讀者函電股詢，謹此奉告及拜謝！

三、我們想徵求些地方戲的有關稿件，掌故，照片等，以期對對戲劇文化工作普遍展開，如紹興戲，歌仔戲，廣東戲等均所歡迎。

深知三綱並五常，老皇兄暫且回府往，孤王自有好主張（末白）謝萬歲（末下介生唱搖板）謝罷萬歲（末下介生唱倒板）謝罷萬歲出皇堂，（唱搖板）名揚馬進府往，你今後有夫妻妻，臣領旨隆往金殿，讓將為你上方劍鑲掛，着身來慢慢流水忠忠臣孝子，永流芳，大丈夫在世間上，全憑着忠孝二字馳揚，日酒你父幼德廣，然功勞莫過劉性情狂，孤王那時賜刻後，兒上馬，日上馬，兒來暫且回府往，皇恩浩，蕩民沾仰，天賜福祿享大唐，你進宮來紗一本的帶劍朝朝罷，精神爽，雙王狂，把孤過從功名揚萬歲同府往，王你後有夫妻，臣石匱妻，臣黃金鑲，你上方劍鑲掛後喜洋洋，孤王方我打動他父子們忠心保大唐。（小生白謝萬歲，（唱搖板）謝罷萬歲到汾陽（唱搖板）（小生下介）（完）

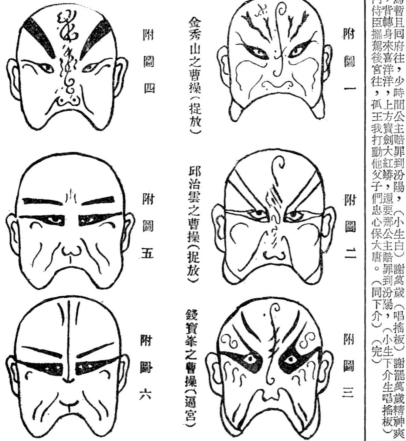

附圖四　錢寶峯之曹操（捉放）

附圖五　郝壽臣之曹操（捉放）

附圖六　侯喜瑞之曹操（戰宛城）

附圖一　金秀山之曹操（捉放）

附圖二　邱治雲之曹操（捉放）

附圖三　錢寶峯之曹操（逼宮）

學府劇況

一年來臺北大專院校演劇概況

于大成

位於臺北的七所大專學校都有平劇社的組織每逢慶祝節日，也都能彩震登場蔚然因了功課的繁忙，成績自不能與內行專業者相比，但這份愛好的興趣和提倡的熱忱，似乎也不無可貴稱道處就今年一年來的演劇動態，簡述于下：

元月一日—二日師大平劇社在該校禮堂演出，第二日次序：

由文武大專院校聯合演出平劇晚會，在中山堂開演前，由主辦單位獻旗，由總提調張綸中，七六專代表于大成，藝校代表李居安受旗，演出劇目如后：

鴻鸞喜：政大李惠和（莫稽）臺大劉國青（玉奴）政幹張疆（金松）警校李樹恭（二桿）

慶頂珠：法商楊學奇（蕭恩）師大李麗珠（桂英）法商彭維岡（李俊）師大董光濤（倪榮）

澄仙草：臺大楊承祖（劉備）師大謝一民（趙雲）劉興漢（喬玄）警校劉德俠（喬福）劉治群（魯肅）法商宋祖蓮（尚香）王璧元（國太）苗豐（張飛）淡江孫守惠（孫權）召集人張綸中（周瑜）

龍鳳呈祥：臺大楊承祖（劉備）師大謝一民（趙雲）劉興漢（喬玄）警校劉德俠（喬福）劉治群

過去臺北各大專院校，每年亦有聯合演出，但是只限於文的學校，此次則聯合警官學校，政工幹校，以及藝專，陣容是聚各方於一堂，聲勢較壯。中山堂雖廣大，何能容納數千學子，確有水洩不通之概。臺大各同學以次夕在國際學舍尚有晚會慶祝，故是日擔任各角色較少。（上）

茲篇還登，無非以各大專院校同學，業餘愛好平劇，不斷演出，綜計四十八年，共演十場，其提倡可稱。（編者）

春秋配：李麗珠（秋蓮）張綸中（春發）錢春樂（乳娘）裴松林（賈氏）

寶蓮燈：楊承祖（劉彥昌）宣以文（王桂英）

烏龍院：謝一民（宋江）宣中儀（閻惜姣）裴松林（張文遠）劉成（媽兒娘）

第二日次序：

空城計：劉興漢（孔明）董光濤（司馬懿）

春秋配：與元旦演出同樣的角色

吊金龜：夏雲（康氏）裴松林（張婆）

慶頂珠：謝一民（蕭恩）鄭心佳（桂英）張綸中（李俊）萱光濤（倪榮）李平蔭（教師）

兩日的演出，其中元旦以宣氏姊妹為斯輪老手，而謝一民於前場春秋配操琴，再唱之日的大軸，精神殊為可佩。

元月十日淡江文理學院在一女中禮堂演出平劇。（編者）

空城計：張乘鐸（孔明）苗豐滋（司馬懿）劉孚坤（令公）孫守惠（七郎）賈督令

探母：陳楚年（前四郎）楊志源（後四郎）營（六郎）

金松

鴻鸞喜：營攍瑛（王叔）汪琺（莫稽）劉得俠（公主）沈文利（太后）汪琺（宗保）楊學奇（六郎）楊長憲（太君）

三月二十九日慶祝青年節籌備委員會主辦，

這園地

編者

前年看到齡老瑨兄編印的戲劇叢談，即曾提議本子太厚，售價太高，收羅太少，此三點須予改進，同時希望改為月刊，減低售價，以期大眾化。所幸各點，均蒙採納而實現，愛好戲劇的同志，每期化三元新臺幣，尚不傷廉，但是我們的期望，要請各位多多指教。

×　　×　　×

本刊唯一的主旨，所謂「繼往開來」，現在寶島有關一切一切，都是感覺材料缺乏，所以唱去唱來，總是那幾齣戲，不能夠推陳出新。我們當陸續登載所覺到的秘本，以供伶票及劇團的參考，並不像從前一齣秘本，要多少代價的。

×　　×　　×

為了篇幅有限，所謂名家的著述，未能一齊發表，但是陸續登有如好戲一般，一齣又一齣慢慢的表演，希望各位名家，多多賜稿，我們是愈收並蓄，絕無門戶之見，有錯可以商討，絕不罵人，也不自傲，更不是有交情則捧，無交情則罵，完全以藝技為前提！

×　　×　　×

大鵬，陸光，藝校，復興，以及其他劇團，皆是今日自由中國的產生平劇的搖籃，應該絕對的擁護，不可使他們減其興趣，而為平劇發揚光大。如果有些不合理的唱做，低可舉意的建議，不能過作詆評，是當以告愛護本刊的讀者。其目的為使精益求精，表現更佳。

——本刊自下期起擬增刊「讀者通訊」；如有關劇藝的質疑，請多多來信，當請名家對於所詢各點，予以答復特此奉告。

中華民國四十九年一月卅一日出版

本社登記證為內警臺業字第三二一號

郵政劃撥儲金帳戶臺北郵局二三一一號

社址：臺北市成都路七十六巷三號

電話：三四九四七

發行人：陳琪瑛瑤

印刷者：廣隆印書局

地點：臺北市重慶南路一段一四九號

電話：二五二二九號

訂　新臺幣三元　港幣伍角

價　美金一角

戲劇叢談

編輯者：本社編輯委員會・執行編輯朱滌秋・

主編：劉豁公・陳璵瑤・

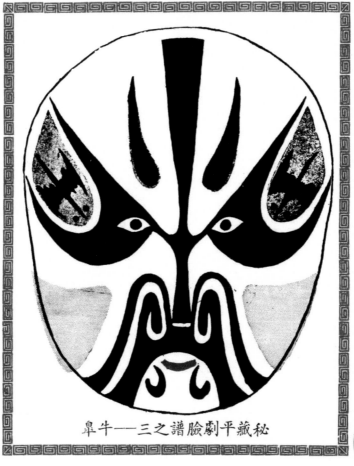

以振興戲劇為己任
為愛好人士找素材

秘藏平劇臉譜之三——牛皋

中山出版社戲劇叢書之一

關於老生演珠簾寨之過程及余三勝改正的劇本

—劉豁公—

慶奎的李克用，完全是照老譚的路子，但沒有老譚的精彩，大譜兒也還不差，至小梅的二皇娘，那就太特別了！

他初上場時也和大皇娘一樣穿著「旗裝」，所有唱念的詞句，及每一個小動作，也都不離譜兒！首先是易「旗裝」為「歌舞」，加上大段的唱詞！（好像是「二六」轉「南梆子」。）極力賣弄其類於女性的清脆歌喉一個，翩若驚鴻的動態，把那寸步不離的大皇娘，逼成一個木偶式備員！

這衆太保被周德威殺敗了回營求救說：「適纔老將過珠簾寨，偶過周德威被他殺得大敗而歸。」他乾脆丟開大皇娘，自作主張的說：「兵家勝敗，古之常理，兒等且去休息，待搵娘親自出馬，看周德武藝如何，巴圖魯，帶馬！」說罷帶了大隊的男女兵將整隊而行，引出周德威來。「開打」的「李子」是從「虹霓關」裡搬過來的！結果是把周德威殺得曳兵而逃，可是第二次交戰，他又被周德威殺敗了，遶繞周德威命令大太保，去名老大王打周德威，一支七全十美的好戲，鬧得哩哩花拉，確有些出人意外！我想大梆之所以要這樣做，無非是要

可是他忘記了，每一支戲的組織編排，場子穿插以及角兒的搭配：都是隨着劇情的發展來處理的，有簡有繁，有輕有重，有主有賓，絕不能妄加更動，以致冠履倒置，皂白不分！誰都知道，在這齣「珠簾寨」裡，李克用是主要的腳色，大二皇娘與程敬思周德威次之，老軍本李

又在二位王娘發兵時，程敬思唱「千歲不必表人情」，云云，李克用接唱的詞，三勝的改本是：「賢弟休得笑呵呵，休笑愚兄我怕一怕老婆，沙陀國訪一訪來間一間，怕老婆的人兒有高官！」遺用的是「梭波轍」！老譚卻把那詞裡「呵呵」改作「怕婦人」，第一個「怕」老婆」改作「還有酒喝」，變成了「人辰轍」。叔岩因他改的那些小梆之所以，道在清末原詞有趣，便也依樣畫葫蘆沒有動軸，到民國，寶星已經成了歷史的名詞，如果還這樣唱，那就太背時了！況且在李唐時，世界上並無此物，故由李克用的口中說出來，豈不是不合邏輯，莫如仍用三勝的老詞，改做「祿位高陞」，他

還有「數太保」的詞兒，在三勝的改本中，「」的下面，尙有「後營有堆不靈的糧和草，衆家太保殺氣高」兩句，老譚唱時，曾把牠「掃」掉，叔岩唱時，又把牠補了進去，這個也是人們，不可不知的。

但唱詞裡，「聽說黃巢造了反……」等句，據當初三勝與老譚都唱「搖板」，遺個我却不敢苟同！因為遺段後忽改為「快板」，接在陳敬思的「接過了千歲薰花轎……」的詞兒，那就顯得驚鴻一流水」後，另起鸞鼓歇散，故將「店一流水」後，另起鸞鼓歇散，非常得聽，極其動聽！若唱「快板」，那就其腔簡潔而勁峭，兩句順口吐出，差點勁了！

還有「敷太保」的詞兒，在三勝的改本中，「」…

強點也就可以用了。記得前在北平，曾見高慶奎，梅蘭芳等演此劇

嗣源等又次之。現在把二皇娘，形成一個智勇無雙的女將，試問置李克用與大皇娘於何地？而且她一出手，就把衆家太保抵敵不住的周德威，殺得心驚胆戰，望影而逃，可見她的英勇，遠出周德威之上。

既然如此，何以二次作戰，竟被周德威殺得大敗直至老大王親自出馬！也無怪當時觀衆，看着要搖頭了。

又嘗菊朋演此劇，加入「廉宮」一場，實與小梅之以二皇娘戰周德威，同樣的畫蛇添脚，不足為訓！希望一般的藝人引以為戒！

統觀全劇，去李克用之老生，色色俱全，實是一個標準的主角，唱，念，做，打，文武全才者，都應該習演此劇！再就唱工來說，它有很多的黑頭腔，調門雖不甚高，「嘎調」却少不得！「咬字」尤須眞切，絕不許稍涉含糊！凡有念字帶「韻」，「讀辟雅切」，發音嫌浮者，若能將此劇勤加練習，必能矯正其非！希望愛好劇藝者，注意及之！

現在讓我把余（三勝）老板改正的劇本寫在後邊！

（四龍套李克用上引）「點絳唇」「威振沙陀，平定干戈」「掃狼烟，將廣兵多，要把好雄破。」「太白斗酒詩百篇，長安市上酒家眠，惱恨唐主無道，將孤謫貶在北邊」（白）「孤，李克用啊！憶昔當年慶功宴五鳳樓前起禍端，三勝鑫培，都是兩者隨用，纔決定專用三勝」「憶昔當年慶功宴五鳳樓前為世襲晉王，那日五鳳樓前，聖上見喜，封爲世襲晉王，可恨國舅段文楚，將他孤將遜來，怒惱孤王，那賊口吐鮮血而亡。唐主大怒，將孤推出午門斬首，多虧恩官程敬思，苦保孤冤死罪已免，活罪難饒，將孤貶沙陀，一路行來，過見衆家番王，一個個要與孤王比賽刀，是孤心生一計，將孤的九九八十一斤定唐寶刀

嘩拉拉我就要呀……要了數趟，衆家番王，一個個俯首稱降，當時收下二位皇娘，衆家太保，在這沙陀國自立為王，自從即位以來，朝朝飲酒，夜夜笙歌，好不快樂八也。正是啊……紅塵一點害不盡，好不快樂八也。

（李嗣源內白）「馬來！」（四龍套李嗣源上）「日出山崗火焰深」

（嗣源白）「父王在上，臣兒交令。」（克用白）「臣兒回來了。」（嗣源白）「打來多少飛禽走獸？」（克用白）「打來……」「今有黃巢作亂，賊勢猖狂，欺俺唐室無人，太保兒聽令啊！」（克用白）「在。」（克用白）「傳令下去，二位皇娘掛帥，衆家太保，前去興唐滅巢！」（嗣源白）「得令！下面聽者，今有黃巢造反，父王有令，二位皇娘掛帥，衆家太保，前去興唐滅巢！」（內應）「啊！」（急急風八龍套二龍出水克用白）「慢來慢來！想唐主當初將孤謫貶，是孤有眷在先，永不與他出力報効，如今那有人馬，與他解圍！太保兒，原令追回！」（八字也是藝字）（克用白）「原令追回。」（嗣源白）「長安之事，我兒怎生知道？」（克用白）「哦……恩官來了。」（龍套下克用白）「程叔父來了？」（嗣源白）「罷隊相迎！」

（四龍套二擡夫一傘夫程敬思排子過場吹打拉城四龍套克用嗣源吹打拉城四龍套克用嗣源上白）「長安城四龍套克用嗣源上望一望二望」（克用白）「哈哈哈」（同笑介）「哈哈哈」（克用白）「賢弟」「原人上白」（同笑介）「吓！」「千歲」（敬思白）「千歲請！」（克用白）「恩官請！」（敬思白）「蒼白了。」「呀。」（克用白）「恩官請！」「你我一別多年，也蒼白了！」（敬思白）「千歲請！」（克用白）「你我挽手而行！」（挽手介下衆同下）

（吹打同上敬思白）「千歲請上，待學生大禮參拜！」（克用白）「且慢，你是孤的救命恩人，請上受孤一拜！」（互拜介克用白）「太保兒，參見你程叔父！」（嗣源白）「叔父請！」（克用白）「賢姪少禮！」（吹打嗣源拜介敬思克用同白）「不知……」（敬思克用白）「賢姪少禮！」（克用白）「看酒來與待孤恩官把盞！」（嗣源白）「宴齊！」（克用白）「太保代敬！」（敬思白）「不敢！」（克用白）「有勞他們！」「帶有手本，問候千歲金安？」（敬思白）「滿朝文武都好，帶有手本，問候千歲金安？」（敬思白）「宴齊！」（克用白）「登殿，唐主駕安？」（敬思白）「我主萬歲」（克用白）「豈敢？學生山遙路遠，少來間安，未會遠迎，當面恕罪！」（克用白）「今日重相會訴說舊根由！」（嗣源搖旗龍套太監同唱西皮倒板）「太保傳令吹隊收。」「孤與賢弟叙一叙舊根由！」（克用白）「好啊，好一個訴說舊根由！」（唱西皮原板）「憶昔當年五鳳樓，孤與賢弟叙根由，並須當須過門！」「憶昔當年五鳳樓」（按這一叙三字是藝字，緊接而下，不可有胡琴過門！）「忽想起當年五鳳樓，宮坐不正禮貌不週，內有文楚段國舅，他笑孤禮貌不週，坐席不正四個字也是藝字，必須一氣呵成，唱在眼裡，否則等於盲腸，有損無益」「怒惱了孤王氣冲牛斗，抓將過來望下丟，摔死了國舅段文楚，唐主一怒要斬人頭，自從那年離別後，再不想相逢在北州！」（唱西皮倒板）「自從千歲離京後，滿朝文武淚雙流，為千歲離別京後，滿朝文武淚雙流」云，和克用的唱詞不同轍，所以他還這樣做！我認為他做的，都沿用他遺調」（敬思提唱）「自從千歲離京後，爲千歲懶穿紫羅袍，山高水遠少來問候，望千歲恕學生禮貌不週，（按這段唱詞「自從千歲離長安」云，係舊詞，自從千歲離長安，因爲舊詞「自從千歲離長安」云，他還沿用他遺調！我認爲這樣做！都沿用他遺調李克用下跪席前臉帶含羞，嗣源作換杯介克用接唱流水（此處要略逗一逗！）李克用跪席前臉帶含羞，曾記得唐主將孤（此處要略逗一逗！）（未完待續）

小榮椿班秘本　盤絲洞　　金水集

盤絲洞劇詞，有昇平署本，故名伶梅巧玲嘗演之，此譜詞句排場與前譜不同，蓋小榮椿班秘本也！荀郎嘗以為藍本，撰為亂彈，其價值尤在前譜之上！

第一場

（八盤絲旗。四女妖四丫環。小吹打七情仙子上走陳雲。）（癡傷情白。泣額回吹打。）（定情白。）（癡傷情白。縣絲浮掛立乾坤。）（長嘯情白。身沾雨露。輕身自在羅網動。）（薄情白。離宮烈缕。）（定白。奴家定情仙子是也。）（傷白。奴家傷情仙子是也。）（短白。奴家短情仙子是也。）（薄白。奴家薄情仙子是也。）（多白。奴家多情仙子是也。）（衆同白。請了。）（衆同白。請了。）（定白。你沾雨露得成正果。只是不能飛昇入道。如何是好。）（多白。現在我七人。好容易修成人形。如今有件湊巧之事在此。有人見他一面。增壽十年。長生不老。豈不是湊巧的事情變。）（衆同白。但不知唐僧今在何處。）（多白。今有大唐天子差唐僧往西天取經。吃他一塊肉。聞得人言。聽見說總要打此經過。待我等將他拿下豈不是好。）（定白。言之有理。大家出洞遊玩便了。要旗下。七情仙子上。）（同下。擺樹木水池。洗完同下。）

第二場

（唐僧內場唱西皮倒板。）出娘胎受多少三災八難。（唱西皮原板。）入空門別家鄉路化善緣。行千里路迢迢親到西天。論參禪求取那買經一卷。超度了小白龍及早升天。行一路遇見了多少凶險。多虧了衆弟子保護平安。（悟空上起壩。八戒沙僧引唐僧上。）（唱西皮原板。）龍恩降在禪林欽差三宣。轉。報君恩辭別師命身得安然。（八戒白。）師父。咱們就是真心修好。也得多少吃點東西。盡走道不吃飯走的動嗎。（悟空白）住了。清晨早起。未曾行走多少路程。不見村莊那裏化齋。餓著哩。（唐白）悟空。看了前面山林樹木。必是村莊。我等看明道路。前往化齋便了。（八戒白）你聽見了沒有。依小弟之見。不如我先去探山。恐有妖魔。（唐白）八戒言之有理。聽我吩咐。有你就好了。（八戒白）師父。你慢些走。怕有妖人起禍端。探明及早奔村店。山巖道路凶又險。保平安。（八戒白）遵命。辭別師父往西天取經。（唱搖板）師徒們慢慢把路趕。受盡風波有萬千。（下唐僧唱搖板）師徒們慢慢把路趕。受盡風波有萬千。（下）

第三場

（多情上唱搖板）將身來在洞口門。把他擒。（八戒上唱搖板）孤身大胆把路探。等候唐僧把他擒。見了村莊好喜歡。（多情白）誰是妖怪。（八戒白）你是妖怪。（多白）我們倒是妖怪了。告訴你說罷。我們是大唐天子。打發來的。也算是欽差。不是一個人。是我師徒四人。我師父唐長老。我大師兄猴兒哥。二師兄沙和尚。在下豬八戒老爺。怎會是妖怪呢。（多譚白）唐僧取經是幽好戲啊。（八戒白）哎喲。我知道了。（多白）又是好戲了。（多白）你們不取經。上我們這裏做什麼來了。（八戒白）餓了化齋來了。（多白）你們大唐天子的欽差。道兒上沒人管飯嗎。（八戒白）別說了。苦急了。那有人管飯。道兒上全……

第四場

（定上唱原板）每日步斗洞中練。只要飛昇入九天。（白）衆位姊妹。我拿住了一個黑臉和尚。名叫八戒。是唐僧的徒弟。問問他就知唐僧下落。（衆同白）賢妹請坐。吩咐帶上來。（多白）把黑和尚帶上來。只望到此化齋飯。無故把我用繩拴。（八戒上唱）這就是九天宮。好模樣的都溱到一塊了。我本是餓來着。這一來便不餓了。況且你那裏不跪。是香的。我這個肉紧不熱煮不爛。你們殺我幹什麼。（多白）放你去罷唐僧。（七情白）殺不得。將他推出斬了罷。（八戒白）你們把我放出去。我把我師父。（多白）別介。殺我不得。（七情白）將他能信你的話嗎。（八戒白）他能都信。（多白）怎麼把他押下。代小妹變做八戒去詐唐僧便了。（唱搖板）運用真功把身變。（假八戒上唱搖板）渾身打戰兩耳揣。把我刻下來。就不許我黑嗎。（假八戒去詐唐僧）怎麼只須你黑。我去去就來。（下定唱）且將八戒帶下面。七妹回來定機關。（同下）

（多情上擁八戒上。）憑化著吃。化不來就餓著。（多白）呀。（唱齋）齋僧施捨道行方便。佈施功德結善緣。（八戒白）亂七八糟。這是什麼地方。有天羅地網。（多白）不礙的走罷。（八戒白）不進去是不行了。我不去了。（多白）咳。好囉嗦。你等著我端去。（八戒白）不進去想是不餓了。（多白）不餓。（八戒白）你不進去怎飯呀。（多白）好囉嗦。你等著我端去。就有善人把茶端。（八戒白）一時饑餓得見。人嘗聖僧難得見。（多白）看來全不費艱難。（八戒白）請你給我端去。（多白）你不進去。我會走不動。看來全不費艱難。四丫環四女兵。多情上擁八戒下。

（未完）

十道本（亦名宮門帶） 清白齋秘藏眞本

唐高祖李淵，次子秦王世民，頗英明，屢次征剿功業浩大，群臣無不推崇之，而其長兄建成三弟元吉，皆庸碌好色之徒，妒其功高屢欲害之未果，適值李淵病，世民入宮親治湯藥，出宮時見長兄三弟與張劉二妃飲酒取樂，怒甚，本擬打進西宮，恐傷手足之情，乃解身佩玉帶懸諸宮門，俾彼無恥男女知所警惕，以戒將來，二妃等見帶，非惟不以爲恥，反以玉帶爲憑，趨帝前誣世民欲行非禮，事爲褚遂良所悉，死力保奏十道本章，幸二妃飲酒之剝奏大怒，欲斬世民，長孫無忌保本亦同奏，剝力保奏十道本章，幸二妃飲酒之時，冤情乃大白矣。本帶完整，並無扯裂現象，帝始釋疑，

登場人物

戲中人物	角色名稱
褚遂良	老生
長孫無忌	老生
李元吉	丑角
劉妃	旦角
張妃	旦角
秦叔寶	末角
大太監	丑角
四太監	雜角

第一場

李世民（胡琴拉小開門，四太監引李世民上）海宴河清，保父王駕坐龍庭。（李世民坐中場。）

李世民（唸引子）海宴河清，保父王駕坐龍庭。（

李淵（西皮原板）都只爲御梓童命歸仙境，因此上爲王的染病在身，內侍臣攬孤王龍床安寢，待爲王龍心靜安養精神。（太監上，李世民上，太監下。）

李世民（西皮搖板）內侍擺駕進宮庭。父王駕前問安寧。（進門介）

第二場

李淵（大太監扶李淵上。）

李世民（西皮搖板）兒臣在太醫院請得太平湯藥，爲此進宮。（白）父王染病何事？（白）兒在太醫院請得太平湯藥，爲此進宮。

李淵（白）皇兒眞乃孝心。（白）內侍金爐侍候。

大太監（白）領旨。

李世民（西皮搖板）父王暫請臥龍床，兒臣進宮煎藥湯。（李世民跪介拜介。）

李世民（白）賜坐，皇兒進宮何事？（白）萬萬歲。

李淵（白）皇兒平身。

李世民（白）父王萬歲。

在太醫院請得太平湯，不免進宮與父王煎藥。（內侍擺駕進宮）（西皮搖板）父王赦旨出帝京，尉遲保駕轉西秦，皇兒設下藥酒計，要害小王命殘生，內侍擺駕進宮庭。表表小王賢孝心。（太監下，李世民隨下。）

第三場

李世民（西皮搖板）誰樓上鼓打三更盡，皇兒暫且出宮庭。父王但把心放定，朝中大事兒擔承，辭別父王出宮門。（白）出宮去罷。（太監上李淵同下）。

李淵（白）李世民啊？（唱搖板）因何還有歌舞之聲？（白）吓！父王染病在床，爲何還有歌舞之聲？（李世民走圓場，場面吹打介）（唱搖板）難樓鼓打三更盡，看是何人作樂

李淵（西皮搖板）皇兒御弟飲盃巡。（同飲介世民偷看）

李世民（接唱搖板）皇兒御弟與二位姨娘飲酒，豈不敗壞綱常？咳！我且閃在一傍，聽他們講些甚麼。（白）走上前來忙跪定，幼主封我那一宮？

李建成（白）請哪！

李世民（同白）請哪。

張妃（唱西皮搖板）封你昭陽掌正宮。

劉妃（唱西皮搖板）有日小王登龍位，封你昭陽掌正宮。

李元吉（唱西皮搖板）叩罷頭來龍恩重，四起八拜謝皇恩。

李建成（唱西皮搖板）有日父王宴了駕。

李元吉（唱西皮搖板）弟保兄王坐龍庭。

李建成（接唱搖板）偷若江山歸我掌。

李元吉（接唱搖板）怕的是世民不順情。

李建成（接唱搖板）先殺馬殷和溫劉。

李元吉（接唱搖板）再殺徐勣與魏徵。（未完）

李世民（西皮搖板）建成元吉張妃劉妃上）。手牽手兒出宮門，將西宮擺在西宮院。二姨母近前聽封命。將身兒來至西宮院。

李建成（西皮搖板）李元吉劉妃張妃同飲酒介李世民上）

李元吉（同白）請哪。

李世民（白）請哪！

李元吉（白）咳呀且佳！原來是皇兄御弟與二位姨母飲酒，豈不敗壞綱常？咳！我且閃在一傍

（唱搖板）煎藥湯，屈膝跪在塵埃上。

李世民（白）奉命征戰北可汗，尉遲保駕轉長安，兄王設下狠毒計，要害小王喪黃泉。小王李世民。（白）奉命征戰北可汗，尉遲保駕轉長安，多虧尉遲得勝回朝，可恨皇兒設計毒害小王，多虧尉遲得勝回朝，奈父王染病龍床。豈不又添一重煩惱，是我解破其情，將金壺設計毒打碎。本當奏知父王，怎奈父王染病龍床。豈不又添一重煩惱，是我

陰調二黃　定公

王泊生排南北和八郎入有？「反四平」不知如何唱法。又余幼年家中堂會有演「陸判」者，劇名：「奇異傳」。演聊齊志異，陸判官為吳美娘搜頭故事，有陰調二黃，甚哀艷，與反四平當是一家眷屬！

山東姑娘腔

王大娘、補缸、全名「缽中蓮」有山東姑娘腔今並唱失傳，至補缸所唱則名「詣猖腔」今統名曰吹腔者非也。

龍鳳巾

大龍先生列三國劇目有「龍鳳巾」，按龍鳳巾演關索南征孟獲，祝融夫人招親故事。尚有「青虹嘯」演曹操殺將曹氏殺盡，尚有「雙合和」演孔融被曹操殺害，孔融二子，長名友和，次名偉和，長聘陶侃之女為妻，次聘張昭之女為妻，後來一仕西蜀，一任東吳，皆為古人翻案，大快人心，蓋補天石傳奇之流亞云。

梅翁先生考證上天臺之誤謬。調基於教育立場必須與以糾正。按此劇全名「群星譜」演劉秀白水起義至上天臺群星歸位為止，白蟒臺亦在其中，見曲海總目提要卷三十四，乃明代無名氏所作，或謂出劉伯溫手以羨明太祖誅戮功臣者似亦可信。

王佐斷臂

宋史楊公部將賈佐，殺其黨周倫，隆岳少保。平劇有「金蘭會」演其事，王佐宋史亦有其人，但為文臣，曾舉進士第一、與朱熹同榜，非岳家部曲。

鎮潭州

「鎮潭州」一名「洞庭湖」，乃湘潭地界，今誤作鎮潭州，潭州在宋乃吐蕃地，岳少保不應到此，且與洞庭無涉。京劇近百年瑣記所列該劇目均作鎮潭州。按鎮潭州劇演「斧劈斬子」「牛皋鬧帳」。岳王亭向有二編將，即馬前張保，馬後王橫，今不見矣。

×　　×　　×　　×　　×　　×　　×　　×

長腿青衣不怕高　木圭

梅硯生的身材頗高，他就會想法遮蓋天賦上的缺點，登了場，把裙子繫高一點，身子微微下蹲，舉步時，腳從橫式裡伸出來走，照樣靈活且輕快，讓臺下觀衆看了，並不感到他的腿長，這就是功夫了。雖然有人曩擾，蕓聲可以下蹲，他名票高華碩長，他六月雪法場的步法，遺就是照藥霜紗移主的遺規，不穿衣罪裙，可以藏拙，乃能討好。

三插花

「三插花」是三個角兒在舞臺上，繞着走，廻荊州裡面劉備，孫夫人，趙雲三個人行路跑場有如穿花蝴蝶一般的走法，也是龍鳳呈祥一戲，獨有遺精彩的場合。

三見面

三個角兒錯列着走，走的快，像「三插花」便是。不過「三插花」體管繞着走，它的錯列有一定方式無需變更位置；「漸橋」裡面的許仙，白素貞和害兒三個人再次相遇，雖然白娘娘為緩衝他二人的爭鬥時居中間，可是三人的位置要互換的，這便是「三見面」。

平劇是綜合藝術

榕生

某榮酒曾說過一句名言，「平劇乃綜合藝術」，這句話如果譯成通俗說法，即是好花還得綠葉扶襯。舉例說明：一齣三娘教子，不僅以三娘為主，如果老薛保荒腔走板不搭調，小東人忘詞兒，就是梅蘭芳的三娘觀衆亦照樣不會原諒的。

連氣兒在國光戲院聽了幾場戲，越覺得「平劇是綜合藝術」的話有道理，而綜合的程度，包括文武場檢場與配角在內，試舉例為讀者諸君言之如下：

滿漂亮的華雲龍，配上猴兒扮像的桃花浪子韓秀，破壞整個舞臺上的氣氛，滿整齊的一齣打登州，偏偏琴師不爭氣，沒等打鼓佬開點子就起原板，煮來觀衆的倒彩，挺好的永樂觀燈，却用個江北口音的酒店老板，使人哭笑不得。

至於搭整齊的戲也有，這是歸功於文武場的先生們合作，與配角內賣力，例如雅觀樓的下場，幾個四鑽頭亮像，全使武場傍的嚴，才加強美的效果，失印救火的金祥瑞，若換個軟些的開角上去，保管觀衆起鬨，因為失印救火只看圖個人的戲，一齣白頭兒，一齣金祥瑞等畢很美（照片見播影畫報），才使觀衆認為猴兒來了。兩個人必須功力相等方見精彩，可見一齣戲的的演出，其成功與失敗，端賴金體工作人員的配合，而非主角一人之功也。

如果再嚴格的講，就連臺上的守舊與演出者的行頭都有關係，有句話：寧穿破，不穿錯，因為什麼角色應穿什麼樣的行頭，早有規定，如不遵守，就會使觀衆丈二金剛摸不著頭腦，才使觀衆認為猴兒來了。

日前在藝術館看票友戲，文武場前面的慢帳掀起，四位文場，四位武場先生們，一目瞭然，當那位青衣織絹唱二黃慢板時，只見拉二胡者仰首閉目微笑，拉胡琴者低首眍腦，彈月琴者幾乎頭遁進月琴中去，時髦諸怪象，配上端坐傍邊臺唱佳腔的旦角，看著極不舒服，化悲劇為喜劇，此皆慢帳掀之罪。

外賓常把檢場的認作劇中人，實際上身穿藍大掛的檢場者也實在破壞劇情，由此可見，戲的成功，不但演出者須够水準，文武場的配合。守舊行頭的講究，都應列其內，誰敢說平劇不是綜合藝術呢！

慧芬趕三關

戱廠

國光劇院前者劇專甚濃，先有秦專的三銃斧，繼為陸光的趕三關，深贊其慧。慧芬運用巧思，排出戲碼，無一齣與以前演者重複，的確費盡了腦汁。六日戲目是奇雙會，頭二本虹霓關，全本王春娥，一半也是我們的散人提調得力。悅來店能仁寺，再加木蘭從軍，可以說各齣皆精彩。木蘭從軍是慧芬前的本工戲，並非反串。悅來店能仁寺則是近乎刀馬應工，也游刃有餘。奇雙會的吹腔，唱得極佳，所惜配角未臻理想。而王春娥的倚哥，簡直呆板而不搭調，登補有憾。余所云的趕三關，並非慧芬唱這齣戲，而是虹霓關桃江關傲得能夠活潑，武昭關唱得夠哀怨，是可稱也。

此前未多見慧芬演開打，這次在虹霓關中，總算一開眼界，手靈並未遜於貼入微。就過齣戲來言，似比素翠與金堂演的一場為勝之。開打時的各種姿態，好在靈活，快搶搶架子，咬花的動態，也不即不離。在陣前與此情的各種表情，真够嫵視。兩段唱，嫵媚有味。妙在頭本如此之蕩，與二本若是之俏，幾疑是兩人。

樊江關由沈麗配薛金蓮，這張綠葉，真够其挺俏，處處循規踏矩，不浮不慌，一切按照老法去演，與染花拌嘴比劍，表演得姿勢好，神氣足。慧芬的染花，氣派極瀟灑大方，而虞處表出疼愛小姑，擬予讓步的心緒流露出來，刻畫三分。嫂子雖沒有變心，但是嬈容未減其明豔，够俏的。後來爲掛帥，說了一句，妳師父是公的，那股嬈皮神氣，俏勁更够瞧的。在座某老友云，此戲真過癮，也許綺霞顯若或可比擬之，他無足論。

武昭關是國冷的戲，此間尚少有人露過，（慧芬唱後，李毅清胡少安即續武演一次。）貼出此戲，當顯出胸中邱壑。慧芬飾馬昭儀，風度神情皆好，所唱各段原板，慢板，也够其頓挫，而奔天涯，走海角，淒淒慘慘，何處安身，這句的腔，一輯三繞，回味苦妙。金獎紫韋飾伍員，氣宇很够忠良，唱腔調門尚不低，比教子撥孤為好。論到靠把，誠如文紀所云，舉手投足，皆能自然而有功夫，為一的論。

談報子

大龍

差不多的「報子」在每個戲裏，都是沒名少姓的人物，可是演者不能小看了他，因其攸關甚大。拿「空城計」的「報子」來說吧：他在戲裏的工作就是向孔明報告軍情三次，紙上場三次，一共在臺上還不到三幾分鐘，演者不要以爲他是沒名沒姓，又沒多少活就不來重視他，隨便大咧咧地應付着差使。但要知道這個「報子」雖只出場三次，諸葛亮的神色才有了變化，假如這個「報子」無聲無息毫不帶戲的應付，那又怎能逗引出孔明的戲來呢？不就使得整個戲接不上氣了嗎？

這個「報子」在情理上他應當是孔明手下一個能幹的精明人，也一定是孔明的親信人，不然在當時的形勢下，怎能派他去幹這麼機密的差使！他定然在乾馬上是忠於孔明和愛護孔明的，而且跟孔明是休戚相關的，得掌握他這個「報子」的性格上是跟孔明的應有心情和神色，才能上場去把他這個「報子」演好。

這個身份以及跟孔明的關係，在戲裏的應有心情和神色，我們去把他演好。在戲裏這個「報子」探聽到馬謖失守街亭，他心裏當然也非常着急，因他是孔明的耳目心腹，他能對自己敬彌的亦相漠不關心」嗎？所以他一馬加鞭，就早已料到街亭難保的，向孔明報告：「報！馬護平守失守街亭」。他的心情、神氣都緊張，他希望孔明的耳目心腹，在有數，拼命地往回跑，心中有數，就早已料到街亭難保的，向孔明報告：「報！馬

護平失守街亭」。他的心情更緊張，他的戲是再去探聽司馬懿大兵的進軍情形，當他知道司馬大兵正在向西城而來時，他的心情更緊張，孔明這時卻因已見到王平派人送來的失守街亭而命令他：「再探」。下場後這個「報子」在幕後都是有戲的，他的戲是再去探聽司馬懿大兵直往西城而來！時比第一次更緊張，所以他這第二次出場，心裏也較前次緊張了，也感到了事情變化更加嚴重了。就顯得很急促地命令他「再探」，而懷念起先帝的英明時的發展。正當孔明在失悔劉備的話，錯用了馬謖，漢是嚴重的，心情劉備的話，錯用了馬謖，他：「再探」。

他：「再探」。司馬懿大兵的進軍情形，當他知道司馬大兵正在向西城而來時，他很耽心孔明的安全，因此他第二次出場，他的心情追切的要孔明想辦法！司馬懿大兵直往西城而來！時比第一次更緊張，所以他這第二次出場，心裏也較前次緊張了，也感到了事情變化更加嚴重了。就顯得很急促地命令他「再探」，而懷念起先帝的英明時的發展。

「報子」在此時旋風似的上場來了個第三報：「報，司馬懿的人馬，來得好快呀！」孔明自己也感到了束手被搶，危在且夕了，所以已離西城四十餘里」像這句神色都是相呼互應的，二人來了個「這這這……」他自己得立刻想出主意來對付。

「報子」的三報，便覺感到他與孔明之間的心情，對陣時之一刀一槍，緊迫得不容有一點間隙的，而戲正就是這樣一步緊一步地才能逼上高潮，如果把這個「報子」演得不帶勁，不緊緊逼着孔明，孔明的戲就難往精彩處發展了，而這個「報子」，在戲裏還是一個沒姓少名的一個不緊要人物呢，由是觀之配角戲亦不是好演的。

銀屏竇紅勉毅清

娑婆生

銀屏公主一齣，或稱金水橋，後因慶棗原名而改稱，即慶棗原名特傲，以前的片，頗能風行，爲人注意。近十餘年間，君秋與前劇校之李玉茹演過多次，灌有唱片。在臺灣祗有顧正秋曾演之，但魔力並不太大，近今乾馬名票李毅清與胡少安在國光演出，哄動觀衆，相率往聽，座無虛席，不無是唱片錄音久聽，引起的大作用。

余前在基北兩地，送聽毅清所唱的生死恨，宇宙鋒，玉堂春，探母諸戲，感覺其行腔吐字換氣，皆已臻美境，即不中亦不遠矣。尤其去在乾且中，除了嘔雲實秋以外，不作第二人想，一般觀者咸寄以同感。去年春間曾與少安合作，在介壽堂演出，首夕之武家坡甚精絕，引人贊稱，幾掩少安。次後的宇宙鋒，以胡琴不合宜（非張伯玉）刺湯則配襯略欵，故雖不錯，但未達到高潮的成功。

此次的銀屏公主，潤別劇壇約八月，平時苦於琢磨，研究君秋行腔，不遺毅清自去春演後，得了好葉，有極大的成功。此次的銀屏公主，潤別劇壇約八月，平時苦於琢磨，研究君秋行腔，不遺其力，收獲始豐。這次點兵的慢板，與求情那二六，其中有好幾個極細的腔，幾次安的太宗，宛如君秋，可說不負其苦心。金殿來情那一場，眞是熱烘若燃，確是不了安的太宗，宛如君秋，還幸有質彬的孫后，玉蓉的詹妃，他兩位正面上的表情，確是不賴，很能夠生動，確是有助於全劇。添了少安的好嗓歌聲媚媚，與四位神情各異，才達到成功的階段。就此狀態，應坫面色，當更加勁，雖分主配，論其份量必須相等。就此狀態，應坫面色，當更加勁，加以毅清的好嗓，爲不遠之鵠的。

「梅派須腔」，成爲現在流行的盛唱，似乎要好聽，必須尋求張氏擅演的劇本不在少數，非請其指點不可。但學藝須以誠，今後再演，必須加多注意，總希望要超越金家大姐，並駕齊驅，爲不遠之鵠的。

病。李君既喜研究張氏唱法，必須尋求張氏擅演的劇本不在少數，非請其指點不可。但學藝須以誠，有某琴票。李君既喜研究張氏唱法，必須尋求張氏擅演的劇本不在少數，非請其指點不可。今後再演，必須加多注意，總希望要超越金家大姐，並駕齊驅，或試謀之，問題在於排練，需要時間，不是一蹴即就。而毅清在銀屏唱後，令或譽更其寶紅，今後再演，必須加多注意，總希望要超越金家大姐，並駕齊驅，爲不遠之鵠的。

看楊鳳仙演出鳳姐與寶川

張瘦碧

中部軍中坤票楊鳳仙小姐，擅青衣花旦，有時亦反串小生，歷屆參加康樂業餘國劇競賽，演出精彩，深爲顧曲家擊節稱譽。其過去成績，如飾蘇小妹、花木蘭，唱做俱佳，表情、白口，尤能善體劇情，揣摸入微。並曾參加中豪雅集演出王寶川，風度不同凡響，且虛心向學，孜孜不倦，前途造就，當無止境，正大有光芒也。最近以參加政工幹校受訓，適逢該校校慶，邀校長之囑，以學員身份，參加晚會，演出雙齣好戲，先演梅龍鎮之鳳姐，繼唱大軸大登殿之王寶川，前屬花旦，後爲青衣，前重做工，後則以唱做並重，是晚筆者被邀參加盛會，玆將觀後所見，略述於下。

先說鳳姐，她是鎮上小酒店裡的小姑娘，也可以說鎮上之花，所謂小家碧玉。哥哥李龍是個巡更守夜的人，當然兄妹相依的生活着，處境自然不會太豐越，因此在扮相上說，自應避免奢華，以樸實爲宜，頭上身上，不能過分華貴，這是我的愚見，楊小姐在此點上，嗣後宜稍注意，不知我說對否？就演出的成績言，嬌工好，神情俏，臺上功夫絕佳，真像一位青春年少的姑娘，說傻不傻，說懂不懂，表演得恰到好處，溫而不火，觀衆看得不討厭，這是很難做到應該歸功於她的平時善於體驗的放果了。

次再談王寶川，此角爲一正宮娘娘的身份，鳳冠霞珮，腰橫玉帶，端莊華貴，彙而有之。她的王寶川的風度極佳，二六、快板幾段唱工得清脆流利之妙，尤以臺步工穩，水袖乾淨，舞臺經驗豐富，此語並非過獎之詞。雖吃調稍低此乃天賦，而抑揚頓挫之處，皆能分辨清楚，固不必一味求之高嗓也。

鳳仙在北部受訓，開將屆滿，結業時或將再又佳劇演出，筆者自當再抽暇一聆佳劇，拉雜書此觀後感，幸有以敎之！

花安的叛逆

巧蓮

桂良先生有一本著作，名曰東南小品，其中有評及戰太平，所說的事，是花安的叛逆去投降陳友諒，確是一齣盡善的好劇，爲白璧的一玷，應該予以修正，其原文是。

四月一日晚在鐵路局大禮堂，觀陳小潭演戰太平，唱得顔圓潤有味，全劇演六刻鐘，唱打念做俱備，可謂吃力，小潭能演，唱勝於做，誠是不易。惟劇情發展中，有一個思想問題，且足影響整個氣氛。花安是養子，聞父被俘，拔出短刀，向其二位母親言道：「你是我的母親，我是你的兒子，如今誰是誰的母親，誰是誰的兒子，我投降去了」……戲劇以敎忠說孝，及於一般觀衆，此節雖爲劇中一小部份，能無影響青年之觀感？以花雲及二位夫人之忠烈，劇情緊張之節節高，竟不如「戰岱州」周遇吉老弱婦幼之一門忠烈？何如不盡信稗官之言，加以渲染，爲逼降花安，或花安詐降，終在刑場按刀突擊，救父脫險後被殺，創開綁繩，即可成天衣一襲？劇情如此發展，不較花雲自行脫綁爲自然？與更節烈耶？

吾人日在革新平劇，使其合理，關於戰太平全齣的微瑕，實有一改之必要。筆者極同意於桂良先生的建議，略予更改一下，不要墨守舊例，不問好壞，依樣畫葫蘆，有如不解其所以然者，在上演時予以注意，俾臻完美，幸勿略視之，則本刊不勝其感幸。

關於鬚生的嗓子與唱腔的運用問題

雪　公

內行說嗓子是唱戲的本錢，有嗓子就有戲做，嗓子壞了或倒了嗓以後就不能吃戲飯了。也有能復元或變得更好的，名伶中如劉鴻聲原本是唱花臉的，後來一度倒了一字不出，但不久恢復，不但恢復，而且變得又高又亮，遂改工高嗓老生，以三斬一碰哄動當時，世稱劉派，可謂倒嗓倒得最好的了；此外也有倒嗓後一蹶不振的，像名噪一時的王少樓，一直就沒恢復，後起名伶如戲校之王和霖，富社之李世芳等等……都是因爲倒嗓，一直不能恢復而淪於不振，可見嗓子對於唱戲的重要。

不過一個內行唱出身，已經學會了很多的戲，不但戲路很寬，而且武功根底樣樣都好，因爲嗓子而影響前途，也是很可惜的事，所以今天願意談一談嗓子與唱腔的運用，因爲在現在也有很多嗓子不太好或者有缺陷，或者倒嗓未復原，因此而陷於苦惱的人，譬如原在復興一度因唱「魚藏劍」而哄動豪島菊壇的劉復良，他現在在大鵬學生班繼續學戲，雖然天賦很高，但自倒嗓後竟不能運用自如，很多愛護他的人都爲他可惜，另外像許多坐科出身的內行，武功做表都在水準以上，但是因爲嗓子不能運用自如，或是低啞不亮，或劈裂不清，或音左右不能控制，或虛弱很少沙音，……種種由於天賦限制，而有力不從心之感，以致身懷絕藝不能被揮者比比皆是，其實像這種天賦不佳，或中年塌中的名角，如晚年的余叔岩，中期的王少樓，後期的楊寶森，仍然能在困苦中掙扎，巧爲運用，使不能發出的音，轉變音深厚的韻味，譬如不能拔高，而改低廻的韻味發揮，依然爲人欣賞，而克享盛名，其中尤以楊寶森，竟能以低闊之嗓音，獨創一格，很多有嗓的內行，也競相摹擬，幾幾乎成爲一時風尚，還有人竟稱之爲勁有味，可以使聽衆把希望聽嗄調的心理改變爲欣賞鵰味，就連探母回令的「叫小番……」也可以用「楊派」，可見運用技巧也是補救天賦不足的一個方法。

關於唱老生的嗓子，一般說來亮，寬，厚，沙，兼而有之，才算正確，關於寬，亮，厚是天生的，沙則須要調練，並且要費一番工夫的，所謂沙，即是由許多的沙粒，連貫起來的一種聲音，其音脆而響內行稱之爲之立音，有立音的嗓子能響堂，能打遠，沒有音的嗓子，就不能打遠，我們可以舉出很多名伶的例子，像過去名伶如沙音最好的當屬老譚其次爲叔岩，譚富英，李少春，楊寶森，所以言菊朋晚年嗓子壞了，唱起來就不如中年時好聽，以言論音節高低，曲調繁簡，都清晰受聽，如果缺乏這種音便成爲虛弱無力，好像不足的樣子，所以言菊朋晚年嗓子壞了，唱起來就不如中年時好聽，雖然不能算是上乘的東西，但也可勉強維持，像這些人，就算是會運用嗓子的了。

至於唱腔的運用，應該就着自己的嗓子，譬如根本沒有高音，當然要力避拔高，這有很多例子可參考，譬如言菊朋的讓徐州唱倒板「漢高祖開基業江山獨創」楊寶森武家坡「一馬離了西涼界不由人……淚灑……」還有上次中廣猜謎晚會請王豪唱的拜山「……明日上山來拜望……」許多尾音的轉折，唯一的妙訣就是到了夠不上弦或拔不了高時，要滑過腔去找弦的工尺，這樣既平穩動聽，又覺蒼勁有味，可以使聽衆把希望聽嗄調的心理改變爲欣賞鵰味，就連探母回令的「叫小番……」也可以用平腔唱出來的，舉凡這些都是遷就個人天賦而巧於按排的方法，名伶也並不一定全使着嗓子好，嗓子好的也未必就能成爲名伶的。

以上說了半天，全是我個人的譾生，對於旦角小生淨角，本來也有很多說法今天限於篇幅，未能一一詳述，不過總之無論生，且，淨那一行，只要須用嗓子唱的，都不外一理，技巧運用高明，比較好嗓不會運用是更爲重要的。

上面所說不過是我個人的一點拙見，也可以說是一得之愚，過希望研究有素的先進們，多多指教！

菊迷惆悵話當年　外行人

此聞伶票兩界，暨熱愛舊劇人士，閒談起來，總離不了「富連成如何如何」或「北平戲曲學校如何如何」，且對該校興襄名角略歷，說得頭頭是道，有聲有色，真使我神往不已。我可就是一個「戲迷」看了二、三十年「京戲」，足跡也踏遍了大陸十餘省份，但對於平劇發祥地的故都北平，卻從未有緣一顧，至今引為憾事。

話雖如此，但我自問還是够資格稱為「戲迷」，我愛戲，愛文藝，好像是個與生俱來的，雖然我是出生在一個極度封建的窮家庭裡，自五歲到二十歲，連讀書的自由都無，更遑論看戲？回憶兒時，我家住在嘉興南湖之濱，後門與一「淫雨樓」對個正着，白日由先祖延聘老學究教讀菁書，夜晚憑着窗櫺盜聽「絲網船」上吹來的琴韻歌聲，（限於夏季）竊以為樂，同時小小年紀，因聞絲竹之聲，亦有無限落寞之感，因我童年時極少遊伴，先父在我三歲時棄養，母親十九歲居孀，性情孤僻，先祖時任兩浙鹽運使署巡商，常駐浙東曹娥，每年僅歇夏一度歲返家，餘者均留任上，家務悉由先祖母幹練慈祥，自我三歲起，即由祖母常演，遣腹兄弟，則睡母親房中，四人分成兩派，另女傭丫嬤各一，且房屋古老寬廣，屋廣人稀，在這樣一個寂寞中，單讓，缺乏生氣的環境中生長的我，能有今日這麼隨和，樂天，（自己說）的處世態度，已是頗不容易的了。

但在寂寞童年中，也有幾椿可喜的往寧值得一記，那便是一年一次或二次隨我母親同杭州外祖母家，外祖母家在省城站開設頗具規模的大旅社，三十餘年前的杭州，城站是熱鬧中心，之後方漸冷落，寄寓該社的，有北來的名伶如小達子等，每次去時，脚色掉換，我也記不了許多。抗戰前夕，我最後一次赴杭，見「神童鳳慧良」之大字名牌，懸於旗下明光大戲院門首，我驚擬一睹神童豐采，奈我舅母已拉我進大世界游藝場觀覽二本封神榜去矣，數日又再往觀，而神童之牌，似已換上名坤伶章遏雲之芳名，於是菊花，粉牡丹等人，脚色又復掉換。過繞小電燈，入夜當攜我往各劇場開逛，其時盛行連臺佈景戲，如「封神榜」「西遊記」「狸貓換太子」之類，亦有老戲如「寶蟾送酒」「黛玉葬花」等，坤伶有絲牡丹，金牡丹，粉菊花，粉牡丹等人，每次去時，餘伶已不復記憶，我舅父亦一戲迷，入夜當攜我往與神童遂失之交臂，該次返家，耿耿久之，直至抗戰後二年，我方於貴陽得觀屬家班，以迄勝利復員，離開重慶為止，前後六七年，觀鳳家班之戲，不下數百場，亦可謂有緣者矣！（未完）

這園地　編者

春節來臨後，大地猶如更新，充滿了喜悅，使我們人生，在這一年中，將寄予無限的希望。就是在反攻的前奏。平劇圈裏非常輝煌，總統副總統連任，其他一切都連任，復興元且起公演，大鵬連任，大鵬初六起公演，以慰將士和民衆，有所寄情，值得贊揚。繼而戴大姐再度與宛君復興合作，演出的戰金山，岳雲，烏龍院之類，演出的戰金山，有所寄情，真不含糊。焦大姐翩然回娘家，還帶來一批孩子，要表現，海外的小弟弟同祖國，更承戴園位，是平劇圈裏有力的，實可欽佩。

大鵬有了韋邊雲白玉薇兩名師，八本雁門開也搬出來，真是破天荒的盛舉。看了以後，恕我筆鈍，大胆敢說「應刪」，尚未動筆的商榷，是忠實的批評，讀了十一日陳鴻年先生的第一篇好文章，不是阿諛的，平劇才可革新。任，恐怕是歷來所寫的第一篇好文章，平劇才可革新。希望大鵬接受他的建議。桂良先生的闡述雁門關的曲析，極為詳盡，許多批評中的好文章算最著者。（本刊下期有其一篇著代）

八本雁門關，以前計唱，大都是兩天結束。不比科班可分四天，希望大鵬緊凌一點，縮短寫兩天，至多三日。將相和除三害皆練成功，不過孫元坡特別卯上，幾疑是世海。榮祥猶待多練多唱，最主要的是個相和如在府內所唱二簣的一段，太活脫如借東風，我會在第一次聽過，寫點意見，絕無完全雷同。除三害的唱第二、三有二句腔應多繞一下，結果戛然而止。我們是盼榮祥繼其起直，對於唱腔換氣，多德多加研究。再現在的宜興，在晉雲「陽羨」，顧名思，是否可以改稱，前人之錯，後人宜矯正之。

我們近有一標的，擬將各劇團的演員劇照，分別義務刊登，以誌徵實。如果各劇團願意的話，請陸續送來，並的附學戲的經過，每期劇名齡有其唱腔，絕無完全雷同。除二、三害有二句腔刊登四五幅，積聚多少期便可登完，原照一概奉發，即希望大鵬，復興，鷹陵，大當某劇團另出專集印行，當奉贈若干冊，希望大鵬，復興，鷹陵，大宛等各劇團協助，尤其名票願贈登，更為歡迎。

有幾位光降本社詢問，你們這叢談是否專載平劇的劇影和批評？如越劇，滬劇，川劇，豫劇，閩劇……倘有賜稿，或劇照，一律刊登，每期文字佔百分當經答復，我們的主旨，是中國的戲劇，即如越劇，滬劇，川劇，豫劇，閩劇……倘有賜稿，或劇照，一律刊登，每期文字佔百分之六十，圖片百分之四十，希望讀者以及有關各類戲劇界的人士源源供給資料，儘先刊布，這是我們的願望，表示不分界限。（一）

平劇故事的「朝代」(續)　大龍

三、以隋唐時代故事當背景的戲，多見於「隋唐」，「西遊記」等小說，「綠牡丹」等小說，兼亦見於元「說唐演義」，「殘唐五代史」。「說唐人小說」。明「雜劇」及「唐末事」則多本。改編者亦不少，計如：

洗夫人傳，臨潼羅浮夢，東陽山，七雄斬拂，金堤擬皇貢，紅羅帳，戰車輪，孔雀屏，潼關，又名斷密澗，御果園，元虹霓關，晉陽宮，御果園從軍，門帶，美良川，又名千秋嶺，白良關，托兆，征北傳，定天山，取金鎖鎮，選挑鳳，白水灘，雙鎖山，臨江...

紫金關，林拂唐，金雞嶺，又名東店，三家店，賈家樓，鬧花燈，打登州，南陽關，晉陽宮，打雷豹，又名銅旗旗，又名長葉閣，三江越虎城，汾河灣城，西唐詐瘋，三箭定天山，取金休梨花，三箭...

(續刊內容，原文甚密，茲擇錄如上。)

四、以宋時代故事當背景的戲，在平劇中佔第一位，多本「楊家將」、「說岳」、「南唐演義」、「七俠五義」、「五虎平西」等「水滸傳」與「說岳」之精彩，計有：

楊家將：...

五、以隋唐故事以宋時故事為背景的戲較原說為精，彩少數...

鳳凰樓，牧羊卷，百花詠，紅綫盜盒，寶桂娘，白牡丹，番將樓配，霍小玉，趕三關配，梅姬...

杏花坡，算別窰，三擊掌，武家坡，算軍糧，銀空山，大登殿，探寒窰...

(以下內容繁密，從略。)

檢場之陋習與大鵬之興革

思　敏

平劇中之檢場，蓋由於劇情中對時間方面之需要，以及舞臺上空間之限制，不得不有此設置。依常理推之，檢場人員之地位與任務，僅在場與場之間，亦嘗似話劇中之佈景與裝置人員，在幕後從事於大小道具或演出時必需實物之佈置，決不能參加表演，尤非為侍候正在舞臺上表演之演員而設，其理甚明，且檢場一職，在平劇組織之習慣上，隸屬於後臺，亦足為證。顧行之日久，陋習叢生，固由於檢場工作之範圍，與實施之方式，無明確之規定，而部份略有成就之演員，自抬身價，任意指揮，亦釀成種種陋習之主要因素。然而檢場既所必需，何種動作，始得謂之允當，何者始得謂之為陋？依戲劇之一般理論，則凡足以影響觀衆之情緒，傷害演員之技藝，破壞演出之氣氛；以及毀損舞臺之畫面者等，無論任何動作或暗示，均得謂之為陋，而不當有。玆就過去觀劇之所得，列舉如下：

一、動作遲緩：當一場既畢，劇中情節正在高潮之際，觀衆泊泊不及待的急欲一知下情，而檢場者一步一寸，姍姍而來；抬桌搬椅，若舉千斤；行動遲緩，雖為時不至超過一分鐘，而在觀衆之印象上，則有若十餘分鐘之久，此影響觀衆情緒之陋也。

二、儀容不整：過去之檢場者，大都蓬首垢面，滿臉煙容，所着服裝，又上下不整，遍佈油膩，甚至有公然唇吊香煙頭者；令人不堪入目，此影響觀衆之觀感，尤足以削減平劇在藝術上地位之陋也。

三、則身劇中：當臺上男女演員，表演唱作，緊張熱烈，觀衆凝神注目之時，檢場忽然走入演員群中，遞道具，移椅子，檢切末；儼然劇中之一人，觀衆之注意力為之轉移，劇中之劇情為之剪斷；演員之表演為之阻擾；此破壞劇情與舞臺氣氛之陋也。

四、點污圖畫：求美為劇藝術要求之一，當元帥升帳，衆將旁立，龍套環繞，舞臺面與帶美麗壯觀，而元帥之後，忽立一檢場者，或立上下場門，斜倚一檢場者，攝入鏡頭，印成像片，令人觀之，有不倫不類之感，有如一張美麗圖畫，不幸為墨點污者。此毀損舞臺畫面之陋也。

五、傷害技藝：每見劇中人忽開惡報，演員需作「硬僵屍」之表演，而表演時，檢場手持小枕，或摺疊之布巾，迎撐演員之後腦，徐徐放下。演員既具有此特殊之技藝，應無需他人之扶持，如需扶持而後始能演出，則又何足一觀，此傷害技藝之陋也。

六、侍候私人：演員在臺上演得汗流浹背，有跟包或檢場為之打扇，唱得口乾舌燥，則有人送上飲水（飲場）；穿着蟒袍下跪時，有人為之徵提蟒袍後身之下端，以免觸地沾污。若不能耐渴，何妨多季演出；不能耐熱，何妨使用清淨之臺毯；破壞舞臺面，破壞觀衆之情緒，而使用檢場或跟包之伺候照料，是皆演員個人之所造成之陋也。

七、不講情理：平劇表演，與所使用之道具，偏於象徵，然亦不能不求其形似，如布製之城牆，假質之盔甲等，則由兩檢場高舉城牆進城，則由兩檢場偏舉大帳之一端；天地間窄，有是事，又有此理乎！此固由於舞臺高度，影響道具之尺寸，然究不免不講情理之陋也。

八、今古不分：劇中人皆古之人也，而劇中主人一聲「看坐」，家院依然侍立不動，卻由着現代服裝之檢場，送上靠椅，一聲「擺酒」由師嘍兵侍衛者擺設酒具，必要而合理時「酒筵擺下」嘍兵們昻然不理，卻由檢場送上酒罈「酒杯」；一若古人所有之侍役，皆僅用令人妄任者，是古今不分之陋也。

上述諸陋，積久成習，行之者既恬不覺怪，觀之者亦視若無覩，近代戲劇觀念，日益改進，對各陋習亦頗有非議，然迄少提倡改革之人，來臺以後，每觀空軍大鵬劇團演出，則見已將各項陋習，一一掃除，誠平劇舞臺上一大革命，爰紀其實，以詰其功！

一、大鵬劇團，對於檢場工作範圍，與其方式，訂有四項嚴格之規定：

1. 檢場與演員，不得在舞臺上，同時露面。——即臺上有演員時，檢場者不得露面，必待最後之一演員入場後，檢場者始得趨赴臺上工作。

2. 檢場者從後臺往返於臺上時，必須採用迅速之步伐。

3. 對每一場之工作，必須預有計劃並求熟練與迅速。

4. 檢場者必須服裝整齊，儀容修整，精神振發，態度嚴肅。

二、大鵬劇團，亦有四項嚴格之規定：

1. 演員個人之侍應工作，嚴予禁止：——如飲場，打扇；送擦汗面巾；跪時送拜墊或提蟒袍後身之下端；過橋或登高時之扶持；演「硬僵尸」之藝後腦等。

2. 在表演時，有必需之檢場工作，則在不背情理之原則下，由演員自行處理之：——如「看坐」或「賜坐」，由演員或太監者搬置坐椅，必要而合理時，由主演者自行處理之。又如更換衣巾或拆卸頭面，亦由師侍從或了環等協助之，並在編審劇本面，亦由師侍從或了環等協助之。

3. 在表演時，如發生意外事件，所需要檢場之工作，儘量是由同臺演員，機動協助處理之：——如打團時奪頭盔落臺上，妨害表演，或女角頭面

零件失落拿上等，均由同泰之演員，在避免觀衆發覺之原則下，予以檢去；以免久擱拿上，或由檢場出臺拾取，而轉移觀衆之注意力。

4在表演時，有關道具或切末之運用與傳遞，則研求改進製作與佈置之方法——以避免之，如城牆之城門，加寬加高，使演員能從容出入；大帳佈置之幃子後移，使不妨審師元帥者之升坐，銀兩書信等切未，預爲明放之桌上或暗置桌墊之下，由演員自行取用等。

由於此兩類規定之嚴格執行，故大鵬之檢場，僅限於在場與場之間陳時間內工作，而決不在演員出臺演出時出現，故雖不將前幕垂閉，觀衆亦自認識其爲幕後之工作人員，而非劇中人，其觀聽之情趣上，自亦不受妨害。亦因此，劇情之進展，表演之氣氛，舞臺之畫面，均不遭遇阻擾，而得保持戲劇之完整，以及演員之技藝，是誠平劇舞臺之一大革命。苦望大鵬諸君子，繼續努力，不斷研究改進，在平劇發展史上，當有其光榮的一頁。

看大鵬劇團新戲述感　申克常

大鵬劇團在春節公演中，推出不少頗具號召力的新戲碼，其中最受人讚賞的是「將相和」、「除三害」，和一至八本分四天演全的「雁門關」，這幾齣戲的演出，都獲得相當成功，觀衆佳評如潮，對劇團當局和演員們苦心研究和孜孜向上的精神，一致表示由衷的讚佩。聆賞之餘，有幾點感想，分述於後：

隨著時代的進步，多數的國劇觀衆逐漸傾向於劇情和演技並重的戲了。報告劇式的大段唱工戲，所謂穿上戲裝吊嗓子的一類戲，已不甚爲欣賞舞臺演出的觀衆所歡迎了。國劇中有很多佳作，都是首先具備了觀衆所需要的條件，再加上演員的優越演技，自然會使觀衆百觀不厭，而家弦戶誦了。內行對於這一類的戲稱爲戲保人，就是說戲的本身有好，演這種戲，必定爲收事半功倍之效。舉例如：失空斬、探母回令、鼎盛春秋、珠簾寨、大名府、翠屏山、漢明妃、紅娘、西施、苟灌娘等，都屬於這一種，以上所舉，不過其中一小部份，類此的其他好戲，實在是不勝枚舉。

「將相和」和「除三害」兩劇，都是歷史上有名的故事，劇情深刻感人，又經過近代名家改編，增加了優美的唱腔，和動人的念白、做工，大大的提高了本身的劇藝水準，尤其值得稱道的，是這兩齣戲都含有很高的教育價值，大鵬劇團選演這兩齣戲，極爲高明，而且量才器使，以孫元坡和馬榮祥兩演員分任兩劇主角，頗爲允當。在遭兩劇中，廉頗和周處，都是架子花臉色，孫元坡得將個人劇藝充分發揮，淋漓盡致，在除三害中王太守直言道破三害之後，周處愧悔激動的表情，一個背身雙投袖的下場亮相，頗得滿堂采，令人激賞不已。馬榮祥扮相棗亮俱佳，唱念有馬派根底，雍容瀟雅，滷來平穩。師闥相如與王太守均宜，唱腔應討好處，也能稱職，所惜嗓音拔得高無力，唱腔技巧方面，如氣口、停頓、及搬慢，都應該作進一步的探求，以期精益求精。

「將相和」一劇，場子編排的非常簡明緊湊，無一冗筆，但開場時的闥相如之豐感力稍弱，如能自口中道出，對於劇情的推展上，更感力偉績，儘由趙王「澠池會」演起，接演「完璧歸趙」再以「將相和」爲收場，就可成爲一個盡善盡美的大本戲了。以大鵬劇團人才之衆，排演當無問題，最重要的是場子的精簡，和唱腔的安排，一定要深保持「將相和」的水準，以保持其均衡。必將受到觀衆更熱烈的歡迎。

「除三害」一劇，對於目前社會風氣，其有教育生的針砭作用，應在早期早場，多多露演，對於血氣方剛或染有惡習的青年，可收潛移默化之功。

「雁門關」一劇，可以看得出大鵬劇團是全力以赴的，劇情很夠，角色的分派也很得宜，最成功的是趙玉菁，劇中的飛太后和馬元亮的八姑君，哈元璋的孟良，張世春的焦贊，以及幾位旦角的分派，多恰合身份，全劇的演出，是相當成功的，尤其是最後的一場，舞臺裝置和宋軍分此入城的氣概萬千，以及飛后的沉痛表情，余太君的八面威風，情采無比，頗見匠心。

綜合幾位觀衆對此齣的意見第一是有些可以刪掉的場子，應該力求精簡。第二是在七八本中如余太君帳中商議對敵之策時，不必要的搖板唱的太多了，使緊湊的劇情，轉爲鬆懈。尤其兩個公主各唱兩番搖板，既長且帶哭頭，此處既不能以唱腔討好，最不適宜，因爲此種慢節奏的搖板，穿揷於緊急的劇情中，以儘量減少爲宜。第三是此劇情節，與探母回令大相逕庭，而探母回令十二年和十五年的間的人物，比較重要的，像十二年和十五年的間情節先入爲主，何妨剿一又鐵鏡公主觀衆有七二位和番都是有的番邦夫人，又成了韓昌夫人，而今成了韓昌夫人，使觀衆有「亂點鴛鴦譜」之感，如變更有困難，不如將三位公主、二公主、三公主、四郎的番邦夫人無論排行第幾，都不知有無困難，但對於觀衆，就可以減少紛亂的感覺，至於故事的發展上，雖然各有千秋，但仍可以相互觀摩。

以上所談「將相和」、「除三害」、「雁門關」等好戲，類此的還有很多，並且聽說此間有些位對國劇有研究的人士，收藏了不少好的秘本，甚望能設法搜求，多多排演有藝術價值的好戲，以發揚國劇藝術的光輝。

以門弟子遍中國，被稱為「通天教主」之「花衫」祭酒王瑤青，伶界之怪傑也。他對劇藝之造詣，是到邊鼓和點的，現代「花衫」之唱腔作派及某些特技，泰半需他所發明！此決非筆者阿私所好，而是有很多事實足資證明的。

八本「雁門關」係民國初元，王氏兄弟（瑤卿去青蓮公主，後亦去蕭后，鳳卿去楊四郎）與老夫子陳德霖（去蕭后）、龍派（龍德雲派），小生朱素雲（去孟良），名淨黃潤甫（去焦贊），花老旦龔雲甫（去佘太君），名武生沈韋軒（去岳勝），名旦王蕙芳（去孟金榜），朱幼

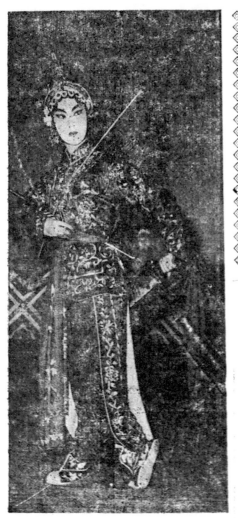

徐露之十三妹

◇◇◇◇◇◇◇◇◇◇◇◇◇◇◇◇◇

上圖為四十年前王瑤卿朱素雲等所演的八本雁門關劇照

◇◇◇◇◇◇◇◇◇◇◇◇◇◇◇◇◇

芬（去蔡秀英），榮蝶仙（去碧蓮公主），諸茹香（去鐵鏡公主），賢張榮奎（去楊六郎），金仲仁（去楊宗保），許德義（去韓昌）諸老角合作之大本戲，每次貼演，即賺復萬人空巷，盛況可想而知。

特別值得一提的，即瑤卿之族裝戲，梳「兩把頭」，穿「高底鞋」（旗籍婦女之鞋），扮相雍容華貴，嫵媚中有英勇氣，所操為「京白」，清脆而沉着，對與那西后一般無二以彼於清季嘗為「內廷供奉」之惟妙惟肖也！此照係他與朱素雲合演該劇時所留之紀念品，尤稱難得，現值他的門弟子白玉薇女士為小大鵬的學生說這齣戲，特將此照刊出，藉使大鵬諸生，一覩其太老師之面目，我想他（她）們一定是歡迎的。

老齒

大鵬奇材說徐露　小番

徐露為大鵬學生中之奇材，而武功嫻習，扮相俊麗，唱腔佳妙，而武功嫻習，能戲尤多，此照為伊演十三妹何玉鳳時所攝，神氣凝練，躍照紙上，將來必可成為自由中國平劇人材中之麟鳳，敢茲預卜也。

△三麻子徐策跑城劇照▽

出身於老「徽班」之三麻子王鴻壽，乃是伶界一個凸出的怪人，他的原籍是揚州，但他唱起關劇（即是「雲擁藍關」，亦即韓湘子「九度文公」之一度，因雲韓文公曾有詩云：「一封朝奏九重天，夕貶潮陽路八千，欲爲聖明除弊政，敢因衰朽惜殘年？雲橫秦嶺家何在，雪擁藍關馬不前，知汝遠來應有意，好收吾骨瘴江邊。」本劇的情節，即是探取詩中之語意加以神化，編出來的！）

掃松下書」，（此劇即高則誠「琵琶記」中之趙五娘剪髮賣髮）一折之延長，故張廣才口中之蔡伯喈，並非眞正的蔡邕，而是影射高則誠氏之友王四的！關於這，我將另文報導，茲從略。

「薛剛反朝」）原來薛仁貴是個出身編戶，投軍從我的英雄，自隸尺籍以來，屢建奇勛，嘗征富麗，破吐蕃，降突厥，收賀魯，攻城略地，所向無前，累官至左武衛將軍。但他的子孫，竟雲權好所陷害，薛蛟爲徐策易以己子而至艱，比長，幸遇薛剛開風遠颺，策因以舊事告之，蛟開慎不欲生，遂擬起兵赴寒山調其叔剛，相與起兵入頭告徐策，籲喜登城以迎之，並遣人頭告徐策，籲喜登城以迎之，後開大驚，急令斬諸好以謝氏！於是剛與子蛟及好蛟並立於朝

低昂，特地摒棄一切，專門的研究唱「老爺戲」，同時並且編許多「關劇」的腳本，即以專工「關劇」之紅生姿態，稱雄於大江南北，曾一度見挫於汪譚，（關於這，我將專文詳論，茲從略。）但他扮演「關劇」之雅妙，則爲人所共知之事實，他有不少的門人而林樹森則是其中的代表，常他加入上海「天蟾舞臺」時，筆者適以友誼之關係，爲該臺主許少卿編排新戲，如「大觀園」，「香妃恨」，「復辟夢」（賈元春歸省慶元宵）

後，「徽班」之魯靈光，這從他足跡所至，輒復得觀衆盛大歡迎上，可以看得出來，但他並不以此爲滿足，爲了要汪（桂芬）譚（鑫培）孫（菊仙）一角

終致力於「撥子戲」，自不失爲程大老板（長庚）綫楊城郭的人來！他若始不以此爲滿足

一等的「撥子戲」來繪影繪聲，惟妙惟肖，且唱時純用「徽音」，能使我們安徽人聽了也想不到是綫楊城郭的人來！他若以及該臺要角趙君玉，楊瑞亭，張桂軒，李桂芳等之足跡，在這期間，我常與戲有關之若干史實與小說，演講給他們聽，藉他演劇時，能將各劇中人之身份，個性，及行實，充分的表現出來，因之他們對我，都表示相當敬意，他的「撥子戲」，如「藍關雪」，徐策跑城一之劇照一幀，因樹森更把乃師（三麻子）授給他的「撥子戲」戲本，如「藍關雪」，

恢復共和），「文姬歸漢」，「呂布與貂蟬」，果三桂與陳圓圓一等劇，便是那時的作品，樹森則爲各該劇中重要之演員，因之敝廬之「哀梨室」中，常有他與唱丑的老兄樹勛，及其舅啞叭武淨王益芳以及該臺要角趙君玉，楊瑞亭，張桂軒，李桂芳等之足跡，在這期間，我常與戲有關之若干史實

弟，覺得三十年前麻老板「徐策跑城」之劇照一幀，鬚眉神態，栩栩如生，洵屬稀有之珍品，頭已製成銅版特爲刊登於下期書中。（此項麻老板「撥子戲」戲本，有一二存在，容當彙登於下期書中。）授給他的「撥子戲」，

成銅版特爲刊登於此以光吾書。

老瘉贅言

陳慧貞女士之武家坡

梅雨田君小史

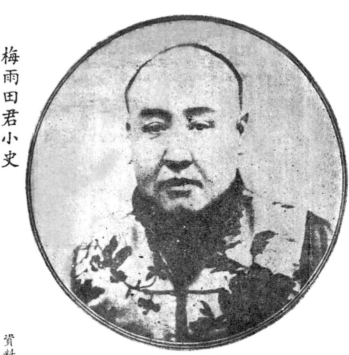

資料室

譚鑫培以曠世聰明。冶程余張王之精華於一爐而創神奇莫測之譚調。為梨園關一新紀元。其豐功偉績。自足欽佩。然苟無梅雨田之琴為之增色添妍。老譚亦決不能如此之運調自如。顛挫有節也。諺云牡丹雖好。猶仗綠葉之扶持。梅雨田孺名大瑣。為花且先進胖巧玲之長子。梅蘭芳之伯父也。昔隨賢東林智胡琴。與其師兄孫佐臣。同蜚聲於菊部。而各成為琴師兩大派之鼻祖。惟雨田隨老譚也久。有二難併之譽。故聲望較孫為輝者。且物化甚早。坐此未似孫老年之落拓焉。雨田之技。在於平穩中見工夫。托腔包調。靡不神妙。尤為絕技。高季常與王雨田。瑞德寶置飲於酒肆。好出琴奏各種小調。閒嘗羅列數碗。以箸叩之依其音之高下安置如序。即能以箸擊碗奏皮簧各種過門。與琴聲無異。師曠之聽。真神乎技矣。後為程艷秋操琴之胡鐵芬。亦梅派健者。陳彥衡君得其八九。陳固當世所最景仰者也。故梅派胡琴賴以昌明。

國立藝校學生李居安、賴成春所演小放牛之劇照

民初粉菊花與何某演唱的小放牛劇照

五十年來小放牛劇裝的改變

懷珠樓瑣話

梅翁

一、為平劇前途憂

在今日臺灣搞戲劇吃戲飯的，除了幾個軍中劇團，因為工作重點是軍中康樂，有固定經費可以維持外，他如民間劇團，一般苦哈哈們三日一飽，五日一饑，景況大都很慘。我們看看顧正秋劇團解體後，有那個組班正秋劇團演出能維持一個一月半月而不大虧其本的？我們研究它的原因，不外乎以下幾點，一是過去沒有固定場所，演出困難，而捐稅以及各種附捐過重，也不無關係。請看演員在臺上玩命，即使賣座可上八九成，結果也難以維持各項開支，去年底幾位伶票組班演出，除金素琴一檔五天平均上了八九成座，略有賺頭外，其次是李毅滑的三天，也差不多上了八成以上座，票價賣到特座五十元，已不算平民化了，但是三天下來，捐稅繳了一萬七千多，院租每天兩千八，加上底班文武場面開支。胡少安這邊是賣交情不少要錢的，結果不過賬到兩三千元，再請一次小客，以酬謝大力支持的朋友。於是乎收入全部解決，等於自己白辛苦一場，你想這戲還能唱嗎？另外一個原因是大陸來的老戲迷們，過去好戲聽得多了，拿今日臺灣平劇水準來比，自然還有相當距離，因而聽戲的興趣也比較差了，小一輩的，開了祇望電影院裡擠，更時髦點的是週末派對，對平劇卻很少有興趣欣賞，就拿舍下來說，筆者沉迷平劇數十年，但在家「撥開收音機，祇要是收聽平劇播唱，孩子們便望着我直縐眉。想當年北平學生一到禮拜六，一窩蜂似的趕戲園捧角兒那股子傻勁，已不可復見，這種種

素，促成今日平劇的衰頹沒落，令有心人慮珠因焦，如果大家認為平劇尚有存在的價值，便應該予以扶持輔導才是，尤其是主持文教部門，不容忽視這一現象，記得抗戰時期在重慶王泊生的山東劇院，是屬於教育部的。

二、張飛大戰尉遲恭

同事蘇君言，早年於役河南，有某軍長特延一草臺班劇團來軍中演唱，藉與三軍同樂，開演之前，劇團主事例請軍長點戲，而此公固為行伍出身，胸無點墨者，且不懂戲，大老粗卻自命不凡，信口吩咐來一齣「張飛大戰尉遲恭」，主事一聽不對勁，本子裡那有這齣戲，但軍長是三軍司命，掌一方生殺大權，那敢分辯，無已祇得諾諾而退，命兩花臉分扮上場，起霸報名後張飛胡唱道「你在唐來俺在漢，咱二人爭鬥爲那般？」那尉遲敬德接得妙「王八給錢又管飯，胡裡胡塗打一番！」跟着大戰一場而下，引得臺下哈哈大笑，軍長亦大樂。

三、萬言情書

聞某巨公追求某坤伶甚力，公固翰苑雄才，以故萬言情書寫得纏綿悱惻，文情並茂，加之詩詞歌賦，以蠅頭小楷寫成，字字璣珠，輕不示人，或將留待他日獻諸國史館，以為歷史文獻也。自古名士風流，侯朝宗與李香君，以為群佳與董小苑，張季直與針神，風流韻事，一時傳為佳話，公固名士，風流不讓古人，果能裂花海棠，白髮紅顏得成佳耦，豈不為藝林平添一段佳話，而拿某坤伶如尤將萬言情書交

本刊發表，則洛陽紙貴，必有助於本刊之銷路也。

四、絕活不露

本刊主編人之一陳與瑤兄，早年在平津玩票多年，他的老旦戲在今日臺灣堆稱獨步，聽他的「吊金龜」「六殿」等劇，吃調之高，咬字之準，噴吐有勁，確有七八分李老旦味兒，比之那被稱爲李派的那些伶澷狗血所可比，昔在大陸曾見其與李毅滑配演「法門寺」之劉媒婆，「鳳還巢」之大姐，吐調不凡，不火不野，在臺上滿臉是戲，實非一般凡伶亂澷狗血所先可比擬，惜乎來臺後爲生活牛馬走，不彈此調已久，亦不肯輕露一次，他吊了兩段，聲如裂帛，韻味十足，有機會希望能露一下，讓有周郎癖者一飽耳福也。

讀者來鴻

如何維持此一優良戲劇刊物

高雄::林懷冰
基隆::萊子　彰化::杏子
花蓮::小月走聯合拜撰

「戲劇叢談」我們已看到出過了兩期，而且一期比一期的精彩，非但此也！所有投稿先生們的文章，不但言中有物，而且文辭酣暢優美，萬象並陳，最好的是：每篇都能刊完全，並不像有種刊物，把人家一篇文章分列在不同的頁數上，如同原文在第一頁，未登完處又寫：下移四十五頁……等等，可見編輯主編是費了心思的，而我們讀者正是需要這種負責任，愛護和尊重投稿人心血的編排法。使我們一氣讀完。

在公餘之暇一杯清茶，一支紙烟，大腿蹺着二腿，手把戲劇叢談一卷，咀唱着滋味，看看新的，想想舊的，舞臺面逐漸展開，一幕一幕，在腦際裡，廻蕩着，舞勳着，有酸，有甜，有苦，有辣，得意時不由手拍大腿，口哼戲文，搖頭晃腦，偶而由戲劇而念及大陸，不禁又興蠱悲來，熱淚奪眶，人生如戲，傷歎唏噓了！

如此優良刊物，不知已有多少訂戶，更不知市上銷售情形如何，惟兩次刊物廣告似乎不多，我們想：要使此一刊物能够發揚廣大，立定足根，應請各位同好，各處票房票友，各軍中劇團，軍政首長，軍友社等，能够儘量訂閱，或大量購買勞軍，以及分贈屬下，朋友，不但可以收到百分之百的娛樂效果，正足以維護提倡我國固有的戲劇文化藝術的宣揚，好叫這本書的主辦人因獲得各種支持力量，辦得更有勁，出得更精采，豈不便宜了我們更大飽其眼福了麼？

編者按：懷冰，萊子，杏子，小月走諸先生：公等古道熱腸，獎掖之情令人感惻！敬當勉勵勵行，尚祈各方愛護人士，儘量提倡介紹，使本刊對發揚吾國戲劇文化藝術能更增靈力之處！

平劇質疑　木子

武家坡一劇在同窰時，平貴唱一大段「提起當年淚不乾」下接元板轉快板，敘說他去西凉招了駙馬，作了國王，接到血書，同家探妻明明白白，等到王寶釧接他進窰以後，唱一句「十八載你作的是什麼官」，遭與他前所說不符，王寶釧沒有聽懂，真令人費解，雖然有馬派唱「二月二日龍擡頭」一段，只說到夫妻分別為止，沒說西凉的事，較為合理，可是名伶要們偏偏不願劇情，均愛唱「提起當年淚不乾」的詞，只以霭嗓子為能事，好像對王寶釧的「十八載作的是什麼官」一句，無動於中，充耳不聞，而又無人來糾正這些地方，譚鑫培死後多年，仍然奉為偶像，不敢更改，是何理也？

編者按：木子先生所見極是，平劇中類似此種例子仍多，當即為搜集公佈，以圖改良，改正！先此誌謝！

中華民國四十九年三月廿六日出版

本社登記證為內警臺業字第三二一號

郵政劃撥儲金帳戶臺北郵局二三一一號

社址：臺北市成都路七十六巷三號

電話：三四九四七

發行人：陳　璵　璠

印刷者：廣　隆　印　書　局　訂新臺幣三元
地　點：臺北市重慶南路一段一四九號　港幣伍角
電　話：二　五　二　二　九　號　價美金一角

大戲劇叢談

丁翼篆

大鵬劇團十週年紀念專號

發揚國粹　振興劇藝

傳布文化　流及海外

擁戴總統　反攻復國

萬眾一心　重光大陸

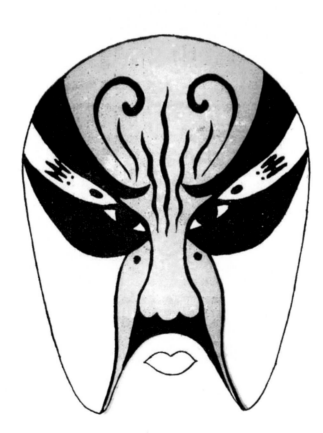

秘藏平劇臉譜之四——周處

中山出版社戲劇叢書之一

大鵬劇團十週年紀念

陳定山

台灣寶島，國劇的盛興蓬勃至有今日，我們不得不歸功於空總康樂大隊的大鵬劇團。回憶十年以前，我們初到台灣，除了永樂戲院在演唱，外圍一片沙漠，自從大鵬劇團成立，演出在新生廳，始覺精神煥然，耳目為之一新，因為他的環境與條件，樣樣都夠得上水準，業務認真，而並不以營利為目的，所以他能够臻臻日上，做到為戲劇而戲劇的文化運動，例如第一二屆的康樂競賽，均由大鵬執牛耳，而大鵬並不以此引為驕傲，並且於第三屆競賽中表示退讓，不奪銀標，這種合羣的團體美德，實開戲劇界未有之先例，宣揚祖國的文化，博得歷次出國，以戲劇的使節，

當前之劇運先鋒，又為國人所一致承認而首屆一指者也，大鵬劇團成立至今十年了，其人村濟濟，集當年富蓮成鳴春社之大成：而小科班之繼起，得此大量名師為教授，如松之茂，如竹之長，正興未艾，故余樂為之賢言。（原稿是大鵬十週慶特刊的賀詞，經過定公同意並刊，附註。）

廣的大的欽敬與讚美，使四海僑胞得到最親切最美麗的精神上安慰，同時更使共匪方面在海外演出的偽劇團相形見絀，自露醜抽而黯然失色，達成國劇在歷史上從來未有之無上光榮，這都是大鵬劇團十年以來最舉舉大者輝煌成果。

至其組班之健全，財力與人力之豐富，處處為收並著，集當年富蓮成鳴春社之大成：

大鵬劇團簡史

馮憑

大鵬劇團，正式成立於卅九年五月一日，而我認為三十八年冬，「飛虎」劇團與四軍區合併組成「大鵬」劇團就萌芽了。如今我已記不起那天的日期，只「飛虎」第一次在空總新生廳聯合演出的票聯合演出的票友，有一齣「紅娘」②孫元彬李金和劉鳴良，甚久，以除幹的金與③孫元坡馬「三名口④羊慧茹與王世昌于叔岩的「定軍山」①王鳴詠與世昌演唱的「霄漢」第③羊慧茹不能肯定洛錯的。事隔十幾年了啊！

(二) 由傘兵的「飛虎」劇團與四軍區合併組成「大鵬」劇團，這兩個優秀團員的份子，以及革命上軍命團，只組成不過這兩個劇團合併組成「大鵬國劇團」為特約演員份，戴綺霞與胡夫人等位名伶，大鵬國劇團為特約演員。

(三) 大鵬劇團，了承奉元芬潤也在，大鵬演唱，過錯一個時期段還承雲，羅致胡夫人也均被大鵬串過。

大鵬劇校大，著名的的北平富蓮成科班身有小奎富有，張俗有，王鳴亭的馬，而且世昌還包羅了名馬醉客，程景祥等人。

中國戲的科班身有小奎易有，張遠亭的馬，而且世昌還包羅了名馬醉客，出身夏聲，有趙王的菁。有趙王的菁。李金和。出身四喜班的有劇校胡寶亭的、蘇劇

，有王盛校出景軾，身正春，上正飛；朱海舜；出世戲的科班，學校世奎俗有、朱世章孫元，有兆章劉孫元，賓彬出景孫元北平票戲，曲學身夏聲

(四) 大鵬的第一任團長是姚全黎，卅八年十月在寧夏策劃齊拿回一架C47、303號機的空中英雄。第二任是胡蓉第、第三任是羅紹蔭，第四任是吳冠羣、第五任是李運。在羅紹蔭任內、三軍奉令成立康樂大隊，內設平劇、話劇、電影三隊，（以後又增設郵音樂隊）所以大鵬劇團又改為「空軍康樂大隊平劇隊」納入正式編制自四十二年運今平劇隊設正副隊長第一任隊長為馬桂菁（醉客）自升中校後，即長任劇務主任並兼學生班班長。

按：此稿付排後，已由馬桂菁兄調任，可謂得人。（編者）

第二任副隊長趙之杰，第三任副隊長張鴻謨。馬桂菁

康樂大隊第一任大隊長熊大信，副大隊長史影。第二任：大隊長馬聯瑞，副大隊長吳冠羣。第三任由馬聯瑞兼任，現由傅光周、副大隊長吳冠羣。學生班主任首由馬聯瑞兼任，哈元章兼任教務主任，蘇盛軾兼任總教練，趙榮來兼任副總教練，李漢卿為學生隊長。

(五)

大鵬學生班於四十四年九月一日設立，招生男生三人女生四人，因為徐露已在四十一年初即在大鵬接受劇藝訓練，故將徐露列為國劇訓練班第一期，新收之男女七人列為第二期，一經設立，其得各界讚許，參加於四十六年元月一日招收第三期生十四人，（男生五人，女生九人）四十七年初招收第四期生三十名，四十八年六月招收第五期生五十名，四十九年五月畢業。除徐露已規定受訓期限為五年，其餘各期於四十五年五月畢業外，二期預習一年後畢業，現在，學生班中出人頭地的學生已不少了。

(六)

大鵬曾於四十五年多訪問非泰越，四十六年秋

(七)

大鵬曾於四十五年多訪問非泰越，四十六年秋訪韓，四十七年九月遠征歐洲，所以大鵬劇團的盛名遠播，國際盡知矣！現在學生班正在蒸蒸日上，人才輩出，我相信再十年後，則大鵬劇團之陣容，將更加出類拔萃焉。

十載輝煌話大鵬　　鳳翔

軍中康樂隊，雖無槍砲子彈以殺匪屠寇，然能調劑劑營內的生活，鼓舞士氣，激發軍心，故能保持戰力，甚至提高戰力，卻能從娛樂中促進敵愾同仇之心，合力殺匪之意，因此，康樂部隊在反共抗俄的過程中，功不可沒。

空軍在大陸的時候，各基地都有職業的或業餘的平劇團體，以空軍本部之空軍新生社平劇團而言，抗戰前在南昌，抗戰時在成都，人才濟濟，薈萃一堂，在成都更吸收名伶張喜海、關麗卿、陳富芳、趙連升、張文芳等，每月作兩次之例行演出，且行頭道具，刀槍把子，靡不齊備，對於鄉居沙河堡之官兵與軍眷，有著相當的供獻。至其他各基地的業餘平劇組織，亦非常活躍，惜筆者未能身臨其境耳。

勝利之後，復員建軍，空軍以地區遼闊，所需人手孔多，由於吸收工作幹部，亦吸收了平劇的能手，故各部隊間，均有組織龐大的平劇隊，亦宥無數的菊壇健兒，這許多康樂團體與名伶名票，於三十八年遷台之後，當局予以合併整編，成立了「空軍大鵬平劇團」，首任團長姚全黎上校，是位多才多藝川籍的嶺生名票。其後，成立「空軍康樂大隊」，大鵬平劇團改隸於康樂大隊，改稱「平劇隊」，但是，許多機關團體以及民間，仍稱之為「大鵬劇團」。

十年來，大鵬劇團完成了四項艱巨的任務，第一為吸收新血輪，訓練菊壇幼苗，第一期學生徐露，早已畢業，第二期學生，如今已屆畢業之時，第三期、第四期、第五期刻仍在訓練中，雖然每期學生的人數有限，而受訓期間也只有短短的五年（按過去在科班坐科學戲，例需七年），但足能培育一批梨園子弟而起新陳代謝作用，這完全是為保存國粹，設不如此，則後繼無人，國劇的前途，實已不堪設想了。因其訓練認真，而梨園行對於繼起之人才，殊感需要，乃引起復興劇校與國立藝術專科學校之聯翩響應，纔使國劇有無限的前途。

第二為訪問友邦，宣慰僑胞。為了發揚國粹，大鵬劇團曾遍訪世界各友邦，菲律賓、泰國、越南、韓國之餘，更遠涉重洋而訪歐，訪歐之行，尤為慎重，一方面搜集歐洲各邦之風俗，以選擇適當的劇本，一方面敦聘劇界名流實演改編劇本，去蕪存菁，縮短演出的時間，刪減繁複的唱唸，刪削冗長的艱巨的任務，在平劇史上寫下了輝煌的一篇；另一方面，將劇情說明譯為英文，他們完成了艱巨的任務，以劇藝為軍點之表演；最要緊的是，許多歐洲的國民，並不知世界上有個反共意志極為堅定的中華民國，也不知全世界第一個領導抗俄的是我英明的領袖蔣總統，因此，大鵬訪歐之行，有其極為偉大的收穫，讓全球各友邦都認識了我們，明瞭我們的目的與立場，知道俄寇赤匪是禍國殃民的集團，讓全球各友邦都認識了大鵬之豐功偉績也。

第三是他們保存國粹，重排老戲。為了保存平劇的國粹，他們重排了許多台灣未曾演過的老戲如全本紅鬃烈馬、全本十三妹、八本雁門關、朝金頂、打鋼刀、雙官誥、小上墳、狀元印、無雙、洛神、望兒樓、賈家樓、大名府、得意緣、九件衣、鎖雲囊、梅降雪、佛門點元、選元戎、連環陣、九江口、通天犀、牢獄鴛鴦、取帥印、九更天、雙鎖山、元宵謎、胭脂判、遊龜山、五人義、沈雲英、山西雁、馬上緣、天水關等，除此，更排演直隸梆子的紅梅閣與辛安驛，這些骨子老戲，迭番上演，頗獲好評，在菊壇上，更是保存國粹，振興劇藝的先驅。

第四是他們本業的勞軍工作與例行演出。他們既是軍中的康樂部隊，立隊的精神在於勞軍的演出，除了台灣本島之外，且遠涉金門、馬祖等地，不惟慰勞空軍，也慰勞了陸軍和海軍，空軍各基地輪番表演之餘，必返台北作小大鵬星期日早場的例行表演，這台早場戲，有著兩種不同的意義，一、讓在學的孩子們實習，二、培養新的觀眾。振興劇藝，固應經常上演佳劇，然而觀眾也是最重要的一環，沒有大多數的觀眾，必致影響演出的效果，因此這筆賠錢生意的主旨，厥為培養觀眾與學生的實習。

總之，大鵬劇團，是一支軍中的康樂部隊，更是康樂部隊中的一支勁旅，十年來，樹立了無數的豐功碩果，不惟在軍中有其光榮的紀錄，在菊壇上也有其輝煌的一頁，欣逢大鵬成立十週年之佳期，僅以此文，預祝其未來的光明燦爛，不過，任何團體，全賴上級的提攜與扶持，大鵬這輝煌的成果，老虎將軍之功莫大焉。

大鵬十年讚

費嘯天

代表我中華民族文化精神的平劇，發展到現在，有日趨沒落的趨勢，如何振興發揚，是我們愛好平劇者的責任，同時也是文化界教育界以及社會大衆所應當努力以赴的事。

振興平劇，有幾個迫切的問題，除了外存的劇場，票價，捐稅，組合等等暫不列論外，最主要的，也是平劇本身足以生存遞展的條件，那就是形式的改良，內容的充實，和人才的培育。

歌唱，舞蹈，音樂，服裝，美術，是平劇的形式，如何加以改良？歌唱方面，除了西皮二黃南梆四平調以外，應當有熱穎曲調的創造；舞蹈方面，新的舞式的創造，由個人之下的表演到集體的舞蹈，音樂，服裝，美術各方面，也應當在不違反寫意的原則之下，精益求精，多加創造，力求美化。

藉戲劇的形式，表達發揮故事的主題，這就是平劇的內容。平劇之所以能夠代表我中華民族的文化精神，除了具有寫意的藝術價值以外，還根據我國固有的道德，去加以發揮，宣揚忠義，移風易俗，就是平劇的內容，多加創造，力求他的價值。

平劇之所以日趨沒落，就在形式上墨守成規，不能像民國初年那樣力求創造；內容上愈演愈狹，不能像民國初年那樣的觀衆得到美的感覺，在內容也不能使觀衆得到新的滿足，加以電影事業的發達，流行歌曲的盛行，平劇的觀衆愈來愈少因此發揚振興，就迫不及待了。

雖然幾年來，文化教育界，社會廣大人士對這個問題，都曾盡到不少力量，努力不懈，貫澈始終，成績卓著的莫如十年前的今天，大鵬平劇團剛由姜鑫萍主持的空軍平劇團和以哈元章，孫元彬，元坡等富連成學生爲骨幹的牽兵劇隊合併組成，當時在王叔銘將軍熱心贊助支持之下，毅然負起振興發揚平劇的重擔，十年來，首先在平劇的內容上，率先排演新劇，搜求失傳老戲，加以整理排演，今日平劇壇之有排演老戲新劇的風氣，實有賴於大鵬平劇團的竭力提倡，不但得到廣大觀衆的稱讚，而且也曾得到競賽第一的榮譽。

其次，在平劇的形式上，無論在歌唱，舞蹈，服裝，美術，音樂各方面，也都隨時存創新改良上有所努力，尤以赴歐州表演，在短短的兩個小時之內，利用片斷的劇情內容，把平劇的各種形式，加以充份介紹，因使彼邦人士，能存此短暫的時間之內，對我寫意的綜合藝術，有所體認，貢獻最大。

還有，在培育人才方面，在國立藝術學校，復興戲劇學校未成立之先，就小規模的從事人才的識拔與訓練，今天藝滿寶島的徐露，就是首先由該團識拔訓練才有今日的，目前已經接受總政治部的委托，開班大批訓練劇藝人才，而和國立藝校，復興劇校成鼎足而三之勢了。

另外，該團曾經代表國家遠赴歐洲各國表演，對宣揚我國文化，促進外交關係，貢獻極大，而精湛的藝術和優良的風度，也給人以良好的印象，博得很好的讚譽。再如赴泰的宣慰僑胞，促進邦交也都有很多的收穫。

目前，大鵬平劇團，仍然是我國最健全最整齊和最富有朝氣的劇團，十年以來，碩果累累，值得我們欽佩慶幸；同時，我們以滿分的誠意，恭祝他們前途無量，爲振興平劇作砥柱，爲發揚文化放一異彩！

談大鵬十週年對國劇的貢獻

劉　嗣

大鵬劇團為本省國劇重鎮府三鼎甲之一，與復興劇校，國立藝專，同為蜚聲中外作育平劇人才的洪爐。若以陣容堅強，演員衆多，戲碼推陳出新，對劇壇貢獻事功而論，則當以大鵬居首。際茲大鵬成立十週年紀念良辰，特抒所懷，以為大鵬賀，象為菊壇慶。

大鵬的組織龐大，人才濟濟，演出戲次之多，排演佳劇之繁，十年來久已為人所稱道；但余對大鵬的觀感，則不存此，蓋具此優點之劇團，固數見不鮮；然對國劇有貢獻的價值者，則實屬寥寥；而對國劇貢獻有如大鵬之績效者，則更未多睹。茲聊舉數端，以誌其盛，想讀者早已讅在帝心，知非阿諛所好也。

(一)幾十年來國劇演出，有些不合劇情的積習，如「飲場」「跪墊」等，在早雖經「北平劇校」倡導廢除，但日久玩生，未幾又故態復萌，漸習為常。獨大鵬力挽狂瀾，再度倡行廢除「飲場」、「跪墊」諸習，卒使戲學未竟之功，其矯弊之決心與毅力，深堪嘉尙。

(二)國劇在舞台上，因以象徵歌舞方式演出，尙多被人疑為堂奧，然略窺意貫通。最悖情理者，輒為與劇情無關之檢場與文武場等特殊人物，亦公然現之台上，與演員分工合作；雖各司其責，但清眾視聽，實為大垢。大鵬有鑒于比，乃首創改善檢場制度，即有演員在場時，所有檢場職務，均由遠當之演員自任(如丫環可給小姐拿坐椅，院子替員外更衣等)；如場上演員無時，則由檢場的處理。雖不足稱盡善，但較前進步合理多矣。至場面位置之革新，尤稱簡潔，再用一幔帳遮蔽，鑼鼓弦琴，不復出現于觀衆眼前，使台下閒其聲而不見其人，雖不免有此樂何處來之感(任何需有聲樂伴奏之影劇，均無法將伴奏聲響，用寫實來解釋的)，但不分散觀衆視線，完整劇情，美化台面，功實難泯。

(三)大鵬為培養并提高下一代對國劇欣賞興趣，特于每星期日演出日場，專供兒童觀賞，票價低廉，致揚國劇之前幽，復興國劇之功臣。其人雖不免有此樂何處來之感，雖營業虧累，而堅持支撐無懈，可稱致揚國劇之前幽，復興國劇之功臣。

(四)大鵬除本身經常公演外，尙不時外邀名伶名票加入串演，如童退雲、胡夫人、謝景莘等人，所開「大鵬之友」者。此為打破歷來梨園門戶之見，廣結同好，期使公開切磋，精進技藝，伸懷絕披倡票缺瑕底之峽者，得以盛大場面與足額配角，而使佳劇出籠；未見過勢派的小班，亦可追隨名家歷練歷線舞台緯驗，以收事半功倍之效。此種措施，不獨健全該團，娛樂觀衆；抑且影響其他藝人改正固步自封為同代異之劣習，樹立大家友好擕手合作之風氣，此風之倡始，當首推大鵬。

(五)大鵬除在國內公演外，曾數度出國，週歷非韓、及歐洲各自由國家演奏，宣揚國粹藝術及族傳統優良道德，交流中外文化，溝通盟國思想，加深外邦對中國民情國風之認識與了解。以技藝之精湛，唱做之盛人，博得友邦人士及海外華僑一致之讚許，并抵起對國劇研究之熱潮，其功則續非任何劇團所能比擬矣。

欣逢大鵬成立十週年紀念，廣漁秋公命，敬謹為文以賀，自擋才疏學淺，尙望千歲希公有以教正之。

寄望於大鵬者　紅葉

自由中國的平劇劇運的開拓，因民營劇團多為虧損賠金而不敢輕易演出，端賴軍中劇團的扶植而始有今日的成就，這已是無可諱言的事實。然軍中劇團的組織，較具規範者，應推空軍總部的「大鵬」，因陸總的「陸光」成立較晚，海總的「海」又還居南部，故「大鵬」得天時地利的優厚條件，早在數年前即開始培植幼苗，成立小大鵬招考兒童專攻平劇，如徐露、紐方雨、古愛蓮、嚴利華、王鳳娟、張樹森等，均都是前程似錦的後起之秀，僅就軍中劇團的倡導振興而言，其功實不可沒也。

劇運總的，較推空軍總部的「大鵬」，因陸總的「陸光」成立較晚，海總的，或將不出於方家之手。

「大鵬」近年來推出老戲頗多，生淨并重的戲，計有「葫蘆谷」、「將相和」、「八本雁門關」……等等。靈戲計有全部「兒女英雄傳」、「除三害」……等名劇，此時此地，堪稱一時無兩，享譽平劇團中，亦屬必然事也。但關懷青年之修訂，將來演出，「枕流漱石」之誌，或將更為精彩。

「大鵬」濟濟多士，哈元章君能戲甚多，老伶人姜鑫萍君腹笥淵博，能多分精神，必可排演許多新冷之戲，蘇盛軾君乃戲團中不可或缺的全才，白玉薇女士又樂為戲藝的延續而努力，已不慮後繼無人矣。今後希元章於教授戲劇之暇，多就臻精湛之境，少理後幹雜務，因有不少救之策，多在前場演出也。果能合作無間，火候助功力，非假以時日，好戲終不難推出，諺云：長江後浪推前浪。然有時前浪也會不為後所推，元章如不自棄，盼其繼續觀者在寄望他東山再起，努力！

長靠與短打　侯榕生

在三軍托兒所聽幼獅平劇社的彩排，遇見揆老，說是下期的戲劇叢談，因慶祝大鵬劇團成立十五週年紀念，要出專輯，希望我來寫點東西，一來長者的命令，二來正如揆老所言，我與大鵬略有淵源，何況大鵬武戲出名，我又是個武戲欣賞者。

七年前，票戲伊始，感謝大鵬賞局，給我幾次登台上演的機會，四郎探母中的四夫人，五花洞中的假潘金蓮，某位先生曾教了我一套單刀槍，上台表演了一番，可惜又都還給老師了。

以上，就是我揆老所說的淵源由來，揆老剛走，又遇見張遠亭老弟，聊了會兒戲，由張悟空談到趙子龍，這就是武戲中的長靠與短打。

以個人所見，在武戲中討論的角色是短打武生只要武功底子好扮像漂亮英俊，亮像燙式，一定會引起觀衆的共鳴，掌聲與叫好聲齊響的，假如，獅子樓中的武松，青絨綉衣，羅帽，薄靴，與西門慶在獅子樓上奪個大帶什麼的，能說武二爺不英雄氣概嗎，台下的觀衆敢不叫好嗎？

要以長靠戲來說，空有一身的功夫，如果架子不夠，也是枉然，且聽我慢慢道來。

長靠戲中，少不了有起霸的，起霸的架式以美為主，應在穩中求勝，非在猛中求勝，例如，鐵龍山中姜維絲，觀星起覇，這決非姜司令牛夜眠不寧覺起來練把式，活動筋骨，而是此時此刻的姜維將軍，統領蜀軍之精銳部隊，並聯合外國聯軍，會戰鐵籠山，此一役也，將決定蜀漢前途，非同小可，因此，這位姜將軍在攻戰前夕，夜觀天象，其心情是憂鬱中帶有興奮，興奮帶有急燥，在舞台中央，足蹬椅子，亮劍出鞘，代表必勝的決心，搓手搖胸表示對此成敗的邊慮。所以，這場起霸的身段，決非來四個鷂子翻身就能算數的，再談到趙四將軍長板坡，我想到有人評楊小樓的話：武戲文唱，據說長板坡為楊小樓之代表作也，體會武戲文唱的說法，趙四將軍的功架是求穩中美的，決非猛中美的，而猛乃兒狠狀，美乃柔順狀，三者決，不可採合一處。於是，我想到長板坡中的一個身段。

當趙子龍說；「俺要去至曹營，尋找二位主母與小主人的下落去也。」這時，趙子龍身負重傷，單人一騎馳處曹軍萬馬千軍中，其心情是拾死忘生，其勇可非拼命三郎石秀，假如在四聲頭下場中，來上左槍花，趟子翻身，梁泥等諸般身段，即穩中求勝勢式，觀衆定不會認為過火，而會認為「過火」。（按大鵬的孫元彬，確有盛放盛麟的風格，特為附註）

總之，紮靠戲的劇中人，都是些有身份的大將，軍既有身份，就該講究氣度、功架、功架，有盛放盛麟好像張遠亭老弟說遍對長靠戲極有興趣，在此附帶傳個信息，什麼時候，演長靠把戲，先通個消息，我對大鵬劇團的武戲，一向是最欣賞的。

大鵬演「新雁門關」

桂良

大鵬劇團負責人近向台北以戲劇版著名之華報編者說：「八本雁門關」更具有社會教育之意義，如北宋之兵威壯盛，楊家男女老幼之總動員爲國效忠，徇私誤國與遼邦內部意志不能團結而招致敗亡之痛，對於當前社會均能發生激勵與警惕之作用，故擬全力予以排演，藉明八本之內容，藉作稍遑增刪而能發生淺眼編，比聞該八本未曾錄晉、不能傳播，筆者得見五十年來王瑤卿之秘本，可說大飽眼福，茲爲可惜！惟筆者前此曾有實況場記，可代轉摳，以餉讀者，并可作爲增刪劇本之研討與參考。

頭本：七場演九刻鐘，場次：（一）余太君掛帥增援雁門關。（二）楊六郎雁門關訊操隊相迎。（三）孟金榜蔡秀英戰敗韓昌尉馬。（四）蕭太后登殿。（五）八郎坐宮青蓮瞻彎余太君。（六）香郎邀青蓮囑詿取令箭。（七）八郎得令箭惜別青蓮索令箭。

二本：六場演四刻鐘，場次：（八）蔡秀英巡營擒楊八郎。（九）焦贊矯令奉兵誑入雁門關。（十）韓昌馬郎示帥遁場。（十一）蕭太后愛八郎。（十二）值殿宮三索令箭。（十三）孟蔡再敗韓尉哥。（十四）楊八郎被擒。（十五）楊四郎促碧蓮爲姐說情。

三本：九場演六刻鐘，場次：（十六）青蓮請纓搶八郎。（十七）碧蓮別夫爲姐助陣。（十八）青蓮公主向楊元帥討戰。（十九）太后派孟蔡迎弟妹（公主）。（廿）二公主迎戰孟蔡。（廿一）孟金榜陣前說破改名換姓的楊四郎。（廿二）……

四本：八場演五刻鐘，場次：（廿三）蔡青雙會楊八郎。（廿四）楊八郎求夢成眞，青蓮偕夫逃雁門。（廿五）蔡秀英巡營瞭哨。（廿六）更夫追踪楊八郎。（廿七）蔡秀英再擒八郎與青蓮。（廿八）番營探子遁場。（廿九）……

五本：九場演四刻鐘，場次：（卅一）四郎帶二兒上殿。（卅二）太后綁四郎製造冷戰。（卅三）韓尉馬郎示帥遁場。（卅四）孟良往探邪術人。（卅五）孟良改扮番營兵。（卅六）更夫說破邪術人。（卅七）孟良盜取紙人馬，紅葫蘆。（卅八）楊六郎獎焦孟黔。（卅九）耶律休哥退兵。

六本：五場演四刻鐘，場次：（四十）耶律古訥令戰死。（四十一）耶律休哥退兵，黑水河。（四十二）碧青蓮往朝太君。（四十三）桂良……（四十四）八郎吳城雙方不鬆綁。

七本：九場演三刻半鐘，場次：（四十五）王懷女率兵三批增援雁門關。（四十六）洪羊峪孟良與子打獵。（四十七）孟良妻與子投韓昌廳下。（四十八）孟良妻楊七姐向王懷女請戰。（四十九）焦贊再倡誑救四郎。（五十）焦孟率兵將過場。（五十一）楊七姐向王懷女請纓。（五十二）孟懷元先鋒擒柴豹。（五十三）……

八本：十三場演八刻鐘，場次：（五十四）孟良妻投誉「走馬換將」。（五十五）焦往迎王懷女。（五十六）孟良與妻大團圓。（五十七）孟懷元鎚。（五十八）焦贊奉命囚八郎。（五十九）楊六郎犬敗蕭天左。（六十）蕭天左勸降太后草降表。（六十一）鐵鏡公主阻撓送降表。（六十二）蕭天左。（六十三）焦贊將楊八郎鬆綁。（六十四）楊六郎。（六十五）遼國降旗請投降。（六十六）余太君入遼都受降重睹楊四郎。

八本「雁門關」計六十六場四十四刻計十一個半小時，前後上文武演員在八十名以上，顯見大鵬劇團人才蔚齊，該團負責人曾考慮觀衆時間之消耗，予刪減於二日內演出，而蒐集廣益，克臻完善，可謂慮無若谷。其實該團劇問過雲，章顧問迢雲，即係兩夕演畢，今者自問倍著甚多，章顧見固不能一舉出應刪隨減各點，但有一舉大原則貢獻，即「雁劇」總計時既爲十一小時，存時間上祇要打算一個七折，正好八小時，可公演兩夕。如是原內容減去繁複與敗筆及冷場百分之三便可。篇前叙「雁劇」較「新四郎探母」更具有分別於王瑤卿之八本「雁門關」并與教育部國劇改良委員會多年來改良的惟一的「新雁門關」先後輝映，頗宜正名爲：「新雁門關」以清觀衆聽聞，而免與八本者混爲一談，用分皂白。

「八郎探母」與「四郎探母」優點之分析與比較：

（一）「鐵鏡女四猜最後猜中了」，青蓮四猜並未猜中。

（二）「鐵鏡必待鐵鏡盟誓方吐眞言」，而八郎係先吐眞言。

（三）四郎留番十五年，八郎則是十二年。

（四）四郎探母時兒女已成行，八郎探母時兒女尚小。

（五）鐵鏡公主奏令後藏令以誑情急之四郎，八郎探母時兒女已成行，八郎則係由兒子香郎誑取由青蓮……兵。

還交八郎。

(六)四郎探母五鼓天明刻還，八郎探母一去不回還。

(七)四郎探母中未曾穿插八郎，八郎探母中卻穿插四郎甚多。

(八)四郎探母中與楊元帥定計交代欠明朗，八郎一去不能還，誆取金批令前便是關啟「雁門關」之實鑰，交代十分明白。

(九)鐵鏡公主在「四郎探母」內為女主角，在三四本「雁門關」中不過曇花一現。

(十)四郎探母中焦孟不過是武將，八郎探母中焦孟卻是諜臣。

(十一)四郎探母有裡應外合，故馬上完場，八郎探母無內應故曲折頗多。

(十二)四郎探母中四郎父子倆被綁登城示敵與八郎青蓮碧蓮被擒被囚皆不止一次，故冷戰場面多，四郎探母中祇有回宋碧蓮被擒與回令被綁兩場。

(十三)四郎探母中余太君係押解糧草，八郎探母中，太君則係掛帥。

(十四)四郎探母中楊家媳女在營中彷彿閨閫一般，八郎探母中寡婦孤兒全是一

次二次增援與掛帥的生力軍，得知全本金槍傳中男女老幼總動員為國效忠的精神。

末尾，我首先舉手擁護改編的：「新雁門關」，因為既可再編耳目，也可以繼續超然地站在批評地位，惟需要申明的，我不曾見過「雁」劇初本隻字，且日久方知「雁」劇不會錄音，日本文場記之時間與劇情當時十分客觀地記錄，全足為劇務與各方面嚴格稽校與參考，前於華報籲請各廣播電台及早播放程派名坤伶有無將「武家坡」西皮二六「……三媒六證人……」唱散了之一文出，而虛實立辨，可資佐證，我固愛科學與真理者，當時不會站在亮處，豈有測知無錄音之故耶？

關於「雁劇」之排演，章白二位閫問費瀰彰多，今後二位如可續為學生排演昔露名劇：「紅鬃剌虎」「薛子槃」「烽火媒」與世人見面，必為觀衆所喜也。

聞小大鵬二科畢業有感　外行人

四十年來台，不覺已度過九個年頭，生活平靜，無事可記，唯一值得一提的，便祇是在這幾年中結識了幾位有趣的朋友，她們和他們都愛審劇，與我趣味相投偶相投偶，便祇「一聚」，聽她們「(他們)」拉拉唱唱，唱完海闊天空談一陣，大家縱有千般煩惱，也都化為烏有。

正其時也，忽接摯友一張明信片，說戲劇叢談第五期將為大鵬出專刊，且有二科七欣賀業，希望我能賀賀小朋友寫一篇小文表意思。當然的，慶賀這七位小藝人結業，何止我撲老吶咐，出于我的本意，也有說不盡的祝賀話頭呢！

但是從何說起？若徐露為金(素琴)胡(卜世英)配演代戰公主，還像是昨天的事，那時二科的小朋友還未入科呢，不久在華報看到關于新生的好消息，約半年便有古愛蓮，紀方雨，嚴莉華幾位小妹妹演出的報導，多少劇評家為文稱揚，陳鴻年先生似乎尤徧愛于我們的紀丫頭」，這點，我與鴻老有同好，我喜歡看戲但最喜愛的還是扈于孩子戲，這也許與我早年喜愛屬家班所培養來的情感有關，當我第一次看到古愛蓮熱烈的演出，天真無邪，慧敏慧黠與左寶島的慧芬，在我想像中，他們還都是可愛的孩子，又何處去求？逝去的美好，往日的這些小藝人身上了：天真熱情，大方活潑，紀莉華是扈，愛蓮，丹麗，則刃文靜嫻雅，其餘三位小弟弟，也無不可愛。

我還記得三年前初夏的某一天我去新生社探訪南部來的畫明德兄，他外出不歸，我便在那屋裡稍憩，一時遇見七八個小大鵬的學生社來洗澡，一般蓓蕾似地，小得可愛，我抓住一個問：「你叫什麼名字？」因我久仰四小大之名，想乘便一覩風采，不想我的話還未問完，突然一個梳雙辮的女孩跳到我的面前說：「我叫陳萍萍。」「古愛蓮似地，紀方雨，嚴莉華他們呢？」我一問完，再看那古愛蓮也洗好出來，方纔那個頭細甜美，口齒伶俐，「紀方雨你是誰？」我不覺笑起來自我介紹，一時古愛蓮也洗好出來，方纔那個頭好還拉我到她們的宿閨觀光。問起莉華，說是有病回家，故那一天我祇我到她們二位談了很久，臨行，紀「探母」劇照一幀，還問「張媽媽你可有小妹妹，幾歲了，愛不愛戲？」我一一回答，並將我手提包內女兒的照片回眸。那天我回家，晚間我把此事告知紀小女，她也無意一跳，再看那古愛蓮也洗好出來，方纔那個頭她們的信寫得非常好，足見她們除術科外，學科也是極優秀的。

上面所述，已屬于往事之列，如今一幌眼，這幾位小弟弟小妹妹已經學藝有成而科結業之期了，我除了敬祝她們前程無量，還希他們繼續學習，果然他們都是聰明的孩子，但藝術是無止境的，重望應屆結業的七位小朋友，勿當為結業而自滿，憑你們的天份與智慧，須向更深奧的藝術作不絕地探討，肩負起復興與國劇的責任，努力邁進精益求精，這才是我們最好的好孩子！

大鵬十週年

張小碧

我深信每位空軍同志及其眷屬和社會上每位愛好平劇和與平劇發生關係的人，都知道空軍大鵬平劇隊的存在，並且，該隊也永遠的在接受著他們的讚賞和愛護。光陰荏苒，不覺大鵬平劇隊成立已經候然十載，值茲該隊成立十週年，我更深信每一位熱愛他們的觀衆，更在殷切的盼望他們進步更進步，熱忱的祝福他們勝利更勝利。

平劇是融合著音樂、繪畫、舞蹈、美術等各種藝術結合而成的戲劇，並在其劇情中滲進了中華民族之固有倫理道德及悠久歷史，將我國的傳統勸忠激孝，揚善貶惡的精神富寄於其中，以表演的方式，供諸於羣衆，因之，深受各地區，各階層之愛好而成爲一種最高尙的戲劇，足能代表我國固有之傳統精神，故而被人稱之爲國劇。不過，近年來我菊壇上又重現一線曙光，那就是有識之士的竭力提倡，並將此傳授給下一代，而使其能在發揚可危漸趨沒落的時候，打下優良的很基爲將來放一異彩，而最主要的是軍中劇團之紛紛成立，使平劇的觀衆更普及。數年來，另一方面，劇國固有的戲劇，更拓寬，在更進軍中康樂藪舞官兵士氣爲職責，促進軍中康樂藪舞官兵士氣爲職責，團之牛耳者，無可否認的，當推空軍的大鵬平劇隊，絕過十年來的努力結果，而能有此衆口交讚的榮譽，筆者以忠實觀衆的立場，謹祝他們更能爭取再大榮譽，完成更大使命！

大鵬平劇隊擁有最整齊、最堅强的陣容，他們的隊員，來自各大科班學校，自幼卽接受著傳統的教學，或家學淵源，耳濡目染，傳授有自，因不願淪於共匪魔掌而先後一同的加入空軍戰鬥部隊，他們雖沒有正式接受著戰鬥的考驗，但在振奮士氣，而來到台灣，如今，他們雖沒有正式接受著戰鬥的功勞，卻...

可是以無法估計得出他們每次對外公演節目的全部演出員表，現無論我們要馬甚是都...（下略，多欄密排文字）

今天，在平劇日漸衰微的時候，大鵬的十週年紀念，其意義深厚一方，面來慶賀大鵬望劇團能本以往之熱忱與認眞，繼續爲三軍將士們服務，同時更希望能再接再勵，一方面發掘新人才，一方面以統羅新劇本，發掘新人才，但最大鵬同時更希望能再接再勵，一方面以統羅新劇本，磨練更磨練的成果，而努力！切磋更切磋，不避辛苦磋願，彼此都能在這優越的環境裡，振興與國劇的成果，爲發揚藝術振興國劇而努力，切磋更磋，不計一分心難願！

冗，命本小刊〈特出專輯〉，碧代筆，還請諸前輩有以教之！以事

本刊老編一再函催面討，要余爲大鵬十週年紀念作文，日前且賜下名題，老編之盛情難却，只得勉爲其難，爲本刊補白。

提起大鵬平劇團誰皆知是今日三軍劇團中人才最齊的劇團（民間今日根本無一動人劇團，）每一演員大都坐科出身，根底皆屬不差，個人均博藝，以前所惜精者少，大都尚未超越水準。昔日爲評大鵬，無形中得罪不少人，然因愛其劇團本身之條件，乃有直言之處，傳大隊長，吳冠羣先生在今日或已瞭解！

記大鵬孫氏双傑

孫克雲

談大鵬余個人獨愛孫家，乃故名武生孫崑崙之子，學元彬與來元坡在今日之處之子，亦有頗爲蒼涼犬淵。

孫家武生，一生唯輕文戲具式打子，乃具蒼涼之風，其學爲犬淵，源打幾無魄力，觀其面不湧色，龍，亦頗爲精，乃式打演其當，乃名武，短打幾無魄力，當新不穩有於當之乃式打演其。

大鵬元彬，觀其面不湧色，龍，亦頗爲精，排之彬重精，於當之乃式打演具當，乃名武，短打幾無魄力，當新不穩有於當之乃式打演其。

尤覺穩妥當美，其「三花蝴」一齣當美，然「陸文彬」一文彬然於其身上步，於台灣彬老之弟，王福勝老之弟，當元彬，手與錯蝶然然然以文彬，皆落彬俐和，對能比元猴，故於得身！

不戲尤談，一先之傑，「三花蝴」個當美觀其「陸文彬」，然以文彬，於台上邊短架短具靠犬淵，其彬俐和，於短打唯輕文戲却爲元淨金，則彬俐和，對能比元猴，對於短余認戲唯輕文戲却爲元淨金，皆認戲唯。

余短戲唯輕文却爲元淨金，一皆抛判於架子花身打工夫，故均以架子花臉，故均以架子花臉，人物如朱殿卿，王福勝老之弟，犬鵬元坡在此銅錘淨角中，頗有獨到之勢，看其「將相和」之廉頗，唱，唸，器度均在水準以上，在此看銅錘戲以來之最佳作也！度在此看銅錘戲以來之最佳作也！孫元坡之天賦更爲接近，讓以此作爲。

物如朱殿卿，孫元坡之天賦更爲接近，讓以此作爲，故均以架子花臉，自今年之「除三害」幾年來，賦甚厚，個頭扮相尚有可取，自今年之「除三害」幾年來，實難同日而語，今日之元坡在此銅錘淨角中，頗有獨到之勢，看其「將相和」之廉頗，唱，唸，器度均在水準以上，在此看銅錘戲以來之最佳作也！孫元坡之天賦更爲接近，讓以此作爲。

戲，適餘短打幾無魄力，當，狠合當，於必更有，皆有成就打工夫。孫元彬，在台上邊短架短具靠犬淵，其彬俐和，於短打唯輕文戲却爲元淨金，則彬俐和，對能比元猴，對於短余認戲唯，故均以架子花身。

賦甚厚，個頭扮相尚有可取，「將相和」一劇爲人之勢，實難同日而語，今日之元坡在此銅錘淨角中，頗有獨到之勢，看其「將相和」之廉頗，唱，唸，器度均在水準以上，在此看銅錘戲以來之最佳作也！孫元坡之天賦更爲接近，讓以此作爲，如能虛心求教，論銅錘一角當以孫元坡爲最矣！今日淨角皆學裘，其中當中以元坡爲最佳作也！今日淨角皆學裘，論銅錘一角當以孫元坡爲最矣！勿忽急急求教，爲應編老之盛情，讓以此作爲大鵬十週年紀念賀。

飲水思源話三傑（爲空軍大鵬劇團成立十週年紀念作）

——喝水別忘了淘井的——

陳與璠

> 自由中國平劇藝術能有今日之發揚，蓬勃，王上將叔銘倡導的功不可沒。大鵬三傑對大鵬劇團的竭智盡慮，堅辛不辭尤爲盡忠平劇藝術者之文化鬥士。

自由中國戲劇文化藝術，時至今日可以說是穩走上了軌道，要說比過去在大陸上那種普遍，興盛，固是仍差的太多，但較之前幾年暮氣沉沉，不絕如縷的那種景象，則堪以稍慰，倘當老一閣的，好像鯀多進步的表現，但在他們以心血灌漑出來下一代的幼苗，則是奇葩經茁，良材在在，使關心愛護戲劇的人士，得到了遠景的欣慰！

自政府播遷來台之初，王叔銘將軍，以超凡的眼光，培植了大鵬劇團，亦是因爲他的提倡，鼓勵，宣揚，影響所及，而得到了各方人士的重視，維護，自由中國平劇藝術能有今日之發揚蓬勃，王上將叔銘倡導的功不可沒！

大鵬三傑是傳光間，吳冠羣，馬桂青三位先生，傳是大鵬的大隊長兼學生班主任，金陵大學社會系畢業，曾充空軍政治教官，組長，秘書，政治部副主任等職務，爲人雄材大略，待下有方，三年以來，革新了多缺務，建立了不少新猷，全是有目共睹的事實，空軍當局可謂派得是恰當的一位領導人，他。

吳冠羣是副大隊長，身體偉岸，品學均優，是之江大學土木工程系畢業，曾任空軍參諮，股長，科長，專員，組長等職務，拉得一手好胡琴，當過六年大鵬團長，還是吳氏欽定的根基，吳的爲人，謙弱和氣，有功不居，盡到了副大隊長的責任。馬桂青先生，是大鵬的老人，爲創立人之一，在大鵬服務已達十年，他是空軍機校畢業，會任參諮，股長，組長，大鵬副團長等職，爲時下弟一流名丑，精明幹練，口材極佳，人情味道很厚，平素沉默寡言，不苟言笑，辦事則熱心穩練，責任心極重，在大鵬一直努力不懈，關劃甚多，傳光間君，倚如手足。大鵬劇團就在這三條骨幹的支撐之下，配合上各教師的勤勞認眞，學生們的孜孜努力，爭得了今天的榮譽，非偶然也！值此成立十週年紀念慶辰，敬祝該團百尺頭，更進一步，使此優良之戲劇藝術，能以研究改良，發明，傳播，並使吾國立國精神之四綱八德，藉戲劇藝術而傳至自由世界各角落。宏國劇之優美，作文化之交流，其價値，尤不僅以今日培育訓練已也！

賀大鵬、征萬里。並贊虎帥開拓的成就

娑婆生

從前吾國有句稱頌的話，是鵬程萬里，再則是鵬摶九霄，可以知道鵬這個鳥，具有相當的威力，是千古所不易。古來名將為忠臣，有岳武穆，他的號名鵬舉，也無非志在萬里，為國出力，以至盡忠，鵬字的往義深矣。空軍所組劇團，取名大鵬，其意也是相期遠大。十年以來，有出國表演，果然做到征萬里的雄圖，不負國家，盡其任務，大鵬兩字確是名實相符，堪為一稱，值此十年周慶，對此為國有貢獻，應當向其表慶賀之忱，非僅善頌善禱也。

正秋組團在永樂演唱，無非維持一批藝員，談不到開拓兩字。那時北方的票社，卅八年來台時際，很少有人提倡，可說微乎其微，不過有顧組織大鵬劇團，專事開拓，網羅人才，開班訓練，揆其用意，大陸上共匪在實，改歷史，毀壞文化，雖然仍保留平劇，但實質已面目全非，如果不及早存梨園中，撤播種子，不僅後繼無人，正統誰存！決心克服一切，從事這項工作，這個決策，出自虎帥的決定，十年教養，到了今日，有輝煌的成就，不能不贊其毅力與遠見，為軍中諍康樂，鼓舞士氣，枕戈待旦，以誓反攻，誠可欽佩。今日之成功，是開拓後所得的美果，當志感謝其有功於平劇之復興。

大鵬的功績，陳貴叡張諸兄，已言之甚詳，總之最大的收穫，是出國遠征，把共匪歪曲的宣傳，悉以糾正，使國外僑友僑胞的視聽，為之改觀，功不可沒。至於排演失傳的老劇，表揚忠孝節義，維繫道德倫常，更屬有功於社教。尤其在我個人的看法，對於在改革與開拓方面，頗樂意採納外界的建議與批評，純粹為精益求精，達到合理化。茲略舉幾端，以證其從善如流。

他們遠征歸來，余以略知其情況，在自立晚報寫一篇應速培養觀業。其目的為現在青年，對於情愛富有衝動，多喜看電影，不愛聽平劇。至於孩童無機會得看，將來這下一代將視平劇為賾物，甚至不諳忠義，不加培養，後果堪虞。後來該團實行星期日早場公演，專事招待十三四歲的小孩，票價甚廉。其他

每次公演，凡是學生與軍中士官，同樣享受半價，用此種辦法來培養，是五十年間，平劇圈內未有的創舉，即現在其他軍中劇團，尚無仿行。

二科學生古愛蓮，初時噪音甚失響，前年忽然噪音略低，余以該團既有程派名伶章遏雲女士任導師，貽書愛蓮，勸其趁此時機，提緊學程，並告以章兒督促之，古姬徙余所識，純粹學程。總過三月，貼出桑園會，大有程腔味兒，至為代慶。嚴秋心兄見告，莉華已從杜夫人學梆子，將演紅柺閣，力薦其多舉，至少要有十齣。第二次辛安驛叉成，是可造成皮黃梆子兩抱的人才。聞亦會告以雨，宜多在荀派上研究，不一定學其唱，可琢磨其做作，自白玉藏女士來後，方雨的前途亦無止境矣。以上偶述數事，其他則要言的太多，故不具述。

不久以前，大鵬演出一二三四五六七八本雁門關，分為四天演完。演過以後，成績斐然可觀，但是外界批評：以為連續四晚，總嫌過於繁複，似可加以刪減冗場。（詳見桂良兄寫的新雁門關，時刻均有所記。）大鵬劇團覺得似可考慮，即語名劇評專家八九人，分四組專案審查，對其中唱腔，念白，做作，過場，去蕪存精，改成四十七場，兩日演完，已由大鵬教師去衡量，可否排演，相信當局必可採從眾議，使其實現，此是的的確確之改革，異日演出，當使觀眾必為愜意。

由此觀之，大鵬於劇技，確是力求改進。以臻完善。茲值十周紀念，敬賀其能征萬里，以其精神，一旦反攻回去，大陸的殘破菊壇景象，當可負起收拾的責任，幸觀其更大的成功，不勝其企之。

平劇故事的「朝代」(三)

張大龍

五、以明朝時代故事為背景的戲。

明朝時代的戲，故事見于「三言二拍」，筆記鼓詞等較多，本明清雜劇及傳奇者亦甚夥，計有：

游武廟又名劉基辭朝，莫愁女，千忠戮，相思寨，鄭和下西洋又名三寶太監，陰陽河，遇龍封官，失印救火，忠孝全，鬼斷家私，文素臣，鏡中明，珍珠衫，天寶圖，游龍戲鳳，白羅塚又名珍珠衫，劉倩倩又名玉簪恨又名驢珠夢，拾玉鐲，三門街，花魁緣，才人福，鳳還巢，天下第一榷又名七劍十三俠，日月圖，玉潔貞妃，楊椒山，一捧雪，收雪艷，審頭刺湯，雪杯圓，祭雪艷，朝金頂，打嚴嵩，雙合印，四進士，三進士，十美圖，五彩興，德政坊又名大紅袍，黑沙洞，棒打薄情郎，三教寺，飛波島又名天紅閤，綠野卷，三娘教子，河妃，珍珠扇，虎乳飛仙傳，蔡瑞虹犀馬湖，仇兒，御碑亭，鬥玉釧，三堂會審，蘭陵女團圓，鴛鴦塚，白水灘，二進宮，假金牌又名圓圓破笠，丹青引，勒玉釧，宋馬芳困城，四美圖，大保圖，青白居，嘆皇陵，通天犀，三上轎，金鄉又名團圓破笠，四郎探母，燈謎，春秋配，移花接木又名女秀才，乾坤福壽鏡，羅鍋子搶婚，風流棒，風箏誤，妒婦訣，乾坤又名下河南，九更天，追遙太歲馬九霄十八俠，峨嵋劍又名蓉劍，碧玉簪，翠明鏡，雙珠球，梨花計，薛瓊英，孝廉船，漂零淚又名梨雨村，寄谷香，前度劉郎，荊釵記，南天門，比目魚，雪羅山，寧武關，林四娘，荒山淚，秦良玉，沈雲英，對刀步戰，費宮人又名貞娥刺虎，陳圓圓，煤山恨，山海關，明末遺恨。

六、以清朝時代故事為背景的戲。

清代故事戲，多以「彭公」及「施公」等公案奇緣及兒女情為主，短打戲較突出。「紅樓夢」故事的戲亦不少，計有：

董小宛，蓮花湖，武文華，英雄會，九龍盃，普球山，迷人舘，宣化府，劍峯山又名五老會，伍氏三雄，保安州，溪皇莊，尹家川，佟家塢，紅龍澗，賀蘭山又名半屯陣，四霸天，四珠天，惡虎村，洗浮山，溢金牌，拿羅四虎，拿毛名拿武七糍子，五里碑，河間府又名拿一播英雄圖，茂州廟，拿郎如豹，淮安府，小東營又義英圖，黃天霸休妻，飛天關又名拿撮毛侯七，白蓮寺，盜御馬，三搜索府，俊惠人，五龍捧聖，永慶昇平，汝寧府，青城十九俠，風月寶鑑，大觀園，太虛幻境，優頭庵，平兒，捽玉負荊，千金一笑，賈政訓子，攜翠庵，晴雯歸天，醉眠芍藥枕，年羹堯，紅柳村，能仁寺，弓硯緣，乾隆下江南又名捉拿大賓海官，實蟾送酒，醉中難，年燕堯，席二尤，晴雯補裘，藕官化紙，紅娘娘又名巧拿法病，羅門寺又名捉拿蔣平，真女血，十二紅，紅蜘蛛，三雅園，小八，雙鈴記，鐵公雞，大力將軍，崔猛，東皇莊又名康小八，火燒紅蓮寺，殺子報，楊乃武，十二紅，紅蝴蝶，剪刀血，鄧霞姑，張文祥刺馬，鐵筆血，新茶花，恨海又名情天恨海，徐錫麟，明末孤忠。

七、附記：不明朝代的戲為數百齣以上的戲，其故事背景所托朝代多其難考，其中多從各地方戲劇移植，出于「聊齋志異」的戲亦不在少數，計有：

天女散花，桃花洞，天河配，廊姑獻壽，斗牛宮又名鐵牛城，泗州城，蟠桃會又名蔓倩偷桃，青石山，百草山，嬰寧一笑緣，孝婦羹，西湖主，義烈花女破周公，蓮花塘，瑤池會又名蔓倩偷桃，花女破洞，雙妻鑑，才子佳人，仇大娘，蓮荷花三娘子，青鳳傳，畫皮，十王廟，蓮香傳，孝女淚，龍馬姻緣，田七郎，宮夢弼，細柳，粉蝶，巧娘，馬介甫，江城，晚霞，蓮瑱，金生色又名循環報，嬌娜，竇得福又名申氏，花姑子，伍秋月，蓮花公主，勞利眼又名胡四娘，虞小翠，長亭，胭脂判又名龔王氏，大香山，佛門點元，天官賜福，麻瘋女又名邱麗玉，五子吳坎，忠孝圖，打侄上坟，英杰烈，辛安驛，李雲娘，閏香樓，玉獅墜，溶江緣，紅梅緣，送花樓會，賣身投靠，堂樓詳夢，妻黨同惡報又名蓮花庵，恩怨報，三世修，五雷報，萬花船，艾孝子，青樓夢，送銀燈，烈女傳，紫霞宮，串珠記，藥茶計，遺翠花，思凡下山，背娃入府又名溫涼盞，紫荊樹，錯中錯，一元錢，三婦艷，一縷蔴，頂神詐銀又名看香頭，小上坟，小放牛，錯殺奸，百萬齋，丑嫖院，一元打砂鍋，打麵缸，頂花磚，雙搖會，打稻子，絨花計，探親相罵，送親演禮，蓮座三級，荷珠配，一四布，花大漢別妻，戲迷傳，拾黃金，十八扯，紡棉花，丑表功，雙怕妻，張三借靴，小過年，蕩湖船，瞎子逛燈，龍喜嶺又名頂燈，跑驢子，喜榮歸。（完）

盤絲洞劇詞，昇平署本，故名伶梅巧玲嘗演之，此齣詞句排場，與前齣不同，蓋小榮椿班秘本也！荀郎嘗以此為藍本，撰為亂彈，其價值尤在前齣之上！

小榮椿班秘本 盤絲洞

金水

第五場

（假八戒唱搖扳）變化原形坡前站。拿住唐僧論情緣。（沙僧悟空引唐僧上唱搖扳）行走道路不敢站。不知八戒在那邊。（假八戒白）師父我在這裡哪。（唐僧白）悟空，八戒探路。（假八戒白）你去探路。可有人家。（唐僧白）既是如此。（假八戒白）前面帶路。（假八戒白）難得善人備齋飯。定是富戶居深山。（假八戒進洞。七情四丫環四女兵同出洞）起打完。進洞。

第六場

（悟空上白）且慢。原來妖魔假變八戒。待俺拔些毫毛。師父擒去。這便怎麼處。啊哈有了。變些子孫。與他爭鬥便了。（八小猴趕上。會陣起打完。七情原人同上。定白）滾蛋猴下。（大小猴同上。是。（唐僧唱搖扳）

第七場

（四水怪引壁虎大仙上唱點絳唇。）坐鎮山巢。飛昇入道。稱名號。步彩雲漂。修練長生妙。得成人身。週遊遍遍。只要飛昇入九天。吾乃。壁虎大仙是也。得遇道緣深重。佔住飛雲洞七百餘年。倒也逍遙自在。聞得大唐天子。差唐僧往西天取經。必成正果。俺不免出洞閒遊。等他便了。小妖們看守洞門者。（唱）身沾雨露數千年。脫化脊骨不朝天。但願早把佛祖見。身受清規入道緣。（下）

第八場

（四丫環四女兵七情上。定唱南梆子。）瞻大猴頭猛又兇。且喜被擒入牢籠。羅網四下安排定。（報上白）壁虎大仙到。（七情白）有請。（四丫環壁上。吹打。壁白）賢妹眾位仙姑。（七情白）仁兄請。（七情白）請。（壁白）不知仁兄駕到。未曾遠迎。望乞恕罪。（七情白）壁白）豈敢。愚兄來得鹵莽。小妹拿住唐僧等人。當去請仁兄。一同受用。（壁白）賢妹說那裡話來。唐僧有一徒弟名喚悟空。五百年前大鬧天宮。十萬天兵天將不能擒他。賢妹豈是他的對手。（定白）當真天兵天將被小妹拿住了。（壁白）來。將猴頭抬上來。（四丫環抬猴上。定白）仁兄看。（壁看介。打網。壁白）非是愚兄將他放走。他僧土遁脫逃去了。（定白）他已逃去。待小妹等將唐僧殺死。吃肉便了。（壁白）那悟空此番逃走。定有法力救他師父。其罪不小也。況且唐僧乃奉旨西行。若是傷了他的性命。西天取經善聖僧。他師徒到處緣法重。誰敢違天亂胡行。（定唱流水）仁兄說話理不通。

第九場

唐僧已擒在洞中。休認猴頭法力重。只可聽天由命行。安排酒晏歸後洞。兄妹且自叙心情。（同下）

（急急風猴上白。）哎呀。適才一時不防。被那妖魔擒在網內。多虧壁虎妖打開觀看。是俺借土遁脫走。師徒三人被妖人捆鎖後洞。本當前去搭救。奈因絲網重圍。如何是好。也罷。俺不免去到落伽山紫竹林。拜求觀世音菩薩搭救便了。（唱）（新水令）欽奉聖命往西行。在途中遭逢遇困。妖人網羅重。師徒入牢籠。拜佛法。尋師出洞。（下）

第十場

（觀世音上船。龍女隨上。）（步步嬌）萬里雲山多險。魔路波雲迷定。化身度眾生。四大乾坤能護送。（白）絲水滔滔滿斗岩。坐觀乾坤嘆興義。週天德輔能顯應。苦度八難與三災。吾乃觀世音是也。南海彼岸度眾生。世人那知佛力無窮。能觀百萬善惡。方定世間之報也。（唱）縱有飛昇能

第十一場

（悟空上白。）（折桂令）落紅塵原為凡心。早脫離盧飄富貴。魔波波雲迷定。化身度眾生。（白）論功名。秉禪心。志保師尊。妖魔脫離盧煙富貴。徒費精神。皆因是心顯不定。反做了任性巉人。他的迷法欺心。道術無根。一任他絲網相連。

第十二場

（觀世音唱。）（江兒水）盧飄飄。路茫茫。路上人看紅塵多少無根本。將師公侯觀不盡。功名富貴逐何用。到老癡心。費精神那有是真。到終須無常永定。（悟空上白）菩薩教命哪。（觀白）悟空不保你師父到此有何事。（悟空白）菩薩容稟。（唱

（雁兒落）俺只爲師徒三人。險喪命。逃脫落凄凉奔仙境。今得見法金身。現慈悲。（悟空唱）橫山上路結盤絲無影蹤。（得勝令）俺音信。不見師尊。無投奔。菩薩要與俺來指引。（觀白）你師父被何人擒去了。（觀四面無音信。不見師尊。（觀唱）佛心把妖人立見身。四下裡怎找尋。（鐃鐃令）觀看紅塵淨。慈悲把妖孽擒。（白）悟空把妖擒了。時聞眞狀妖孽受苦心。（白）悟空不必驚慌。紫竹林聚命便了。（白）如今好也。（收江南）菩薩施捨慈心。親見。師見了徒們。親見。（唱）收護那欺心妖魔狂。賞心了師尊。管教那欺心妖魔枉賞心了師尊。（下）

第十三場

（六頭。八背。三吣。伽藍。千里眼。順風耳。四天將。四金剛。跳舞完。悟空上白）呀。（圓林好）雲端紅光顯落。想是菩薩降臨也。（唱）我拜慈悲法覿降臨。看雲端繚繞現身紫竹林。祥光照定。一聲聲獻金身。一位位覲辭雲。（開山吹）悟空前行引路。（曲一支。大舞完。觀世音上白）（觀世音白）（悟白）（吹打）（清江引）（悟自）衆神將。保護悟空追尋妖洞者。（同下）

第十四場

（悟空引衆上。叫洞。會陣起打完。觀音白）妖魔十分利害。離宮火德星君何在。（火龍上白）有何法旨。（觀音白）今有七情作怪。與我速速擒來者。（火龍白）領法旨。（悟打）變龍形與象蛛精鬥法。（悟白）妖魔被擒。（觀音白）悟空好好保你師父西行去罷。（悟自）衆神將。聖壽無疆。（回落伽仙山紫竹村去者。（衆神將）（全劇告終）（場面吹尾聲。）

即將出科的七學生

●冰公●

小大鵬二科學生將於今年九月結業，這七個孩子是大衆最熟悉的了。嚴利華是其中的大姐，看過她的「紅梅閣」，「辛安驛」，「盜仙草」，「泗洲城」，必然會說這位大阿姐是大角了。她是浙江人，她的令尊大人嚴行先生服務於中央信託局，是一位老生名票，他不惟把他的兩位明珠都送入坐科，（三科的青衣黃麗蘭聘是利華的三妹）而且把大小姐潤華嫁給了大鵬的當家武生孫元彬。可以想知嚴華先生對平劇界的熱愛。利華聰明伶俐的工刀馬旦，身材修長，扮相秀逸，近年來特別用功，她的「紅」活兒不亞於一個武旦，其嫵媚勁頭，則又比武旦討俏多了。

楊丹麗是廣東人，父母均在澳門，可以說是僑生了。本工青衣花旦，由於體質屏弱，天賦稍遜，一直被那三個姐姐壓抑着。可是自改習小生後，卻光芒四射，居然把三科的拜慈藹給壓下了。不過，她仍彙抱一門二旦，我敢說這孩子是最有戲飯吃的一位。

張富椿是梨園世家子，其父張英武也在小大鵬執教，其兄張富根，也是大鵬的團員。他的工底是自小在家庭中扎出來的。所以在未進科前，已能來得很好的武淨。那時候他還沒有大刀把高呢！大刀花已經要得很活了。所以他的工底，迄今仍屬第一。扮相也夠英俊。能戲甚多，等閒了窮：致說今後在他的武生一席。

陳良俠是山東室軍子弟。自「黃金台」開始，一直是個老生材料，由於他的武工好過了他的唱，所以現在他走的是文武老生的路，正在倒嗓，有時來個一路武生很可看。

馬九鈴是四川人，工武淨。他有齣「打焦贊」，贏來的讚美最多。他個頭好，能摔能打，是一位很好的武淨。如「界牌關」的王伯超，「黃金台」的伊立，都有很好的表現。由於他有了貧血症，對前途妨害不少。不過有人多的場面裡，他總是一個領導者。如「大富貴亦壽考」排燈等（一六圖爲二班學生全體合影）

古愛蓮是二科的青衣，自「女起解」開始，她一直走青衣的路子，在科的學生，要數她戲學的最多，可以說早就挑大樑了。自隨章遏雲學程派後，現已大有成就。前演「四五花洞」她唱最後一句，得彩最多，都說她學得最像。愛蓮雖然是個女孩子，但卻常有幾分男孩子的個性，聰明絕頂，由於聰明卻也不大用功。但要是用起功來，卻不是別人可以趕得上的。

鈕方雨是二科的花旦，上海人，可以說是花容月貌，嗓子低沉沉地，于是有人說她是小白牡丹，這孩子很沉靜，最用功。但要是用起功來，所以她的花旦戲已學了不少，而且每齣都很可看。她的戲大都由朱琴心教授。凡是看過小大鵬的人，都說她前途似錦。

由觀眾立場談平劇之改良

獻廷

觀衆減少之原因，太易見。年來平劇界，有識之士，談到平劇之日漸式微，有謂爲觀衆減少者，有謂爲票價太昂者。

觀衆減少之原因，實在是國人保守習慣所致，有的認爲茲事體大，非一二人所能爲力，有的認爲先輩傳下的規矩不願多事玩意，如果擅改，恐不爲人所歡迎，有的認爲有心評論者非易，而譚鑫培，平劇前途何不幸。

茲將本人歷來觀劇所得，就其中唱詞場子劇名，簡單舉例，借本刊園地刊出，希能夠應予修正意見，並請劇界權威刊出，予以協助提倡，不勝企望。注意到平劇前途遵照演唱，指示劇團遵照改善。

若此機關研究改善，三方面小組主持機關研究改善，三方面希能夠應予修正意見，並請劇界遵照演唱，指示劇團遵照改善。

若王瑤卿筆再出，無人敢於嘗試，平劇前途何不幸......

若唱聽的情緒，使觀衆的視明院雖有說明書，但看過一次即多有荒誕不經眼亮，如同電影一樣使若唱聽的情緒，不合理二點。蓋

孫佐臣君小史

資料室

孫佐臣，名光通，字偉臣也。幼入德勝奎科。佐臣其字。老元其，京兆生。彼時各大班習藝，故復令兼習武生及武老生，未幾雄偉名宜壯，把藏故復令。得名琴師賈東林（洪秋三叔）一曲甫終。

孫佐臣，名光通，乃在唱詞尤其是旦角及二花臉，與其師弟為塲面之秀。

...

此琴今已稍摺惟自補臍後仍朗潤如初照中攜者即此琴也。自購迄今已七十餘年桿筒均已黧黑，至後置之一把，亦將及三十年，此外尚有其師所傳之胡琴一把與核桃兩枚則皆七十年前物也。則皆指腕不靈。故多以核桃兩枚。（年老血衰恐指腕不靈。）置掌中使旋轉不已。藉以活動筋骨，牽有年。惟棓則常伴譚氏（鑫培。）孫（菊仙）時（小福）諸人操琴焉！

孫佐臣君小史

資料室

此琴今已稍摺惟自補臍後仍朗潤...

洛 神

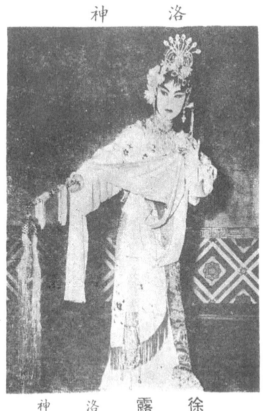

徐 露 洛 神

紅 桃 山

季素貞 張月娥

拾 玉 鐲

鈕 方 雨 孫玉姣

大 登 殿

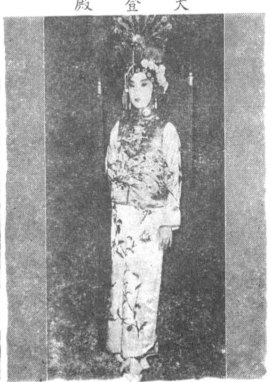

嚴莉華 代戰公主

巾幗英雄

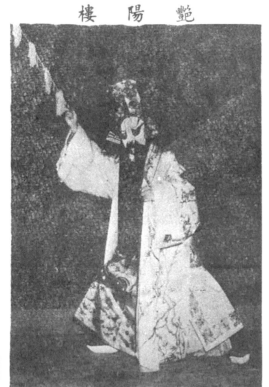

艷陽樓

孫元坡 兀朮

烏龍院

孫元彬 高登

戰宛城

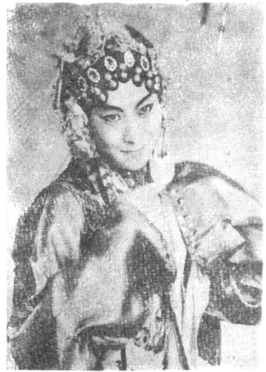

趙原閻惜姣

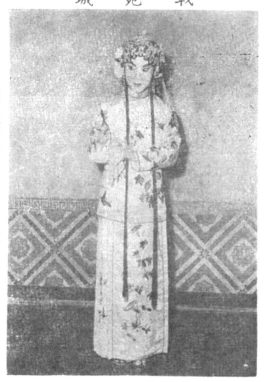

程景祥 鄒氏

珠簾寨　　　　　　　　巾幗英雄

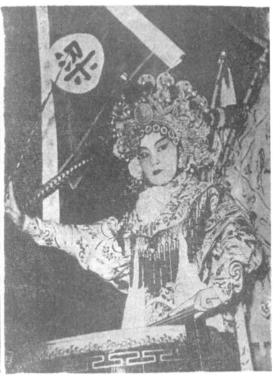

哈元章　李克用　　　　趙玉菁　梁紅玉
春香鬧學　　　　　　　新四郎探母

馬榮祥　陳最良　　　　尹鴻達　佘太君

嚴蘭靜　　古愛蓮　　王鳳娟
玉堂春蘇三　　蟠桃會麻姑　　武家坡王寶釧

嚴莉華　　鈕方雨　　楊丹麗　　古愛蓮
馬九鈴　　張富椿　　陳良俠

這園地

編者

幾個愛好劇藝的朋友，來辦這個純粹談戲的刊物，也是寶島罕有的事。不過着手來辦，就感到稿子是最嚴重的問題。幸有許多評劇的名家，經常賜稿，才不致中斷，是萬分感謝。不過我塲誠希望讀者踴躍投稿，以免無米難為炊，為此拜託。

談到寶島的劇藝，首先開拓這荒地，是大鵬劇團。他們卅八年卽已開始組織，才引起今日劇團票房的蓬起，其功績不可沒。十年以還，樂育英才，遠征海外，其使命可算克盡辛勞。今值週慶，特出專刊，純是慶賀紀念，留記在平劇史上，實不為過，用告讀者。

大鵬劇團接受一般的批評，認為八本雁門關，在四天演完，實覺冗長，採取去蕪存菁之旨，敬請各位評劇家，分為五個專案小組，予以商討，從八十餘塲，改為四十七塲，准兩日演完，現在修整的劇本，正在當局審查中，一俟決定，卽付實施。可見其聞善則從，愼重將事，值得贊稱。

定山先生自中部來鴻，認為一期載兩劇本不宜，應予改善，這種指教，雖未完全達到理想，但慢慢接近，以慰故人的期望。本期已力求改善，深為感謝。每期銅版照相太過模糊，應予改善，這種指教，雖未完全達到理想，但慢慢接近，以慰故人的期望。

全島許多名票，對於平劇演出，極感興趣，此是劇團的好現象。票戲多少要化一點錢，本刊提出請求各票社，希望拿出百分之一的財力，訂購一本看看，所費甚微，隨時指教，庶幾大家研究，日益精進，想不河漢斯言。

張語凡女士近今與國大代表鍾君結婚，深閨鏡護，不勝感幸，更盼望民意代表特別維護此項文化，有韻趣。曾向其請稿，無奈氣候不正常，她患感冒，以及電台工作，亦曾請假，復函云，家中瑣事，

編輯室小言

上期所登銅圖徐策跑城，是林樹森，手民誤排三麻子，承定公指正，非常感謝，並向讀者致歉。

本期因登賀大鵬文字太多，所有耆老的珠籠寥，概在下期下期銅圖登賀大鵬文字太多，以及自紀約寄來的同光十三絕，再登為求普遍看看，外行人楚王孫田航大成諸君所賜大稿，槪在下期登完，先此致歉。

本刊並非固定的月刊，全視稿的來源。甚至將來稿踴躍，一月出兩本，也當盡力為之。所以竭誠盼望讀者惠稿，儘量研究商討，勉力以赴。

（華報曾刊登過，再登為求普遍看看。）侯榕生小姐提議「名票訪問」，亦設法實現。最近一次青年名票會唱，約三十餘人，亦有照相紀念，當謀刊登，以供讀者認記。

敬復讀者

黃潤小妹妹：平劇中插翎子的，並非一定代表番將或山寇，你既知楊宗保梁紅玉，卻還有周瑜穆桂英薜金蓮等等，完全是配合服裝而所扮。

韓世欽先生：大圇均悉，三家店唱詞，關文蔚女士編有秦瓊發配，如附郵票五元，當可設法寄上。林樹森與梅同在喜連成唱過，戲路近似，不能說壞。哈寶山李洪福唱得不壞，因為前有叔岩菊朋，後有連良寶森，因此不能硬性的規定刊印。如蒙賜稿，略有薄酬，以盛意可感，當謀次改進。

張象乾先生：本刊出版完全視稿源而定，實在很感缺乏，所以不能性的規定刊印。如蒙賜稿，略有薄酬，封面及題字，早有計劃改善，因為前有叔岩菊朋，後有連良寶森，供香煙之費。

張瀰乾先生：第一期是單行本，已無存書（如必需要，當代你們不肯將秘訣傳人。張大龍兄將有「平劇琴藝」問世，可購以供參考。

發行課啓事

最近有少數訂戶，遷移住址，未曾見告，以致寄出之書，被郵局以遷移退回，竟無法投寄。盼請速予函知，以便再寄，並請其他訂戶賜治。

本刊發行之始，曾由友推介，試寄樣本，以備各界欣賞指正。迄今已寄三期，倘未荷惠予訂閱，款均請匯撥本社帳戶，不勝感幸。

贈送劇語

凡訂閱本刊半年，計新台幣十八元，槪贈送劇壇瑣話一本，（價值六元）贈完為止。如訂閱全年，計新台幣三十二元，則另贈「談余叔岩」一本，用宣紙精印，凡二百餘頁，售價新台幣七十元，凡本刊訂戶可享八折優待，如須購買，可函本社朱滌秋洽寄。

韓鏡塘先生影印「蓬瀛曲集」，計兩本，

體弱，兩月未，動筆這次請免，下次照辦，其意義可感。

六月份，國立藝術專科學校國劇科學生，將畢業，這批由國家培養出來的學子，也有甘為人，是寶島戲劇第一會幸事。打算為他們出一本特刊，以資紀念。希望藝校同學每位寫點自傳，並寄劇照，先此奉告。

曾文正曾自訂課程，有云：「莫問收穫，但務耕耘。」這個園地耕耘到如何程度，祇盼讀者的鼓勵和支持！（二）

本社登記證為內政部登記第三二六字第一號郵政劃撥儲金帳戶台北郵局一二三號

中華民國四十九年三月五日出版

社址：台北市成都路九號

電話：三四九七十六巷三一號

社發行人：……

定價

新台幣三元

港幣五角

美金一角

篇次

陳定山　馮翊翔　費嘯天　劉嗣　紅榕葉　侯良生　桂碧人　外行雲　張小瑤　孫克生　陳婆婆　梁大巢　張水龍　金水廷　資料室

戲劇叢談

原　　　　編／陳璵璠、劉豁公
導　　　　讀／蔡登山
數位重製・印刷／秀威資訊科技股份有限公司
　　　　　　　http://www.showwe.com.tw
　　　　　　　114台北市內湖區瑞光路76巷65號1樓
　　　　　　　電話：+886-2-2796-3638
　　　　　　　傳真：+886-2-2796-1377
劃　撥　帳　號／19563868　戶名：秀威資訊科技股份有限公司
　　　　　　　讀者服務信箱：service@showwe.com.tw
網　路　訂　購／秀威網路書店：https://store.showwe.tw
　　　　　　　國家網路書店：https://www.govbooks.com.tw

2022年7月
全套精裝印製工本費：新台幣3,000元

Printed in Taiwan　　ISBN：9786267088784　　CIP：982.1

＊本期刊僅收精裝印製工本費，僅供學術研究參考使用＊

ISBN 978-626-7088-78-4

讀者回函卡